U0128456

清宫

戏班纪事

罗泰琪 ◎ 著

团结出版社
UNITY PRESS

图书在版编目（CIP）数据

清宫戏班纪事 / 罗泰琪著. -- 北京 ：团结出版社，
2017.1
ISBN 978-7-5126-4673-5

Ⅰ．①清… Ⅱ．①罗… Ⅲ．①宫廷－古代戏曲－史料
－中国－清代 Ⅳ．①J809.249

中国版本图书馆 CIP 数据核字(2016)第 296926 号

出　版：团结出版社
　　　　（北京市东城区东皇城根南街 84 号　邮编：100006）
电　话：(010) 65228880　65244790　（出版社）
　　　　(010) 65238766　85113874　65133603（发行部）
　　　　(010) 65133603（邮购）
网　址：http://www.tjpress.com
E-mail：zb65244790@vip.163.com
　　　　fx65133603@163.com（发行部邮购）
经　销：全国新华书店
印　装：三河市东方印刷有限公司

开　本：170mm×240mm　　16 开
印　张：22.75
字　数：314 千字
印　数：4045
版　次：2017 年 1 月　第 1 版
印　次：2017 年 1 月　第 1 次印刷

书　号：978-7-5126-4673-5
定　价：46.00 元

清朝帝后看戏的故事

——《清宫戏班纪事》自序

前两年为写小说《戏班》，看了一点京剧背景资料，才知道京剧之灿烂，便想有机会也写写京剧的故事，可又想，不行，200 年京剧历史悠久，博大精深，人物众多，故事万千，我是京剧外行，写京剧的故事，如老虎吃天，如何下手？也就讪讪搁笔。

《戏班》写成出版了事，京剧却挥之不去，时不时催自己写写京剧，可自问自答，我是外行，不行。这就出问题了，思想上两个小人老是较劲儿，弄得我心神不安，就胡乱看些京剧资料聊以自慰。看着看着，我看出点门道。啥门道？清朝从第一个进京做皇帝的顺治帝开始，康雍乾，嘉道咸，同光宣，十朝十皇帝，加慈禧太后，个个是戏迷，朝朝有宫廷戏班，并由此与民间梨园你来我往、互为补充，共同融合、演变，发展成了京剧。我想，要是把这条线索拢起来，讲述清宫戏班 200 年兴衰存亡的故事，不就把 200 年京剧的大模样带出来了吗？嘿，眼前一亮，该动手了。

于是我把写作本书纳入计划，开始广泛收集和阅读清宫戏班和京剧的资料，漫步京剧大花园，享受百花盛开的美味，采撷婀娜多姿的花叶，收藏起长达 200 多年的清宫戏班的人物故事和流传在茶楼酒肆的逸闻趣事，细嚼慢咽，用心品味，便逐渐有了大概，清宫帝后看戏的故事便跃然纸上——

顺治帝驱逐女乐，一改千年习俗，清宫乐手一律使用太监。

康熙帝南巡苏州看昆曲，带艺人回京，组建南府戏班，京城戏曲兴旺，《长生殿》落幕，《桃花扇》登台，可惜好景不长，九门提督抓洪升，朝廷罢免孔尚任。

雍正帝撤销教坊司，打杀艺人，建天下最大戏台。

乾隆帝票戏带人下沟，设立南府戏班，下江南看苏州戏子坑死人，带女戏子回京，平白生出"弘历是谁家孩子"千古谜团，一时间京城花雅并雄，戏台上竟出现"裸裎揭帐看粉戏"，于是下旨驱逐秦腔，又逢乾隆八十大寿，高朗亭率徽班进京。

嘉庆帝初登龙庭，十二乱弹进京，关公显灵，官养戏班，一时黑云压城，嘉庆帝连下狠手，严禁私家养戏班，王公大臣不可看侉戏。

道光帝崇尚简约，三革宫廷艺人，裁撤南府戏班，筹建升平署。

咸丰帝要看《小妹子》，升平署四处找人教，为了看得更精彩，民间艺人重返宫廷。

同治帝打错艺人，赏银 400 两，自个儿登场演《打灶》，甘挨李三嫂追打。

光绪帝学打鼓、学打锣，成为紫禁城数得着的鼓锣行家。

慈禧管艺人懿旨不断，说的都是内行话，要太监弃昆弋学皮簧，要戏班增加雷公雷婆，要内廷供奉都去无偿帮组艺人陆四组建私人戏剧科班，更甚者，谭鑫培嫁女时送去刻有自己全称尊号的铜盆贺婚。

宣统帝年纪小，隆裕太后点戏，小朝廷余音袅袅成绝唱。

200 年清宫戏班便这样兴衰存亡，但无心插柳柳成荫，中国京剧却在清宫戏班与民间戏班的脉脉含情中呱呱坠地，持续发展，成为国家瑰宝、世界文化遗产。

这是一段清宫帝后看戏的历史，数百年来一直存封在紫禁城皇家档案里，直到辛亥革命推翻清朝统治，才开始陆续、部分地走向民间，成为酒

肆茶楼谈资,后来经专家学者整理研究,慢慢揭开红盖头,露出历史真面目。

本书就是在这一基础上,广泛参阅多人著作和相关资料,去伪存真,保精华、去糟粕,重新构思写作而成。毋庸讳言,我是京剧外行,写作本书的目的是从文史角度推介京剧,抛砖引玉,加之本书时间跨越过长,范围过广,人物故事过多,专业性过强,所以难免出现问题错误,敬请京剧行家、历史知情人、京剧爱好者和广大读者批评指正。

我在书中的所有引文皆注明出处,意在向原著作者表示深深的感谢,也证明本书主要史料言而有据,绝非杜撰,还便于研究清宫戏剧者有辙可循。我最要感谢的作者有清史专家丁汝芹、清宫戏剧专家王芷章、中国社会科学院研究员么书仪、编写《中国京剧史》的北京市艺术研究所和上海艺术研究所、编写《京剧谈往录》(一、二、三编)的北京市政协文史委员会、文史作家周简段等。本书的出版还要感谢团结出版社领导以及本书责任编辑宋女士,感谢他们对本书的关怀和指点。

借用本书结束语结尾:

大江东去,浪淘尽,千古风流人物。

仅以此书纪念为中国京剧形成、发展做出贡献的人。

祝愿中国京剧蒸蒸日上,流芳万世。

<div style="text-align: right">

罗泰琪

2016 年 6 月于重庆化龙桥寓所

</div>

目　录

第一章　徽班汉调 ·· 1

一、顺治改戏 ··· 1

　　1. 驱逐女乐 ··· 1

　　2. 顺治修改《鸣凤记》 ··· 5

　　3. 几个曾经御笔评 ··· 8

二、康熙南巡 ··· 10

　　1. 改写《西游记》 ··· 10

　　2. 苏州看戏 ··· 16

　　3. 筹建南府戏班 ··· 21

　　4. 种植御稻 ··· 29

　　5. 运竹子丢密折 ··· 32

　　6. 苏州女乐 ··· 35

三、看戏惹祸 ··· 42

　　1. 洪升写出《长生殿》 ··· 43

　　2. 内聚班进宫演戏 ··· 47

　　3. 九门提督抓人 ··· 50

4. 巡抚请洪升上座 ·· 54

四、《桃花扇》风波 ·· 57

　　1. 康熙忌孔遇难题 ·· 57

　　2. 碧山堂公演 ·· 60

　　3. 康熙连夜索剧本 ·· 64

　　4. 赞助 50 金 ··· 66

五、康熙购买无节竹 ·· 67

　　1. 满城唱戏贺皇寿 ·· 67

　　2. 江南营造辖百戏 ·· 70

　　3. 张皮匠杀秦桧 ·· 73

六、第一章背景阅读 ·· 75

　　1. 查楼老板白薯王 ·· 75

　　2. 艳雪楼主佟铖 ·· 76

　　3.《律吕正义》小解 ······································· 77

第二章　徽班进京 ·· 78

一、雍正票戏 ·· 79

　　1. 大清第一票 ·· 79

　　2. 打杀艺人 ·· 80

　　3. 修建清音阁 ·· 85

　　4. 不准回苏州 ·· 88

　　5. 撤销教坊司 ·· 90

　　6. 无石不成班 ·· 93

二、南府戏班 ·· 96

　　1. 乾隆即位 ·· 96

　　2. 改写宫廷戏 ·· 97

　　3. 乾隆票戏带人下沟 ……………………………………………… 100

　　4. 设立南府戏班 ……………………………………………………… 102

三、乾隆一下江南 ………………………………………………………… 108

　　1. 这两部书不得了 …………………………………………………… 108

　　2. 弘历是谁家孩子 …………………………………………………… 110

　　3. 苏州戏子"坑死人" ……………………………………………… 113

　　4. 老郎庙 ……………………………………………………………… 115

　　5. 带女伶回京 ………………………………………………………… 118

四、扬州曲局 ……………………………………………………………… 119

　　1. 当红名角守纸店 …………………………………………………… 119

　　2. 裸裎揭帐看粉戏 …………………………………………………… 123

　　3. 扬州设局收剧本 …………………………………………………… 125

五、秦腔徽班闹京城 ……………………………………………………… 129

　　1. 鲁赞元打戏子丢官 ………………………………………………… 130

　　2. 驱逐秦腔 …………………………………………………………… 135

　　3. 头牌艺人高朗亭 …………………………………………………… 138

　　4. 三庆班进京 ………………………………………………………… 142

六、第二章背景阅读 ……………………………………………………… 145

　　1. 李品及其后人 ……………………………………………………… 145

　　2. 戏子王桂小传 ……………………………………………………… 146

　　3. 王瑶卿和齐如山的回忆 …………………………………………… 148

　　4. 魏长生小传 ………………………………………………………… 150

第三章　歌舞升平 ………………………………………………………… 155

一、十二乱弹进京 ………………………………………………………… 156

　　1. 1 个月看戏 18 天 ………………………………………………… 156

2. 关公显灵 ... 158

3. 不准乱弹 ... 161

二、整顿戏班 ... 165

1. 不许官养戏班 ... 165

2. 裁撤艺人 ... 168

3. 嘉庆给戏子改名 ... 173

三、汉调进京 ... 176

1. 不许演侉戏 ... 176

2. 台上假打成真 ... 179

3. 余三胜进京 ... 186

四、裁撤南府 ... 190

1. 革退宫廷艺人 ... 191

2. 再革退两批 ... 193

3. 马双喜之死 ... 198

4. 余三胜演"独角戏" ... 200

5. 王大臣不可看侉戏 ... 205

6. 组建升平署 ... 210

五、咸丰看戏 ... 214

1. 朕要看《小妹子》 ... 215

2. 兰贵人升懿嫔 ... 219

3. 杨月楼拜师 ... 223

4. 分赏银风波 ... 225

5. 三拨艺人赴热河 ... 229

六、第三章背景阅读 ... 230

1. 米应先小传 ... 230

2. 余三胜画像"回家"记 ... 234

第四章　慈禧看戏 ………………………………………………… **237**

一、两宫太后分歧 ……………………………………………… 237

　　1. 永远裁革 …………………………………………………… 238

　　2. 曹操挨打 …………………………………………………… 242

　　3. 罚银五百 …………………………………………………… 245

　　4. 必学二簧 …………………………………………………… 247

　　5. 李三嫂骂皇帝 ……………………………………………… 251

二、光绪皇帝 …………………………………………………… 256

　　1. 国丧两停戏 ………………………………………………… 256

　　2. 禁戏 4 年 …………………………………………………… 260

　　3. 收购广德楼 ………………………………………………… 263

　　4. 训斥升平署 ………………………………………………… 267

　　5. 民间艺人再进宫 …………………………………………… 270

　　6. 偷吃烤鸭 …………………………………………………… 275

三、五十大寿 …………………………………………………… 278

　　1. 钻锅救场 …………………………………………………… 278

　　2. 刘得印宠辱记 ……………………………………………… 282

　　3. 11 家戏园同演《御碑亭》 ………………………………… 285

四、第四章背景阅读 …………………………………………… 291

　　1. 刘赶三逸事 ………………………………………………… 291

　　2. 英国记者报道同治皇帝婚礼 ……………………………… 295

　　3. 慈安之死 …………………………………………………… 297

第五章　内廷供奉 ………………………………………………… **300**

一、进宫当差 …………………………………………………… 300

　　1. 你二人脸谱谁勾的 ………………………………………… 300

2. 杨月楼三到上海 …………………………………… 305

3. 白猿献桃 ……………………………………………… 307

4. 穆长寿逃跑 …………………………………………… 309

二、光绪打鼓 ……………………………………………… 313

1. 十三妹 ………………………………………………… 313

2. 光绪赏饭 ……………………………………………… 317

3. 两代捡场人 …………………………………………… 321

三、最后看戏 ……………………………………………… 322

1. 侯双印之死 …………………………………………… 322

2. 进宫要钱 ……………………………………………… 325

3. 看戏小故事 …………………………………………… 329

4. 四看《连营寨》 ……………………………………… 342

四、尾声：小朝廷余音 …………………………………… 345

1. 喜连成开市 …………………………………………… 345

2. 八二八绝唱 …………………………………………… 349

第一章　徽班汉调

纵观清朝宫廷戏班，早期南府别具一格。南府戏班创建于康熙二十年（1681年）左右，历经康、雍、乾三朝，至道光七年（1827年）撤销，历时140余年。南府时期虽说属于清宫戏班初创阶段，唱腔、剧目、艺人及规章制度尚欠成熟，但因此却形成百花齐放局面，致使苏州昆腔，江西弋腔，陕西秦腔，河北、山西梆子，湖北汉调，安徽皮簧群英汇聚，争奇斗艳。其中，昆弋受皇家宠爱，高高在上，秦腔是地方俊才，从川陕跑来京城一阵大吼，汉调徽班是后起之秀，借着乾隆五十大寿进军北京，于是京城舞台轰轰烈烈，清宫戏班歌舞升平，但一番喧闹之后，屹立舞台中央的既不是昆弋也不是乱弹，而是横空出世的中国京剧。

京剧从南府向我们走来。

一、顺治改戏

1. 驱逐女乐

清朝第一位进京做皇帝的是顺治。

严格来说，顺治皇帝是清宫戏班的开拓者。

顺治6岁登基，在位18年，24岁去世，亲政时间不长，加之当时清军入关不久，全国局势不稳，连年征战，以致顺治不敢在宫内大搞歌舞升平，甚至连明朝保留下来的教坊司——就是负责宫廷音乐的部门，也难以为继。

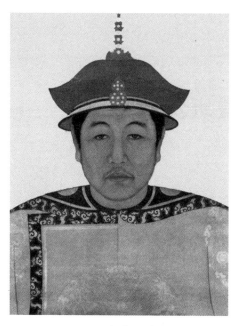

顺治皇帝画像

时局未稳，清政府统治尚待巩固，不可能在娱乐活动方面花费过多的心思，至今没见到任何记载顺治朝廷有统一的管理演戏机构。嘉庆以后的戏曲档案中，有过因礼仪安排查阅雍正、乾隆朝年旧例的记录，虽然顺治皇帝的确在宫中观看过传奇戏剧演出，却从未见后世档案提及要参阅顺治朝演戏仪典一类的话语，可以理解为此时还没有形成演戏的定制。[①]

不难看出，顺治朝没有宫廷演戏的管理机构，没有形成宫廷演戏的规定，没有给后代留下可以继承或遵循的东西，但不等于顺治皇帝不喜欢戏剧，不关心戏剧，恰恰相反，顺治喜欢戏剧、对戏剧情有独钟。

顺治八年（1651年），摄政王多尔衮去世，顺治亲政第二年，顺治开始清算多尔衮，连续多次下旨，处罚已去世的多尔衮，削除封号爵位、罢撤庙享谥号、籍没家财等，以显示自己不再是傀儡皇帝。与此同时，为加强皇权，顺治采取了废除诸王贝勒管理各部事务旧例等一系列措施。

在这些措施中，顺治对明朝留下来的教坊司进行了大刀阔斧的改革。教坊司原属礼部，负责庆典及迎接贵宾演奏乐曲事务，拥有众多乐师和女乐，地址在今天北京东四牌楼南边的本司胡同。顺治这年19岁，他对明朝留下的教坊司大有意见。

① 丁汝芹著：《清代内廷演戏史话》，紫禁城出版社1999年版，第111页。

他召见礼部尚书说："教坊司里的女乐成分太复杂，不少是战争失败者或被处罚官员的妻子、女儿，被视为性奴，受到非人对待，影响宫廷声誉。礼部考虑怎么解决？"礼部尚书回答："皇上英明，教坊司的确有这样的问题。臣以为既然如此，干脆就考废止女乐为妓，重新招人进宫当差。"顺治说："不仅要废除女乐为妓，还要考虑整个教坊司有没有存在的必要。"礼部尚书说："臣以为教坊司还是要的，只要根据皇上的旨意整改就是。"顺治帝说："那就整改吧。取消教坊司妇女入宫承应条款。今后一律不准使用女乐，全部由太监担任，负责宫廷中和韶乐事务。"礼部尚书说："这样好，那还是保留目前的规模吧，本来人手就不多。"顺治帝问："现在是什么规模？"礼部尚书回答："副首领2人，女乐、太监80人。"顺治帝想了想说："好吧。"

清宫戏剧专家王芷章指出：

按嘉庆《大清会典事例》载，于顺治八年停止教坊司妇女入宫承应一条后，有又定以副首领二人、内监八十人，专司中和韶乐一谕。在乾隆二十六年，于乾清宫所陈乐器内，添设金砖钟玉特磬之前，则其因专司中和韶乐，且系内监充之，故有内中和乐之名，已属显明之事。无论发生在康熙修《律吕正义》之前，或庄亲王办理中和韶乐之时，但先于内学，为无疑耳。①

王芷章（1903—1982），戏曲史家、著名学者，著有《清升平署志略》《腔调考源》《清代伶官传》《中国京剧编年史》等。他这番话意味深长，中心是考证一点，就是太监充当中和韶乐事务的事，比太监充当宫廷伶人早。换句话说，顺治取消教坊司女乐，改由太监充当，开太监宫廷演

① 王芷章著：《清升平署志略》，商务印书馆2006年版，第7页。

戏先河。

这是清宫戏班的一项重大改革。从唐朝以来的历朝历代，宫廷戏剧音乐机构中都有女乐，现在要撤销女乐，那唱歌、跳舞、演戏的事谁来干呢？按照顺治皇帝的谕旨要太监来干，于是一支80人组成的中和韶乐队成立了，由原来的教习做先生，从太监中挑选出来的伶人开始学习吹拉弹唱，以逐步取代原有女乐。

至于这个取代过程，顺治并不着急，只要逐步取代就行，所以清宫何时没有女乐一事，清史专家丁汝芹有话要说：

> 顺治初年，内廷大体保留了明代教坊司的编制，数年后予以撤销。有记载称，清初起宫中就没有了女乐，由太监承应宫廷中戏剧演出和奏乐等差事；也有记载称，顺治十六年，内廷行礼宴会废除女乐，改由内监。而事实上，不仅顺治后期仍有女乐，就是到了康熙朝还有女子在宫中唱戏。估计禁止女乐在内廷奏乐和演戏前后经历了一个较长的过程。[①]

女乐禁绝时间不可查，但教坊司的撤销有案可载，是雍正七年（1729年）的事。雍正皇帝再次改革宫廷音乐戏剧体制，把教坊司并入和声署，裁掉原设的左韶舞、右韶舞职务，设置署丞，负责掌管宫廷朝会、筵宴奏乐之事。这是后话，暂且不表。

无论如何，清朝宫廷戏班完全由太监充当，加上后来允许招进民籍伶人，但不允许女人参加，形成200多年清宫戏班局面，就是从顺治皇帝开始的。这对后来京剧的形成，特别是对京剧中没有女演员、男扮女角大有影响。

① 丁汝芹著：《清代内廷演戏史话》，紫禁城出版社1999年版，第111页。

2. 顺治修改《鸣凤记》

前面介绍了，顺治在宫中看过传奇戏剧演出，现在说说这事。顺治在宫中看戏是顺治十一年（1654年）春的事，看的剧目叫《鸣凤记》，进宫演出《鸣凤记》的是民间戏班。

《鸣凤记》先在北京大栅栏一带戏院演出，渐渐声名鹊起。宫里人得知这个消息告诉顺治。顺治听了感兴趣，派身边太监出宫去听。太监听戏回来给顺治讲，这出戏太精彩了，说的是明朝忠臣杨继盛不畏权奸，与奸相严嵩以死相拼的故事。顺治听了心里一顿：这出戏正合自己需要，大清

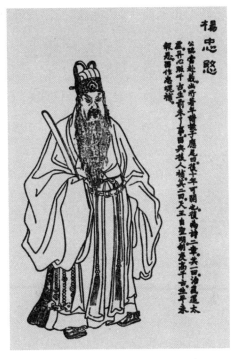

《鸣凤记》主角杨忠愍画像

刚刚进关坐天下，迫切需要掌握汉人的忠奸观念，进而为我所用，巩固天下，便急着要看这戏。顺治是第一个在北京坐天下的清朝皇帝，对于招戏班进宫演出没有前例可循。顺治当时17岁，已经亲政4年，大权在握。最后经过商量，顺治下旨，招民籍戏班进宫演《鸣凤记》。

戏班进宫之前，顺治等不及，叫来翰林院的人讲解这段历史，又叫他们拿来《鸣凤记》作者的资料查看，才知道剧作者是鼎鼎大名的王世贞。王世贞（1526—1590），字元美，号凤洲，苏州太仓人，17岁中秀才，18岁中举人，22岁中进士，先后任职大理寺左寺、刑部侍郎中、山东按察副使、山西按察使、湖广按察使、广西右布政使、郧阳巡抚、应天府尹、刑部尚书。

顺治认为民间戏班进宫演戏是大事，交给内务府办。内务府几个大臣一商量，赶紧分头行事，一是拟定民间戏班进宫演戏规矩；二是派人出宫

去找精忠庙庙首，要他们推荐戏班子；三是准备接待演出，包括进宫路线、进宫手续、舞台整治、化妆歇息地方、吃饭问题等。经过一番准备，报经顺治批准，演出得以进行。

到演戏前一天，被选中的民间戏班一大早从前门外大栅栏班底出发，因为内务府有规定，演出所需道具、服装、布景都由戏班自带入宫，所以租来10来辆马车，运送大衣箱、二衣箱、盔头箱、靴包箱、把子箱、旗包箱，以及装杂物道具的若干大筐，而人员一律走路，还得顺手带点小东西。到得宫门，见着内务府司官，由他们领着从神武门进去，顺着大红墙往西走，逶迤来到重华宫，在东侧一个偏院落脚，第二天演戏的地方就在隔壁乾西五所。

按内务府规定，宫里不准演夜戏，所以给戏班定的演出时间是一大早。第二天一早，戏班来到隔壁乾西五所。乾西五所是明朝建筑，工字形殿，有前后两座厅堂，中间有穿堂相连。其中前殿与南房、东西配殿围成独立小院。戏就在这个小院演。

顺治平时就喜欢看戏，这次能在宫中看戏更是热情高涨，一早就坐轿来到重华宫坐等开戏。随他一起看戏的有特别受赏的十几位王公大臣。《鸣凤记》全剧很长，一天演不完，按照顺治钦点，这天演其中一部分。开场锣鼓响起，欢天喜地，一番热闹，之后便是正戏。顺治看戏看得很认真，也饶有兴趣，不时与就近王公大臣一番议论。

　　年轻的顺治帝爱好戏剧，看戏也很动感情。有记载说顺治十一年春，皇帝观看了传奇《鸣凤记》演出后，情绪十分激愤。[1]

顺治这时正值青年岁月，但不同于一般青年，他既有激愤更有深思，

① 丁汝芹著：《清代内廷演戏史话》，紫禁城出版社1999年版，第113页。

所以看完《鸣凤记》之后久久不能释怀，总觉得这场戏意犹未尽，于是经过一番思考，决定改编《鸣凤记》。他召来弘文院著名文人吴绮，说了自己对改编的意见，要他遵旨改编。顺治帝说："你不是会写剧本吗？那就好好用心当差，把《鸣凤记》给朕改出来，弘文院的差暂时放一放。朕的修改意见你记住了吗？"

吴绮（1619—1694），江苏扬州人，时年 36 岁，是这一年的贡生，刚进弘文院做中书舍人。弘文院是朝廷掌管历代善恶记注、侍读皇子、教导诸亲王的衙门。中书舍人是管理书写诰敕、制诏、银册、铁券等事务的从七品官员。吴绮虽然官小，但是地方秀才中年度推荐上来的优秀人才，自然是饱学之士，所以到得北京，进了弘文院，诗词歌赋才能便享誉京城，这才有了顺治皇帝的破例召见。

吴绮回答："皇上谕旨臣已记下。臣遵旨。"

从殿里退出来，吴绮边走边回忆顺治的谕旨，揣摩顺治的意思，突然莞尔一笑，这可是千载难逢的机会啊，不免暗自得意。他在家乡扬州时就喜欢戏剧，尤其擅长编写剧本，现在遵旨改剧本应该不难，倒是一个大显身手的机会，如果皇帝高兴，自己就不会再做打杂的中书舍人了。出得宫来，吴绮急忙赶回弘文院，第一件事便是记下顺治皇帝对修改剧本的意见，第二件事就是找来《鸣凤记》剧本反复研读，并与顺治皇帝的意见相对照，找出分歧所在，第三件事便是拟定修改提纲。

顺治多次召见吴绮，对修改《鸣凤记》提出许多指导意见，主要之点是强化戏剧的主人公、明朝忠臣杨继盛忠君爱国思想，使全剧紧密围绕这一思想展开，赋予该剧正统伦理观念。新本《鸣凤记》改名《忠愍记》。忠愍是杨继盛的谥号，改《鸣凤记》为《忠愍记》，更突出了杨继盛忠君爱国。《忠愍记》出来后，顺治要求北京梨园公会组织戏班排演，并在此基础上再次招戏班进宫演《忠愍记》。前后两次看《忠愍记》，意图很明显：顺治帝看戏不仅仅是娱乐，醉翁之意不在酒，在乎教化臣民。

顺治修改《鸣凤记》是清朝皇帝改戏的开始。

中书舍人吴绮不久后奉旨将剧本《鸣凤记》改为《忠愍记》，剧中增添了杨继盛效忠君主情节，得到顺治帝的认可后，在宫内上演。可以说，清代由顺治帝开始，便降旨按其意愿改编剧本，然后专门在内廷演出。[①]

的确如此。顺治没有给清朝以后的皇帝留下可以引用的宫廷戏剧管理体制，也不能提供优秀剧目和艺人，但下旨改戏这一条却成为经典，被后来皇帝广为使用，把宫廷戏剧紧紧绑在政治战车上。

顺便说说吴绮升官丢官的事。

顺治十一年，吴绮是七品中书舍人，顺治十五年做兵部职方司主事、兵部武选司员外郎，从五品。顺治去世，康熙二年（1663年），吴绮任工部屯田司郎中，康熙五年出任湖州知府，正四品。顺治十一年到康熙五年，前后12年，吴绮从从七品升至正四品，飞黄腾达。不过吴绮毕竟是文人，因写剧本而升官，做了高官还喜欢舞文弄墨，以致后来因文坏政，被人举报而丢官，应了"来得容易去得容易"老话。吴绮不做官了，字越发写得好，很多人上门求字。他一一应承，只是不收银两，要人拿花木来换，于是江南奇花异草蜂拥至吴绮花园。这是后话，暂且不表。

3. 几个曾经御笔评

顺治是清王朝宫廷戏剧的开拓者，具有非凡的魄力和十分明确的戏剧观，这表现在他敢于驱逐教坊司女乐，敢于改编民间流行剧本。不但如此，顺治还具有深刻的戏剧观，对历史戏剧的欣赏和品评达到一定高度，受到文人学者肯定。

① 丁汝芹著：《清代内廷演戏史话》，紫禁城出版社1999年版，第113页。

举个例子。

明末清初的金圣叹是著名文学批评家，对清朝入关大为反感，一直反对清政府。顺治看了他的许多文学评论，觉得他的很多观点是对的。比如，关于《西厢记》，顺治曾做批示："议论颇有遐思，未免太生穿凿，想是才高而见僻。"顺治进而评价金圣叹说："此是古文高手，莫以时文眼看他"。

清史专家丁汝芹对这段话的评论是：

　　看法甚有见地，评论也比较客观，虽然不尽赞成其观点，但并没有以皇帝的身份对金圣叹横加指责。这一批点显示出顺治帝对历来甚有争议的戏曲名著《西厢记》并没有排斥之意，同时也是对金圣叹高度评价《西厢记》，将其推崇为第六才子书的认同。①

金圣叹婉转得知顺治批示大为感动，写诗曰"何人窗下无佳作，几个曾经御笔评"，并由此扭转对清朝的看法。

又比如关于杂剧《读离骚》。

顺治十五年，顺治在宫中看到这部杂剧剧本，拍案惊奇，认为是一部难得的好剧，作者是真才子，立即下旨，交教坊司排演，并作为宫中常用雅乐使用。

《读离骚》剧作者叫尤侗，当时正辞去官职，远在千里之外的苏州老家闲耍。12年前，他曾多次参加举人考试失败，顺治三年，被推为副榜贡生，顺治九年，被任命为河北卢龙县推官，顺治十三年，他遭人举报，被刑部以"擅责投充"（擅自迫使汉人投充到旗下为奴）为由，降二级调用。尤侗不以为然，愤然辞官，回到家乡苏州。在家期间，尤侗凭借精通南曲北曲的优势，创作出杂剧《读离骚》，反映屈原遭受迫害的故事，交苏州

① 丁汝芹著：《清代内廷演戏史话》，紫禁城出版社1999年版，第114页。

戏班演唱。这个剧本辗转传进北京，意外受到顺治高度评价。

尤桐在苏州得知这一消息欣喜万分，大受鼓舞，改变了对朝廷的看法，变得乐观向上，并接连写了杂剧《吊琵琶》《桃花源》《黑白卫》《清平调》等，成为著名剧作家。20 年后，尤桐 61 岁，突然接到喜讯：经地方督抚推荐，他入选博学鸿词科，成为翰林院编修。不过这已是康熙十八年的事，与顺治无涉。

除了这些，顺治皇帝在宫廷戏剧上还有许多重要举措，但因年代久远，无法考证，权且不做计较，但还需补充一句：据说，顺治曾从江南调来戏剧艺人进北京演出。这个"据说"太重要，如果是真的，则康熙南巡带戏子回京就是学他老子顺治而已，不足为奇。

二、康熙南巡

顺治在位 18 年，24 岁英年早逝，传皇位于康熙。康熙即位后，擒鳌拜，平三藩，收台湾，平定准噶尔叛乱，驱沙俄，捍西藏，取得一系列丰功伟绩，开创康乾盛世，也在宫廷戏剧上做出了超过顺治的贡献，值得一书。

1. 改写《西游记》

康熙即位，整日忙着军国大事，日理万机，少有闲暇，但忙里偷闲，也有消遣看戏的时候。康熙四年，清廷宣召各地戏班进京参加演出。各地进京戏班中最著名的是陕西选派的秦腔乱弹戏班，有大荔县的邹邑班，头牌艺人叫白牡丹；合阳县戏班，名角是黄菊花；三原县戏班，名角是小仓儿；因为富有极强的地方特色，让人耳目一新，大受欢迎。这是陕西秦腔第一次进京。

由于康熙的推崇和提倡，各地民间的戏曲得以长足发展，但也导致乱象丛生，引起康熙高度关注。康熙十三年，朝廷颁诏，禁止刊卖淫词艳曲，禁止良家子弟演戏，如有违禁，不论官民人等，交由礼部从重议处。不难看出，康熙十三年左右，中国的戏曲已盛行各地，而且充满淫词艳曲，极

不规范，致使许多八旗子弟观戏票戏，荒误正业，危及正统教育，已到非整顿不可的地步，也可以看出康熙的戏剧观，那就是寓教于乐，教化民众。

康熙皇帝画像

康熙的这些做法还仅限于见子打子，应付而已，直到康熙二十年，朝廷平定吴三桂、耿精忠、尚之信三王造反，海宇荡平，全国一统，康熙这才腾出手来处理宫廷戏剧大事。

这时宫廷掌管中和韶乐的还是教坊司，职责是替朝廷的重大庆典祭祀活动提供音乐、舞蹈。至于宫廷戏班，还处于游兵散勇状态，即有演出时，把各宫处擅长演戏的太监聚集起来，演出结束即解散，各回其职，而教习就摆在教坊司，也不是专职演戏，专职是音乐。前面介绍了，顺治皇帝下旨改戏，改出来的新戏《忠愍记》在宫内上演，大概就是这个情况。康熙皇帝这时看戏也大致如此。

有段时间康熙比较空闲，在宫里接连看了几次《西游记》。演出情况没有记入宫廷档案，这是很少见的，或许有记载而后来被毁，所以不知道演得如何，但康熙看了戏下了圣旨，雁过留声，这就有了档案记载。

康熙下圣旨说：

> 《西游记》原有两三本，甚是俗气。近日海清，觅人收拾，已有八本，皆系各旧本内套的曲子，也不甚好。尔都改去，共成十本，赶九月内全进呈。[1]

[1]　丁汝芹著：《清代内廷演戏史话》，紫禁城出版社1999年版，第126页。

不难看出，康熙有闲心看戏是因为"近日海清"，指的是康熙二十年平定三藩，天下太平的事，心情高兴，组织宫廷戏班演戏，说不定还召来王公大臣一起吃饭看戏庆祝。看戏本是娱乐，茶余饭后高兴而已，可康熙不同，从这段圣旨中可以看出这么两点：

一是康熙不是简单看戏消遣，而是对旧戏进行清理。比如，原有两三本，觅人找来奏了8本，拿去改成10本。这里出现的三种本数，可以看出康熙用心良苦，起码他知道《西游记》不是单本戏剧，叫人四处去搜集，又叫人加写，意思是恢复原来的10本。这近乎专业戏剧工作者了。

二是康熙不是简单地清理，而是带批判性地整理。他对《西游记》的批评是"甚是俗气""也不甚好""尔都改去"等，可见对旧本之不满，要求改写。

既然有旨，可想而知，宫廷剧作家一定以康熙的指导思想修改成10本《西游记》，交由宫廷戏班在宫里上演，说不定康熙看了还有若干指示。以此类推，康熙不会只对《西游记》有意见，一定会对前明留下的一些剧目也有意见，因为无论从哪个方面而言，前朝的东西都是需要经过一番整理才能继续使用的。

事实正是如此。康熙皇帝还对宫廷戏班演出提出过不少意见：

魏珠传旨：尔等向之所司者，昆弋丝竹，各有职掌，岂可一日少闲？况食厚赐，家给人足，非常天恩，无以可报。昆山腔当勉声依咏，律合声察，板眼明出，调分南北，宫商不相混乱，丝竹与曲律相合为一家，手足与举止晴转而成自然，可称梨园之美何如也！ ①

这是康熙皇帝对宫廷戏班太监伶人的批评，对他们的演出提出了高标

① 丁汝芹著：《清代内廷演戏史话》，紫禁城出版社1999年版，第120页。

准要求，说的是内行话。

不仅如此，康熙对戏曲腔调也有批评意见：

> 弋阳佳传，其来久也，自唐霓裳失传之后，唯元人百种世所共喜。渐至有明，有院本北调不下数十种，今皆废弃不问，只剩弋阳腔而已。近来弋阳亦被外边俗曲乱道，所存十中无一二也。独大内因旧教习口传心授，故未失真。尔等益加温习，朝夕诵读，细察平上去入，因字而得腔，因腔而得理。①

这段意见有这么几点非常精彩：

一是康熙肯定和支持弋阳腔。弋阳腔是中国古老的戏曲声腔，源于南戏，产生于江西弋阳，形成于元末明初，明嘉靖年间（1522—1566）传到北京，与昆腔成为京城主要戏剧腔调。

二是康熙发现弋阳腔已经受到外边俗曲的影响。康熙所说外边俗曲是指刚刚兴起的皮簧腔。皮簧腔以汉调为基础，康熙年间传入北京，大受欢迎，给昆弋两腔以猛烈冲击。康熙对皮簧不屑一顾。

三是康熙认为清宫戏班因为教习坚持教授弋腔，所以大内演出的弋腔没有失真，太监伶人要好好学习，保持不变。

由于康熙的精心指导和大力扶持，宫廷戏班在康熙二十年后开始活跃起来，有了经常性的演出、相对固定的戏班、太监伶人和剧目，连康熙也常常看戏、评戏，甚至宫廷戏班走出紫禁城，到各王府和民间戏楼演出，影响民间戏班。

有清人董含《莼乡赘笔》记载为证。

董含（1624—1697），上海松江人，15 岁选为县学学生，顺治十一年

① 丁汝芹著：《清代内廷演戏史话》，紫禁城出版社 1999 年版，第 120 页。

考中江南乡试，十八年考中进士，殿试二甲第二名，时年 36 岁。董含进士不久，江苏发生拖欠税赋大案。朝廷接到江苏巡抚朱国治报告，说江苏一带士绅学人逃避、拖欠税赋人数高达 13517 人，十分震怒，派吏部查实严处。这份名单上有董含。他当时刚中举，正在北京等待委派，突然遇到朝廷大规模清理江苏税赋拖欠案，被除去进士功名，斥黜回乡，丢了大好前程。

董含十分难过，人生如梦，不免消沉，但很快从痛苦中解脱出来，一边种田为生，一边读书写作，在艰苦的环境中，耕读自娱，写了大量文章，计有：《古乐府》二卷、《莼离草》四卷、《闲居稿》三卷、《北渚草》二卷、《林史》一卷、《山游草》二卷、《三冈识略》十卷，《蓣簪感逝录》二卷、《安蔬堂诗稿》十卷等。

董含给我们记载了这样一件事：

康熙二十二年，康熙在平定三藩之乱后万分高兴，下旨全国庆祝，宣扬朝廷统一全国的伟大政绩，借以网络民众，巩固大清江山。北京是都城，是这次欢庆活动的中心，康熙要求务必隆重。北京官员绞尽脑汁，想了很多欢庆的办法，比如减轻赋税、大唱三天戏等，上报康熙。康熙看了觉得不错，但总认为美中不足，不够新鲜。这天，康熙带着随从出宫巡视，来到紫禁城北门，又叫后宰门，只见此处在形制上要比午门低一个等级，但因为是宫内日常出入的门禁，人流量比较大，门外广场四周有很多街市和市民住宅，车水马龙，很是热闹。康熙突然来了灵机——要是在这里搭高台唱大戏，万民同乐，必定收到意想不到的轰动效应，他不由暗自捻须微笑。

当天，礼部便接到康熙圣旨："朕拨帑金一千两，着尔等在紫禁城后宰门搭台唱戏。"礼部官员遵旨执行，一边在紫禁城后宰门附近搭建高大戏台，一边选报演出剧目。他们认为，在如此宏大的广场上演出，一定要配上适合在广场演出的剧目，就是场面要大，演员要多，动作要精彩，声

音要响亮，内容要适宜广大民众的爱好，而且是多出大戏，所以经过反复筛选，最后选中传奇剧《目连》。

潮剧《目连救母》剧照

《目连》是以"目连救母"宗教故事为题材的老戏，最早出现在南宋。明朝万历年间，安徽祁门清溪人郑之珍集大成，写出《新编目连救母劝善戏文》，大为流行。清代，目连戏的演出进入紫禁城并遍及全国，成为家喻户晓的大众剧目。《目连》集戏曲、舞蹈、杂技、武术于一身，有锯解、磨研、吞火、喷烟、开膛、破肚带彩特技和盘叉、滚叉、金钩挂玉瓶、玩水蛇、挖四门等舞蹈动作，及金刚拳、武松采花拳、五龙出动拳诸多拳路，基本唱腔是弋阳腔，舞台效果非常，而内容针砭时弊，揭露丑恶，劝善向佛，深受民众欢迎。

康熙看了礼部推荐演出《目连》戏的禀报，朱笔批示："可。着江南三织造衙门提供蟒袍、玉带、朱凤冠等，着盛京提供活虎活象烈马。钦此。"礼部接到康熙批示万分惊讶——皇帝真是大手笔啊！不敢怠慢，立即与江南织造司联系，向他们提供演出所需蟒袍、玉带、朱凤冠的数目、样式，与盛京将军联系，需要1头大象、2只老虎、10匹烈马。

经过数月筹备，紫禁城后宰门演出如期举行，成千上万民众从四面八方来到后宰门广场。广场四周搭起长长的临时铺面，租给商家做生意，如

传统庙会似的，卖各种小吃、各式百货、各种玩具，而广场上有无数打拳卖药、打锣耍猴、枪弄棒舞的场伙，煞是热闹。到了演戏的时辰，只听得一阵阵紧锣密鼓，四面八方的人把个偌大的舞台围得密不透风。演出开始，随着剧情展开，真的大象、老虎、马被人牵着走上舞台，令场下万千观众目瞪口呆，随即爆发出排山倒海似般欢呼声和拍手声。更令人惊讶的是，一出戏刚结束，后台突然走出一行人，为首者气宇轩昂，随侍左右的是将军督抚模样的人物，还有一群壮汉抬着一筐筐制钱和零碎银子摆放在台前。前面有观众突然大叫：这不是康熙皇帝吗？大家急忙细看，果然是康熙皇帝，便齐刷刷地跪了一地，高喊"吾皇万岁万岁万万岁"。

康熙走到台前，带领将军、督抚，从箩筐里抓起制钱、碎银子往台下扔。台下的人欣喜万分，纷纷起身争抢银钱，嘻嘻哈哈，热闹非凡。这时戏台两边响起礼炮，无数礼花腾空而起，拉出一条条划破长空的五颜六色的烟带。戏班子乐队敲锣打鼓，高奏唢呐。数百演员在台上欢呼跳跃。万千观众在台下吼声如雷。

这就是董含在其《莼乡赘笔》中所记之事。其原文是：

> 二十二年癸亥，上以海宇荡平，宜与臣民共为宴乐，特发帑金一千两，在后宰门架高台，命梨园演《目连》传奇，用活虎、活象、真马。先是江宁、苏、浙三处织造各献蟒袍、玉带、朱凤冠、鱼鳞甲，具以黄金、白金为之。上登台抛钱，施五城穷民。彩灯花爆昼夜不绝。[1]

2. 苏州看戏

这次大规模的广场戏演出之后，康熙对戏曲的兴趣有增无减，除了时

[1] 丁汝芹著：《清代内廷演戏史话》，紫禁城出版社 1999 年版，第 118 页。

不时召中和韶乐前来演奏和表演帽儿戏（简单化妆的戏）外，还不断召京城民间戏班进宫演出，但此时京城民间戏班的水平也不高，主要唱弋腔，是明朝嘉靖年间由江西传到北京的，慢慢演变成京腔。过了几十年，到了明朝万历年间，昆腔传入北京，大受欢迎，慢慢取代代腔，成为京城舞台主宰。

康熙皇帝熟悉音律，喜欢听戏，与他父亲顺治皇帝相比内行多了，总觉得京腔是一种变了味的腔调，就想听听原汁原味的弋腔昆腔。这是私事。康熙不找地方督抚，找了朝廷设在苏州的织造局，在给织造局的批示中，多次询问江南演戏的情况。苏州织造祁国臣接到康熙询问，如实禀报，说苏州的昆腔如何优美动听，苏州的伶人如何楚楚动人。康熙问他苏州都有什么好戏班，祁国臣便如数家珍，一一介绍说，昆班有瑞霞班，挂头牌的是罗兰姐；有吴徽州班，台柱是张三；有金府班，名伶有生行宋子仪与老生陈某。康熙便知道江南有这3个好昆班，又问祁国臣，他们的演技与北京艺人相比如何？祁国臣说天壤之别。这一来康熙怦然心动，坐卧不安。转眼到康熙二十二年，机会来了，康熙在平定三藩之乱后心情大好，决定巡视江南。

1684年九月二十八日，康熙率领大队人马，浩浩荡荡，离开紫禁城，途径永清、河间、献县、阜成、德州、平原、禹城，走了10天，来到济南府，休息了1天，到泰安州，于十月初十登泰山，然后继续前进，经过新泰、蒙阴、沂州，到桃源县，视察黄河北岸河防工程，召见河道总督靳辅等人，然后南下，过长江，经高邮、宝应，到达扬州。

康熙对扬州爱恨交加。顺治二年（1645年），清军将领朝多铎围攻扬州，遭到南明将领史可法殊死抵抗，损失巨大，以致攻破扬州城后，发生震惊中外的血洗扬州十日事件。南巡船队抵达仪征，距离扬州20公里处，康熙便下旨抛锚停泊休息。第二天，康熙坐车游扬州栖灵寺、平山堂、江天寺，所见扬州一片繁荣，眉宇间旋即舒展开来。

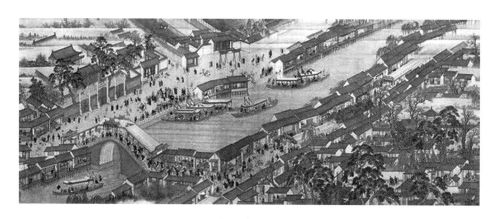

康熙南巡图

1684年十月二十六日，经过一个月的跋涉，康熙一行抵达江南名城苏州。

康熙在苏州自然有很多军国要务要处理，比如，接见江浙督抚将军，询问当地军民事宜，给予指示等，更重要的是，康熙与地方大员谋划安邦治国策略，确定新时期大政方针，为开启康乾盛世谋划宏图。对此，常建华教授曾指出：

> 康熙二十三年作为历史分期，还有一个重大事件，即皇帝巡视了江南。这一象征清朝由乱入治的事件，其意义非同凡响。①

这里所谓"非同凡响"，指的是清朝实现国家统一，进入康乾盛世。

康熙在苏州不住督抚衙门，住在苏州工部衙门，负责接待的是苏州织造祁国臣，原因是苏州织造是朝廷派往苏州的特派机构，而祁国臣是皇室的包衣家奴，康熙住在自家人家里随便得多。这是康熙到苏州前就确定了的事。所以祁国臣事前一直为这事担心，不知怎么安排康熙住宿。这时苏州正好有一处极好的园子空着。说空着也不恰当，这会儿是苏松常道署衙门。祁国臣去找常道署商量。常道署立即答应让出园子接待康熙。祁国臣

① 常建华：《康熙帝首次南巡起因泰山巡狩说》，《文史哲》，2010年第二期。

接过园子，立即组织人进行整修，好在这园子"天生丽质"，巧夺天工，也不需要过多整修。康熙住进园子，赞叹不已。祁国臣如释重负。这园子叫拙政园。

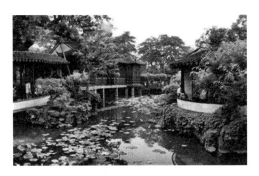

苏州拙政园

拙政园始建于明朝正德四年（1506 年），主人是明朝退休御史王献臣。王献臣去世后，他的儿子不争气，好赌，把拙政园输给徐泰时。明朝崇祯四年（1631 年），侍郎王心一购得拙政园东部，改名归田园居，而拙政园的中部、西部被其他人买走，随后主人更换频繁，不知所终。清朝顺治十年（1653 年），户部尚书陈之遴购得此园。顺治十五年，陈之遴被罢官，家产被朝廷抄没，拙政园充公。康熙初年，拙政园先后为驻防将军府、兵备道行馆，康熙十八年为苏松常道署。

康熙住进拙政园，自然有许多官员前来禀报和问候，除了江苏巡抚汤斌等人外，其余都被挡驾，就是汤斌等人也只是稍作应酬，便被命令退出，说是康熙车马劳顿，要早早休息。汤斌等人刚走，康熙把在外间伺候的祁国臣叫进去问："这里有唱戏的吗？"

祁国臣早有准备，以为康熙初来乍到，公事繁忙，再怎么也得明天看戏，现在见康熙突然发问，马上禀报说："有，有，奴才早已备好，苏州最好的戏班，都在外面候着呢。"

康熙扬眉一笑说："拿戏单来。"

祁国臣即从袖口掏折子双手递上。近侍太监上前接了折子回身呈给康熙。康熙展折看，眉头舒展，说："好，好，朕也不甚熟悉这些剧目，不妨先挑三班进来看看，总比北京戏班强吧。"

祁国臣答道："遵旨。奴才这就下去传话，请皇爷稍候。"

不一会儿，康熙背着手看了看四处墙上的字画，门帘响动，祁国臣来报，

准备就绪，便由祁国臣引着，走出大殿，逶迤来到一处戏台落座，一看随同南巡的官员已先期到达，正起身迎候，不由莞尔一笑说："开戏。"

著名戏曲家胡忌、刘致中对此有精彩记载：

第一次南巡（康熙二十五年、1686 年），刚到苏州，就开始看戏。一连看了二十出戏，直看到半夜。第二天一早原说到虎丘去，但看戏又看到日中，可见对昆曲喜爱之深。关于此事，姚廷遴《历年录》中有着生动的记载：（康熙刚到苏州就）问："这里有唱戏的吗？"工部曰："有"。立即传三班进去。叩头毕，即呈戏目，随奉亲点杂出。戏子秉长随曰："不知宫内体式如何？求老爷指点。"长随曰："凡拜，要对皇爷拜，转场时不要将背对皇爷。"上曰："竟照你民间做就是了"。随演《前访》《后访》《借茶》等二十出，已是半夜矣……次日皇帝早起，问曰："虎丘在哪里？"，"在阊门外"。上曰："就到虎丘去。"祁工部曰："皇爷用了饭去。"因而就开场演戏，至日中后，方起马。[①]

祁国臣的织造局隶属工部，在苏州设有工部局，所以人称祁工部。苏州工部局即现在苏州市第十中学所在地。这天晚上，康熙是在工部局衙门吃的晚饭，然后去的拙政园。上文所说第二天的事，康熙原来准备出去走走，看看苏州的名胜古迹，可因为昨夜的戏余音袅袅，实在令人留恋，情不自禁又点戏开看，一看就是半天，直到中午吃饭才暂且罢休。

康熙在苏州待了 3 天，然后经无锡、丹阳、句荣到南京，在南京竭明太祖陵，视察校场，然后经清河县、费县到曲阜，在曲阜举行盛大的祭孔典礼，然后经兖州、德州、河间、永清等，于十一月二十九日回到北京紫禁城，

① 胡忌、刘致中著：《昆剧发展史》，中国戏剧出版社 1989 年版，第 369 页。

历时两个月，满载而归，结束第一次南巡。

3. 筹建南府戏班

在康熙满载而归的队伍里有一些特殊的人物，就是从江南带回北京的戏剧人才，有精通音律的编剧和乐师，有擅长表演的艺人，有制作道具、布景的师傅，甚至还有化妆师、前后台管事等。这是康熙在苏州看戏时吩咐祁国臣筹办的。康熙对他说："朕想把苏州这儿地道的昆腔带回北京，让天下人都听到地道的昆腔。"祁国臣回答："这不难，奴才替皇爷物色一些艺人带回北京就行了。这些人都是昆腔各方面的行家。昆腔就在他们身上。他们到北京做教习，可以带出许多昆腔人才来。"康熙点头说："这样好，这样好。"

这些苏州昆腔艺人来到北京，怎么安置是个问题。康熙不想大肆宣扬，便悄悄征求礼部大臣和内务府大臣的意见。礼部觉得这些人应当归内务府管，纳入中和韶乐司。内务府不同意，说这些民籍艺人不能与宫廷太监在一起，应当归礼部管理。康熙反复考虑了这些意见，想来想去，最后决定专门设置一个衙门来管，因为管理这些人简单，要使昆腔在北京传教、发展、演出得以发展更重要，非得有专门机构来管不可。康熙把这事交给内务府，要他们尽快建立这样的机构。

内务府领了圣旨不敢怠慢，立即筹建起演戏机构学艺处，第一件大事是找个地方让苏州这些艺人住下来，才好给他们招学生来学习。经过一番搜寻，内务府在中南海南面找到一处叫南花园的地方。这地方离皇宫不远，占地很宽，明朝的时候叫灰池，清朝以来种植了很多花草树木，设置有暖房，给宫里提供各时节应季花卉，还存放着很多江南进贡的盆景，成为中南海一处漂亮景致。

清朝内务府衙门

内务府见这块地方离皇宫不远，宫里传戏班传乐队，召之即来，也不耽误时辰，又地处宫外地界，平日有宫墙大门隔着，吊嗓练腔也不影响宫里，而且这儿还有一些简易房舍，只要稍加修葺，再搭建部分房舍，便可作为苏州伶人的住地，就禀报康熙皇帝，请求将南花园拨给戏班使用。康熙曾去过南花园，想起那儿树木花草繁茂的样子，就想起唐明皇的梨园，不禁哑然失笑说："这就是大清梨园了。"

南花园成为苏州伶人的居住地后，按照康熙的意思，内务府开始办戏剧学习班，从宫里招来一些聪明伶俐、模样俊俏的小太监，有的学唱戏，有的学乐器，有的学道具、布景，叫苏州来的人做教习，负责教这些小太监。于是南花园便有了人气，清早有人跑步练功吊嗓，白日里，晴天，教习便带着学生，三三两两在树林里比画，晚上便在月光下练习翻场等。尽管学生们初学演戏荒腔走板不搭调，但偌大的南花园开始热闹起来。

原来设在宫里的中和韶乐队，因为练习发出声响，有人有意见，也反映到康熙那里去了。康熙要内务府解决。现在好，内务府干脆把中和韶乐队迁到南花园，与宫廷戏班为邻，互不干扰，还可以相互交流。中和韶乐队承担着紫禁城举办各种典仪的奏乐任务，设于顺治八年，有副首领2人、队员28人，配有各种宫廷乐器。

这一来内务府的人就比较忙了。内务府衙门设在宫里西华门北面，内务府大臣和堂郎中都在那里办公。现在南花园成了宫廷戏班和中和韶乐队的基地，内务府的人差不多天天都得往南花园跑，甚至一蹲就是几天。后来，很多人懒得跑路，干脆直接去南花园办公，无形中，内务府分成了两拨。为了有所区别，南花园的内务府就叫南府。南府成了大清宫廷戏班的代名词。这是康熙二十五年前后的事。

南府一地，在明时本为灰池，清初于其中杂植花树，培灌苏杭所进盆景，始改名曰南花园。高宗盖仿唐明皇梨花园中教演弟子故事，

移内中和乐内学等太监使习艺其内，以其辖于内务府。总管大臣及堂郎中等又常办公园内，为别于在华西门内迤北之内务府言，遂名此在长街南口之分府曰南府。①

不难看出，南府的原意不是宫廷戏班为府制，南府也不是朝廷建制，只是为了区别于设在宫里的内务府，把在南花园办公的内务府人的办公地址叫作南府，不过是口头的叫法。王芷章先生对此有考证，这样解释有道理。还有一层原因要说。别看宫廷戏班在大清朝闹得欢，也深受各朝皇帝喜爱，但从顺治皇帝开始直到慈禧太后，都把宫廷戏班列入最末一等的机构，大致就是县级，戏班总管一般是七品，在中央朝廷而言只能算是办事小吏。因此，宫廷戏班从来没有享受过府的待遇，后来道光皇帝也曾说："唱戏的地方不能称为府，不能再叫南府。"于是叫了百余年的南府改名升平署。这是后话，暂且不表。

苏州艺人来到北京，除了住宿的事，最关心的就是待遇如何。以前紫禁城里的中和韶乐都是太监，按级别拿月俸，少的每月3钱银子，多的2两，都住在宫里，孤身一人，没有家庭拖累。现在来的江南艺人不同，因为招的都是教习，年龄普遍偏大，而且都有家室，是全家一起来的。内务府对这件事感到头痛，没有先例可循，况且这些教习也没有级别，没法定俸禄，就给康熙皇帝禀报，建议所有教习一律按副首领待遇，月俸银子二两五钱，大米二斛半。

康熙看了禀报，对内务府大臣说："照副首领待遇低了，要提高，而且教习水平不同，不能一视同仁。"内务府大臣说："喳！臣以为这些艺人可分为三等。"康熙帝说："分成三等行。一等食八两钱粮，二等食四两五钱钱粮，三等食四两钱粮。内务府据此报名单上来吧！"

①　王芷章著：《清升平署志略》，商务印书馆2006年版，第7页。

内务府大臣便下去把十几位江南艺人分为三等，因为不太了解每个人的具体情况，只能根据江南织造的推荐意见，一等一个，二等一个，其余一律三等。康熙看了也不计较，朱笔一勾表示同意，但又写了几句话：这些教习来北京拖家带口，负担很重，给他们在城里分配一处房子安家，以免后顾之忧。

康熙圣旨传到南府，令江南艺人喜出望外。这时已在北京的江南教习，教唱戏的有叶国桢、王国川、王世元、金有成、张文灿、唐国俊、周嘉、张魁、罗吉祥等，教乐器的有朱之清、孙光祖、钟其道等，教杂耍的有张国柱等，共计十多人。弋腔大师叶国桢和琵琶大师朱之清代表大家，前去乾清宫叩谢康熙皇帝。康熙告诉他们："好好当差，把你们那儿的演技都教给宫廷的人，共同办好宫廷戏班，朝廷还有赏赐。"

果不然，在接下来的日子里，康熙皇帝还有赏赐，即每月完毕，康熙便叫贴身太监前来南府行赏。清朝档案对此有具体记载：

康熙三十四年六月十九日：

当日，景山授艺教习张英魁、罗吉祥二人，每人每日按一钱五分计，自五月十二日至六月十二日一个月，共带去银12两。当日，景山授艺教习鲍虎、初国珍、杨方茂、庞国瑞四人，每人每日按一钱五分计，自六月十四日至七月十三日一个月，共带去银18两。当日，景山卿客大伦、申次连、秦希范，昆腔之教习张华、金为万、张义凤、罗继祖七人，本月之钱粮银各以4两计，共带去银28两。

康熙三十四年六月二十六日：

准郎中兼冠军使苏博来文，教学艺太监之教习王明臣、李玉、叶国桢、周国宁、蔡珍德、乔国安、车二、王生修等，自五月二十六日

至六月二十六日，每人每日按一钱五分计，共给银 36 两。教学弹乐诸太监之教习朱之清、孙光祖、仲其道、吕文德、李万仓，教习杂耍之教习张国柱等，自五月二十六日至六月二十六日，每人每日按一钱五分计，共给银 27 两。共带去银 65 两 5 钱。[①]

不难看出，康熙对江南来的宫廷戏班教习恩赏有加，给予高于宫廷太监伶人的待遇，自然是希望他们好好教太监唱戏，把江南昆弋腔带到北京，促使北京戏曲更上一层楼。

在这些档案记载中，可以看到这么几点：1. 每位教习除有月俸外，还按日记酬，给予奖励，而且金额不菲，每天一钱五分银子，一月下来即是四两五分；2. 每日赏赐按月发送，有月考核的意思；3. 教习总数，按档案记载的已有十几人，分为唱戏、弹奏和杂耍教习；4. 教习中有卿客，似乎与一般教习有所不同。

除了这些优待之外，康熙还关照内务府，江南教习来北京不容易，是朝廷请的贵客，要好好招待，解决他们的所有困难，使他们安下心来好好教学生。内务府遵照旨意，制定了江南教习在京优待条例。

南府和景山的外学生都有特殊待遇和特别的奖励方式，比如，从江南挑选来的伶人都有固定的衣物、靴帽、日用品、月银，由内务府发放，到了京城，都分得房屋若干，之后按月领取钱粮薪俸（月银一两至四两不等、白米五石）。名伶有机会升任有品级的官职，提高钱粮和官职都有可能作为奖励。江南伶人可以接家眷来京居住。他们的亲属中的幼童，还可以直接在宫中学戏，学成之后，比外面有更多的

① 丁汝芹著：《清代内廷演戏史话》，紫禁城出版社 1999 年版，第 116—117 页。

北京景山公园内景

可能被就近挑选成为宫廷剧团的成员。①

举个例子。

康熙朝从江南挑选来的艺人中有一个人叫沈五福，是唱昆腔的正生，带着一家老小来到北京居住。差不多100年后，到嘉庆朝，沈五福早已去世，他的侄孙沈寿龄5岁起就在宫廷戏班学习唱戏，经过5年学习，那时已是能独当一面的小生。沈家便向南府提出申请，希望南府吸收沈寿龄为正式艺人。南府批准了沈家请求，接收沈寿龄为戏班成员，给予月银1两、白米5石、赏加月银1两的待遇。沈寿龄10岁年纪能挣这份钱粮，比京城一般成年艺人的收入还高，在京城传为佳话。

康熙给予教习的待遇是个什么水平呢？清史专家丁汝芹的评论是：

> 此时国家日益富足，以每日一钱五分计算，一个月四两五钱，高于清中后期一般伶人每月二两的待遇。虽说后来加有白米口粮，但康熙年间物价水平低，尤其低于清末（日后太监也曾奏折上提及物价上涨的问题），相比之下，康熙朝南府、景山教习的收入更要优厚一些。②

南府成立后，一边招来太监学习唱戏，一边开始实践，参加一些宫廷演出，比如朝廷举行各种仪式，每月的月令应承演出，每月初一、十五的

① 幺书仪著：《程长庚、谭鑫培、梅兰芳——清代至民初京师戏曲的辉煌》，北京大学出版社2009年版，第39页。

② 丁汝芹著：《清代内廷演戏史话》，紫禁城出版社1999年版，第117页。

例行演出，等等。为此，南府特设立管理后台事务的钱粮处、管理档案的档案房，设立小型乐队十番乐。朝廷对宫廷戏班的需要越来越大，所以来学戏的人逐渐增多，宫里的小太监已不够使用，破例从民间招人，称为外学，太监班就叫内学，而从江南调来的教习也逐渐增多，所有人加起来大概数百人，所以往日荒凉的南府变得人来人往，树林中隐隐传来阵阵高腔和优美琴声。

宫廷戏班也有出宫演出的机会，那就是康熙皇帝对王公大臣的恩赏。比如，某个亲王过生日，康熙便叫南府派戏班去王府演出。这样，南府戏班便逐步在京师有了名气，因为是正宗的南方昆曲，所以大受欢迎，并开始推动北京戏剧改革，促进北京戏剧发展。

乾隆年间有本记载这种情况的书为《亚谷丛书》，作者叫鲍轸，祖籍山西大同，后迁居上海，是康熙五十四年的贡生，曾任浙江长兴县知县、杭州海防草塘通判。他在书里记载了老北京的风土人情、庙会、戏馆、茶社和方言，极有史料价值。中国社科院研究员幺书仪介绍说：

> 康熙、乾隆间京师开始兴建戏馆，《国剧画报》第27期上面刊登的吟梅居士《滕阴杂记中之戏剧史料》一文中说："《亚谷丛书》云，京师戏馆，唯太平园、四宜园最久。其次为查家楼、月明楼。此康熙末年酒园也。"《亚谷丛书》成书于乾隆年间，上面不仅记载着太平园、四宜园、查家楼、月明楼历史悠久，还有方壶斋、蓬莱轩最为著名……这些戏馆多数是在前门附近，只有方壶斋在城西。[①]

这里所说的几家戏院只是京师戏院的代表，整个北京在康熙朝有数百家戏院。这话有书为证。《大清世宗宪皇帝实录》记载了康熙的儿子雍正

① 幺书仪著：《程长庚、谭鑫培、梅兰芳——清代至民初京师戏曲的辉煌》，北京大学出版社2009年版，第114页。

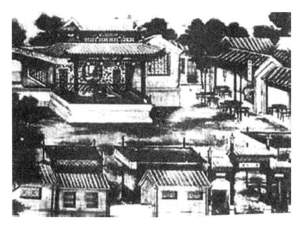

北京广和楼图景

的一段话说："见盛京城内酒肆几及千家，平素但以演戏饮酒为事。"

民间茶楼声名鹊起，惊动康熙，出现康熙偷偷出宫看戏的事。

查家楼在前门外肉市街，明末是盐务巨商查家的花园，后改成广和茶园，清康熙年间改为茶园对外营业，先叫查家楼，后改称广和茶楼，天天晚上唱戏，是北京城最有名的戏楼。康熙是个戏迷，在宫里看戏不过瘾，常溜出宫看民间演戏。他听说查家楼的戏好，就悄悄来到查家楼看戏，看得舒服，一时兴起，向查家老板要来文房四宝，当场为查家楼题写对联曰：

日月灯，江海油，风雷鼓板，天地间一番戏场，

尧舜旦，文武末，莽操丑净，古今来许多角色。

查家楼老板不知康熙大驾光临，以为是哪位落魄书生，便免去康熙茶资以为谢。康熙也不言语，告辞而去。第二天清早，查家楼还没开门营业，突然涌来许多人，说是要买昨晚客人题写的那副对联。小二不敢造次，立即报告老板。老板赶来打听，才知道自己中了头彩，竟然得到康熙御笔，自然不卖，叫人马上制作出来挂在茶楼大门上。查家楼从此名声大震。

再说康熙光顾月明楼。

明月楼在北京永光寺西街，天天晚上唱戏，请的是北京最有名的戏班。康熙听说有这等好事，便化了装，带上几个随侍，悄悄溜出紫禁城，来到明月楼听戏，听得十分过瘾，便时不时又来光顾。有一次，康熙正在听戏，

突然来了几个地痞无赖，强行要康熙让出好座。康熙也不言语，立即让座，但出得明月楼，便令人通知九城提督前去抓人。九城提督接到圣旨，立即派兵封了明月楼，抓了那几个地痞无赖，于第二天在菜市口砍头示众。这一来明月楼大出风头，九城百姓争着来这儿看皇帝垂青的戏楼。

这两个传说不见正史，不过是流传民间的饭后茶余的谈资，但若结合当时康熙在宫里大办南府戏班之事，想必有理，也就不揣冒昧写在这里。

4. 种植御稻

康熙喜欢看戏，康熙朝百姓喜欢看戏，这叫与民同乐，也叫上行下效，可见当时戏剧的繁荣。这种繁荣有很大一个因素是康熙南巡。前面介绍了康熙第一次南巡，那是康熙二十二年（1684年），康熙在苏州大过戏瘾，还把十几个昆腔艺人带回北京，专门设立南府，让他们做宫廷戏班教习，教青少年学习唱戏。这还不够，康熙对江南大有好感，接下来先后进行了5次南巡，既办了许多军国大事，也看了不少戏，还为江南昆腔移居北京做出了贡献。

康熙也看了不少戏，不是瞎猜，有4次接待康熙南巡、多次为康熙看戏事效劳的苏州织造李煦的故事为证。

李煦（1655—1729），山东昌邑人，正白旗，因为父亲是巡抚，获皇帝恩荫，成为荫生，16岁入国子监读书，3年后毕业，做七品内阁中书，掌管记载、缮写之事，3年后外放，升任广东韶州知府，时年24岁，年轻有为。4年后，李煦的父亲李士桢由江西巡抚调任广东巡抚，李煦照例回避，调浙江宁波府知府。5年后，李煦33岁，奉调回京，任畅春园总管，4年后37岁，调任五品苏州织造，官名全称：管理苏州织造大理寺卿兼巡视两淮盐课监察御史。

苏州织造府是朝廷工部管辖的地方基层单位，主要职责是为朝廷提供纺织品，设有1000张织机、2600名员工，级别不算高，但因为是直接为朝廷服务的机构，除主责之外，还带有中央驻地方机构对地方的监视之责。

苏州织造府旧址，现为苏州十中所在地

所以，李煦上任前夕就获得康熙皇帝特别授予的密折奏事特权。康熙那时常住畅春园。李煦是畅春园总管。康熙经常召见李煦。康熙要李煦到苏州后把看到的、听到的地方事情，事无巨细，都写密折告诉他。

李煦做苏州织造，从37岁做到67岁，一直干了30年，直到1722年康熙去世，对康熙算是忠心耿耿了，不想因此得罪雍正，失去康熙庇护后，被雍正皇帝以"巨额亏空罪"撤职、抄家、关押审讯，落个晚年不保，所谓福兮祸所伏。

这是后话，暂且不表，先说李煦扬扬得意地到苏州。

李煦何以受到康熙皇帝如此垂爱呢？李煦的父亲李士桢是康熙朝广东巡抚是一个原因。除此之外，李煦与康熙有深厚私交是更重要的原因。据说，李煦的母亲文氏曾做过康熙的奶妈。幼年康熙是奶妈文氏带大的。特别是康熙幼年出疹，生命垂危，全靠奶妈文氏全力照顾脱离危险。几十年后，康熙见到奶妈文氏，恭敬地称她为"此吾家老人也"。康熙生于1654年。李煦生于1655年。两人年纪只差1岁。因为有奶妈文氏这层关系，所以康熙和李煦是儿时伙伴，经常在一起玩耍，感情很好。

李煦还是康熙的亲戚。1689年，康熙第二次南巡。李煦时任北京畅春园总管，随康熙南巡到达苏州。李煦有个表妹，是他舅舅王国正的女儿，汉人，出生、长大在苏州，年方二八，十分漂亮。李煦把王表妹介绍给康熙。康熙十分中意王氏，把她带回北京。王氏到北京住进紫禁城，皇恩浩荡，一连为康熙生了3个儿子，即愉恪郡王胤禑、庄恪亲王胤禄、皇十八子胤祄（8岁病故）。王氏被康熙封为顺懿密妃、顺懿密嫔。

有了这些关系，李煦虽说远在苏州，却与在北京的康熙联系密切。这些联系的确是事无巨细。比如细微的事，李煦不断给康熙进贡江南特产，如康熙最喜欢吃的鲥鱼、冬笋、火腿、茶叶、腐乳、卤蛋、糟鹅蛋、小瓶卤菜、茭白、新鲜佛手、洞庭橘子等，反正苏州织造府经常有船沿运河去北京，运送十分方便。又比如重要的机密，康熙三十二年夏，李煦向康熙报告，江南地区天旱，一直到六月中旬才降雨，以致收成减少，米价大涨，达到多少钱一斗等。康熙接到李煦的密报说，我正为这事寝食不安，凡是从江南来的人，我都要问问那边的情况。我看了你的报告才稍微放心。你记住，秋收之后，你一定把江南收成的情况如实禀报。

李煦除了监视地方舆情，还肩负康熙交办的特殊任务，比如试种御稻。康熙晚年特别关心农业，亲自挑选了一批优良稻种，命名为御苑胭脂米，分发给各地官商试种，三五亩不等，希望广为实验，务必成功。这是康熙五十八年左右的事。李煦在苏州有很好的试种条件。康熙就叫他试种100亩。李煦领了任务不敢懈怠，亲自带人试种，又派人蹲守稻田守护。到了稻子收割完毕，康熙五十八年六月二十四日，李煦给康熙密折报告说：

> 窃奴才所种御稻一百亩，于六月十五日收割，每亩约得稻子四石二斗三升，谨赍新米一斗进呈。而所种原田，赶紧收拾，乃六月二十三日以前，又种完第二次秧苗。至于苏州乡绅所种御稻，亦皆收割。其所收细数，另开细数，恭呈御览。

120斤为1石，1石为10斗，1斗为10升。照此计算，李煦的试验田1亩一季收获稻子507.6斤。至于其他官商试种稻谷的收获，李煦"另开细数"密报，不得而知，但有了李煦试种收获的数据，其他人所报数据就有了参照，多了少了都要打问号。这就是康熙委托李煦等人密折奏事的原因。

投桃报李。康熙对李煦信任有加。康熙四十五年三月，康熙有一件不

便公开的上谕要给江苏巡抚于准，就寄给李煦，让李煦转交巡抚于准。康熙的信是这样说的："另有上谕一封，尔使人密送到巡抚处去，不可迟误。"除此之外，康熙曾要求江苏督抚将军，凡地方大事禀报需与苏州织造会商联名。于是督抚将军、提督漕总便把五品李煦视为同僚，但凡有大事禀报朝廷，必征求李煦意见并请具名。江苏巡抚于准更省事，干脆请李煦代向康熙密呈奏折。

5. 运竹子丢密折

这年秋天，南府总管向康熙报告说，教乐器的教习朱之清报告，北京及北方的竹子不适宜做乐器，需要南方无节竹子才能做得好乐器。康熙看了朱批说："着李煦采供无节竹子送京就是。"李煦接到朝廷采供竹子送京指示，立即叫来家人王可成一番吩咐，把这事交给他去办。王可成便去请教扬州戏班的场面头，就是乐队负责人，得到指点，购得一批最好的无节竹子，削去两端及枝叶，捆绑装箱，准备搭顺水船送北京。

无节竹又叫通节竹。晋代戴凯著《竹经》说，无节竹产于溱州，其杆直上无节，而中心空洞无隔，亦异种也。溱州是唐朝古地名，辖荣懿、扶欢、乐来三县，但宋朝溱州就消失了，大概指的是今天重庆万盛、綦江和贵州桐梓范围。唐宋以来，无节竹逐渐被开发利用，成为江南制作乐器的好材料。

就在这时，李煦在扬州听到一个惊人的消息，说是太仓发生重大盗窃案，地方蒙受很大损失，弄得人心惶惶，不由得暗自着急，立即派人去太仓秘密打探，一面给康熙写了一道密折，将风闻之事密报康熙。李煦有风闻奏事的特权，所以写好密折，也用不着等进一步的消息，便将密折交给家人王可成，要他押送竹子去北京顺便呈送密折，并再三吩咐，密折事关重大，不可让外人知道。这是康熙三十六年十二月七日的事。

京杭大运河北起北京，南至杭州，横跨北京、天津、河北、山东、江苏、浙江，沟通海河、黄河、淮河、长江和钱塘江，全长1700多公里，是清朝南北运输大动脉，每天有许多船只南来北往，百舸争流。

江南织造衙门因为有漕运总督关照，随时可以搭乘北上船去北京，与北京保持频繁的联系，所以李煦的家人王可成不日便押运竹子在扬州起航，溯江北上，朝行夜宿，七八天便到达山东德州，走完全程三分之二，离北京只有600余里。王可成在德州清理行李，突然发现大事不好，李煦叫他代呈皇上的密折不见了，顿时急得六神无主。同行的李府伙计要王可成赶紧报官。王可成急忙往外走，可

李煦画像

走了几步又退回来说："不能报官！不能报官！"李府伙计不明究竟，问他为啥不能报官。王可成小声告诉他，李大人有吩咐，这是密折，不能让任何人知道。

船在德州停靠一夜，第二天一早要继续北上。王可成一夜不眠，想不出办法，只好装着无所事事，押着竹子北上，而心里胆战心惊，愁得要死。到了北京，王可成轻车熟路，照例往内务府衙门送竹子，省略了递呈密折事。当天下午，王可成立即搭乘南下木船往回走，一路上忧心忡忡，吃不好睡不好，直到扬州遥遥在望才打定主意。

李煦见王可成回来，问他公事如何。王可成说竹子和密折已交内务府。李煦说："可有回示？"王可成说："没有。"李煦顿时皱了眉头，提高声音问："怎么会没有？我的密折呈上去，无论有无皇上御批都要给我回示。这是惯例，怎么到你这里变了？赶快如实交代，究竟怎么回事？"王可成没想到李煦翻脸不认人，心里吓得怦怦乱跳，可一路想了很多遍，绝不能承认丢了密折，就咬紧牙关说："确实没有。"

李煦深知密折的重要，要是有所闪失，康熙怪罪下来，自己脑袋不保，

便细细观察王可成的脸色，发现他脸色游移不定，不禁暗自着急，看来这家伙心中有鬼，便一拍桌子吼道："来人啊！"老管家一旁应道："听老爷吩咐。"李煦说："给我拖下去拷问！弄清究竟是怎么回事！"

老管家不顾王可成狡辩，令人将他拖下去一阵拷打。王可成吃不下这番皮肉苦，只好如实交代，是自己在路上丢了密折。李煦得知消息如五雷轰顶，脸色发白，浑身哆嗦，颤颤巍巍指着王可成说："你……你这是要我的命啊！"

李煦一夜无眠。他傻痴痴守着摇曳晃动的烛光，想着天威莫测，顿时心跳加速，浑身乏力，不知如何是好。眼看鸡叫三遍即将破晓，李煦终于有了主意，起身提笔给康熙写了一道密折：

> 恭请万岁万安。窃臣于去年十二月初七日，风闻太仓盗案，一面遣人细访，一面即缮折，并同无节竹子，差家人王可成赍捧进呈。正月十七日，王可成回扬，据称"无节竹子同奏折俱已进了，折子不曾发出"。臣煦闻言惊惧。伏思凡有折子，皆蒙御批发下，即有未奉批示，而原折必蒙赐发。今称不曾发出，臣心甚为惊疑。再四严刑拷讯，方云："折子藏在袋内，黑夜赶路，拴缚不紧，连袋遗失德州路上，无处寻觅。又因竹子紧要，不敢迟误，小的到京，朦胧将竹子送收，混说没有折子，这是实情"等语。臣煦随将王可成严行锁拷，候旨发落。但臣用人不当，以致贻误，惊恐惶惧，罪实无辞，求万岁即赐处分。兹谨将原折再缮写补奏，伏乞圣鉴。臣煦临奏不胜战栗待罪之至。

李煦写好密折天已大亮，即叫来老管家，要他立即亲自去一趟北京，把这封密折交给内务府，并等候批示，然后火速回来。李煦反复叮咛老管家说："我的身家性命都在这密折上了！"老管家领了差事，立即出门奔码头，找到漕运总督衙门，请他们马上安排去北京的船。漕运总督衙门即

刻寻到北上船只，送走李府老管家。

李煦在家度日如年，时时计算老管家今日到哪儿明日到哪儿，还有几日可到北京，又还有几日返程，完全无心当差，就是遇到紧急差事也张皇失措，不知所云，干脆关了衙门，以抱病为由一律谢客。

这一天老管家兴冲冲回到李府，取出密谕递过去。李煦知道这必是康熙圣旨，不知是好是歹，不由得脸色发红、心跳加速，双手接过密谕，三两下打开，取出一纸圣旨展开来，一目十行般看起来，眉宇间的川字马上化解开来，嘴角浮起几丝微笑。原来康熙宽宏大量，免他及家人王可成无罪。康熙圣旨说："凡尔所奏，不过密折奏闻之事，比不得地方官。今将尔家人一并宽免了罢。外人听见，亦不甚好。"

这年李煦39岁，正值壮年，可十几天忧心忡忡，食不甘味，夜不能寐，仿佛伍子胥过关，竟生出几许白发，令人感慨。

6. 苏州女乐

经过这番折腾，李煦对做官更有心得，那便是必须得有皇上庇护，于是更加巴结康熙。所谓巴结，不外乎忠心耿耿替康熙办事，尽可能讨康熙喜欢。李煦虽说远在苏州，但每年因公因私也得去北京一两次，每到北京，除了一般应酬外，主要是朝见康熙，向康熙左右的人打探康熙喜好。

康熙三十二年初，借着过年往北京送礼之机，李煦坐船来到北京，照例拜见康熙，自然有一番言语。康熙接见李煦不比接见王公大臣，李煦只有五品，照例是没有资格单独见皇帝的，但因为前面介绍的种种原因，康熙不但单独召见李煦，还召到南书房，赐座赐茶，与他娓娓叙谈，把这一年来密折往返的情况，密折不周详的情况，做一些解释沟通。此外，康熙还常常说些自己在宫里的事。

李煦从紫禁城出来，回到寓所，不敢耽误，立即把当天康熙召见的内容记载下来，一条条梳成"辫子"做备忘录。他想起康熙说了这么一句话"南府戏班还是没啥新玩意"，立即皱了眉头，觉得这是一件急需办理的事情。

　　李煦经过一番打探，得知现在紫禁城宫廷戏班的情况，的确没啥新意。康熙第一次南巡，从江南带回一批戏剧教习，设立南府，叫他们教青少年唱戏，不过是几年前的事，现在也倒是能演一些戏了，但水平实在有限，远不如京城民间戏班。康熙偶尔也去民间偷偷看戏，但身份特殊，不能常去，心里也着急。

　　李煦办完在京差事，回到苏州，便不时琢磨这件事，慢慢有了主意。他叫来老管家和管事王可成，把自己的主意说了出来。他的主意是，在苏州组建一个少女昆曲戏班，找昆腔行家来训练，办成江南最好的女伶戏班，然后奉献给康熙皇帝，也许可以解康熙一时之忧。

　　王可成经过这番折腾更加巴结李煦，加之他本身也很有本事，取得了李煦的原谅。王可成正想戴罪立功，一听李煦这主意立即说好，又说苏州昆腔戏班多，也养了不少少女学戏，可以向戏班买了来严格培训，一定是一流戏班。

　　老管家是李煦从北京带来的，熟悉宫里戏班情况。他说这是大事，得问问内务府。李煦说："怎么说半句话？哪里不妥？"老管家说："奴才这点心思瞒不过老爷。老爷想必知道，顺治爷当朝时，曾废除前明女子宫廷演戏制度，都过去 30 年了，也不知现在宫里是否还有女子演戏？"李煦愕然无语，端茶喝水。王可成眉头一皱说："这些年我年年跑北京，回回去了总与内务府几位爷打交道，也遵照老爷的意思，请他们喝酒看戏有一番应酬。据我所知，宫里眼下有女伶。"李煦想了想说："老管家言之有理，这事是得弄清楚，要是贸然进上去，平白惹来嫌疑不划算。"

　　李煦下来写了几封信，都是给京城管着宫廷戏班的人的，放在给朝廷的密匣里，让织造府的人在押货进京时带往北京。不久便有了确切的消息。顺治八年，就是 40 年前，顺治 19 岁，下旨取消教坊司妇女入宫承应条款，教坊司差事全部由太监担任。这是事实。只是这些年来，紫禁城还有女子承担唱歌跳舞差事，似乎无法全部由太监取代。康熙皇帝对此充耳不闻，

为不成文规定。

对于这事，清史专家丁汝芹有发言权。他说：

> 有记载称，清初起宫中就没有了女乐，由太监承应宫廷中戏剧演
> 出和奏乐等差务。也有记载称，顺治十六年，内廷行礼宴会废除女乐，
> 改用内监。而事实上不仅顺治后期仍有女乐，就是到了康熙朝还有女
> 子在宫中唱戏。估计禁止女性在内廷奏乐和演戏，前后经历了一个较
> 长的过程。①

这些消息堵住了老管家的嘴。李煦便旧事重提，又找来老管家和王可
成商量。既然紫禁城允许女伶当差，就直接商量如何组建女子戏班。按照
王可成的意见，第一件大事是买女伶。

李煦和老管家认同这事。李煦叫王可
成去办。第二件大事是培训女伶。老
管家已亲自去苏州、扬州、杭州各戏
班打探了，可以聘请一些老昆腔艺人
来做教习，但有个问题，最好的昆弋
艺人已送去北京，剩下的都是二等水
平，他于是问李煦："聘请他们行
不行？"

这事李煦清楚，每年往北京送人
就是他主持的，但凡发现好艺人，苏
州织造衙门总是及时从戏班挖来往北
京送。所以李煦听了皱着眉头说："那

古代宫廷女乐图

① 丁汝芹著：《清代内廷演戏史话》，紫禁城出版社 1999 年版，第 112 页。

怎么行？咱们弄出来的戏班得一流才行啊，得找最好的教习。"老管家说："这道理奴才明白，可到哪儿去找最好的教习？"王可成接过话头说："我知道哪儿有，顶尖教习都在紫禁城啊。"老管家说："去去，就知道贫嘴。你有多大本事去紫禁城挖角儿啊？"王可成和老管家哈哈笑。李煦眼前一亮，顿时有了主意，也笑着说："可成这主意行。咱们就去紫禁城挖角儿。"老管家傻了眼说："老爷真信他胡诌啊？"李煦笑而无语，说："这事不议了，说下面的事。"

李煦没有告诉他们自己的想法，那就是找康熙要教习。李煦这个想法，就是照督抚一级的官员看来也是异想天开、不成体统，因为皇帝身边的人是伺候皇帝的，叫御用，只有皇帝才能使用，你一个五品小官怎么敢提出这样的想法？可李煦仗着与康熙的私交就敢这样想，也敢这样做。李煦立即给康熙写密折，说了自己替康熙在苏州组建女子戏班的事，又说现在遇到一个大问题，江南已无昆腔高手，请皇上调派紫禁城南府戏班教习前来苏州培训女子戏班。

李煦写好密折，叫人立即带去北京禀报康熙。康熙接到李煦密折暗自好笑，自言自语道："好个胆大妄为的李煦"，说罢提笔批道："着内务府遣教习叶国桢去苏州李煦处当差。"

这个叶国桢就是康熙二十二年康熙第一次南巡，从苏州带回北京紫禁城的弋腔艺人，在北京已待 10 年，在南府戏班教太监伶人唱戏，算得上顶尖艺人。南府戏班的顶尖艺人还多，分别教昆腔、弋腔、弹乐、杂耍、道具背景制作等。康熙熟悉这些教习，从中选派弋腔教习叶国桢去苏州，是因为他特别喜欢弋腔，希望即将来京的苏州女子戏班也会唱弋腔。

康熙为什么特别喜欢弋腔呢？

这得简单说几句明末清初北京戏剧概况。那时北京本身并没有出色的戏剧，茶园流行的戏剧多是外地来的。最早进京的是江西弋腔，在明朝嘉靖年间（1522—1566）传入北京，比昆腔进京早几十年。弋腔不但来得早，

还善于地方化，到了北京就与北京的语言、民间腔调融为一体，变身为京腔，并不计较自己原来姓甚名谁，自然深受北京本地人欢迎，所以逐渐就成为主流戏剧。昆腔发源于江苏昆山，在弋腔进京几十年后进入北京，因为曲调优美，剧目优秀，很快占领

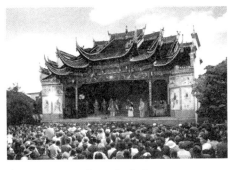

弋阳老戏台

北京市场，与弋腔并驾齐驱，甚至大有超越弋腔，取而代之之势。

这时康熙出来说话了。康熙谕旨说：

> 弋阳佳腔，其来久也。自唐霓裳失传之后，唯元人百种世所共喜，渐至有明，有院本北调不下数十种，今皆废弃不问，只剩弋阳腔而已。近来弋阳亦被外边俗曲乱道，所存十中无一二也。独大内因旧教习，口传心授，故未失真。[1]

康熙这番话有3层意思：1. 弋腔是好腔，历史悠久；2. 从唐朝以来的各种戏剧，到现在都废弃了，只剩下弋阳腔；3. 最近弋阳腔受到庸俗戏剧的干扰，丢失严重，只有紫禁城宫廷戏班的弋阳腔没有失真。

康熙这番话说得很严重，对所谓俗曲，大概是指除昆腔、弋腔之外的各地戏剧，进行了批评，对弋腔做了充分肯定，特别是对宫廷保留的弋腔给予高度评价，具有明显的倾向性，那就是大力扶持弋腔。所以，康熙给李煦派的教习是擅长弋腔的叶国桢。

总之，京腔的前身弋阳腔，是早于昆腔在北京流行的古老声腔剧种。

① 丁汝芹著：《清代内廷演戏史话》，紫禁城出版社1999年版，第120页。

明万历后，昆腔来京，弋腔减色。在明末社会动乱中，昆腔受影响最大，弋腔转为京腔，日显光辉，改变了昆腔独踞京都剧坛的局面，甚至有压倒昆腔的趋势。清宫庭对京腔的态度也起了变化，把京腔纳入宫廷，与昆腔并列。从清初到乾隆后期，京腔在北京的声势很盛，有所谓六大名班之称。①

《中国京剧史》由北京市艺术研究所和上海艺术研究所联合编著，具有一定权威性。书中所指康乾时期的六大京腔戏班是大成班、王府班、余庆班、裕庆班、萃庆班、保和班。这里所说京腔实际上已不是单纯的弋腔或者昆腔，而是带有综合性质的各种剧种结合的、带有北京元素的戏剧，只是各有特长而已。比如，余庆班擅长演秦腔，萃庆班的特色是昆腔、京腔和乱弹的三结合，保和班以昆腔和京腔为主等。

说远了，拉回来。

叶国桢奉旨来到苏州，受到李煦热烈欢迎，开始培训苏州女子戏班，所教自然是弋腔。李煦原来找康熙要教习不过是一种姿态，并没有多大把握，没想到美梦成真，竟然实现，不免暗自高兴，当然不是高兴有了好教习，而是高兴康熙接受了组建女子戏班这件事，如果康熙驳回教习的事，女子戏班便无法开办。所以，李煦热情接待叶国桢，视为朝廷钦差，叫王可成每日好酒好菜伺候，叫老管家督促女子戏班学戏。

这一切走上正轨后，李煦给康熙写密折报告女子戏班事。李煦的密折是这样写的：

> 念臣叨蒙豢养，并无报效出力之处，今寻得几个女孩子，要教一班戏送进，以博皇上一笑。切想昆腔颇多，正要寻个弋腔好教习，学

① 北京市艺术研究所、上海艺术研究所编著：《中国京剧史（上）》，中国戏剧出版社1990年版，第37页。

成送去，无奈遍处求访，总再没有好的。今蒙皇恩，特着叶国桢前来教导，此等事都是力量做不来的，如此高厚洪恩，真谓顶踵未足尽犬马报答之心。今叶国桢已于本月十六日到苏，理合奏闻，并叩谢皇上大恩。容俟稍有成绪，自当不时奏达。谨奏。康熙三十二年十二月。①

康熙看了李煦的密折，心里咯噔一下，联想到那年农村收成不好，南方出现加收赋税的事，如果再有买卖人口的事，害怕影响大局，就提笔写道：今岁年成不好，千万不可买人。地方之事一概不要管。近日风闻南方有私派之谣，未知实否？北方口外今岁收成十分，谷价甚贱。

康熙写到这里，意犹未尽，想再写几句苏州女子戏班的事，又觉得没有必要画蛇添足，前些日子不是已派遣弋腔教习叶国桢去苏州了吗？便搁了笔。这样的谕旨传到苏州李煦处，李煦反复读了多遍，心想事已至此，就是想收回也不成了，何况康熙并没有下旨制止，自己何苦作茧自缚呢？也就没有理会，只管继续培训女子戏班。

戏班宣传照

① 丁汝芹著：《清代内廷演戏史话》，紫禁城出版社1999年版，第122页。

苏州女子戏班的结果如何，清史专家丁汝芹也不好回答，但他认为康熙朝有宫廷戏班、有女子演员"毋庸置疑"，侧面意思，李煦是将苏州女子戏班送进紫禁城了的，而康熙也是笑纳了的。

康熙帝在宫中看女艺人演戏，未见其他史料记载，但至今完好保存在中国第一历史档案馆的李煦奏折原件和康熙帝的亲笔朱批，使人对此毋庸置疑。[①]

这是康熙三十二年的事，李煦时任五品苏州织造。12年后，康熙四十四年，康熙第五次南巡，圆满结束，论功行赏名单中有李煦，议叙加衔为大理寺卿。大理寺卿掌握全国刑狱，正三品。议叙是清朝官吏考核制度，对成绩优异者给予加级奖励。李煦获此议叙，且提为高级官吏，显然得益于康熙情有独钟，或许就与苏州女班有关。这是后话。

三、看戏惹祸

康熙对戏剧的喜好和宫廷戏班的发展自然波及民间，推动民间戏剧蓬勃发展。戏剧繁荣的一个表现是出现优秀戏班和优秀艺人，比如，康乾时期出现"九门轮转，交相辉映"的六大戏班，名艺人有大成班的陈天保，王府班的大兴人白二、刘黑儿、冯三儿，余庆班的以演《卖胭脂》出名的双桂官、陈桂官，萃庆班的八达子等[②]。戏曲繁荣更重要的标志是出现脍炙人口、千古流传的优秀剧目，比如康熙朝出现的剧目《长生殿》和《桃花扇》。这两个剧目仿佛两颗璀璨的明星，照亮了中国戏剧历史，又如两朵奇葩，使中国戏剧百花园璀璨夺目。

当时有个诗人叫金埴（1663—1740），浙江绍兴人，读了很多书，但

① 丁汝芹著：《清代内廷演戏史话》，紫禁城出版社1999年版，第123页。
② 苏子俗：《京腔六大班初探》，《戏剧学习》1985年第一期。

多次参加功名考试都名落孙山，连秀才也未考中，但诗才横溢，给后人留下不少好诗。他见北京的茶园戏楼争相上演《长生殿》和《桃花扇》，也去看了，感慨颇深，写诗《题桃花扇传奇》曰：

> 两家乐府盛康熙，
> 进御均叼天子知。
> 纵使元人多院本，
> 勾栏争唱孔洪词。

金植生于康熙二年，卒于乾隆五年，活了 73 岁，是康熙朝的见证人。不仅如此，金植的父亲金煜是顺治十年进士，做过山东郯县知县，而金植长年随父亲在山东生活，以教馆、当幕僚为生，算是有见识的人，相信他的诗有一定真实性。

1. 洪升写出《长生殿》

自从康熙二十二年后办起南府戏班，便从江南请来一批昆弋艺人做教习，从数千太监中，百里挑一，选出百十个青少年太监学习唱戏，一时间南府鼓乐齐鸣，昆腔弋调绕梁不绝，但学习戏剧不是朝夕之事，民间科班起码得学 6 到 8 年，所以康熙是听得锣鼓响，不见人登台，只好退而求其次，要不叫小太监来书房唱帽儿戏，就是简单化妆的折子戏，或者溜出宫去民间戏园看戏。

转眼到康熙二十七年，康熙听到一个消息，说是民间新近有一部新戏特别火，是写唐明皇和杨贵妃爱情故事的昆腔，不由起了惦念。他先叫贴身太监出宫打探，很快有了进一步的消息，京城戏楼的确有一部昆曲大受欢迎，剧目叫《长生殿》，作者叫洪升，演这出戏的是内聚班。康熙听了心里发痒，问太监谁是洪升、洪升是干什么的，以前写过什么剧没有。太监一问三不知。康熙叫他再去打探，要他去找内聚班，把《长

新编越剧《洪升》剧照

生殿》的本子弄来看看。

康熙朝北京城有许多戏班，除前面介绍的以大成班为首的几个戏班外，单就昆腔而言，还有著名的内聚班、三也班、可娱班，谓之三大名班，还有景云班、南雅班、兰红班等。除此之外，京师王公大臣还有若干私人戏班，比如，康熙朝吏部尚书李天馥的金斗班、降清的原明末兵部尚书张缙序的家班等。这些戏班，加上宫廷南府戏班，都是当年京师名扬一时的戏班，你方唱罢我登场，百花盛开。

这里提到的内聚班，名声虽没有大成班大，但也是很不错的戏班，只是因为人数不多，大概只有50多人，属于京城一批戏剧爱好者所有，主要是自娱自乐，也对外演出，所以康熙并不知道。不过这一次内聚班大出风头，康熙很快从近侍太监处打听得它的情况。

近侍太监告诉康熙，内聚班的成功得益于一个人，那就是剧作家洪升，便把洪升的情况一一道来。洪升（1645—1704），杭州人，时年45岁，出身钱塘望族，父亲做过清朝州县官，外祖父黄机是康熙朝刑部尚书、文华殿大学士兼吏部尚书。因为出身名门，洪升从小就喜欢读书，也受到很好的教育，但他性情孤傲，不合潮流，只读自己喜爱的唐诗宋词元剧明本，不喜欢八股文章，以致到24岁还功不成名不就。家里人着急，通过关系将洪升送到北京国子监读书。

国子监是国家设立的太学，也就是最高学府。什么人能进国子监呢？主要有三类人：一类是贡生，就是全国各省保荐上来的各府州县的优秀秀才，是贡献给朝廷的生员；一类是监生，即捐纳出钱取得入学资格的生员；还有一类是官生，即七品以上官员的优秀子弟。

洪升的外祖父黄机是清顺治四年进士，康熙初年任礼部尚书，后被人弹劾免职，康熙十八年特召还朝，以吏部尚书衔管刑部事，次年授清光禄大夫、文华殿大学士兼吏部尚书，康熙二十五年去世。洪升24岁到北京读国子监显然与其外祖父有关。

不过，去国子监读书大概只是洪升父母的想法，希望洪升借此谋得一官半职，而洪升却不以为然，从杭州来到北京国子监，不好好攻读四书五经，仍然热衷诗词歌赋，以致在国子监读书一年，没能通过带有照顾性质的考试，只好悄然离京，返回杭州。

洪升的父母大为不满，常常谴责洪升。受到父母谴责，洪升在家里待不住，只好带着妻子离家出走，于康熙十二年再度来京谋生。这次洪升在北京依然故我，视功名为粪土，只管为所欲为，舞文弄墨，写诗作剧。两年后，洪升出版了自己的诗集《啸月楼集》，受到一帮文坛名流李天馥、王士禛、朱彝尊、赵执信等的赏识，因而诗名大起，开始靠卖文为生。

近伺太监讲到这里，康熙插话说："就是写《啸月楼集》那位？你别啰唆了，快讲他怎么写《长生殿》。"近伺太监答应一声，便略去洪升到京后，他父亲官场失落，发配充军，他前往照料，父子重归于好的事，直接讲洪升写《长生殿》。

洪升在北京渐有名声，便与一帮文人学士打得火热，其中有善写骈体文的陆繁弨，精通音律的毛先舒、沈谦，文坛领袖王士禛，大诗人施闰章，著名戏曲作家袁于令，浙西派著名词人朱彝尊，经学家兼文学家毛奇龄等。这些人为师为友，互唱互随，倒也逍遥自在，自成圈子，别人如何权当耳边风。

洪升以前写了个剧本叫《四婵娟》，写的是4个女中豪杰，即晋代的谢道韫、卫夫人，宋代的李清照，元代的管仲姬，说的是谢道韫咏絮擅诗才、卫茂漪簪花传笔阵、李易安斗茗话幽情、管仲姬画竹留清韵的故事，也不知什么原因，都说洪升文笔好，就是演出不温不火，差强人意。

洪升原先创作的杂剧《沉香亭》也有类似情况。康熙十二年，28岁的洪升再度闯荡北京，他的书箱里就带有在杭州创作的剧本《沉香亭》，说的是唐朝大诗人李白和唐明皇的故事。到了北京，洪升把剧本给一些朋友征求意见。有人说不怎么样，这样题材的剧本屡见不鲜，恐怕缺乏市场号召力。洪升听了暗自惭愧，自己的确在题材上有所模仿，便闭门谢客，修改剧本，经过反复思考，大刀阔斧，全部删掉李白的事，改成李泌辅佐唐肃宗的故事，改名《舞霓裳》。不过新剧出来，反映寥寥，令洪升忧心忡忡。

这时洪升35岁，二度到北京已经7年，除了诗作《啸月楼集》有所成就，在最喜爱的剧本创作上依然毫无建树，但对戏剧痴情不改，继续关注京师戏剧发展，学习他人创作戏剧经验，时时不忘对《舞霓裳》进行修改，总想创作一部有影响的作品。

9年一晃而过，转眼到1688年，洪升44岁，还在北京漂着。他看自己一大把年纪而事业无成，不禁十分焦躁，不时翻看多年前束之高阁的《舞霓裳》，总觉得还有可为之处，便拿出来再做修改。这时洪升在各方面业已成熟，特别是对戏剧的整体把握已到炉火纯青的地步。所以，他这次的修改很顺利，删掉了李泌辅佐唐肃宗的故事，改为撰写唐明皇和杨贵妃的爱情故事，改名为《长生殿》。

近侍太监说到这里，康熙豁然明朗，打断太监的话说："十年磨一戏。这次对路了。"

这次的确对路了。洪升确立新的故事线索后，茅塞顿开，文思泉涌，很快写出《长生殿》剧本。剧本的主要故事情节是这样的：唐明皇宠幸贵妃杨玉环，封其哥杨国忠为右相，封其三个姐姐为夫人。其中虢国夫人年轻漂亮，讨好唐明皇。唐明皇移情别恋，喜欢上虢国夫人。杨玉环为此与唐明皇产生矛盾。唐明皇痛苦不已，断绝与虢国夫人往来，与杨玉环重归于好，终日游乐，荒芜政事。安禄山趁机造反，带兵进攻长安。唐明皇被迫逃离长安，到达马嵬坡时军士哗变，杀死杨国忠，要求处死杨玉环。唐

玄宗万般无奈，只好处死杨玉环。后来勤王军队赶到，打退安禄山。唐明皇返回长安后日夜思念杨玉环，感动玉皇大帝，使其魂灵上天与杨玉环相聚月宫。

近伺太监讲了上述剧情后，呈上《长生殿》剧本。康熙接过剧本浏览一番，大为感慨地说："这样的故事实在感人，要是配上丝竹管弦不知多好听？朕无论如何得瞧瞧。你明日传旨，叫内聚班好好准备，缺啥行头赶紧补上了，让内务府挑个日子，让他们进宫演给朕看。"

内务府大臣海拉逊接到圣旨愕然一惊，口里说遵旨，眉头却皱了起来，心里想，康熙要召内聚班进宫演出，一应接待事务该如何办理？虽说顺治朝有召民间戏班进宫演出例，但并无档案记载，也就无先例可循，如若有违祖制，或者引发事端，岂不都是内务府的责任？

海拉逊从康熙五年就开始在内务府管事，自然熟知宫中办事规矩，于是领了圣旨，召来飞扬武等几个内务府大臣，细细一番商量，定下接待内聚班进宫演戏的办法，拟成呈文，叫写字人誊正，第二天呈报康熙。康熙朱批：照准。

2. 内聚班进宫演戏

紫禁城里有戏台，是前明留下的，尚可使用，但内务府大臣海拉逊却独出心裁，安排内聚班在南府戏台演出。前面介绍了，南府戏班是康熙二十二年南巡后组建的，地点在中南海南面的南花园，就是中国社科院研究员幺书仪所说"清代的西华门南池子织女桥南（今天的南长街南口六中和西长安街的 28 中合在一起）是为南府旧址"[①]。

之所以如此，海拉逊用心良苦，图的是南府戏台在大内外面，但又紧邻大内，既方便康熙看戏，又避免打搅宫内正常秩序，以防违制，一举数得。南府戏班建于康熙二十二年后不久，因为要排练剧目，供官员审查，

① 幺书仪著：《程长庚、谭鑫培、梅兰芳——清代至民初京师戏曲的辉煌》，北京大学出版社 2009 年版，第 40 页。

又为了让学生有演出实践的场地，特建立南府戏班戏台，就在南花园里面，不算奢华，但也不简单，是两层楼戏台。

南府戏楼建在南府大院里，由方形重檐歇山顶戏台和七开间卷棚顶后台建筑组成，平面呈凸字形，三面敞开，适合观赏演出，上场门为城门样式，寓出将之意，下场门为宫门形式，寓入相之意，整个戏台面积有 128 平方米。戏台对面是皇帝皇后看戏的双脊勾连搭式大殿，两侧各有 5 间配殿，供陪同皇帝看戏的后妃和王公大臣使用。

到演戏前一天，内聚班的几十个艺人，架着 3 辆马车，车上驮着各色衣箱和道具、背景，从前门大栅栏附近赶到神武门，按着事前的约定，找到内务府接待太监，跟他逶迤进宫，穿街过巷，来到南府戏台四合院。内务府大臣海拉逊亲自前来视察，督促内聚班做好第二天演出的准备。

第二天大清早，内聚班早早派人搭好戏台布景，趁着微弱曙光吃罢早饭，来到戏台后台伺候，按约定，只要康熙一到，随即开锣。这是内务府大臣海拉逊、飞扬武等人的主意，紫禁城都是木头建筑，夜里演戏，烛火通明，稍有不慎便会引发火灾，所以特定下规矩，宫中一律不准带灯演戏。

这一来就得一大早开始演戏，不免要影响早朝。内务府大臣做不了主，请示康熙。康熙迫不及待要看《长生殿》，一时也顾不到这么多，批示"停朝一天就是"。所以这天早上，康熙照例早早起身，做完一应例行事务，不外乎洗整、早茶、拜佛、溜达、批阅急件，完毕时分已是红日高照，便起轿去南府。这自然有人先一步飞报南府。此刻南府除内聚班外，人影绰绰，内务府大臣海拉逊、飞扬武带领一班官员前后照料，奉了圣旨，星夜坐轿进宫的一班王公大臣，还有后宫的人，正分坐配殿，喝茶、吸烟、聊天等候。

康熙的轿子刚进南府戏院，台上穿着清一色驾衣的内聚班的 8 名乐手便奏起唢呐曲《一枝花》，众人便纷纷起身，就地下跪恭迎。康熙下得轿子，整整衣冠，由近伺太监领着往主殿走，边走边说"众卿平身"，见着海拉逊、飞扬武又说："开戏开戏，朕还有一大堆急事呢。"于是响起开场锣

鼓，16名内聚班艺人粉墨登场《跳灵官》，或庄或谐，喜气洋洋，引得众人高兴。

《长生殿》剧照

接着演《长生殿》。这个戏很长，有50出，整整演了一天，连午饭也是御膳房送来的，但康熙和大家都看得很认真，实在是因为这个戏太好看。康熙看完《长生殿》大加赞扬，赏赐内聚班白金20两。这是康熙二十七年的事。

康熙观看《长生殿》，赏赐内聚班，并非风闻，有古书记载。清朝同治年间人陈康祺写了一本书叫《郎潜纪闻》，其中有一则短文叫《长生殿传奇》说：

> 钱唐洪太学思升，著《长生殿传奇》初成，授内聚班演之。圣祖览之称善，赐优人白金二十两。于是诸亲王及阁部大臣，凡有宴会必演此剧，而缠头之赏殆不赀。[①]

这段话的意思是，钱塘太学生洪升，刚写了《长生殿传奇》，交给内聚班演出。清圣祖康熙看了说好，赏赐给艺人20两白金。于是京师各位亲王及阁部大臣，凡是举办宴会必请内聚班演此剧，给艺人很多戏份和赏赐。

陈康祺（1840—1890），宁波人，同治十年（1871年）进士，做过刑部员外郎、江苏昭文知县，博学多识，尤其熟悉清代掌故，著有《郎潜纪闻》初笔、二笔、三笔、四笔，共63卷，记录清代纪闻、掌故、逸事、风土人情，

① 丁汝芹著：《清代内廷演戏史话》，紫禁城出版社1999年版，第128页。

具有弥补正史不足的价值。

3.九门提督抓人

这一来洪升一跃而成为京城最有名的剧作家,受到上至康熙、王公大臣,下至市民百姓的欢迎,也使内聚班演出不断,收入丰厚。内聚班的艺人感恩图报,决定为洪升庆祝生日,给他演《长生殿》,邀请洪升的朋友参加,请洪升开出客人名单。洪升这时正是苦尽甘来的时候,听说内聚班要替他演戏庆生十分高兴,一口答应,就拟出一份请客名单,包括京城他那批文人学士朋友,比如,詹事府三品官赵执信,侍读学士朱典,侍讲李澄中,台湾知府翁世庸,翰林编修徐嘉炎,太学生查嗣琏、陈奕培、史金骅等。

这批客人中,洪升最看重赵执信,不是因为他是三品官员,而是因为在创作《长生殿》时得到过赵执信的帮助。赵执信(1662—1744),时年28岁,山东淄博人,清代诗人、诗论家,14岁中秀才,17岁中举人,18岁中进士,23岁担任山西乡试正考官,25岁担任詹事府右春坊的右赞善兼翰林院检讨。右春坊掌管东宫讲读笺奏事宜。右赞善是这个机构的官名,负责记注、撰文工作。

康熙二十八年八月上旬一天,演出如期举行,地址在查家楼,就是后来的大栅栏广和楼。内聚班选择查家楼是十分重视这场演出的,给足了洪升面子,因为查家楼是康熙朝北京四大戏楼之一。康熙朝天下太平,北京城一派繁荣,戏园茶楼遍布大街小巷,丝竹悠扬,管弦绕梁,而最著名的戏楼便是查家楼、华乐楼、广德楼、第一舞台。

查家楼建于明朝,最初只是查家私人宅院,后来改建为对外营业的茶楼、戏楼,是查家在北京这一支的几个富裕盐商兄弟投巨资修建的。查氏是明清时期全国闻名的大家族,主要分南查、北查两支。南查指浙江海宁查氏,以查慎行、查嗣庭为代表的"一门七进士,叔侄五翰林"。康熙下江南曾光临海宁查宅,亲笔题写有"唐宋以来巨族,江南有数人家"匾额。北查主要在京津,多年经商盐务,成为京津巨富。查家楼在正阳门外肉市,入

口有小木坊，上书"查楼"二字。康熙年间，茶楼越发兴旺。康熙曾偷偷来这里看戏，题有"日月灯对联"，为茶楼大增添彩。

到了演出这天，查楼小戏台被内聚班包下来，客人逶迤而至，谈笑风生，不一会儿便高朋满座，总计有 50 余人。坐在前面的有洪升、侍读学士朱典、詹事府三品官赵执信、台湾知府翁世庸、诗人查慎行等人，由内聚班老板陪着。洪升悄悄问内聚班老板："国丧完没有？"

两年前，康熙二十六年十二月二十五日，康熙的祖母、孝庄太皇太后去世。康熙万分难过，吊丧期间每日灵前三哭，下旨国丧 3 年。照此计算，3 年国丧应该到康熙二十九年底结束，而此刻是康熙二十八年八月。所以洪升有此一问。

内聚班老板回答："洪先生是知道的，3 年服丧实际是 27 个月，也就是明年三月结束，距今已服丧 20 个月，各戏楼也不时有内部演出，只是不对外营业罢了。"洪升笑说："我明白了。为我祝寿为名，热身试演为实，对不对？"大家哈哈笑。全国为孝庄太后举丧已两年多，大家都过不惯没有娱乐的生活，也就悄悄偷着乐，官民都理解，民不举官不究，相安无事。

演出时辰到，也不讲究开场，直接就演正剧。大家边看戏边喝茶聊天。赵执信左右一看，说："今天没请黄六鸿啊？"洪升答道："你都不理他，我也不理他。"赵执信掩嘴一笑。这里有个笑话。黄六鸿原是地方知县，参加朝廷考试，获得一等成绩，被提升为礼科给事中，到北京做官，职责是监察六部，纠弹官吏。黄六鸿初到北京，除亲自登门拜访有关人士外，还派家人带着礼品和自己写的诗集去四处拜访。这一天赵执信正在家里与人玩马吊牌，正玩在兴头上，突然门房来报，说是黄六鸿的家人前来送礼和送诗集，便信口开玩笑说："土物拜登，大稿璧谢。"门房便出去照原话传达。黄六鸿得知大为生气，与赵执信结下私仇。

这天的演出很成功，直到演出结束也平安无事。洪升、赵执信等一帮人说笑分手而去。就在第二天，康熙接到一封举报信，说洪升等 50 余人在

孝庄太后举丧期间，在查家楼设宴张乐，演戏娱乐，是对孝庄太后和康熙皇帝的大不敬，请按律治罪，予以严惩。康熙愕然，自言自语道："怎么会有这等事情？"孝庄太后曾辅助顺治和康熙两位皇帝，是大清有功之人。康熙对孝庄之死特别痛心，此刻虽说已过去两年，但想到孝庄太后身前一颦一笑总是难以忘怀。现在好，国丧期间竟有人在查家楼聚众寻欢作乐，岂不是跟朕作对吗？于是奋笔疾书道："此等人胆大妄为，无异禽面兽心，定不可饶。着九门提督将其全数擒拿，或革除官职功名，或拘留放逐，总之严惩不贷。"

这一来就搞得鸡犬不宁了。洪升首当其冲，被抓起来关在刑部大狱，被除掉国子监身份，革去候补县丞。詹事府三品官赵执信遭革职、永不叙用处分。侍读学士朱典、台湾知府翁世庸等被遣回原籍。当天看戏的50余人，除徐嘉炎贿赂戏班伶人，证明他没有在场得以幸免外，其余都被革职拿问坐牢。一时间腥风血雨，梨园人人自危。

陈康祺的《郎潜纪闻》对此事有记叙：

> 内聚班优人请开宴为洪君寿，而即演是剧以侑觞，名流之在都下者，悉为罗致，而不给某给谏。给谏奏谓，皇太后忌辰设宴乐，为大不敬，请按律治罪。上览其奏，命下刑部狱，凡士大夫及诸生除名者几五十人。益都赵赞善伸符，海宁查太学夏重，其最著者。后查改名慎行登第，赵竟废置终其身。[1]

赵执信时年28岁，官居三品，饱学之士，被革职后返回故居山东淄博，因为官场失意，加之乡邻旧友讥讽，度日如年。想当初赵执信少年得志，25岁便位居三品，至今不过28岁，正是如日中天之时，却因为一曲《长生殿》

① 丁汝芹著：《清代内廷演戏史话》，紫禁城出版社1999年版，第129页。

身败名裂，终身再没做官，令人感慨。为此有人作诗曰：

> 秋谷才华迥绝俦，
> 少年科第尽风流。
> 可怜一曲长生殿，
> 断送功名到白头。

不过也有人持不同意见，说赵执信也有过错，不能一味埋怨举报人黄六鸿，有诗为证曰：

> 国服虽除未满丧，
> 如何便入戏文场？
> 自家原有些儿错，
> 莫把弹章怨老黄。

前面提到有一人侥幸逃脱，叫徐嘉炎。这人可不简单。徐嘉炎（1631—1703），字胜力，浙江嘉兴人，从小记忆超强，九经诸史，背诵如流，人称神童。康熙十八年，48岁的徐嘉炎被浙江巡抚推荐参加全国博学鸿词考试，一箭中的，被授以翰林院检讨，从七品，负责撰写国史，后又担任日讲起居注官等。徐嘉炎精神好，蓄着长须，有仙风道骨模样，人称周道士。演戏这天，徐嘉炎应邀前往，一直在查楼看完戏。康熙令九门提督抓人，徐嘉炎也被抓来审问，叫内聚班艺人出面指认。徐嘉炎聪明过人，贿赂内聚班艺人，没被指认出来，侥幸逃脱。于是有人作诗说：

> 周王庙祝本轻浮，
> 也向长生殿里游。

抖擞香金求脱网，

聚和班里制行头。

徐嘉炎逃脱此劫，官运亨通，最后做到内阁学士兼礼部侍郎衔，从二品，并于 68 岁告老还乡，颐养天年，著有《抱经斋集》《玉台词》。

洪升没有这样幸运，当日即被抓进刑部大牢，最后的处罚是革去太学生、候补知县功名。出狱后，洪升在北京备受白眼，日子不好过，只好于康熙三十年离京返杭，虽说远离是非之地，但从此消沉，疏狂如故，放浪西湖，写诗填词作曲，聊以度日。

4.巡抚请洪升上座

不过很快就有了好消息，京城来人说，康熙发话，不再追究《长生殿》演出之事。于是康熙三十四年，看戏案事发 5 年后，北京有人刻印剧本《长生殿》，因为找不着洪升写点文字，便找了洪升的老朋友毛奇龄作序。毛奇龄（1623—1716），清朝经学家、文学家，浙江萧山人，康熙时荐举博学鸿词科，授以检讨官职，担任明史馆篆修官，擅长经史及音韵学，著有《西河合集》400 余卷。毛奇龄比洪升大 23 岁，时年 81 岁。毛奇龄在序中说了：

洪升画像

"予敢序哉？虽然，在圣明固宥之矣。"意思是，我怎么敢写序呢？那时因为康熙已原谅这事了。

当时洪升 57 岁，远在杭州，得到这个消息十分欣慰，喝酒一壶。

两年后，康熙三十六年，江苏巡抚宋荦安排演出《长生殿》，邀请洪升前来指导。演出时，洪升看观众反应激烈，十分高兴，顿时忘乎所以，坐在贵宾席上张开两脚，解开衣服，大杯喝酒，全然不顾巡抚宋荦等高

官在场，一副风流倜傥模样。巡抚宋荦见洪升已是 59 岁老人，又受了 10 多年排挤，也不计较。由于江苏巡抚这个举动，吴山、松江等地相继演出《长生殿》，一时间江南遍唱《长生殿》，胜过当年在北京演出时的辉煌。

其间，扬州亢氏家族演《长生殿》的事值得一说。

明清富商有"北安西亢"之说。这"西亢"指的是山西平阳巨商亢其宗及其家族。《清稗类钞》说："山西富室，多以经商起家。亢氏号称数千万两，实为最巨。"亢家在明朝时候来扬州发展，成为两淮盐商中佼佼者，人称"亢百万"。亢家曾自我炫耀说：

上有老苍天，

下有亢百万。

三年不下雨，

陈粮有万石。

亢氏在扬州的亢园，长达里许，临河造屋 100 间，亢园即今日闻名遐迩的扬州瘦西湖的一部分。康熙年间，亢氏用自家戏班上演洪升的《长生殿》，仅戏中的道具、服饰等就花费白银 40 余万两。好景不长。到乾隆年间，朝廷任命亢其宗为管理河工与盐务的官。亢其宗管理无方，河盐两亏。朝廷借此为由抄没亢家财产。亢氏家族从此销声匿迹。

当代《临汾日报》高级编辑王燕诗曰：

临汾盐商亢百万，

富甲天下炫当年。

如今扬州瘦西湖，

原是他家后花园。

杭州瘦西湖图景

《长生殿》的演出持续了七八年，到康熙四十三年达到高峰。江南提督张云翼在松江大演《长生殿》，特邀洪升为上宾，大宴宾客，高朋满座，热闹非凡。张云翼（1636—1710），字鹏扶，陕西洋县人，官居大理寺卿、江南提督，闲时喜欢舞文弄墨，交际文人学士，所以有大演《长生殿》的雅兴。

张云翼大演《长生殿》，引得一个人心里痒痒。他就是时年46岁的江宁织造曹寅，是《红楼梦》作者曹雪芹的祖父。曹寅十分喜爱昆腔，尤其欣赏《长生殿》，见江南提督张云翼公演《长生殿》，便起而效仿，请最好的戏班在南京演出全本《长生殿》，请洪升和南北名流前来观看，连演三夜，喝酒看戏，传为佳话。看戏时，曹寅请洪升独坐上座，放一本《长生殿》剧本在他身旁，他自己坐洪升旁边，也拿一本剧本看，对照着评判台上艺人表演。

演出结束，洪升在老仆陪同下坐船离宁，载誉而归。六月一日夜，船行至浙江乌镇苕溪某津口，主仆二人因为船上无事饮酒过量，老仆不慎掉水，洪升出去查看，一并掉入江中，双双被水淹死。洪升时年59岁。一代剧人随唐明皇翩翩升天。

四、《桃花扇》风波

1. 康熙忌孔遇难题

康熙皇帝心胸宽阔，康熙二十八年禁演《长生殿》，康熙三十四年就发话不再追究《长生殿》的事。消息传到民间，不但令远在杭州的洪升喜出望外，喝酒一罐，还惊动了北京户部主事孔尚任。孔尚任时年47岁，家住北京宣武门内大街海波巷胡同。他得知这一消息，急忙找到好朋友顾天石下酒馆喝酒聊天，说咱们可以放心大胆搞创作了。孔尚任和顾天石都是饱学之士，擅长诗词歌赋，元曲杂剧，早就有心合作写个杂剧来演，只因朝廷禁演《长生殿》，城门失火，殃及池鱼，弄得北京城戏剧舞台不景气。他们喝完一罐酒，借着趔趔酒气，决定联手写一个有关小忽雷的杂剧。

杂剧是歌曲、宾白、舞蹈相结合的艺术表演形式。中国杂剧有原始社会民间歌舞、春秋战国俳优戏、优舞戏、汉朝角抵戏、百戏、唐朝参军戏、歌舞戏、宋朝南戏、元朝杂剧、金朝院本、明朝传奇、清朝杂剧等。

杂剧发展有这么几个高潮：

> 到唐代歌舞戏，为戏与曲的结合，开其先河。宋杂剧和金院本的形成与发展，形成了中国古典戏曲的最初的完整形式……元杂剧的出现，是中国古典戏曲艺术的一个高峰……明代中叶以后，南戏基础上发展起来的传奇流布全国，形成了中国戏曲繁荣的新阶段……明末清初传奇出现了《乾坤啸》……《桃花扇》《长生殿》等，形成传奇创作的又一个高峰。[①]

孔尚任和顾天石怎么想起写有关小忽雷的杂剧呢？原因有两个：一是

① 北京市艺术研究所、上海艺术研究所编著：《中国京剧史（上）》，中国戏剧出版社1990年版，第4—5页。

因为小忽雷是唐代西北少数民族的弹拨乐器，又叫二弦琵琶，民间早已流失，是稀世珍宝，只有朝廷有收藏；二是唐朝段安节编撰的《乐府杂录》有这样的记载。唐宪宗时期，后宫有个擅长弹拨小忽雷乐器的宫女郑盈盈，因忤旨被唐宪宗赐死。宰相权德舆的老部下梁厚本得知这事万分着急，想法救下宫女郑盈盈。郑盈盈感谢梁厚本，二人结为夫妻。孔尚任和顾天石很喜欢这个故事，便以此为蓝本，加入白居易、刘禹锡等人的生活，写成描写文士和宦官斗争的杂剧《小忽雷传奇》。

写好剧本，孔尚任和顾天石请京城著名的景云班谱曲演出，演出地点在孔尚任府上。孔尚任是户部主事，正六品，官职不算大，但兼着朝廷宝泉局监铸，替国家铸造钱币，管着东西南北四个厂，住着宽敞的四合院，使唤着大群仆人，给自己的府邸取名"岸堂"，并亲自题写堂匾：海波巷里红尘少，一架藤萝是岸堂。

《小忽雷传奇》是急就章，应景戏，难免粗糙，所以演出几场后，虽说颇得观众赞许，但影响不大，孔尚任也就罢手，转而考虑写明末的故事，因为这时离明朝灭亡不过 51 年，离清王朝镇压各地大规模反抗、最后统一天下不过 20 多年，明朝的故事很受喜欢。

经过认真收集资料和反复思考，明朝末年复社名士侯方域与秦淮名妓李香君的爱情故事深深打动了孔尚任。他决定以此为主线，以明王朝灭亡历史为背景，借离合之情，发兴亡之感，写一部动人的爱情戏来打动广大观众。孔尚任想写侯方域与李香君的故事由来已久，且已在心中酝酿多年，不过是现在康熙皇帝放宽戏剧要求，应时提笔而已。

孔尚任白日差事繁忙，不是在户部开会，接受户部尚书指令，就是坐着马车巡视四个铸造厂，只有晚上得空，便匆匆吃了晚饭，闭门谢客，挑灯夜战，一门心思全放在创作上。遇到一年三节衙门歇差，孔尚任除了完成最必要的应酬，其余时间全关在书房写剧本。春来冬去，周而复始，转眼到康熙三十八年，孔尚任已 51 岁，因为差事和写作的辛劳，不觉满头青

丝间生出几许白发，但令他欣慰的是新写的剧本已杀青，最后定名《桃花扇》，共40出，有《访翠》《寄扇》《沉江》等折。

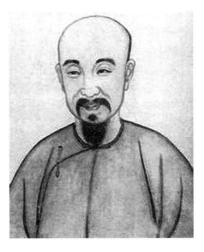

孔尚任画像

剧本出来，究竟如何，还得上舞台让观众评判。孔尚任急忙找梨园公会的人商量。梨园公会设在北京东珠市口精忠庙。精忠庙是老建筑，是明朝人为纪念岳飞而修建的，至今已有百年。精忠庙左边有天喜宫，供奉的是喜神。

关于梨园公会，民国清宫戏剧专家王芷章先生说：

> 到明末或清初，梨园会馆已成立，也设在这座喜神庙内。它虽然名叫梨园会馆，实际是梨园公会，是一个群众的组织，是为全梨园行业谋福利的。首领人由群众选举出来，还得向管理精忠庙事务堂郎中呈请批准，方可上任。这个首领人本来叫会首，又俗称庙首。[①]

孔尚任找到庙首商量。庙首知道孔尚任是大才子，早年曾因为康熙皇帝解除祭祀孔夫子难题而一举成名，自然让座上茶，热情接待。那是11年前，康熙皇帝到山东曲阜拜祭孔墓，待铺上黄毡，点起香烛，摆好三牲，响起鼓乐，康熙率文武百官准备祭拜，突然看见墓碑上"大成至圣文宣王之墓"数字，顿时十分尴尬，不愿祭拜。主持者惶恐不安，不知道哪里出了错。众人看了面面相觑，莫名其妙。正在僵持不下时，只见一个中年男子从旁边走过来，拿来一匹黄绸把碑文中的"文宣王"盖住，并提笔写上"先师"

① 北京市政协文史资料委员会编：《京剧谈往录》，北京出版社1985年版，第516页。

两字，墓碑的字成为"大成至圣先师"。康熙帝莞尔一笑，马上弯腰祭拜。大家恍然明白，康熙皇帝不拜祭的原因是皇帝拜师不拜王。主持人和文武百官非常感谢这位中年男子，事后向衍圣公孔毓圻打听，才知道这人叫孔尚任。

孔尚任时年 37 岁，并不是朝廷命官，自然也不是康熙皇帝祭拜孔子随从，怎么会出现在孔庙呢？这得简单介绍几句。孔尚任，1648 年出生于山东曲阜，孔子 63 代孙，从小读诗书，20 岁考取县府学生员，随后几度参加岁考落榜，由家里典卖田地捐纳成为国子生，走的是国子见习补为官员的路。谁知等候数年，因捐纳国子生过多，孔尚任还是布衣在身，便断了做官的念头，任凭性子读了很多野史杂文，渐渐有了博学名声。

康熙二十一年，孔尚任 35 岁。孔府衍圣公孔毓圻需要人修家谱，得知孔尚任有文采，又是孔子后裔，便礼聘孔尚任来府上做文书。这自然是名利双收的事，孔尚任便来到孔府当差，遇到康熙来孔府，被衍圣公孔毓圻委派为御前讲经人员。这就引来上述康熙皇帝祭拜孔子墓难题事。在接下来的活动中，孔尚任也在康熙面前讲《大学》，引康熙观赏孔林圣迹，都有上好表现。康熙赏识孔尚任的学识，破格任命他为国子监博士。国子监博士从八品，虽说官职不算高，但学术地位高，属于学术权威。孔尚任原来只是国子监的学生，还是靠捐纳的二等生，毕业后也没得到一官半职，现在被钦点破格成为国子监老师，到京城做官吃皇粮，自然对康熙感恩不尽，发誓要成就一番大事业。

2.碧山堂公演

孔尚任的事业自然在杂剧创作上。这就引来他写出杂剧剧本《桃花扇》。写好剧本，他急匆匆来精忠庙找庙首商量演出的事。庙首接过剧本一番浏览，立即露出笑脸说："好本子、好本子，得叫最好的戏班来配曲演出。孔博士，您看中哪个戏班？"孔尚任说："谢谢夸奖。在下想请内聚班如何？"庙首皱了眉头，说："好是好，只是……"

孔尚任明白庙首的心思，内聚班曾惹大祸。11年前，康熙二十七年，内聚班上演洪升的《长生殿》，康熙皇帝叫内聚班进宫演出，看后大加赞赏，赐金 20 两。第二年，内聚班为洪升摆酒祝贺演戏，犯忌获大不敬罪，康熙下旨严处 50 多人，可怜一曲《长生殿》，断送功名到白头。

孔尚任说："这不怪内聚班。"庙首忙迎合说："只要孔博士没有忌讳就好，那就请内聚班来谱曲演出。老朽认为，孔博士的剧本，内聚班的演技，珠联璧合，一定大获成功。"孔尚任忙拱手说："借庙首吉言，大获成功日在下请庙首上查家楼喝酒。"二人哈哈笑。

事情就这么定了下来。由于有庙首支持，加之孔尚任剧本优秀，内聚班接了这个差事自然不敢懈怠，也就请了音律高手谱曲，派了班里顶尖角色和最好的乐手演出，经过一番排练，到可以上演时，已是康熙三十九年正月，正好年关。孔尚任天天去看他们排练，自然天天掐指算着演出的日子，一见排练就绪，暗自高兴，一番商量，定在正月初七。因为是初次试演，没有对外，孔尚任只是邀请了 18 个最好的朋友前来观看，地点就在他家里。

到了正月初七这天，孔尚任早早叫人准备好招待客人的酒菜。内聚班的一班艺人也来得很早，正在后院扮妆更衣、叫嗓比画、调弦试音。邀请的客人倒无须早到，请柬上的时间是恭候午餐。这是孔尚任的主意，意在边喝酒边赏戏，更有情趣，也有戏不好看多吃菜的安排。不过主人这番苦心没人领会，厨房还在炖鸡烧肉，便三三两两陆续来了，问他们忙啥，都嘿嘿笑说，太想知道李香君究竟成婚没成婚。大家哈哈笑。

于是孔府早早开席，18 个客人加主人坐了两桌，因为要顾及看戏，堂屋拆了桌凳做戏台，酒席就摆在天井。演出开始，取消了照例跳加官，只听得一阵开场锣鼓响，那委婉动听、幽雅入胜的《桃花扇》便唱将开来。

梨花似雪草如烟，

春在秦淮两岸边，

一带妆楼临水盖，

家家粉影照婵娟。

众人看在眼里听在耳里，竟是天籁之声，自然顾不上手中之酒。

当年粉黛，何处笙箫，

罢灯船端阳不闹，收酒旗重九无聊。

白鸟飘飘，绿水滔滔，

嫩黄花有些蝶飞，新红叶无个人瞧。

众人又被这般艳丽歌词、如此悦耳的旋律勾引，自然顾不上起箸夹菜。

俺曾见金陵玉殿莺啼晓，秦淮水榭花开早，

谁知道容易冰消！

眼看他起朱楼，眼看他宴宾客，

眼看他楼塌了！

这青苔碧瓦堆，俺曾睡风流觉，

将五十年兴亡看饱。

那乌衣巷不姓王，莫愁湖鬼夜哭，

凤凰台栖枭鸟。

残山梦最真，旧境丢难掉，

不信这舆图换稿！

诌一套《哀江南》，放悲声唱到老。

众人被这出神入化的唱段弄得魂不附体，潸然落泪，哪还有心思喝酒

吃菜，只管盯着戏台目瞪口呆，怔怔无言。倒是孔尚任淡定一些，忙趁着情节转换招呼大家说："诸位、诸位，别只顾看戏冷落了这一桌好菜。来，我敬大家一杯——"众人这才从戏里"走"出来，纷纷夸奖《桃花扇》，向孔尚任表示祝贺。孔尚任拱手道谢，泪流满面。庙首亦激动不已，起身对孔尚任吟诗道："词人满把抛红豆，扇影灯花闹一宵。"众人拍手叫好。

试演成功，孔尚任、梨园公会、内聚班无不欢欣鼓舞，跃跃欲试。他们商量决定正式对外公演，地方选在菜市口胡同碧山堂。菜市口胡同位于宣武门，建成于明代，住有很多制绳工匠，称绳匠胡同，沿用至清代，后曾改名神仙胡同，最后因菜市得名菜市胡同。菜市胡同有个休宁会馆，是安徽休宁县在京人士集资修建的，总面积9000多平方米，徽派风格的砖木结构建筑，屋宇宏伟，廊房幽雅，内有三大套院、1个花园，最大的套院里有碧山堂戏楼。孔尚任把《桃花扇》的公演地方定在这里。

康熙年间，北京城戏剧演出十分繁荣，最著名的戏楼有4家，那就是太平园、四宜园、查家楼、月明楼。查家楼在位于前门大街肉市，是明代巨富查氏所建，后改称广和查楼。

除这4家外，康熙年间的北京城还有众多戏楼，比如各个会馆的戏楼就很不错。孔尚任选择的休宁会馆有碧山堂就不说了，鼎鼎有名的还有前门外小江胡同的平阳会馆。平阳会馆由山西临汾在京商人集资建于明朝末年，规模宏大，结构特别。

孔尚任的《桃花扇》在碧山堂戏楼公演数日，观众盈门，场场爆满，轰动北京，收到意想不到的效果，令孔尚任喜极而泣。这一来孔尚任成了当红明星，走在街上总有成群市民围观，到部里办公便有同事甚至上司前来说话，就是回到家里也不得安宁，每晚都有三朋四友或达官贵人慕名前来拜访，或摆谈，或索要《桃花扇》剧本。孔尚任抄写的十多份剧本都先后被人要去，最后连留底的手稿也硬被张巡抚借去。

3.康熙连夜索剧本

这个情况很快传到宫里。康熙素来喜欢戏剧，曾多次悄悄溜出紫禁城去几个戏楼看戏，现在听说出了个新剧《桃花扇》大受欢迎，不禁大有兴趣，对身边的苟太监说："去弄一份剧本来看看。"苟太监"喳！"一声而去，可走出乾清宫却发现天已黑尽，宫门早已上锁，心想这会儿出宫去找孔尚任要剧本怕是太晚了，可又一想康熙急迫的样子，怕是今晚看不到《桃花扇》睡不着觉，只得疾步去内务府要钥匙。

苟太监带着两个侍卫骑马来到宣武门内大街海波巷胡同，敲开孔府大门，进去见到孔尚任，传达了康熙皇帝旨意，要孔尚任马上提供《桃花扇》剧本。孔尚任刚从床上爬起来，睡眼蒙眬，一听康熙皇帝要看《桃花扇》剧本，受宠若惊，顿时没了睡意，急忙答道："下官遵旨。请苟公公喝茶稍候，下官这就去取了送来。"说罢疾步而去。他一路小跑来到书房，东翻西找，没找着，急得额头冒汗，急忙大声叫来管家问："我的剧本呢？怎么找不

康熙皇帝画像

着了？有人动过书房吗？"管家边说"没人动过"，边急忙帮着找。孔尚任突然一声叫："别找了！我记起来了，底稿不是被张巡抚借去了吗？快去张巡抚府上说明情况取回剧本，快去，快去！"

张巡抚叫张敏，辽阳人，康熙三十年任山东按察使、布政使，康熙三十六年任浙江巡抚，3年后退休，住北京西郊。孔府管家急忙骑马赶到张巡抚府上，说明情况，取回《桃花扇》底稿，赶回来送给苟太监。苟太监不敢滞留，谢绝宵夜，急匆匆离开孔府

赶回紫禁城，赶到乾清宫，只见康熙书房窗户还亮着灯，急忙轻手轻脚走进去，还未说话，便听到康熙声音"快递上来"，忙疾步上前跪下双手呈上剧本。这一夜，乾清宫的灯火彻夜通明。据值更太监说，康熙看《桃花扇》剧本看到五更天，边看边击节叫好，还大声朗诵台词，又不断自言自语："这戏朕非看不可！非看不可！"

这段历史有书为证。孔尚任曾为《桃花扇》写有6篇自序，一篇叫《桃花扇本末》，其中写道：

> 《桃花扇》本成，王公荐绅，莫不借钞，时有纸贵之誉。己卯秋夕，内侍索《桃花扇》本甚急，予之缮本莫知流传何所，乃于张平州中丞家，觅得一本，午夜进之直邸，遂入内府。己卯除夜，李木庵总宪遣使送岁金，即索《桃花扇》为围炉下酒之物。开岁灯节，已买优扮演矣。其班名金斗，出之李相国湘北先生宅，名噪时流，唱《题画》一折，尤得神解也。[①]

这段话翻译成白话大意如下：

《桃花扇》剧本写成后，王公大臣都来抄录阅读，一时间有洛阳纸贵的名誉。康熙三十八年中秋节，宦官很着急地来找我要《桃花扇》剧本，而我写的本子不知道流传到哪里去了，就马上去张平州中丞家找得一本，当晚午夜时分送进宫里去。康熙三十八年除夕夜，左都御史李木庵总宪派人给我送来年钱，向我索要《桃花扇》剧本，带回去供李总宪围着炉火喝酒看剧本。开年元宵节，吏部尚书李湘北在家里花钱请来金斗戏班演出《桃花扇》，一时间名气大增，特别是唱《题画》这折戏，尤其传神。

这就不得了了，康熙皇帝索要剧本，张劼巡抚、李木庵左都御史、李湘北吏部尚书和满朝文武捧场，全北京戏楼天天上演《桃花扇》，还传到

① 丁汝芹著：《清代内廷演戏史话》，紫禁城出版社1999年版，第127页。

外地，许多地方也都争相上演《桃花扇》，甚至连湖北鹤峰县这样偏远的地方也演《桃花扇》。

4. 赞助 50 金

康熙皇帝原本是想看《桃花扇》的，可大概是吸取了过于吹捧《长生殿》的教训，没有召戏班进宫演《桃花扇》，也没有溜出去看《桃花扇》，甚至没有具体评价。

> 康熙帝如此急于看到《桃花扇》剧本，而看后未见有过评价。曾有书载内廷演出《桃花扇》，康熙帝看得十分激动，但没有任何可靠史料予以证实。孔尚任本人也没提到清宫演出过他的作品，《桃花扇本末》只提到内侍要剧本，并没有像尤侗那样，在自著年谱中说明皇上曾对《读离骚》加以称道，命内廷艺人"播之管弦"。迄今为止，跨越200年的戏曲档案和史料中，未曾出现过清代宫廷演出《桃花扇》或者其中部分折子、选场的记载。[①]

康熙这样做自有他的道理，因为他虽然欣赏《桃花扇》的形式，但对其内容却不敢恭维，以致很快表态，不说剧本如何，只是撤了孔尚任的职。这是康熙三十九年三月的事，离吏部尚书李湘北元宵节在家里演《桃花扇》只有短短月余。不过蹊跷的是，如果说康熙罢孔尚任的官是惩罚，却并没有禁演《桃花扇》，甚至没有给孔尚任其他处罚，还让他四处逍遥得意。这年四月，刚被罢官的孔尚任喜出望外，竟然接到左都御史李木庵的请柬，请他去他府上看《桃花扇》演出。孔尚任接到请柬简直不敢相信，怀疑这是小人恶作剧，派人再三打探，确有其事，才应邀前往。到了李府，孔尚任又大吃一惊，李左都御史不但请来翰林学士、各部大臣，还请孔尚任独

① 丁汝芹著：《清代内廷演戏史话》，紫禁城出版社 1999 年版，第 127 页。

坐上座，叫各位艺人轮流给孔尚任敬酒，要孔尚任为演出评定高下。

孔尚任为此大惑不解，同时也非常高兴。他回忆这件事说：

> 庚辰四月，予已解组，木庵先生招观《桃花扇》。一时翰部台垣，群公咸集；让予独居上座，命诸伶更番进觞，邀予品题。座客啧啧指顾，颇有凌云之气。

虽然如此，孔尚任已被免职，不便在北京多留，处理完在京事务，卖了宣武门内大街海波巷胡同的院子，两年后回到老家曲阜石门山老家，读书休闲，得过且过。这年孔尚任54岁。

孔尚任在老家仍留恋他的《桃花扇》，时不时向人打听情况，得知康熙皇帝并没有封杀《桃花扇》，还允许各地上演，顿感欣慰。康熙四十五年，58岁的孔尚任到河北访友，朋友请他看《桃花扇》。康熙四十八年，61岁的孔尚任在家里接待了天津诗人佟铉。佟铉索看《桃花扇》剧本，才看几行便击节叫绝，说这样好的剧本应当广为刻印散发，并立即掏出50两金子赞助刻印。孔尚任感激万分，热泪长流。他用佟铉赞助的钱刻印《桃花扇》剧本分发给亲朋好友，了却了一桩心事。康熙五十四年，67岁的孔尚任到淮南访问刘延玑，与他合编《长留集》。康熙五十七年，70岁的孔尚任卒于曲阜石门山家中。一出《桃花扇》人去曲终。

五、康熙购买无节竹

1. 满城唱戏贺皇寿

康熙皇帝的文艺政策有特点，比如，对《桃花扇》的态度是废作者而不禁戏，值得思考。如果就事论事，我们看不明白，如果撇开具体事情看康熙个人素养，或许能寻到几分答案。康熙是政治家、军事家，难能可贵的是他还是戏剧家。

康熙帝能对戏剧表演、演唱艺术发表独到之见绝非出自偶然。他本人精通音律，并主持编写了音乐百科专著《律吕正义》，对乐器演奏和制作等事宜也很重视。他曾经向外国传教士学习过外国音乐，意大利传教士德理格于康熙五十年觐见了康熙帝，被委任为宫廷乐师。德理格曾向皇子传授乐理知识，并参与了《律吕正义》的编纂。①

这段叙述不得了啊！康熙是日理万机的皇帝，还有工夫、还有能力、还有兴趣来主持编写音乐百科全书《律吕正义》，简直不可想象。而且，康熙不是挂名了事，不是只管方针大计，而是提出和解决具体音乐问题。

比如有一次，康熙在审稿时发现琵琶调子的问题，看了含糊其辞的原稿大有意见，立即召来编写人员说："琵琶这段含糊其辞，你去问问南府教习朱四美，琵琶内共有几调？每调名色原是怎么起的？大石调、小石调、般涉调这样的名字知道不知道？还有沉随、黄鹂等调，都问明白。将朱四美的回话，叫个明白些的人去问了一一写来。他是80多岁的老人，不要问紧了，细细地多问两日。倘若你们问不上来，叫四阿哥问了写来，乐书有用处。再问屠居仁，琴中调亦叫他写来。"

这段话里有好多音乐专用名词，从一个皇帝嘴里说出来，伶人惊讶不敢相信，可见康熙的确精通音律。更重要的是，康熙怕编写人员——都是朝廷顶尖音乐高手问不清楚，叫四阿哥去问。四阿哥是谁？那就是后来做雍正皇帝的胤禛。为什么叫胤禛去问呢？说明胤禛的音律本事比朝廷顶尖高手还高，正所谓老子英雄儿好汉。

四阿哥胤禛之所以后来能做皇帝，讨得他父亲康熙喜欢是原因之一。

① 丁汝芹著：《清代内廷演戏史话》，紫禁城出版社1999年版，第123页。

这里就有戏剧的功劳。康熙五十二年三月十八日是康熙六十大寿。怎么为康熙贺寿，是满朝文武和所有成年皇子的一大难题。知父莫如子。四阿哥胤禛最理解康熙的心思，提出"满城唱戏贺皇寿"的建议，具体而言，就是在康熙从畅春园回紫禁城的近40里路上，沿途张灯结彩，遍设戏台，敲锣打鼓，大演其戏。康熙皇帝看了这个建议大为满意，批准执行。

三月十七日，康熙皇帝从畅春园奉迎皇太后回紫禁城。前后簇拥的是数百人组成的卤簿大驾仪仗队。皇太后乘坐20人抬龙凤纹龙舆，由25名皇子皇孙一路扶辇。康熙皇帝乘坐凉布辇。文武百官逶迤步行。在这40里大道旁，设置有朝廷赏赐的数千桌酒席，任凭百姓吃喝；临时搭建起40多座戏台，有上百个戏班在演出，引得众多百姓围观。康熙皇帝一行轿辇经过时，成千上万的百姓下跪磕头，三呼"万岁！"场面极其壮观、热闹。

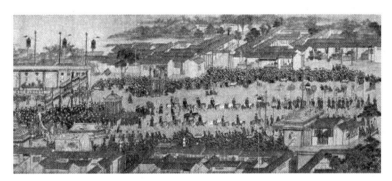

表现康熙六十大寿场景的万寿图

中国社科院研究员幺书仪描绘了这个热闹非凡的场面：

从紫禁城神武门逶迤向西，直至西直门，大道两旁张灯结彩，锦坊彩棚鳞次栉比，亭台楼阁店铺林立，百官黎庶熙然拥挤。引起后世戏曲研究者注意的是，戏台高筑，百戏杂陈。有人仔细清点过，画卷之上有40多座戏台正在上演，根据戏台上面的道具、人物、穿着、打扮可以辨认出，当时正在上演的剧目有《白兔记》《西厢记》《金貂记》

《安天会》《浣纱记》《单刀会》《邯郸梦》《玉簪记》中的折子戏。这些从元朝和明朝流传下来的传奇、杂剧中的优秀作品，应当是康熙年间民间的流行，也是清宫上演过和被肯定过的剧目。[①]

康熙皇帝坐在凉布辇上，颔首微笑，边眺望戏台演出，边接受万民朝拜，心里无比高兴，暗自夸奖四阿哥文武全才。四阿哥正扶辇而行，无意间见父皇一脸满意的笑容，暗自庆幸"满城唱戏贺皇寿"这一招对了。

2. 江南营造辖百戏

六十大寿之后，康熙继续主持编写《律吕正义》。这天，编撰官魏廷珍前来乾清宫汇报编辑事宜，反映一件事，说北京没有做笛子的好竹子。

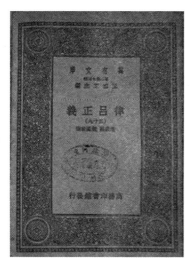

《律吕正义》封面

康熙听了皱眉头，责怪魏廷珍这么点事也要汇报，怎么自己不去处理。魏廷珍直隶人，时年20多岁，刚在朝廷会试中取得一甲三名进士，被授予翰林院编修，被调来参加《律吕正义》编撰。朝廷办事规则多，魏廷珍自然不熟悉，被康熙一阵训斥红了脸，不知如何办理。康熙见状说："还是朕来办吧。"

康熙话里的"还是"，指的是很早以前——康熙三十六年，清宫南府戏班乐器教习朱之清——来自苏州的老艺人，嫌北方的竹子不好，做出来的笛子不行，请求朝廷去苏杭购买无节竹，康熙亲自写信，叫苏州织造李煦去办理买竹子事宜一事。

① 幺书仪著：《程长庚、谭鑫培、梅兰芳——清代至民初京师戏曲的辉煌》，北京大学出版社2009年版，第9页。

康熙即刻提笔给李煦写信道：

> 朕集数十年功，将律历渊源书将近告成，但缺乏做器好竹。尔等传语苏州清客周姓的老人，他家会做乐器的人，并各样好竹子多选些进来。还问他可以知律吕，有人一同送来，但他年纪老了，走不得，必打发要紧人来才好。特谕。钦此钦遵。[①]

这封信翻译成白话大意是：我用数十年时间编撰的《律历渊源》这套书即将告成，但缺乏做乐器的好竹子。你们传话给苏州清客周启兰老人，他家里有会做乐器的人，并把各样好竹子多选些送来北京。另外还问问周启兰，他可以推荐通晓音乐的人，随竹子一同送来北京。他年纪老了走不动，一定要推荐能干的人来才好。

这封信里提到的《律历渊源》是一套丛书，由《历象考成》《律吕正义》《数理精蕴》3部分组成。《律吕正义》是音乐书，介绍明朝音乐家朱载堉的十二平均律和西方五线谱。《历象考成》是天文书。《数理精蕴》是数学百科全书。

康熙这样的信，换个人写不出来，因为一要熟知情况，知道这事非得找苏州周启兰不可；二要叫得动李煦，李煦是皇商，怕是连都督巡抚也叫不动他。所以康熙把这事承担下来。李煦接到康熙的这封信，是通过京杭大运河官船代送的，立即去一一落实，然后回信说：

> 臣等遵旨即传于苏州清客周启兰，着他选择做乐器的人。周启兰年老不能行走，谨举荐钱君达、张玉成二人知道律吕，会做乐器。臣等差家人护送上京，伏候谕旨，并将各种竹子进呈。第此竹子俱产自浙江，必于冬间取起方好。今年来苏州的俱已卖完，一时未有佳者。目下正值

① 丁汝芹著：《清代内廷演戏史话》，紫禁城出版社1999年版，第124页。

冬天，臣已差人往产竹地方前去寻觅，俟一得，随即星赍进上。理合奏闻。伏乞圣鉴，所有奉到上谕一道恭缴。康熙五十二年九月十八日。[1]

这段话大意是：李煦接到康熙的圣旨，马上向苏州周启兰传达，要他选择推荐会做乐器的人。周启兰年老不能行走，推荐钱君达、张玉成，说他们懂音乐，会做乐器。我等派家人护送他们上京，恭候圣旨，并将各种竹子进呈。这些竹子都产于浙江，必须在冬天砍取最好。今年苏州的竹子都卖完了，市面一时没有好竹子。眼下正是冬天，我等已派人去竹子产地寻购，等到一得到，马上进上。这些是理应汇报的。恳请皇上鉴察，我们收到的上谕现在一起恭敬地上缴朝廷。

康熙接到回话批示道："目下不曾细问，待问明白另有旨意。"这个另有旨意就是不久康熙写信给李煦，要他在苏州采办灵璧磐石。灵璧位于安徽，所产磐石是一种天然形成的、形状千奇百怪的黑色大理石，是全国闻名的观赏石。李煦接了圣旨，连同前面需要采购的竹子一起办理。他按照康熙的要求，请周启兰经手，采购来箫竹笛 2000 根，并另外再采购备用竹 5100 根。至于磐石，他派人去了安徽灵璧，市场上没有这么多现货，就叫人到山上去赶紧采取，一旦购齐，磐石带竹子一起运送到北京。

除了上述旨意，康熙还叫李煦选派江浙优秀艺人到北京做宫廷伶人，原因是江浙艺人的演出水平普遍高于北方艺人，特别是苏州和扬州二地的艺人更擅长昆曲，而昆曲受到康熙皇帝热捧，一枝独秀，是清朝宫廷戏班的主旋律，自然特别缺乏昆曲艺人，只有在江南寻觅。所以，李煦等便执行康熙圣旨，派人常驻江南各地戏院茶楼，但凡发现符合进京的优秀艺人，或聘请，或卖断，把他们送到北京紫禁城。这些人陆续来到北京，成为紫禁城民籍伶人，并安家立业，延续后代。

[1] 丁汝芹著：《清代内廷演戏史话》，紫禁城出版社 1999 年版，第 124 页。

　　寻找江浙艺人往北京送是一件很麻烦的事情，不少艺人不愿背井离乡，自然得采取强迫手段，这就惹来民怨，还出过人命官司。这件事成了李煦苏州织造衙门最麻烦的差事，也遭到世人抨击。康熙六十一年，江苏武进举人、诗人杨士凝把这件事写进他的诗里说：

　　　　江南营造辖百戏，

　　　　搜春摘艳供天家。

3. 张皮匠杀秦桧

　　不过江南艺人进京也大有好处，不但加强了清宫戏班的实力，还以清宫戏班为旗帜，带动和振兴了北京的戏曲行业，致使康熙晚年间北京城戏楼、茶楼舞台热闹，生意兴隆，无数戏迷票友争先恐后前来喝茶、看戏、娱乐。当时著名的戏楼有太平园、四宜园、查家楼、月明楼、方壶斋、蓬莱轩，多数在前门，加之许多饭馆、酒楼、商铺、妓馆旅店应运而生，白日熙熙攘攘，夜里灯红酒绿，使前门一带成为京城最繁华最热闹的地界。

　　戏曲繁华自然好处多多，既可繁荣经济，还有寓教于乐的教化作用，不过凡事都不能过头，像有的观众看戏成瘾，把戏台上的人物故事当了真，甚至精神恍惚，惹出人命也麻烦。

　　这里举个极端的打死演员的例子：

　　这个故事记载于《三冈续识略》书上，书的作者叫董含，上海松江人，清朝顺治十一年的进士，可惜进士帽子没戴热，还在北京等待朝廷封官，就因江苏士绅拖欠税赋案被除去功名，贬谪回乡。董含受此打击，痛定思痛，学太史公奋发有为，撰写出大量笔记，成为现在不可或缺的历史资料。其中就有《三冈续识略》10卷。这本书记载的是至康熙三十六年十二月中旬的事。董含写这本书的时间是1697年，第二年董含去世，享年73岁。

董含给我们留下这样一个故事：

枫泾镇地处鱼米之乡，十分富庶，一镇建有两个城隍庙，每年逢年过节总要请戏班子来演戏。康熙十二年三月初三日是上巳节。上巳节是中国汉族古老的传统节日，俗称三月三，汉代以前定为三月上旬的巳日，所以叫上巳节，后来定在三月初三。枫泾镇人过上巳节，主要活动是祭祀管理婚姻和生育之神高禖，配套活动有水上活动、会男女和演戏。

这年请来戏班演 3 天戏，其中有《精忠报国》，写岳飞抗金、秦桧卖国的故事。当时康熙皇帝不满意岳飞抗金这段历史，有为秦桧翻案的意思，但碍于汉族传统，没有命令封杀抗金戏。枫泾镇人怀念岳飞，有意要戏班演岳飞戏。

枫泾古戏台建在城隍庙广场上，一面贴街，一面临河。演岳飞戏这天，四邻八乡百里内的人，多数坐船，也有的坐车走路，早早来到城隍庙广场，致使舟楫云集，河塞不通。演出开始，开场锣鼓一阵响，上千观众便鸦雀无声，随即演员踏着音乐鼓点上台，剧情便徐徐展开。演秦桧的演员是个老艺人，演技精湛，做工认真，把个卖国贼的样子演得淋漓尽致。

台下观众席上坐着张皮匠，年方 20 来岁，腰圆膀粗，神情呆滞。他是镇上元记皮匠铺的小师傅，常年从事皮革制作，腰上别着一把割皮刀，这天独自一人前来看戏。看着看着，张皮匠眉头越发紧皱，脸色发红，紧闭嘴唇，双手捏成拳头。这时台上的秦桧正怒斥岳飞，下令杀死岳飞。张皮匠突然起身大吼："你个狗杂种敢杀岳飞，我杀了你！"说罢，噔噔噔冲上戏台，几大步走过去，一把抓住演秦桧的演员，边掏出割皮刀边吼叫："老子杀死你这个卖国贼！"台下有人醒悟过来，急忙大喊"杀不得！杀不得！"台上演岳飞的演员见势不妙，忙上前拦住张皮匠说："他不是秦桧，是演员！"张皮匠满脸红涨，脖子上青筋凸起，大吼一声："老子杀卖国贼！"出手朝演秦桧演员胸膛就是一刀，只见鲜血四溅，喷张皮匠一脸，而那演员来不及喊救命便倒地身亡。

这一幕令全场观众惊恐万分。维持秩序的兵勇急忙从四处跑过来，将

张皮匠捆粽子似的捆绑起来，押送到镇公所审问。镇长问："张皮匠，你怎么要杀人？"张皮匠说："我……我就是要杀秦桧！"镇长说："他哪是秦桧嘛，人家是演秦桧的艺人！"张皮匠说："我不认识这个艺人，我与他们无冤无仇，但我……实在是太恨秦桧了！我要替岳飞报仇！"

镇长见与他说不清楚，便将他押去县府衙门。县官对张皮匠一番审问，得知此人确系看戏入迷，一时冲动误杀艺人，加之县官本人也是戏迷，惺惺相惜，也就网开一面，以误杀罪从轻发落，判张皮匠入狱 3 年了事。

六、第一章背景阅读

1. 查楼老板白薯王

康熙年间北京城最有名的四大戏楼是查楼、华乐楼、广德楼、第一舞台。

查楼兴建于明朝，位置在前门大街肉市，是富商查氏所建私家花园戏楼，入口有小木坊，上书"查楼"二字。康熙年间，查楼改成对外营业的茶园，初名查家茶楼、查家楼，并渐渐开始繁荣。康熙曾到此看戏，并赐台联："日月灯，江海油，风雷鼓板，天地间一番戏场；尧舜旦，文武末，莽操丑净，古今来许多角色。"乾隆年间查楼毁于大火，后重建改名，叫广和查楼、广和戏园。

广和戏园有戏台柱子对联曰："学君臣学父子学夫妇学朋友，汇千古忠孝结义，重重演来，漫道逢场作戏；或富贵或贫贱或喜怒或哀乐，将一时离合悲欢，细细看来，管教拍案惊奇"。横匾曰："盛世元音"。这台联横匾是清朝咸丰年间二甲进士陆润亭所写。

查氏分为南查、北查。南查指浙江海宁查氏，以文脉胜，明清时便有以查慎行、查嗣庭兄弟等为代表的"一门七进士，叔侄五翰林"。康熙曾参观查氏宗祠，并赐联曰："唐宋以来巨族，江南有数人家"。查氏近代代表人物有诗人、翻译家穆旦（查良铮）、小说家金庸（查良镛）等。北查主要分布在京津两地，一直以经商盐务而富甲一方。

北京"白薯王"王杰,字静斋,是北京广渠门外三块板村人,生于1846年,出身农民家庭,没念过书,精明能干,擅长种白薯,北京城人称"白薯王"。后经人介绍,王杰到查家楼做服务员,不久被提升做经理并有了股份。光绪年间,广和查楼连遭两次大火,损失惨重,股东纷纷退股。王杰收买十分之八股份,主持重建茶楼,改名"广和楼"。

"白薯王"王杰死后,广和楼由其长子王善堂经营。日本占领北平时期,广和楼营业萧条,难以维持,便以92.2万元伪币卖给日本翻译李文轩。李文轩拆广和楼想重建,正逢日本投降,只得罢手。新中国成立后,人民政府重建广和楼,改名为广和剧场。

1966年至1976年"文革"期间,广和剧场关闭。改革开放后,广和剧场用作放电影、办交谊舞比赛的场所及游戏厅,直到1996年,其间没演过京剧。

2. 艳雪楼主佟铉

孔尚任与天津佟铉是好朋友,曾来天津佟铉的"艳雪楼"做客。孔尚任罢官回曲阜石门山老家六七年后,佟铉到曲阜看望他。这时孔尚任的生活拮据,想刊刻《桃花扇》而没有经济能力。佟铉在孔家索读《桃花扇》剧本,只读了几行便击节叫绝,决定出50两金子资助孔尚任刻印此书。孔尚任感激不尽,用这笔钱刻《桃花扇》,分送亲朋好友。

佟铉,字蔗村,家住天津红桥区佟家楼。佟家楼内有艳雪楼,是津门文人雅士聚会之地。佟铉一族在清朝初期贵极一时,出过皇后、国舅、宰执等多位皇亲贵戚,有"佟半朝"之称。雍正朝著名的权臣隆科多是佟家嫡派子孙,后因搅入皇室继承权斗争,被查抄。佟铉遭此变故,遂无意仕途。他辞掉国子监通判职务,移家至天津,购买土地,构建私家园林,因此有了佟家楼。

佟铉为人仗义,好交友,与著名文人孔尚任、屈大钧是好友,给他们以经济援助。孔尚任接受了他50两金子刻印《桃花扇》。屈大钧是明末清

初著名学者、诗人，病殁后，其子被佟氏收养，视为己出。

3.《律吕正义》小解

《律吕正义》是一部音乐百科全书，由清朝宫廷编撰，起编于清康熙五十二年，成书于乾隆十一年，前后耗时33年。

全书125卷，分"上编""下编""续编""后续"4编。"上编"名"正律审音"，2卷，主要论述14律理论和管弦律度旋宫之法；"下编"名"和声定乐"，2卷，论述乐器制造理论，并附有图解；"续编"名"协均度曲"，1卷，讲述葡萄牙人徐日升和意大利人德礼格把五线谱和音阶唱名传入中国，并证以经史所载律昌宫调诸法；"后续"编120卷，分10类，前5类为乐部，包括祭祀乐、朝会乐、宴飨乐、导引乐、行幸乐，后五类为考证，分乐器考，附有图解、乐制考，从上古至明，博采精义，探讨各乐舞之名称由来、乐章考，探讨各朝乐章、度量衡考，探讨乐制定律的基础理论、乐问，以问答形式论述音乐的意义，摘录了大量的前人言论。

康熙五十二年，康熙皇帝命皇三子诚亲王允祉负责组织编纂大规模的天文、数学、乐理丛书《律历渊源》，任命梅珏成、陈厚耀、何国宗等人为主要编纂者，并亲自主持编撰，拟定编辑方针，把自己数十年积累的算稿拿出作为编纂数学部分的资料。

《律吕正义》一个重要贡献是把五线谱介绍到中国。五线谱的发源地是希腊。罗马时代开始用符号表示音的高低，是五线谱的雏形。11世纪，僧人规多把纽姆符号放在四根线上确定音高，叫四线乐谱。13世纪，四线乐谱采用全部黑色线，只是在线的前端写上一个拉丁字母，表示线的绝对音高。17世纪，四线谱被改为五线谱，成为世界公用音乐记谱法。

《律吕正义》续编是最早见于文字的记录五线谱的书，记述了五线谱及音阶、唱名等，使五线谱在中国逐步流传和使用开来。

第二章　徽班进京

康熙六十一年十一月十三日，康熙帝因病去世，享年 68 岁。

康熙帝晚年因立储失败，无比烦恼，日夜不安，还随时防备被暗杀、逼宫、不得善终的危险，于去世前 14 年起便开始患病，头晕腿肿，右手失灵，应该是得了心血管病，特别是自康熙五十六年下半年起大病 70 天，心神恍惚，身体虚弱，举步维艰，连在书房内行走也需人搀扶。1722 年十月二十一日，康熙去南苑行围，接到众官员报告，准备明年替他大办七旬大典，他没有批准。十一月七日，康熙病发倒床，从南苑回住畅春园，不能参加南郊大祀礼，召见皇四子胤禛来畅春园请安，说病情有所好转。十一月十三日，康熙帝病情恶化，紧急召见皇四子胤禛、皇三子允祉、七子允祐、八子允禩、九子允禟、十子允䄉、十二子允祹、十三子允祥，以及理藩院尚书隆科多，面谕皇四子胤禛继承皇位。当晚 9 点多，康熙帝去世，结束了他叱咤风云、光照四海、轰轰烈烈的一生。

四阿哥胤禛奉旨继承皇位，任命皇子允禩、允祥，大学士马齐，尚书隆科多为总理事务大臣，并封允禩、允祥为亲王，同时下令命十四阿哥允禵马上回京，并下令关闭京城九门。十一月二十日，四阿哥允禛在太和殿举行登基大典，接受百官朝拜，颁布即位诏书，正式成为大清第五位皇帝，年号雍正，时年 44 岁。

雍正皇帝深受他父亲康熙影响，喜爱戏曲，擅长音律，对清宫戏班事务也是事必躬亲，有乃父遗风，这就为戏曲在雍正朝继往开来奠定了基础。

一、雍正票戏

1. 大清第一票

票友是戏曲界的行话，意指会
唱戏而不专门演戏的戏曲爱好者。
这些人上至帝王将相，下至凡夫俗
子，胡琴一响，水袖长衫，长靠短
靴，咿咿呜呜便唱将起来，图的是
一个玩字，绝不收包银，甚至自带

雍正皇帝画像

茶水，不拿主人一针一线。这是旗人性格。清朝初期，政局不稳，朝廷宗
人府颁发龙票给八旗子弟，让他们到各地义务演唱"子弟书"，给大清朝
做宣传，不取任何报酬，交通吃住凭龙票记账。

龙票是清太祖努尔哈赤时期流行的一种债权票据，上盖皇帝玉玺，是
最高级别的信用证书，常用于朝廷向豪门大户借款，朝廷到期兑现，并追
认债主为大清功臣予以优待。

雍正皇帝还是皇子时，因为喜欢吟诗唱曲，常召京城有名戏班来府登
台表演，还不时邀请一些门人清客自拉自唱，饮酒唱和，因此结识一帮戏友。
雍正做了皇帝，自然不好再这么胡闹，也不便再与这帮戏友往来，但昨日
之情也不是说割断就能割断，便想了个主意。他把这事交给内务大臣去办。
内务大臣分别会见雍正皇帝昔日戏友，告诉他们此一时非彼一时，旧习惯
得改改了，要他们不得再和戏班中人往来，更不能下海唱戏，所需生活费
由朝廷发给龙票解决。这些人闻讯大喜，领龙票而去，过上无忧无虑的戏
曲爱好者生活。这一来闲散八旗子弟纷纷效仿，都领了龙票整日里走东串
西唱戏。民间把他们叫票友，把雍正皇帝叫大清第一票友。

这是一说。香港文史作家周简段有不同看法。周简段是个老北京，青
少年时代在北京读书、工作、生活，对北京的名人逸事、名胜古迹、文物

珍宝、文史掌故了如指掌，曾写了一本书叫《梨园往事》，说到雍正皇帝做票友的事：

> 据说，清雍正帝派大军征讨新疆金川地区（今四川境内）的回民，得胜还朝之日，军营中有人将欢庆胜利的情景编成太平歌词，由八旗子弟们击鼓传唱，传唱时每人发给龙票（即钱票）一张，由之得名票友。又传雍正就帝位前，酷爱戏曲，常与戏曲演员们同室切磋技艺。即帝位后，又命人在宫内辟出一所殿宇，安排早先结交之艺人于内，并发给他们龙票，以区别于专职伶人。其后，凡好为歌且不以此为职业的人，便被称为票友，并把票友们的同仁组织与活动场地称为票房。①

这是雍正上台后在戏曲方面做的第一件事。

2. 打杀艺人

雍正这人性好猜疑，喜怒无常，做了皇帝，江山易改本性难移，还是老样子，甚至有过之而无不及。讲个雍正打杀戏子的故事为证：

雍正做皇帝第二年的十二月十八日，雍正坐在乾清宫龙椅上心神不宁，案桌上堆积如山的报告都指向一件事，北京和全国的很多官员在家里养有戏班，建有戏台，天天夜里邀约大帮朋友喝酒看戏到天明，第二天上午也就去不了衙门办差，就是勉强去了，进门离开中饭时间也不远了。更让雍正纠结的是，怠误差事是一回事，可恨的是有官员借此结党营私，妄议朝廷，是可忍孰不可忍。思来想去，雍正眉宇间透出一股杀气，毅然提笔写了一道圣旨：

> 外官养戏殊非好事，朕深知其弊，非依仗势力扰害百姓，则送与

① 周简段著：《梨园往事》，新星出版社 2008 年版，第 163 页。

属员乡绅，打秋风，套赏赐，甚至借此交往，夤缘生事。二三十人，一年所费不止千金。

写到这里，雍正停笔喝茶。旁边 4 个近侍太监直立无语。殿外梅花随风送来阵香。雍正继续写道：

府道以上司官员事务繁多，日日皆当办理，何暇看戏？家中养有戏子者即非好官。①

这段话的白话大意是：外地官员养藏戏子尤其不是好事，我深知这事的弊端，不是依仗势力扰民害民，就是把戏子送给下级官员或乡间绅士，假借各种名义或关系，招摇撞骗，收受财物，甚至借此交往，巴结生事。戏班二三十人，一年花费不止千金。府道以上官员事务繁多，每天都应当办理，哪来时间看戏？家中养有戏子的不是好官。

雍正写到这里还不解气，继续往下写，大意是：各省总督、巡抚、提督、将军、布政使、按察使、道台、府尹你们听好了，今后你们要严查部属是否养有戏子，如果有，准予密折参奏，如果知情不报，一起治罪，绝不宽恕。

这道谕旨发下去后，全国官场顿时风声鹤唳。直隶总督李维钧接到谕旨不敢怠慢，立即派人四处打探，在通永道、古北口发现问题。通永道位于河北省中东部，管辖顺天府、通州、三河、宝坻、蓟州、遵化、丰润、玉田八州县。道尹叫高矿，官居四品。古北口是山海关、居庸关之间的长城要塞，雄奇险要，南控幽燕，北捍溯漠，是拱卫京师的重要屏障，设置提督府，提督叫何评书，官居二品。

① 丁汝芹著：《清代内廷演戏史话》，紫禁城出版社 1999 年版，第 137 页。

直隶总督李维钧得知这个情报十分为难：去年（雍正元年）二月，抚远大将军年羹尧推荐，李维钧做上直隶巡抚，不到 8 个月——去年十月便做上直隶总督，大半年间，从四品直隶守道升为从一品总督，飞黄腾达。不过李维钧刚做总督十来天，去年十一月，雍正就开始收拾年羹尧，殃及李维钧，在给李维钧的奏折上写道："朕今少疑羹尧。明示卿朕意。卿知道了，当远些，不必令觉，渐渐远些好。有人奏尔馈送年羹尧礼物过厚，又觅二女子相赠之说。"这令李维钧惶恐不安。不久，十二月，雍正关于整治官员养戏子的谕旨便来了。

李维钧思来想去，决意紧跟雍正，便亲自写信给通永道高矿、古北口提督何评书，严词规劝，务必立刻驱逐戏子，否则上奏朝廷严惩不贷。这二位官员一见把柄被总督拿住了，自然不敢狡辩，只好遵旨照办。雍正接到李维钧的禀报很满意。雍正三年三月，雍正开始清算羹尧奏的罪行，发动文武百官检举揭发。李维钧连上三折举报。雍正并不买账。八月，李维钧被革职抄家，不久病死狱中。

这是雍正做上皇帝后处置的第二件戏曲大事。

雍正做了皇帝，也有偏袒戏子的事。有次宫里请民间戏班进宫演戏。有个御史认为此举有失体统，上奏力谏不可召戏班入宫，没有得到重视，便再上两折。雍正在奏折上批道："尔欲沽名，三折足矣。若再琐渎，必杀尔。"大意是，你想沽名钓誉，有这 3 个折子就够了，如果再敢啰唆，要你小命。从此雍正召戏班进宫演戏成为常态。

不过现在情况略有不同，既然不准全国官员家养戏子，为了以身作则，雍正对戏子的态度也有所改变。前面说了，还是皇子的时候，雍正就喜欢看戏，交结了一班梨园朋友，那时对戏子格外亲热，现在做了皇帝，为了整肃天下官场，不得不拿戏子开刀，就不能再像以前一样喜欢戏子了。

雍正三年春季的一天，雍正召南府戏班演戏，演的是《绣襦记》。这个故事是根据《三言二拍》里《柳亚仙义救郑元和》改编的，说的是郑元

和因嫖妓最后流落为叫花子，辱没祖宗，被时任常州刺史的父亲郑儋打死。演戏的是清宫南府戏班的伶人，都是宫内的太监。他们经常在宫里演出，还时不时去乾清宫给雍正演帽儿戏，就是只做简单化妆的小演出，自然与宫中的人甚至雍正亲切，也就比较随便。

《绣襦记》图画

南府戏班扮演郑元的伶人叫刁人，年方20岁，生得眉清目秀，演技也十分了得，平日深得雍正喜爱，常得头份赏银。这天演出刁人十分卖力，把个剧中人演得入木三分，赢得阵阵喝彩，心里不免得意。演出结束，刁人等众伶人都在后台候着赏银。不一会儿太监来报："皇上有赏——"随即逶迤跟进一排太监，手里都端着果盘，即听宣旨太监又说："皇上赏赐水果，见者有份——"众伶人唱了戏正口渴，自然感激不尽，向着皇上方向一番叩首鞠躬，便争先恐后大嚼起来。不一会儿，又有太监前来后台宣旨："皇上召刁人问话——"刁人得意一笑，对他来说这是常事，便抹抹嘴，跟太监出去，走到"相出"处还回头抿嘴一笑。

雍正正在戏座吃水果，见着刁前来人跪拜，叫声"平身"，问："剧中人郑元是否确有其人？"刁人起身恭敬回答："禀报皇上，张教习讲，这是根据明朝人徐霖写的《李娃传》改编的，确有其人。"雍正问："你的唱腔为何与众不同？"刁人回答："这是奴才勤学苦练的结果。"雍正额首，转身对近伺说："赏——"近伺便取来一锭10两重库银。刁人赶紧下跪谢恩。

事情到此，按宫廷规矩，领赏人谢恩退去便算了事，可这刁人一时兴致勃勃，张口问道："请问皇上，如今常州太守是谁？"这话可是大不敬，

吓得文武百官鸦雀无语。雍正顿时变了脸，鼻子哼哼，憋着嗓子说："哼，你一个优伶贱辈，还敢打听朝廷官守？给我打！"刁人如梦初醒，赶紧下跪求饶。一群近伺太监走过来将其架出戏座，拖到僻静处一阵打。刁人顷刻毙命。陪伺百官及后台伶人不寒而栗。从此清宫戏班伶人不敢妄谈国事。

这件事有史书为证：

清代宫中有习艺太监，始于国初，前已言及，而《西堂余集》亦尝有记录。据尤桐自著年谱中载："顺治十五年，年41岁，有予读《离骚乐府》献者，上益读而善之，令教坊内人播之管弦，为宫中雅乐。"其后洪昉思之《长生殿》成，亦尝蒙圣祖识。《萧亭杂录》载雍正有杀演《绣襦记》伶人事。惟其时悉系少数太监偶一搬演，又以此事非政令之大者，古悉未见于训谕。[①]

这段话的白话大意是：清代宫廷中有学习戏曲的太监，是从开国之初开始的，前面已经说了，在《西堂余集》里有记录。根据尤桐自己编著的年谱书记载，顺治十五年，尤桐41岁，有人把《离骚乐府》献给顺治皇帝，顺治皇帝读了并做妥善处理，叫宫廷戏班配上管弦音乐，作为宫里的雅乐。后来洪升写成戏曲《长生殿》，也曾经受到顺治皇帝赏识。《萧亭杂录》这本书记载了雍正皇帝打杀演《绣襦记》伶人的事。这都是那时少数太监伶人偶尔学习民间戏曲来演出，因为不是涉及政令的大事，所以没有记在皇帝谕旨里面。

记载雍正打杀伶人的书叫《啸亭杂录》，作者叫昭梿，是清朝乾隆道光年间的人，不是一般人，是清太祖努尔哈赤第二子代善的后代，做过礼

① 王芷章著：《清升平署志略》，商务印书馆2006年版，第5页。

亲王，后来因祸削去王爵，圈禁 3 年，郁郁而死。昭梿的这个记载应该可信。

这是雍正做的第三件戏曲方面的大事。

3. 修建清音阁

这当然只是雍正所做事情的一个方面，因为雍正即位后除了上述动作外，也在小心翼翼地推动戏曲发展，开始有所建树。前面说了，雍正还是皇子的时候，就帮助他父亲康熙皇帝整理音乐百科全书，专门的编撰人员做不了的事，康熙皇帝专门派他去做，说明他的戏曲水平很高。现在做了皇帝，雍正自然为所欲为，开始在宫里修建新戏台。

紫禁城始建于明朝永乐四年，即 1406 年，建了 14 年，于 1420 年基本建成，红墙黄瓦，金碧辉煌，成为明清两朝皇帝居住、工作的地方。到了雍正手里，宫廷建设得越发壮观、精致，不说殿堂楼宇，单是戏楼就越建越讲究，除了一般戏台、水座戏台、帽儿戏台、行台，雍正一时兴起，召来内务大臣丁皂保。

雍正对丁皂保说："对咱们宫廷，每朝每代都有建树，不知朕这朝该建点什么好？"丁皂保 5 岁入宫，康熙幼时的陪读，这时 70 来岁，已在宫里待了几十年，自然清楚皇帝的爱好，便说："臣以为千建万建莫如修葺乾清宫，特别是乾清宫里的养心殿。"雍正明白，他这是在顺着自己说。雍正的爷爷顺治、父亲康熙都住乾清宫，雍正也住乾清宫养心殿。新朝开启，修建宫室，自然以乾清宫为重。丁皂保这样回答不错。可他看了一眼雍正，发现雍正却是一脸不以为然，暗自猜想，这新主子的心思费猜想，便立即补充道："臣还以为，皇上说建啥保准没错。"雍正哈哈笑说："巧言令色，不过你这后一句还算及时，朕不怪你。朕即位以来，处处小心翼翼，一不违祖制；二要天下太平，夙夜忧叹，不敢大意。朕以为太平盛世，最讲究的莫过寓教于乐，教化天下。这才是朝廷要考虑的大事，就是修建紫禁城也离不开这个宗旨。"

丁皂保心里咯噔一下，寓教于乐，教化天下，明白了，但欲言又止，

圆明园清音阁图景

不能说出来，便嘿嘿一笑说："老臣一时糊涂，请皇上赐教。"雍正说："愚钝。普天之下，什么是寓教于乐、教化天下最好的工具？那就是戏曲啊！谨记、谨记。"丁皂保抬腕叩首说："皇上英明。老臣这下明白了，第一步要修建的是戏台。"雍正颔首微笑说："孺子可教。朕多年就有一个想法，要在圆明园建一座天下最大的戏台，汇集天下最好的戏班，唱天下最好的戏曲，由此显示四海归顺，天下大同。"

雍正圣旨一下，圆明园便忙碌起来。丁皂保负责施工，整天在同乐园忙乎。新建的戏楼叫清音阁，位于圆明园同乐园。同乐园在圆明园东南部抱朴草堂东面。经过 1 年多建设，雍正四年（1726 年），清音阁拔地而起，总面积达 600 多平方米，可容数百人演戏、近千人看戏，典雅华丽，高大雄伟，是当时最豪华、最气派、最大的戏楼。

圆明园是康熙皇帝赐给雍正的。雍正登位后常住圆明园。他听说清音阁建好了，亲自前去视察。清音阁大戏台坐南朝北，分上、中、下三层，每层宽 10 丈。一层底下设有地井，可根据演出需要由地井喷水，并设有化妆室 5 间、观戏楼 5 间。二层戏台见方 14.5 米。二层和三层有隔板相连，上下相通自如。雍正看到这里发话说："演示给朕瞧瞧。"内务大臣丁皂保便命南园戏班统领演绎升降机关，果然很好。

清史专家丁汝芹描述清音阁说：

三层戏台的最上层称为福台，中间一层称禄台，下面一层称寿台。寿台四周共有 12 柱，前后部分分作两层，上层较窄，类似一个横廊，

有几步阶梯可以拾级而上，称为仙楼。通常演戏都在最下层的寿台上，三面都可以看戏。只有应承戏一些神仙戏时，才会用到上面的福台和禄台。这种舞台在当时说来是超豪华的，台面要比普通民间戏台大上几倍。[①]

雍正看了眉开眼笑，突然想起什么，说："朕建这清音阁可不是只图自己高兴，还得请皇太后，还有皇后、嫔妃，还有王公大臣大家一起看。你们是怎么安排的？"丁皂保回答："禀皇上，已按皇上吩咐修建完毕。请皇上随老臣这边来。"说罢，前面引路，带领雍正从清音阁下来，逶迤来到大戏台北面，指着绿荫丛中一排房子说："那就是了。"

雍正走近看，是供帝后观戏的戏楼，上下两层，楼上外檐挂"同乐园"匾，殿额悬挂"景物常新"匾，两边的对联为：乐奏钧天玉管声中来凤舞，音宣广陌云璈韵里叶衢歌，便问："朕坐哪里？"丁皂保回答："皇上坐一楼。皇太后及皇后、嫔妃坐楼上。"雍正颔首微笑，指着戏楼两旁的房子说："那是王公大臣、皇室宗亲、外藩来使看戏之处？"丁皂保回答："正是。那边有二层转角配楼14间，可供数十人同时陪皇上看戏。"雍正说："甚好。再去周边看看。"

丁皂保便带着雍正一行查看大戏台周边情况。观戏楼后面建有供帝后休息及进膳的后楼、配殿。同乐园殿内藏有《重刻淳化阁帖》和《西洋楼铜版图》各一套。同乐园东还有一个四进院落叫"永日堂"，是佛堂，由太监僧人烧香念经。

清音阁大戏台建好之后，雍正皇帝很是喜欢，不但自己常召南府戏班在这里演出，每逢皇太后、后妃生辰，或上元节、端午节，都要传戏班唱上几天戏。于是清音阁大戏台时不时响起悠扬的旋律和高亢的唱段，为圆

① 丁汝芹著：《清代内廷演戏史话》，紫禁城出版社1999年版，第67页。

明园增添了些许生气。也因为这个清音阁的示范效应，各行省无不起而效仿，于是全国各地便如雨后春笋般涌出大大小小成千上万个戏台，以致普天之下生旦净末之腔撕云裂帛，管弦丝竹之声不绝于耳，普天同庆。

这大概是雍正办的第四件戏剧方面的大事。

4. 不准回苏州

说到雍正推动戏曲发展，得提清宫浴佛节演戏的来历。清朝200年间，每年四月八日都要在紫禁城或颐和园演戏庆祝浴佛节，皇帝太后、文武百官都得参加，礼仪甚是隆重。这是雍正定的规矩。雍正即位不久，一边整顿官员私养戏班，一边建了清音阁，整顿清宫戏班，逐步建立了一整套清宫戏班管理办法。在此基础上，清宫戏班的演出日趋正规化。

雍正六年四月初，雍正接到南园戏班首领萨木哈禀报，说是浴佛节将至，戏班已排练好有关剧目上报，请问皇上，届时演还是不演、演什么，请皇上下谕旨。雍正为此事纠结，不知道今年浴佛节的戏怎么演好。前面说了，雍正曾经大力整肃天下官员私养戏班，自己一怒之下也打杀了戏子，虽说已过去两年，但给梨园行造成的破坏还未恢复，大家眼睛都盯着紫禁城，要是长此以往，戏曲危在旦夕，可怎么转这个弯子呢？

雍正想了很久，觉得治国安邦离不开戏曲，便决定借浴佛节机会重振戏曲，就在南园戏班首领萨木哈的禀报上批道：

> 四月初八为释迦牟尼诞辰日，在永宁寺佛前供品均照前例贡献，令南府学生演戏一日。今后每年以此为例。钦此。

这里所说南府学生就是清宫戏班伶人。这些伶人来头不小，要么是清宫上万名太监之中的佼佼者，要么在三旗子弟中花中选花，既要聪明伶俐，擅长演出，还要年轻扮相好，条件很高，不是一般人能行。

旗籍伶人是从内府三旗子弟中挑选出来学艺的，虽是来自京城，却不是从在民间戏班中召来的艺人，与咸丰以后直接从京城戏班挑选出色伶人进宫献艺不同。旗籍伶人从内务府包衣子弟中挑选，有着为内三旗后代安排差事的性质，若是南府或景山不用了，还可回到内务府重新安排。[①]

雍正定了浴佛节演戏的事还不放心，时时把南府首领萨木哈召来询问准备情况，事无巨细，都要过问，有其先父康熙遗风。这一来南府首领萨木哈反倒不好办差了，只好事事请示汇报。这天，戏班首领萨木哈前来乾清宫禀报："浴佛节演出万事俱备，只是演《八仙过海》剧目的戏服还需皇上最后定夺。"雍正正在批阅军事文书，听了忙抬头问："朕不是让太监施良栋传旨了吗？还有什么问题快快说来。"萨木哈说："施良栋传旨后，奴才还是不甚明了，韩湘子的青色绣衣不用了，铁拐李的青色绣衣也不用了，奴才怕一时来不及调换新的耽误演戏。"雍正"啪"的一声把手里的御笔重重掷在桌上，皱着眉头说："什么耽误演戏？朕的口谕昨天就说给施良栋了，到今天怎么还没换？你听好了，韩湘子的青色绣衣另换作香色，铁拐李的青色绣衣换成石青色，都照这个颜色做8件，戏衣上的绣花要做精致一些。你先画个样子给朕瞧瞧再做啊，不准粗制滥造。"

南府戏班首领萨木哈诺诺而去，第二天又来请示雍正，送上新戏服图画。雍正看了，对颜色和绣花做了些许补充，要萨木哈照此去做。萨木哈刚走不久又回来，见雍正正接见湖广总督不敢吱声，悄悄在外面客房喝茶候着，见雍正有空了，赶紧上去说："还有件大事请皇上定夺。南府外学闹意见，影响浴佛节剧目排练。"雍正说："谁？"萨木哈说："李品。"雍正说："他闹什么？朕给他的安家费不薄啊！"萨木哈说：

[①]　丁汝芹著：《清代内廷演戏史话》，紫禁城出版社1999年版，第21页。

"他闹着回苏州，说是他父亲病重倒床有生命危险。"雍正说："屋漏又逢连夜雨。怎么办？换人来得及吗？"萨木哈说："他是主角儿，明儿就要演出，到哪儿找人换？"雍正说："你去告诉他，说是朕的口谕，再赏银百两做安家费，不准再闹。"萨木哈回去传达皇上口谕。李品不敢再闹，也不回苏州了，领了赏银，在北京城里购买房屋，添置家具，雇来家佣，安居乐业。

到了浴佛节这天，永宁寺演了一整天戏，从早上8点演到下午4点，连中饭，从皇帝太后、文武百官到太监宫女、戏班伶人，都在现场马虎一顿，但大家都很兴奋，从未看过的这么多清宫的经典剧目，连雍正也一反"最多看一场"的惯例，一直看到日落西山，才恋恋不舍叫停，要不是宫里有"禁演夜戏"规矩，怕是要挑灯看戏了。

5. 撤销教坊司

还有件大事要说，那就是雍正开始对旧有的清宫戏剧管理体制进行改革，而改革的第一个大动作是撤销教坊司。教坊司是啥？这得简单说几句明朝旧事。教坊司是明朝初年设立的管理宫廷礼仪、演戏的衙门，隶属礼部。这个衙门不为朝廷重视，头领叫奉銮，只是正九品，在明朝官吏九品十八级之间算倒数第二名，仅高于从九品，要是放到地方上只能做县主簿，就是县长文书。

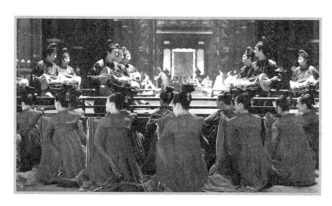

清代乐舞仿图

不过级别虽小还是一级衙门，有署衙、公座、人役、刑仗、签牌，吆喝一声"威武"还是怪吓人的。当时宫廷里从事礼仪、演戏、音乐的人，多数都是女人，都归这个衙门管。明朝灭亡，清朝接手，总结明朝失败教训之一，是宫廷教坊司女人太多，皇帝整天被莺莺燕燕包围着不是个事儿，便驱逐女乐，使用太监，管理者一律为旗人。这是顺治皇帝的决定，时间是顺治十八年（1661年）。

顺治去世，康熙即位，也没有动教坊司，只是教坊司里的女乐已经大大减少，代之做事的是太监，但并没有把女乐全部撵走，大概有些事，比如跳舞，女乐无论如何比太监强吧。前面说了，雍正在戏曲事务上连连出手，进行了一系列改革。到雍正七年，天下廓清，朝廷稳固，雍正在戏剧方面的出手就更猛烈了。

这天早朝，雍正对文武百官说："教坊司是前朝建制，前朝灭亡至今已有85年，可教坊司还在，叫阴魂不散，那怎么行？朕今天就下旨撤销教坊司。撤销后怎么办？诸位爱卿不妨议一议。"

这是礼部的事，自然应当先由礼部尚书三泰说话。三泰拱拱手说："皇上英明。臣以为教坊司早该撤销。臣为此曾有奏折上奏。臣的意思，教坊司撤销后，所辖之事可以拨给和声署一并管理。这是对内。对外事务呢，臣以为可在礼部另设精忠庙管理司，专管民间戏曲事务。大体制这样考虑不知是否恰当，请皇上训示。"保和殿大学士张廷玉57岁，分管礼部，做过礼部尚书，也得说话。他说："这事臣与三泰大人商量过，是这个意思，请皇上定夺。"

既然主管大臣三泰和分管大学士张廷玉已经发话，而且张廷玉这个保和殿大学士是三殿六宫大学士之首，其他大臣自然不会自讨没趣，也就鸦雀无声。雍正便说："那这事就这么定了。三泰下来拿出具体方案。总之教坊司得撤，所有女乐得退，遗留空缺找内务府要人，从年轻端庄的太监中选拔就是，还有这个新衙门抓紧筹建起来，民间艺人管理一天也不能松懈。"

说到这里，雍正端碗喝茶。张廷玉趁着空闲禀报说："皇上所言极是，女乐制度的确应当彻底废除。"三泰插话："撤教坊司，退女乐，皇上英明。"多数大臣点头称是。

雍正放下茶碗，抿抿嘴接着说："众爱卿言之有理。元年三月，朕接到监察御史年熙禀报，请求解除山西、陕西乐户的约束，派人去调查了，是明朝永乐皇帝干的，把他的政敌打倒了，还把政敌的妻子女儿强制做乐户，充当官妓，永远不得改行。年熙请求允许她们脱去贱籍，改业从良。朕批准同意，下达'豁贱为良'谕旨，并要求全国各地遵照办理。现在遣散宫中女乐事已是滞后，抓紧办吧！"

这一年，清宫教坊司便被撤销，取而代之的是内务府管理精忠庙事务司，地点在北京东珠市口精忠庙边上，便于就近管理。精忠庙建于明朝，是纪念岳飞的，同时在其旁建有天喜宫，供奉的是喜神。戏曲取乐于人，崇拜喜神，艺人爱到天喜宫烧香拜佛，祈祷保佑，久而久之，这儿便成了戏曲艺人集会办事的地方，后来便在此基础上组建梨园公会，就设在天宫庙。因为精忠庙的名声比天戏宫大了许多，从朝廷到民间都把梨园公会叫作精忠庙。

到了清朝，却一反古常，取消了妇女入宫承应的旧例，而以太监取代了她们，行政人员则改用旗人。这是顺治十八年的事。到雍正七年，就完全把教坊司撤销，合并到和声署内作外廷承应去了，但是掌管演出事务和负责贯彻政府法令的工作是不会间断的，很有可能在这时候便设立了管理精忠庙事务的衙门，以代行教坊司的职务。①

这里说的和声署是礼部下属机构，职责是掌管宫廷朝会和酒宴的音乐，

① 北京市政协文史资料委员会编：《京剧谈往录》，北京出版社 1985 年版，第 515 页。

使用的多是乐户，就是犯罪人的妻女或女犯，领导人叫署正、署丞，满汉各一人。雍正上台，为了缓和满汉矛盾，下旨取消乐户制度，把和声署里的乐户都遣散出宫，另外挑选懂音乐的人来代替。

清代乐舞仿图

6. 无石不成班

雍正这一系列戏曲改革，禁止官员养戏班、撤销乐户制度、兴建大戏台、撤销教坊司、建立健全朝廷和民间戏曲管理体制，使清宫戏班和民间戏曲逐步走上制度化发展道路，促进了戏曲的发展，北京和各地呈现百花齐放的局面，其中的代表要数北京大成戏班、安徽怀宁县石牌镇弹腔戏班。

雍正及以前，北京出现六大戏班，你方唱罢我登场，各领风骚，唱响北京。

清雍正十年以前，大成班已居京师梨园之首，在京腔六大班中享名最早。该班著名演员仅知有一个陈天宝。[1]

当时著名的演员多数来自北京大兴和陕西，比如大兴的白二、刘黑儿、冯三儿，都唱京腔，陕西来的有戈蕙官、陈金官、刘平泰、张兰官、史章官等，唱的是秦腔。

秦腔怎么会传到北京还成为时髦剧种呢？秦腔，又称乱弹、梆子腔，是中国汉族古老戏剧之一，起于西周，成熟于秦，发源地是陕西宝鸡岐山、凤翔，流行于陕西、甘肃、青海、宁夏、新疆等地，康熙年间传入北京，

[1] 苏子俗：《京腔六大班初探》，《戏剧学习》1985 年第二期，第 40 页。

代表戏班便是余庆班。

梆子腔传到北京，最早约在康熙年间。《广阳杂记》中说："秦优新声，又名乱弹者，其声甚散而哀。"广阳即北京。《广阳杂记》作者刘献廷是康熙时人，可见梆子腔早在康熙时就已传到北京了。①

顺带说一句《广阳杂记》的作者刘献廷。他研究梵语、拉丁语、蒙古族语，发现四声变化，写书《新韵谱》，称声母为韵母，称韵母为韵父，是中国第一个研究拼音的人。刘献廷原来住在江苏吴县（现已撤销）。他父亲医术高明，被调到北京做太医。他随家人迁居北京。

再说安徽怀宁县石牌镇的弹腔戏，那也是闻名遐迩、不得了的，戏曲界"无石不成班"这句老话说的就是石碑。这可不是诳语，从康熙、雍正年间开始，石牌就被称作戏窝子，从这里走出最早的徽班，后来到北京发展成京剧；从这里诞生黄梅调，形成黄梅戏，对中国戏曲的贡献非常大。

安徽何谓先生写了篇文章介绍石牌，其中涉及雍正年间活跃在南方数省的专场弹戏的义和班、义庆班、春江班，资料十分宝贵，一起看看。

何谓说：

清雍正元年（1723年），石牌上街程如卿、潘仲发创建了一个职业弹戏班义和班。全班演职人员只有二十多人，为客商和船户演唱。这是石牌有史可考的首个职业戏班。所谓弹戏班，即唱弹腔的戏班。弹腔，当时的二黄腔，到了乾隆时期，弹腔戏班已经兼有西皮调，成

① 北京市艺术研究所、上海艺术研究所编著：《中国京剧史（上）》，中国戏剧出版社1990年版，第39页。

为皮黄合流的戏班。据考证，在雍正年间，以程、曹、张、郝、杨、潘、产姓伶人为班主的石牌弹腔戏班，远赴福建、广东、湖南、湖北、浙江、江苏、江西等数省巡回演出。其中，程如卿、潘仲发的义和班，曹松旺的义庆班，沈裁缝的春江班，主要活动于浙江和南京、扬州等地，为后来徽班唱响扬州以及徽班进京打下基础。

石牌有戏班，自然有戏台。何谓先生继续介绍说：

　　花戏台多设在露天，随搭随拆，所以人们也称其为草台。戏台的台面不过是用木板拼接而成，长约 6.7 米，宽约 4 米，扎掩脚方，台基立柱一般 8 根，多者 12 根，横梁接头两三铺双梁。立柱须粗直杉木，长 5.6 米，直径 12 厘米，用竹篾、麻绳捆扎，再用各种颜色的布扣顶和装饰一番，即成镜框式的花戏台。怀宁凉亭碧云宫、石镜青虚、三祝沙桥、秀山长马岭、石牌大王庙、筲箕山、潘段后州、城隍庙、黄家场、小市孔雀台、江镇万年台、蒋家楼戏台等，都曾是当时有名的花戏台。[1]

这里单是有名的戏台就点了 12 家，还只是代表，据说怀宁曾有各姓祠堂 160 多所，多数设有戏楼，往少了算也有百余戏台，要是遇到一年三节，百家戏台灯火通明，锣鼓喧天，丝竹艳乐，唱腔悠扬，成千上万民众瞩目看戏，那等潇洒古风现在无论如何是无处寻觅了，也可见雍正时期戏曲的繁荣。

[1] 何谓著："石牌曾有多少戏班"，《安庆晚报》2015 年 8 月 29 日。

二、南府戏班

1. 乾隆即位

1735 年十月初，北京颐和园，雍正帝病情突然加重。他知道自己病入膏肓，将不久人世，便立即宣旨召见庄亲王、果郡王、鄂尔泰、张廷玉等众多王公大臣早候在外面。庄亲王、果郡王、鄂尔泰、张廷玉听太监宣旨，知道大事不好，暗自着急，脸色顿时肃然。

雍正时年 57 岁，面黄肌瘦，气息奄奄。他见 4 位重臣进来，慌乱的心情稍微缓和下来，掉过头望着他们，提起精神说话。他的声音很小，像是在喉咙里打转。他说："替朕宣旨……"说罢用眼睛示意近伺太监。那太监立即从坑几上拿起一卷纸，双手捧着走过两步说："庄亲王领旨——"

庄亲王允禄时年 40 岁，是康熙第十六子。他双手接过圣旨，望着雍正怔怔无言，泪流满面。雍正说："这是朕的谕旨。你们几个先看看。然后，你出去替朕宣告文武百官吧！"庄亲王习惯性"喳！"一声，接过圣旨，展开来看，是雍正将皇位传给他的儿子弘历的遗诏，知道雍正这是在交代最重要的后事，禁不住眼泪长流，转身将遗诏给果郡王。果郡王胤礼时年 38 岁，是康熙第十七子，雍正即位后被封为果郡王，负责军事训练和蒙满事务。果郡王接过遗诏，凑过身与鄂尔泰、张廷玉一起看，虽然这事早在意料之中，仍不免哀伤。

按照雍正口谕，这 4 位王公大臣逶迤退出雍正寝宫，走到外面花园，面对众多匍匐在地皇室成员和王公大臣，庄亲王宣读雍正遗旨，众人异口同声说"遵旨"并匍匐磕头。

宝亲王弘历便成为清朝第六位皇帝。不几天，雍正去世。弘历即位，号乾隆。乾隆帝任命庄亲王任总理事务大臣，兼管工部事务，食亲王双俸，封果郡王为亲王，任命庄亲王、果亲王、鄂尔泰、张廷玉为辅政大臣，辅

佐自己掌管全国。

这一年乾隆帝 24 岁。

乾隆在众多皇子中脱颖而出当上皇帝，自然与他能文能武、具备君王潜质的个人素质密不可分，但他爷爷康熙对他情有独钟，他生母是满族，也是加分项。说到个人素质，从后来的历史事实看，不得不赞叹乾隆素质非常优秀，无论在军事政治、开拓疆土、经济学问，自然包含推广和发展戏曲等诸方面，都卓有成就，是清朝皇帝中的佼佼者。

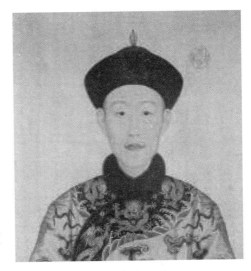

乾隆皇帝画像

2. 改写宫廷戏

乾隆登基，整肃朝纲，重修文武，自有一番忙碌，但百忙之中没忘记戏曲的事。其中原因，一是自己要看要听，以缓解巨大的精神压力；二是国家不可无乐，百姓不可无戏，谁当皇帝都得抓戏曲。前面讲了，乾隆聪明绝顶，对于怎么抓戏曲，他便决定另辟蹊径。

这天，乾隆召庄亲王允禄、内阁学士张照。二人都在乾清宫办差，皇上有召，立即放下手里的事赶过来，照例躬腰请安，平身坐下。庄亲王允禄虽说是乾隆的叔叔，也是拥戴乾隆登基的有功之臣，但前几年，乾隆四年，因为与胤礽长子理亲王弘晳往来诡秘，被乾隆停双俸，罢都统职，至今心有余悸，越发谨慎。张照更是噤若寒蝉。张照，松江府娄县人，进士，雍正朝做过刑部尚书，书法家，画家，在抚定苗疆大臣位上，因为无功被革职拿问，廷议当斩。这时乾隆登基，赦免张照，令在武英殿修书处行走，继而任内阁学士、南书房行走。

乾隆看着奏折，突然说："张照，你是进士，擅长作文绘画，不知能

否写剧本？"张照时年 50 岁，没有准备，心想乾隆不管有啥事总是先问庄亲王禄，便被惊吓一下，忙凝神答道："臣可以写，只是这些年有所荒废，加之年纪日长，不敢说能写。"乾隆说："可以写就行。朕的意思啊，咱大清开国百年，宫里剧本不胜枚举，良莠不齐，得彻底整理一下，还得重新创作一批新剧本，给后来立下规矩，所以召尔等来说说如何是好，庄亲王你看呢？"

庄亲王允禄时年 40 多岁，两眼仍炯炯有神，闪烁着精数学、通乐律的智慧。皇帝有问，臣子必答。他答道："皇上英明。大清开国百年，的确应当彻底清理。臣愿意替皇上效劳。"乾隆望着这位比自己大 16 岁的皇叔，心生怜悯，说："有庄亲王出马，朕大可放心。这样吧，你今后总理乐部事。朕刚才所说之事就由你负责，张照协助。你们多尽点心，把历史传下来的好东西整理出来，该重写的重写，分门别类，有大戏小戏，有劝善戏有礼节戏有应酬戏，总之不拘一格，多多益善。"

这是乾隆五年以前的事。

允禄和张照奉命清理历朝戏曲作品，主持撰写宫廷戏剧本，自然格外用心，立即组织人员编写。张照把《目连救母》改编为《劝善金科》，把《西游记》戏改编为《升平宝筏》，前者突出的是因果报应，后者突出的是除恶驱魔。周祥钰把三国戏改编为《鼎峙春秋》、把梁山英雄戏改编为《忠义璇图》，王廷章把杨家将戏改编为《昭代箫韶》，主题都是忠孝节义。

他们还改编了大量的月令承应戏、朔望承应戏、法宫雅奏戏、九九大庆戏等。这些戏各有不同，各有其用。月令承应戏、朔望承应戏、法宫雅奏戏、九九大庆戏是宫廷庆典、生日、婚喜、祭祀、册封、节日活动等与之配套的排场，由艺人唱歌跳舞，点明主题，烘托气氛，与一般戏曲不同，统称仪典戏，在清廷上演了上百年。

　　乾隆皇帝创始了一年四季都以献戏的方式祭神，亦即在娱乐中表示对神的崇敬。这种方式历经各朝一直延续到清末。为了给神献戏，乾隆曾经指派词臣编写御用剧本，之后就建立了宫廷演戏的月令承应、庆典承应制度。[①]

　　张照所写《劝善金科》和《升平宝筏》称杂剧，是一般意义上的戏曲。清史专家丁汝芹对张照这两部戏的评论是：

　　　　张照等还将原来民间有些曲本加以整理，按照宫廷的需要重新编写成《升平宝筏》等宫廷大戏，每剧多为10本，每本24出，全长达240出。[②]
　　　　张照参考明代郑之珍《目连救母劝善记》，编写了《劝善金科》。张照的剧本里更突出了因果报应和地狱的阴森残酷，适应了统治者教化臣民的用心。他的《升平宝筏》依据吴承恩小说《西游记》和元代吴昌龄的杂剧《唐三藏西天取经》、明代杨讷的杂剧《西游记》等作品，结构重新布局而写成，以惩恶驱魔为宗旨，立意与《劝善金科》基本相同。[③]

　　不难看出，张照编写的这两部大戏，1.来源于以前的剧本，有元代的和明代的；2.宗旨是惩恶驱魔，教化臣民；3.规模宏大，开连台本戏先河；4.由此推开，有以下3层意义：（1）"把戏曲纳入朝廷演出，当属清代首创"（丁汝芹语）；（2）"为内廷的演出树立了严格的规范"（丁汝芹语）；（3）为中国京剧剧本奠定基础，让后来者大沾其光。

　　① 幺书仪著：《程长庚、谭鑫培、梅兰芳——清代至民初京师戏曲的辉煌》，北京大学出版社2009年版，第60页。
　　② 丁汝芹著：《清代内廷演戏史话》，紫禁城出版社1999年版，第37页。
　　③ 丁汝芹著：《清代内廷演戏史话》，紫禁城出版社1999年版，第143页。

3.乾隆票戏带人下沟

乾隆皇帝一边找人编写剧本，一边考虑组建宫廷戏班。清宫戏班前面讲了，以前没有专门的戏班机构，承袭明朝制度，由教坊司统管，也就是说，那时的宫廷戏班只是教坊司的一部分差事，既没有专门机构，更谈不上专职艺人，不过是因为需要，临时从宫廷各宫抽调一些有戏曲基础的太监前来应付。教坊司撤销后，唱戏这一块并入和声部，还是当作宫廷音乐来考虑。

乾隆当政，一改内敛脾性，开始为所欲为。他做皇子时就喜欢唱戏，但碍于影响不好，不敢放肆，也就没在公开场所票戏。现在时过境迁，乾隆自然无所顾忌，大展歌喉，当然也不至于在大庭广众之下唱戏，而是选择了一处隐秘的地方。这地方叫金昭玉粹。

漱芳斋戏台图景

乾隆登基，在紫禁城大兴土木，将乾西二所改建为重华宫，并在宫内建漱芳斋戏台。漱芳斋是宫中最大的单层戏台，建成后成为重华宫开宴演戏的地方，长年丝竹管弦之声不绝于耳。重华宫有后殿，乾隆将其改建后命名为金昭玉粹。金昭玉粹面阔 5 间，进深 1 间，另有西耳房 1 间、西配房 3 间。

改建时，内务府官员请示乾隆如何修建。乾隆没有别的意见，只提了一条。他说："朕常驻重华宫，饭前饭后喜欢看点小戏，而外面戏台太大，使用不方便，还是在后殿修座小戏台吧。"于是，后殿便生出一座小戏台来，竹木结构，方形亭子样式，台后开小门与西耳房相通，为的是边吃饭便看戏。乾隆题写方亭匾额为"风雅存"，又题写对联曰：自喜轩窗无俗韵，聊将山水寄清音。

有了这座小戏台，乾隆方便了许多，每天两顿吃饭时，便有宫廷戏班在此演折子戏，每次演出时间也不长，助兴而已。不过醉翁之意不在酒，

乾隆的主意不在看戏而在演戏，所以小戏台启用不久，乾隆便跃跃欲试，先是趁着办公闲暇，溜出养心殿，来这里看戏班排演，时不时指点一二，后是吃了早饭借故不走了，要戏班加演几出，最后露了原型，对戏班总管靳进忠说：“你们演的什么？看朕示范示范。”于是也不等回话，径直走上戏台，对台上唱错戏的艺人说：“歇一边喝茶去，朕替你唱一出。”配戏艺人惊愕不已，不敢与乾隆对戏。乾隆说：“反了你几个不成？皇上口谕：与朕配戏。”配戏艺人赶紧下跪领旨。

乾隆唱戏自然比不上专业艺人，不过熟能生巧，也能哼哼几句。比如，这天唱一个折子戏，乾隆演小生，原本声音高亢穿月，可乾隆嗓音低，够不上昆弋宫调。乐队响起音乐，乾隆一张口便觉得吃紧，唱着唱着，不知不觉唱低半调。这一来与乾隆配戏的艺人可苦了，若是按原调唱便与乾隆格格不入，若是跟着低半调呢则跟不上乐队。乐队也着了慌，一听乾隆跑了调，望着戏班总管靳进忠怔怔无言，不知如何是好。

麻烦的是，乾隆并没有觉得自己如何，反而觉得乐队和配戏艺人哪里不对劲，便突然停下来说：“你们这是唱什么戏？都跟着朕唱啊！”大家便跟着乾隆降调唱，可怎么降调也和不上乾隆。乾隆唱得兴高采烈，不管不顾，各自任性。戏班的人也不敢计较，乾隆咋唱我咋唱，心甘情愿跟着乾隆往沟里跳。末了，这戏没法再唱下去了，乾隆也发现自己掉沟里了，禁不住哈哈大笑。

戏班总管靳进忠下来向内务府大臣包里汇报：“这不是长久之计啊！”包里一听吓一大跳说：“你几个胆大包天，竟敢把皇上往沟里带，找死不是？”总管靳进忠“扑通”一声跪下说：“奴才该死。可皇上口谕，明儿个继续。怎么办？”包里赶紧找去求戏曲专家张照。张照已知道这事，正在皱眉头，想了想告诉包大臣：“这样吧，我连夜将曲子改一改，高的说白低的唱，明早你组织戏班都学着这么唱。”

第二天下了早朝，乾隆兴致勃勃来到金昭玉粹小戏台，人还未到声音

到："还唱昨儿个那出，朕不信就唱不好。谁要是再往沟里跑，朕罚尔等喂马去。"戏班总管靳进忠和众艺人暗自咋舌，不知张照这个办法管不管用。张照早在这儿候驾，见着乾隆，照例磕头问安，然后把新编这出折子戏文说给乾隆听，改得很简单，只把最高音改为说白。乾隆听了暗自高兴，连说："好好，这样省劲。你告诉他们，再把朕带下沟绝不轻饶。"

乐队响起开场锣鼓，乾隆便带着一干艺人徐徐上场。胡琴声起，开始唱戏。乾隆怎么唱，乐队和众艺人怎么应。唱到最高音处，乾隆说对白，艺人也说对白，只有乐队高音照旧，观众听起来还是原汁原味。张照、内务府包大臣和戏班总管靳进忠悬着的心才怦然落下。一曲戏终，乾隆欢喜不已，忙问张照："朕这戏唱得如何？"张照说："天衣无缝。"乾隆说："不准无耻吹捧，快说实话。"张照说："臣不敢献媚，实在是皇上唱出了新腔。"乾隆大惑不解，问："此话怎讲？"张照说："半唱半白，自创一腔，当然是皇上的创新啰。只是不知这种唱法叫什么腔？请皇上命名。"乾隆暗自欣喜，想了想说："那就叫御制腔吧。"张照、包人臣忙拱手说："恭贺皇上。"

这件事有书为证：

> 乾隆皇帝喜欢票戏，传说在金昭玉粹小戏台，时常命内伺陪自己票戏，因为自己嗓音低，够不上昆弋腔，所以自创一调，半白半唱，让内伺都学这个腔，后来宫中就把这种腔称为御制腔，外面称为南府腔——乾隆票戏纯粹是自娱。[①]

4.设立南府戏班

有了剧本，有了新唱腔，乾隆的戏瘾越来越大，便越发对康熙、雍正

① 幺书仪著：《程长庚、谭鑫培、梅兰芳——清代至民初京师戏曲的辉煌》，北京大学出版社 2009 年版，第 184 页。

两朝留下来的宫廷戏班不满。他坐在养心殿龙椅上冥思苦想，宫廷戏班都是临时凑角儿的太监，黄腔顶板不说，连走台也东倒西歪不成型，连自己都不如，若与民间戏班相比更是天壤之别，岂不玷污宫廷戏班遑遑大名？一定严加整肃，建立一支好戏班。

乾隆还想到另一件大事，他的生母、皇太后钮祜禄氏明年满50岁，照大清规矩，皇太后五旬大庆理应隆重操办，普天同庆。皇太后钮祜禄氏只有乾隆皇帝一个儿子。乾隆去慈宁宫问安，皇太后总要问五旬庆典的事，乾隆答应好好办。眼看皇太后万寿日就要来到，那肯定是要连演数天大戏的，而宫廷戏班却拿不出手，乾隆忧心忡忡。

这天乾隆召庄亲王允禄、内学士张照，要他们随他去南花园看看。南花园距离大内不远。君臣几人以步代车，信步走往南花园，远远便看见树木成荫，花草繁盛景观，甚是高兴。张照年纪最大，熟悉南花园情况，便一路给乾隆介绍。

"南花园前身是明代的灰池，"张照说，"就是为修建房屋提供石灰的工场。本朝以来，逐步把这里改造成花园，建有温室，种植芍药、牡丹、梅花、山茶、探春、贴梗海棠、水仙花、瑞香，一年四季为宫廷提供所需花草。后来有江南贡给的若干盆景，也都放在这儿养着，不时供宫廷之需。"

乾隆问："既是花园，如何称作南府？难不成因为这里是唱戏的地方？唱戏的地方怎敢称府？"庄亲王允禄答道："臣听说称南府不是花园和唱戏的缘故。有一种说法，说是康熙朝吴三桂的儿子吴应熊的府邸在这一带，所以称南府。"乾隆笑笑说："牵强附会。"张照说："臣听说的缘由是，先皇康熙把宫里的乐队、演戏的太监都安排在这个花园里，管这些人的是内务府，不得不派官员长住于此，因而形成南内务府，简称南府。"乾隆说："照你这么说，康熙帝时期就有南府一说了吗？"张照回答："皇上英明。康熙帝时期就有了南府戏班，比如康熙三十年，康熙帝有'问南府教习'的上谕，康熙三十七年，康熙有'给南府学艺太监张寿新、李国永牛尾缨

南府戏班旧址，现位于北京长安中学校园内

藤凉帽二'的上谕，只是那时的南府戏班不怎么样，没有专门的机构和人员，只是一个很松散的临时性演戏机构。"

君臣这么说着，逶迤来到南花园，受到驻这儿办差的内务府大臣包里迎候。包里前面带路，领引乾隆视察。他指着远处隐藏在绿树丛中的大片大片的房屋说："那儿有300间房屋，供艺人住宿、生活、练功排戏，现在住的是和声处的伶人、中和乐的乐手数百人。"乾隆问："这些伶人怎么样？能唱大戏吗？"包里回答："这事由戏班总管靳进忠管着。请皇上召靳进忠询问。"

不一会儿靳进忠从那边小跑过来，离乾隆5丈处跪下问安。乾隆叫他平身回话，问他："你管着多少伶人？"靳进忠回答："100来人，都是从教坊司接手过来的。"乾隆问："都是宫里太监？能演大戏吗？"靳进忠回答："都是宫里各处选来的太监。也不知教坊司当初什么搞的，哪能演什么大戏，就是应付一般应承戏也黄腔顶板，漏洞百出，要依得小的脾性，统统退回去得了。"

庄亲王允禄插话说："靳进忠，注意君臣礼节。"靳进忠忙下跪磕头说："皇上恕罪。"乾隆说："平身吧。朕问你，如若就依你，统统退回去，又如何？"靳进忠起身回答："这简单，如若依奴才主意，将这批蠢货退回去，由奴才亲自去各宫处重新挑选，把那些年轻精灵有表演潜能的太监选到这里来，再从宫外聘一批著名艺人进宫来做教习，兼着演主角，比如萃庆班的王桂，要不了多久就能整出一个好戏班，到时候准能演大戏给皇上看。"

乾隆颔首一笑，转身往前走。众人尾随跟去。

乾隆这是第一次来南花园，加之此时正是春暖花开、风和日丽之际，不禁兴致勃勃，边走边问，南花园如何栽培蔬菜，如何供给宫里吃用，秋天如何养蟋蟀，四时如何养花，满脸喜悦。君臣这么走了一大圈，远处还有很宽的地界没去，但都走累了。乾隆便对近侍说："坐车回养心殿吧！"又掉头对众人说："都去养心殿议事。"内务府的几辆马车在后面慢慢跟着，听到近侍招呼，车夫便扬鞭赶车过来。

养心殿议事的结果，乾隆决定在南花园创建清宫戏班，就是后来闻名遐迩的南府戏班。

> 又南府一地，在明时本为灰池，清初于其中杂植花树，培灌苏杭所进盆景，始改为南花园。高宗（康熙）盖仿唐明皇梨花园中教演子弟故事，移内中和乐、内学等太监使习艺其内。以其辖于内务府，总管大臣及堂郎中等又常办公园内。为别于西华门内迤北之内务府言，遂名此在长街南口之分府曰南府，想亦起于初岁以后者。故五年碑记，尚未言及，至十九年所立总管靳进忠墓碑上，方刊有南府六品总管之衔，是知南府得名应在五年至十九年之间。若俗传南府系因为吴驸马府邸而得名之说，实属无稽之谈耳。[①]

这段话的白话大意是：南府这个地方在明朝的时候本来是灰池，到了清朝初年，在这儿种了很多花草树木，搁置、培养苏州、杭州进贡来的盆景，才改名叫南花园。康熙仿照唐明皇在梨园安置戏班的故事，把宫中的内中和乐、内学等处的太监迁移到这里来学习、练习。因为这些人由内务府管理，所以内务府的总管大臣、堂部郎中经常在南花园办公。为了区别在西华门

① 王芷章著：《清升平署志略》，商务印书馆 2006 年版，第 7 页。

里面北边的内务府衙门，于是把这个位于长街南口的分府叫南府，想来也是从清朝初年开始的吧。所以五年碑记上面还没有说到南府的事，到十九年建立的总管靳进忠的墓碑上，才刻有南府六品总管的官衔。这才知道南府得名应在五年至十九年之间。民间传说南府是因为吴三桂的儿子吴应熊的驸马府邸得名，实属无稽之谈。

> 清初，宫中演戏由教坊司太监承应，无专设机构。乾隆以来政权稳固，经济繁荣，社会安定，文化兴盛，戏曲也得到相应发展。乾隆本人喜爱艺事，追求声色，尤嗜戏曲。乾隆五年设南府，擢选内监，专司演戏事宜。[①]

南府戏班设立起来后，乾隆任命靳进忠为戏班总管，官居六品。靳进忠，汉族，生于康熙二十年，时年59岁，是清宫中资历较老的太监。靳进忠出任南府戏班总管，秉承乾隆旨意，收管原来的中和乐处、十番学处和内学处，组成南府戏班基本班底。中和乐处的职责是负责皇上和皇后使用的典仪音乐，设有无品级首领2人、太监乐手80人。十番学处是宫廷鼓队，用于喜庆场合，首领2人，七品八品各一，乐手30多人，主要乐器有10种：笛、管、箫、弦、提琴、云锣、汤锣、木鱼、檀板、大鼓。内学处就是原先从各宫处临时选调来的太监伶人，由靳进忠任大总管，内部分为3个班，即内头学、内二学、内三学。

有了这3支队伍，南府戏班便有了基础，但还不够，于是靳进忠向内务府大臣包里提出来，戏班演戏要吃饭，要花钱，要置办行头，要建立文书档案，还得建立有关机构。包里请示乾隆，乾隆批准执行。南府戏班便陆续建立起钱粮处、档案房、大差处。钱粮处管戏服、靠扎、头盔、杂件4箱。

① 北京市艺术研究所、上海艺术研究所编著：《中国京剧史（上）》，中国戏剧出版社1990年版，第210页。

档案房设在内务府档案房里面，有苏拉数人。大差处管工程、盔头制作、铁器制作、办差用品、演戏用小物件。这3个处都设有八品首领2人，另有学生、太监数名。

至此，南府戏班正式组建完毕，时间大致是乾隆五年。南府戏班的正式组建为清宫戏班今后100多年的发展，为中国京剧的形成和发展奠定了坚实基础。

由于南府戏班急剧扩大，所有人员，从雍正时期的百余人猛增到近千人，也就出了不少问题，比如老伶人会死，死了得安葬，而安葬得有墓地，何况宫廷伶人是太监，身份特殊，也不好与普通死人葬在一起，问题就层层反映到乾隆这里。乾隆一看禀告，不得了，历年所积，要求迁坟的、新近去世要求找地安埋的，竟有四五十人，皱眉一想，这得好多地，再一想，他们先前也是朝廷一分子，没有功劳有苦劳，还得照顾朝廷脸面不是？于是提笔批道："着阜成门外慈集庄酌情赏一块地作内伺墓地。"

这道圣旨转给庄亲王允禄。允禄这时兼着内务府总管大臣，是清宫太监的总管。他接了圣旨便领着内务府的人去现场查看。阜成门位于西城中部，是京师内城九门之一。允禄一行骑马出得阜成门，逶迤向西，来到慈集庄，走马观花转一大圈，心里有了底，便打马回宫，找来京城地图细看，心里更踏实，再去找户部商量，几经磋商，便划得一块500亩大小荒地。

北京恩济庄内伺墓地就在阜成门外八里庄，是先皇雍正赏银万两修建而成，占地460亩8分1厘，其中寿地242亩5分，香火地91亩6分7厘，盖房35间占地5亩9分8厘，扫祭田117亩等，最后竣工时间是乾隆三年。允禄曾参与恩济庄墓地建设，熟知这儿的情况，得知此墓不过竣工几年，已先后埋葬太监2700余人，早已满员。他便以恩济庄墓地为蓝本，耗银万余两，建成慈集庄墓地。至此，北京明清两代的太监墓地有田义墓、中官儿墓、定福庄墓、韩家山墓、福田寺墓、恩济寺墓、慈集庄墓等多处，多

年后还建造了宦官博物馆，成为一道独特的风景线。

三、乾隆一下江南

1. 这两部书不得了

有了剧本，有了南府戏班，乾隆开始抓更重要的戏曲理论建设。如果把前两者比作戏曲硬件，那么后者则是戏曲软件，是戏曲行业的灵魂，更重要、更有深远影响。说起中国戏曲理论，有两部书不得不提，一是《九宫大成南北词宫谱》，一是《律吕正义》。

乾隆即位后，继承他爷爷康熙未竟的戏曲事业，一是清理和创作剧本，一是建立南府戏班，一是编撰《九宫大成南北词宫谱》和《律吕正义续编》。

乾隆六年，乾隆召来庄亲王允禄和清宫乐师周祥钰，对他们说："有了剧本，有了戏班，现在还差曲谱。朕的意思，你们编撰一套曲谱出来供戏班演唱，免得各唱各的调，各吹各的号。"允禄说："皇上英明。这是功在当代，利在千秋的宏伟大业。"周祥钰官居七品，皇上不问，只有听的份。乾隆问他："周祥钰，你也说说。"周祥钰回答："奴才附和庄亲王。"

乾隆笑着说："那好，这事有皇叔鼎力、周祥钰一批人效命，大有希望。朕起初还犹豫不决，就是想听听你们的意见，现在好了，咱们君臣同心，一定把这件大事做成。不过编纂这套书不得了啊，你们可得做好精神准备。朕的设想是，编纂从唐朝开始，然后是五代、宋朝、金元、明朝，对这长达 1000 多年的戏曲音乐进行总结，把中国主要的戏曲曲谱、曲牌全部整理收集起来，去其糟粕，取其精华，鉴定真伪，考据渊源，编出一套中华民族戏曲音乐经典巨著，上承千年，下启万代，让中国戏曲音乐永留人世。"

允禄和周祥钰听了莫不为之感动。允禄说："老臣愿效犬马之劳。"周祥钰一脸喜色，暗自点头。事情的大原则就这么定了下来。事后，在乾隆的精心指导下，朝廷组建了以允禄为首、周祥钰为副、宫廷主要乐师为主的《九宫大成南北词宫谱》编撰部，向全国下达了编撰事务指令，筹集

了充足的经费，安排了宽敞、幽静、舒适的办事地方，征集来全国主要的戏曲音乐资料，开始了一场声势浩大的编撰活动。

经过 5 年艰辛努力，在庄亲王允禄率领下，清宫乐师周祥钰、邹金生、徐兴华、王文禄、朱廷镠、徐应龙等 46 人，翻阅了从全国收集起来的大量书籍资料，采访了大批戏曲音乐专家学者，经过精心编写，终于在乾隆十一年编成《九宫大成南北词宫谱》。

乾隆时期所编《九宫大成南北词宫谱》一书

乾隆闻讯大喜，亲自去编撰处视察，看到堆积如山的资料，感叹万分地说："尔等辛苦了，朕重重有赏。"说罢对近侍说："赏——"领班近侍便大声宣旨道："皇上有赏——"话音未落，一队太监抬着银子逶迤进来。允禄、周祥钰等人即下跪谢恩。

乾隆翻着新编成的《九宫大成南北词宫谱》看，一脸灿烂。他问："你们这里选了多少曲谱？"允禄回答："本书总计 82 卷，收集汉族戏曲南北曲曲牌 2094 个，曲谱 4466 首。"乾隆颔首微笑，又问："这么多曲谱曲牌从哪儿选取的呢？"允禄回答："这事是周乐师负责，请皇上问他。"乾隆掉头冲周祥钰点头示意回答。

周祥钰一脸喜色，赶紧答道：

"禀告皇上，全书选用唐、五代、宋词、金元诸宫调、元代散曲、明朝散曲、南戏、北杂剧、明清昆腔、本朝宫廷承应戏等。南曲分为引曲、正曲、集曲，而北曲则分为双曲与套曲，其中包含仙吕宫、仙吕调、中吕宫、中吕调、大石调、大石角、越调、越角、正宫、高宫、小石调、小石角、高大石调、高大石角、南吕宫、南吕调、商调、商角、双调、双角、黄钟宫、

黄钟调等。换句话说，中国戏曲音乐的主要内容都编进这套书了。"

乾隆听了哈哈大笑："你这么说像说绕口令，把朕也弄糊涂了。"

编成《九宫大成南北词宫谱》，乾隆再接再厉，下旨继续编撰《律吕正义》。这套书的上下两部已于康熙末年编成。乾隆现在要编撰的是这套书的续集，就是《律吕正义后编》。他把这事的大政方针确定后，把具体差事交给庄亲王允禄和刑部尚书张照。张照在康熙朝做过刑部尚书，后因剿抚苗疆不力被康熙罢官。乾隆登基，赦免张照，先让他在武英殿修书处行走，乾隆七年便恢复他刑部尚书官位。

允禄和张照率领 46 名音乐官员，历时数年，编撰成《律吕正义后编》120 卷并上谕奏议 2 卷，刻印成朱墨套印本，白口，上单鱼尾，四周双栏，磁青绢书衣，黄绫书签、包角，油墨书香，蔚为大观。这套书的前面是乾隆所写序言，还有庄亲王允禄等人的进呈表文、允禄等 46 位编纂诸臣职名。乾隆捧着这套书颔首微笑，心里想，要是爷爷在天之灵得知，一定含笑九泉。

这套音乐百科全书从康熙五十二年下旨，到乾隆十一年编成，历经 33 年，最终由康熙、乾隆爷孙两代完成，实属中国戏曲音乐盛事。

2. 弘历是谁家孩子

这一系列事情做下来，清宫戏班在乾隆朝便开始兴盛起来，并逐步形成清朝戏曲第一个高潮。

> 清宫演戏真正的高潮是在乾隆朝，与清末慈禧看戏，肆意挥霍，以掩饰气数将尽的局面大不相同。[①]

这里的原因，不外乎国家政治安定，经济繁荣，也就是四海一统，天下太平，给戏曲发展创造了良好的大环境。这方面乾隆以身作则，垂范天下。

① 丁汝芹著：《清代内廷演戏史话》，紫禁城出版社 1999 年版，第 138 页。

他在日理万机的繁忙中，竟写了 4 万多首诗。乾隆在位 60 年共 2 万余天，平均每天差不多作诗两首。

不仅如此，乾隆忙完这些事后，转眼到乾隆十六年，他 41 岁，又做出一个重大决定：要去江南看看。皇帝出巡千里之外的江南可不是一件小事，兴师动众不说，要是京城空虚，引发动乱，或是沿途遇险，三灾六祸，岂不是天下大乱？乾隆不以为然。为了做好下江南的充分准备，乾隆提前一年多把这件事提上议事日程。

乾隆十四年十月，乾隆在朝会上说：

"朕准备条件成熟就去江南看看。这事的起因，诸位爱卿相想必都知道，有这么四点：一是江浙督抚代表军民绅衿，多次恭朕临幸江南；二是大学士、九卿援据经史及圣祖南巡之例，建议朕答应他们的请求；三是江浙富庶甲天下，且人杰地灵，朕得去看看，考察民情戎政，水利措施，问民疾苦，发现人才；四是朕以孝治天下，准备恭奉母后同去江南游览名胜，以尽孝心。"

这样言之凿凿的话，自然没有官员出来提意见，只是文武百官的心都悬了起来，实在是忧心忡忡，害怕皇帝此去凶多吉少。乾隆这算是公开打招呼。过了些日子，十月五日和十七日，乾隆连下两道上谕，讲的都是准备十六年去江南的理由。百官看了暗自嗟叹。有熟知朝廷逸事者放出风声，说乾隆上谕所说不过冠冕堂皇，实际上他去江南还有不便道明的原因。

这话引人做多种猜想。乾隆身居禁城，蒙在鼓里，自然不知，但心里也在想这件事，那就是他坚决要下江南的另外一个重要原因。啥原因呢？就是乾隆的身世。也不知道是什么时候、什么人告诉乾隆，说乾隆不是雍正的儿子，而是陈世倌的儿子。这就奇怪了。陈世倌是汉人，出生于浙江海宁，雍正朝做过内阁学士、山东巡抚，乾隆朝做过工部尚书、文渊阁大学士，时年 69 岁。乾隆怎么会是他的儿子？

民间消息是这么说的：

康熙年间，陈世倌家与雍亲王家常有来往。康熙五十年八月十三日，双喜临门，雍亲王府熹妃生了个女儿，陈世倌夫人生了个儿子。熹妃生了女儿暗自悲伤，和乳母串通，请陈世倌夫人把婴儿抱来王府看看。陈家把男孩儿送去，当天晚些时候把男孩接回府，晚上给孩子换尿布大吃一惊，自家男孩何时变成女孩？陈世倌得知，冥思苦想，恍然大悟，肯定是雍亲王府行了调包之计，想去要回男孩，可转念一想，事已至此，非但要不回男孩，怕还会招来杀身之祸，只好忍痛认命。陈家男孩长大后就是乾隆皇帝。

乾隆最早得知此事曾嗤之以鼻，后来长大做了皇帝，经常梦到这事，就扪心自问：自己难道真是陈世倌之后？每每想到这里便头痛。可不想也不行啊，特别是想起自己的祖先是浙江海宁人便惴惴不安，心里便生起一个念头，有机会得去海宁看看。这念头随着年纪增大而发酵，乾隆越发渴望去海宁。这就是隐藏在乾隆内心深处的下江南的一个原因。

大量的准备工作就绪，乾隆十六年一月十三日，乾隆以督察河务海防、考察官方戎政、了解江南民间疾苦为由，带着皇太后和随从百官侍从，浩浩荡荡离开北京，逶迤向南。乾隆的队伍经过直隶、山东到达江苏清口，过黄河，视察天妃闸、高家堰。乾隆下诏，准许兴修高家堰里坝等处水利设施。之后队伍继续往南，经过淮安。乾隆视察淮安水利工程，下旨将城北一带土堤改为石工。乾隆在这里弃车就船，乘船沿运河南下，经扬州、镇江、丹阳、常州，在无锡舍舟登岸。

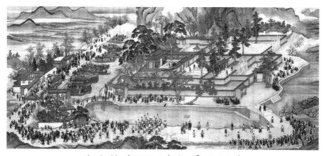

反映乾隆下江南场景的画作

乾隆坐船行至北塘，换乘小舟至惠山，游览有 300 多年历史的秦园（后改名寄畅园），赞不绝口。随后，乾隆游览了竹庐山房、天下第二泉、旧皇亭和锡山望湖亭，在无锡停留 3 日，然后前往苏州。

3. 苏州戏子"坑死人"

苏州是乾隆一下江南主要落脚地之一。乾隆这次来江南还有一个目的没有告诉文武百官，那就是欣赏、考察江南昆曲，为清宫戏班选拔戏曲人才，将南方昆曲引入北京，发展壮大清宫戏班。所以，乾隆人未到口谕先到，苏州戏坛早已闻风而动，做好了恭迎乾隆的准备。这个准备自然是召集江南最好的戏班前来候召。

乾隆来到苏州，受到两江总督黄廷桂及所辖众多官员接待。按照惯例，以前康熙皇帝六下江南都住苏州织造署，所以总督黄廷桂已将苏州织造署收拾出来。果然，乾隆皇帝指名要住苏州织造署。黄廷桂和众多官员将乾隆迎进织造署，一番应酬后离去，剩下的事便由织造署总管普福负责。普福虽说只是五品官，但因为织造署是朝廷派到地方，是为皇帝办事的机构，有钦差身份，就大不同了，私下里可以与两江总督黄廷桂平起平坐。

乾隆这一路走来，鞍马劳顿，到了住地，不想与地方官员谈正事，打发他们走了后，问普福："这里的模样还是圣祖皇帝时的模样吗？"普福答道："还是圣祖当年来这里的模样。"这说的是康熙六下江南驻跸这里的事。刚才进来时，乾隆已从普福的介绍中得知，由外及里是大宫门、二宫门，大殿，后面是正寝宫、后寝宫，再后是戏台、看戏厅，两边有书房、随侍房、御茶房、御膳房等，还有偌大的花园，心里暗自嗟叹：都是仿照紫禁城模样的啊！

乾隆又问："圣祖当年一到这儿干什么了？"普福答道："圣祖看了几出昆曲。今儿个奴才已备下江南最好的戏班恭候。"说着从袖口摸出一本折子，准备奉上。乾隆笑笑说："不慌。朕先见一个人。江春在吗？"普福回答："江春在。奴才这就传他。"说罢退出去，不一会儿便又进来，

后面跟着的便是江春。江春是两淮总盐商。乾隆这次下江南，江春孝敬 50 万两银子。乾隆想见见这位富商，第一个宣他。

江春向乾隆跪下磕头请安。乾隆说："平身吧，起来说话。朕听说你有两宝，一是戏班，一是厨子，可有这事？"春江起身伫立回答："草民有戏班有厨子，恭请皇上品酒听戏。"乾隆说："果真如此啊，那好，先说你的厨子。"江春说："是。草民府上有个厨子叫陈东官，擅长制作苏帮大菜，最拿手的是松鼠鳜鱼、清溜虾仁、清炖甲鱼、响油鳝糊、黄焖河鳗、清炒蹄筋、燕笋酥鸡、春笋肉片。"

乾隆说："好，传陈东官随营备膳。朕再问你戏班的事。"江春回答："草民有德音、春台两个戏班。德音班唱昆腔，春台班唱乱弹。主要伶人有苏州的杨八官、安庆的郝天秀。"乾隆眼睛一亮，问："你说的郝天秀外号是不是叫'坑死人？'"

江春愕然。苏州织造署总管普福愣了眼。二人没想到乾隆竟知道这些事？郝天秀的表演柔媚动人，令人销魂，人称"坑死人"，是江浙有名的艺人。江春这次为恭迎乾隆，特地花千金请来郝天秀。苏州织造署总管普福当时不以为然，认为乾隆远在北京，哪里就知道苏州有个郝天秀？这会儿暗暗后怕，如若没有请来郝天秀，如若乾隆马上要传郝天秀，这可怎么办？不禁佩服江春料事如神。

果然，乾隆的下一句话是："朕倒要瞧瞧他如何坑死人，传吧！"于是江春下去传戏班，这是早准备好了的，包括江春的德音班、春台班，十几个戏班都恭候在后花园，普福则恭请乾隆去后院戏台，这也是早有准备，戏台和看戏厅早已修葺一新，看戏厅里已摆好江南各色水果、糕点，于是窸窸窣窣一阵忙乱，开场锣便响了起来。

乾隆边看戏边问一旁立着的普福："圣祖朝李询为朝廷选送江南伶人，你们现在能做到吗？"普福说："臣一直遵循先朝李询的做法，留心为朝廷选拔戏曲人才。臣在织造署设有专管这事的人，时常去各地各戏楼听戏，

但凡遇到好角儿，便想法召来供奉朝廷。戏楼的人把他们叫作戏小甲。"乾隆说："天下不可无戏。你要想李询那样做，对这些伶人要好，要尊重，要把优秀的选到北京来。"普福答道："遵旨。臣对这些艺人，比如，这会台上那位郝天秀，臣派地保、甲头给他家洒扫，天天酒肉款待，像老娘一样伺候着呢。其他选中上北京艺人，臣都赠送行李衣服，发给安家费，害怕他们耍哥儿脾气办砸事。"乾隆颔首微笑。

当晚的戏一直演到凌晨。第二天，乾隆习惯早起，天还没亮就起来了，实际只是躺了两个时辰。早餐上来 10 个菜品：燕窝火腿鸭丝、清汤希尔古、拈丝锅烧鸡、肥鸡火熏白菜、三鲜丸子、鹿筋狍肉、蒸鸡子糊格尔心拈肉、膳传炊鸡、冬笋炒鸡、葱椒羊肉；5 个小吃：竹节卷小馒头、孙梨额芬白糕、蜂糖糕、珐琅葵花盒小吃、猪肉缩砂馅煎馄饨；4 个小菜：南小菜、炭腌菜、酱黄瓜、酥油茄子。

乾隆没睡多少觉，消耗大，口味好，一样尝一点，最后吃下来，其他菜品剩了很多，唯独两样菜品被吃光，那就是冬笋炒鸡和猪肉缩砂馅煎馄饨。吃完饭，乾隆抹着嘴说："这两品菜不错，都是谁做的？传——"普福答应一声"喳！"不一会儿，帘子外传来一阵脚步声，普福便领着个人进来，那人远远就匍匐在地。乾隆正端碗吹茶，抬头问："这是谁啊？"普福回答："这就是昨儿个江春提起的他家的厨子陈东官。今儿个皇上最喜欢吃的这两品菜都是他做的。"乾隆说："陈东官，朕赏你两个银锞。"陈东官答道："谢主隆恩！"乾隆说："愿意跟朕去北京吗？"陈东官答道"谢主隆恩！"说罢咚咚磕响头。

4. 老郎庙

吃罢早饭，按照事前计划，乾隆在织造署衙门接见一、二品地方官员，忙碌大半天，连午饭也在织造署厨房简单吃的。接见完毕，乾隆去看了织造署下属的工场，有上千工人在那儿做事，紫禁城大部分丝织品出自这儿。从织造署工场出来，苏州织造署总管普福怕累着乾隆，请乾隆回署休息。

乾隆看看天色尚早，说去看看老郎庙。

老郎庙位于苏州卫镇抚司衙门前面。老郎是梨园行供奉的戏曲祖师爷，就是唐朝制作霓裳羽衣曲的乐师耿梦，后来演变为戏曲艺人聚会和办事的地方，叫梨园公会。苏州是昆曲的发祥地。元末明初，昆山人顾坚创立昆山腔，太仓人魏良辅据此发展成为昆曲，明朝隆庆末年，昆山人梁辰鱼编写第一部昆曲传奇《浣纱记》，昆曲于是进化为昆剧，不仅有了一席之地，还逐步成为中国戏曲主旋律。正因为如此，苏州老郎庙成为江南梨园总局，各地设有湖广局、河南局、山东局、台湾局、上海局、胶州局、六合局、山西局、福建局、济南局等，联系着各地数百戏班。

乾隆等人逶迤来到老郎庙下车观看。老郎庙两位庙首带着一帮老艺人在庙前跪拜恭迎。乾隆招呼大家平身，要庙首前面引路做介绍。于是众人进得老郎庙，不远处便看到一排石碑。张庙首指着石碑说："禀皇上，这三块石碑是镇庙之宝。"乾隆慢慢走过去，边走边说："说说情况。这一块是哪年的？"张庙首回答："雍正十二年，题目叫《奉宪永禁差役梨园扮演迎春碑文》。"乾隆掐指一算说："17年前的事，都记了什么？"张庙首回答："记载的是朝廷提倡昆山腔，优待昆山腔艺人，免除他们承担迎春妆扮故事的差事，责令由民间艺人丐户担任。"乾隆自言自语道："丐户？就是贱民吧，朕记得我朝初年大多数贱民都在苏州府常熟、昭文二县。"

苏州老郎庙旧址

普福一路伺候着，见状赶紧说："是。江苏叫贱民，浙江叫堕民，统称丐户。他们一般从事吹唱演戏、抬轿、接生、理发以及小手艺、小买卖等。不过这是20多年前的事了，雍正元年朝廷就下令除去贱籍，编入民籍。张庙首所言丐户是老称呼，就是戏班老板。"

梨园公会属于织造署管辖，庙首由公会推荐织造署任命。所以张庙首听了忙说："普福总管言之有理，小的不甚清楚。"乾隆不言语，继续走几步看另外两块石碑，只见一块是乾隆元年的《感恩碑记》，一块是乾隆元年《花名碑记》，至今不过15年，自然清楚，说的都是发展戏曲的事，便边看边径直往前走。

老廊庙归属事有史书记载。清宫戏剧专家王芷章先生指出：

> 盖昆腔自魏良辅、梁伯龙创兴后，即畅行吴下，他处未能与伍。高宗观之而赏其技，遂令织造府选人以进，随至京师应差。顾铁卿《清嘉录》谓："老郎庙，梨园总局也。凡隶乐籍者，必先署名于老郎庙。庙属织造府所辖，以南府供奉需人，必由织造府选取故也"是也。[1]

参观完老郎庙天已黑下来，要是在北京宫里，乾隆早已吃了晚饭，紫禁城早已下锁关门，可这会儿乾隆却兴致勃勃，从老郎庙走出来即回织造署，边走边吩咐近伺："今晚哪儿也不去了，好好看几场戏，饭桌摆到看戏厅吧！"

这一晚织造署衙门的丝竹管弦声一直响到第二天三更天。乾隆点的折子戏有：明朝留下来的剧目《鲛绡记》、最早的昆剧《玉玦记》《鸣凤记》《浣纱记》、范仲淹十七世孙范允临家班的保留剧目《祝发记》、吴三桂女婿王永宁家班的《邯郸梦·舞灯》等。乾隆看得津津有味，不时与一旁伺候

[1] 王芷章著：《清升平署志略》，商务印书馆2006年版，第24页。

的织造总管普福说几句，要他记下乾隆看中的艺人名单，随后送进京师。

乾隆在苏州停留数日，继续南下，于三月到杭州。杭州是乾隆一下江南的目的地。从北京出发到杭州行程 2500 余里，耗时 2 个月，乾隆总算到达目的地。

乾隆在杭州停留的日子最久，考察参观的地方最多。他参观了建于唐朝的敷文书院，参观了设在这里的明代理学家王阳明讲学的地方。当年康熙帝南巡来这里视察，为万松书院题写"浙水敷文"匾额，万松书院遂改名为敷文书院。乾隆在这里看到爷爷康熙帝的手迹，听人讲康熙帝当年音容笑貌，感慨万千。

观潮楼位于浙江海宁，是天下第一观潮胜地，乾隆自然得去参观，并视察驻浙海军。视察这天，乾隆兴致勃勃登上观潮楼，眺望千里潮涌，视察海军健儿乘风破浪，扬威耀武，暗自感慨不虚此行。西湖美景甲天下，乾隆自然得去。他在西湖玩了很久，参观了主要的名胜，或走路，或坐轿，或坐车，一路指点江山，谈笑风生，还即兴作诗不少。

游玩杭州，乾隆一下江南便告基本结束。在回京途中，乾隆绕道南京，谒明太祖陵并阅兵，陪皇太后视杭州察织造署机房，然后随沿运河北上，从陆路到泰安，到泰山岳庙烧香，于同年五月初四抵达圆明园，结束行程 5800 里、历时 5 个多月的第一次南巡。

5. 带女伶回京

乾隆离开苏州不久，普福便通过老郎庙将乾隆看中的艺人全部送往北京清宫。

乾隆十六年，乾隆帝首次巡视南方，又命扬州两淮盐署及江宁织造衙门，遴选苏州、扬州的戏曲演员进宫传艺，选旗籍子弟学戏。他们活动的地方叫作南府景山衙门，亦称外学，原来的南府则称内学。

内学外学各有千人。这种情况延续了七十年。①

清宫戏剧专家王芷章有更详细的记载。他说这些江南艺人到北京后，因为不能与太监艺人住在一起，而且这些人多是有名的前辈，需要他们演奏乐器、教训学生，就安排他们住景山，和学生住一起，后来才住进南府。所以南府景山驻有外学人员应该是从乾隆十六年开始的。

王芷章先生这个推论很重要，说明清宫戏班的发展，在乾隆十六年到了一个非常重要的转折点，那就是一批优秀的、著名的江南艺人来到北京清宫戏班，被称为外学，在戏班里演奏乐器、教太监艺人唱戏，使清宫戏班和北京戏曲的水平有了飞跃发展，为京剧诞生奠定了坚实的基础。

在这些来京的江南艺人中有一位美貌女子，据说来自扬州某盐商的家班，唱小花脸，活泼可爱，演技高超，一到清宫顿时引起众嫔妃注意。她不是别人，就是嘉庆皇帝的生母。这是一个动人的故事，是中国社科院研究员幺书仪讲给我们听的。幺书仪的故事来自两位名人的回忆，一位是光绪年间京剧艺术大师、新中国成立后做过中国戏曲学校的校长的王瑶卿，一位是民国著名京剧理论家、剧作家齐如山。②

四、扬州曲局

1. 当红名角守纸店

乾隆组建南府戏班，从苏州和扬州带回大批优秀艺人，清宫戏班自然如鱼得水，生气勃勃，北京民间戏班因此也得到发展，于是乎好剧本、好戏班、好演员频频诞生，层出不穷，一批京腔大师脱颖而出，给清宫戏班和北京舞台带来震撼，掀起又一个戏曲高潮。

① 北京市艺术研究所、上海艺术研究所编著：《中国京剧史（上）》，中国戏剧出版社1990年版，第210页。

② 幺书仪著：《程长庚、谭鑫培、梅兰芳——清代至民初京师戏曲的辉煌》，北京大学出版社2009年版，第74—77页。

北京前门外廊房头条有家纸铺叫"诚一斋"，生意清淡，张老板很着急。张老板是票友，没事时常自唱京腔，惹来邻居和路人围观，倒也招来一些生意。这天，纸店生意萧条，张老板闲得无聊，叫声店小二守店也，出门溜达去了。他辗转来到琉璃街，见有家店铺门前围了许多客人，便挤进去看热闹，发现原来是店铺设置的几张宣传画。回到廊房头店子，突然生出念想：我也可以这样做啊！

张老板找朋友商量。有人说这事不难，隔壁王二不是在学画画吗？找他画几张就成。张老板说："别，我要找京城好画手。"有人问你打算画啥。他说："昨晚一夜没睡踏实，都在琢磨画啥，现在想好了，就画戏子。"大家哈哈笑，说他胡思乱想。

张老板打定主意做这事，便四处打听谁画得好，找来找去找到一个人叫贺世魁，对他说了自己的打算，问他行不行。贺世魁是北京城的青年画手，擅长画戏剧人物。他回答："怎么不行？我把当今名角儿都给你画上。"张老板心里咯噔一下，这倒不失为一个好主意，便问他："你一个后生家知道当今名角儿？"贺世魁说："小瞧人不是？告诉您啊，九城戏楼没有在下没去过的。"张老板想，票友遇票友——有得说了，便微笑着说："嘿，那说说都看了谁的戏？"

贺世魁出生京腔世家，上几辈都唱戏，只是爹去世早，没来得及把他拉进戏班，所以从10岁喜欢上看戏，有几个钱都花戏楼了，久而久之成了票友，北京城没有他没看过的戏。现在见张老板要考考他，也不思考，张嘴就来："霍六、才官和虎张，恒大头、李老公加陈丑子，还有连喜、开泰、毛四、卢六、王七，最后是王三秃子、尹多儿。张老板，这些角儿如何？"

张老板自然好熟悉这些名角，一听贺世魁说来如数家珍，高兴得满脸笑容，急忙说："行啊你小子，咱们就画这些角儿。"贺世魁说："得，那就画这些角儿，名字都想好了，叫《京腔十三绝》。"张老板喜出望外，

连声说："好好，就叫《京腔十三绝》。"

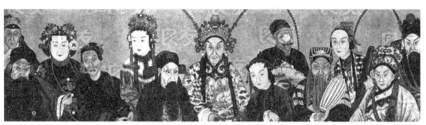

《京腔十三绝》图画

这儿的京腔不是现在"京腔""京味"意思，而是当时一种戏曲的名称。明末清初，弋阳腔流传到北京，融入北京元素，叫弋腔或高腔，在康熙、乾隆时期盛极一时，有南昆、北弋、东柳、西梆之说。这北弋就是京腔。

京腔的前身弋阳腔，是早于昆腔就在北京流行的古老声腔剧种。明万历后，昆腔来京，弋腔减色。在明末社会动乱中，昆腔受影响大，弋腔转为京腔，日显光辉，改变了昆腔独踞京城剧坛的局面，甚至有压倒昆腔的趋势。清宫庭对京腔的态度也起了变化，把京腔纳入宫廷，与昆腔并列。从清初到乾隆后期，京腔在北京的声势很盛，有所谓六大名班之称。①

不难看出，在这样的大背景下，年轻的贺世魁和张老板都被卷入其中，成为京腔戏迷，常去看大成班、王府班、余庆班、裕庆班、萃庆班、保和班等六大戏班的演出，极力追捧那十三个当红明星，不然也不会如数家珍说这么些行话。

① 北京市艺术研究所、上海艺术研究所编著：《中国京剧史（上）》，中国戏剧出版社1990年版，第37页。

　　贺世魁领了差事，不敢大意，开始日夜构思画面，如何把13个人画出来，是一人一张呢还是大家一张？又考虑必须画得逼真，都是大家耳熟能详的名角儿，哪里走样都得吃批评，便再去戏楼看戏，把这些人的音容笑貌，一颦一蹙，都用笔记下来。张老板办这事是先给了定金的，见贺世魁迟迟不举笔有些着急，上门催问他何时开画。贺世魁叫他放心，心里的底稿打好就动笔。

　　过了几天，张老板被通知去贺家，不知何事，以为事情有变，急忙匆匆赶去，进门一看，贺世魁正大白天睡觉，不禁怒火燃烧，正待发脾气，被贺家丫头叫住，说是主人有吩咐，张老板来了请他看画就是，不必惊动他。张老板便跟那丫头转弯抹角来到书房，门外便看见室内地上摆着一幅画，心里咯噔一下，难道……这时听得丫头说："公子昨晚一夜未睡，已经将画画好了。"张老板三步并作两步走进去一看，哇，13个当红明星跃然纸上，一个个栩栩如生，或嬉笑怒骂，或正襟危坐，或扬威耀武，就像戏台上鲜活人物，不禁哈哈大笑说："贺世魁真神人啊！"

　　张老板把这画拿回店里，择个黄道吉日，邀来一伙朋友，噼里啪啦一阵放鞭炮，引来众多围观者，再请乡贤揭彩，只见那张高悬店门框上的《京腔十三绝》便出现在大家眼前，顿时引来如雷掌声和叫好声。这一来不得了，一传十，十传百，都说当红名角守纸店，四面八方的人便成群结队跑来看稀奇。这一来，纸店生意自然火爆，张老板数钱数得手酸，贺世魁大名远播北京九城，连这13个伶人也大沾其光，因此被记入中国戏曲历史史册，光耀千秋。

　　插段后事。

　　贺世魁因此名声大噪，红遍天下。转眼过去几十年，来到道光四年（1824年），贺世魁已是白发苍苍老者。这天，门外来了一行官吏，说是皇帝要贺世魁去午门楼上观看绘图，便用轿子抬着贺世魁，一路张扬，来到午门楼上。尚书禧恩在楼上召见贺世魁，说经他保举，皇上令贺世魁替

52 功臣画像，并封他为如意馆六品供奉。贺世魁叩头谢恩，涕泪纵横。这是后话，暂且不表。

2. 裸裎揭帐看粉戏

如前所言，乾隆年间，如果再往上溯，康熙中期开始，昆曲便开始走下坡路，北京如此，全国一样。不景气到何等程度呢？且举两例。

康熙朝顺天府大兴县（今大兴区）有个人叫刘廷玑，喜欢游历天下，一生大部分时间待在南方，写了本书叫《广阳杂记》，记载他几十年所见所闻，其中一篇涉及昆曲。这天，刘廷玑在湖南某地看昆曲演出，演的是《玉连环》，演员是湖北人，开口唱的戏词都是湖北腔，比如唱"红旗"为"横旗"，唱"公子"为"登子"，唱"通行"为"疼行"，叫他听不明白，觉得"丑拙至不可忍"，完全听不下去，只好中途拂袖而去。

苏州是昆曲发源地，情况是不是好一些呢？也不尽然。苏州的一些戏班原来都唱昆曲，后来见昆曲不卖座，其他戏曲却大受欢迎，便改弦易辙，在传统昆曲中加进很多时兴元素，还有观众喜欢啥就加啥，也就站稳了脚跟。这一来老郎庙有意见了。两位庙首代表昆曲艺人找他们谈话，希望他们尊重昆曲传统，不要坏了昆曲规矩。老郎庙的意见只是梨园行的看法，不代表政府，没有约束力。他们嘴里答应，实际上各自为政，继续我行我素。老郎庙真来气了，做出一个重大决定：不许他们来苏州镇抚司前面的老郎庙祭祀祖师。演戏的人每月初一、十五都要祭拜祖师爷，表示得到梨园行认可，现在不准他们前来祭拜，等于不认可他们，引来不少观众闹意见。他们没有办法，老郎庙是得到苏州织造署认可的，只好在苏州阊门外另立一个小庙拜祭。

就在这时，北京来了个四川人，姓魏名长生，排行老三，人称魏三，是著名的秦腔旦角演员。他一到北京就大演秦腔粉戏，好看得很，场场爆满，抢了京腔六大戏班的生意。北京梨园行有意见了，说秦腔啥玩意，有味道吗？只知道干吼，还就会哗众取宠，是品位低下的三流戏曲，不

魏长生铜像（中），位于西安大雁塔北广场

能在北京瞎糊弄。

这些情况很快传到宫里，乾隆得报大为惊讶，以秦腔为代表的地方剧种，竟然敢与主旋律昆曲一争高下，而且大有排挤昆腔、一统天下之势，绝对是不能容忍，于是下旨礼部调查。礼部会同直隶总督在一番调查后，得出秦腔有伤风化的结论，禀报乾隆。乾隆看了报告，又派人去城里各戏楼悄悄查看，证实礼部意见有理，便口谕礼部，禁演秦腔。礼部接到圣旨自然照办无误，照会直隶总督并北京梨园庙首遵旨执行。这一来秦腔在北京就立不住脚了。

乾隆一向重视戏曲发展，也做了很多工作，特别是南府戏班组建发展起来后，欣欣向荣，一派繁荣景象，可秦腔的事引起他高度注意，如此一个外地戏班，怎么突然颠覆了他几十年经营的戏曲事业？经过深思熟虑，乾隆找到事情的根源，那就是剧本不好。

什么叫剧本不好？听听清史专家丁汝芹的解释：

> 清代文字狱在乾隆朝达到高峰，乾隆帝随时警惕着汉族知识分子中表露出来的反清倾向，不断根据诗文书籍的只字片言捕风捉影，望文生义，随意给文人学士罗织罪名，试图扼杀他认为存在的一切隐患。[1]

这是其一。其二，秦腔来自田野，不受传统约束，老百姓爱看啥演

① 丁汝芹著：《清代内廷演戏史话》，紫禁城出版社 1999 年版，第 153 页。

啥，走的是完全迎合观众的路子，所以正剧少而粉戏多。所谓粉戏就是色情戏。

比起不温不火的昆腔和已经令观众日久生腻的京腔来，魏长生的粉戏占尽了作为时尚的新奇和大胆的优势。而且，他所有张扬色情的出招都击中了当时戏曲男性观众（清代女子不能进戏园子看戏）的软肋。[1]

乾隆因此决定清查全国的剧本。

3.扬州设局收剧本

是不是秦腔惹的祸，不得而知，反正就在这时，乾隆"偶尔露峥嵘"，开始大兴"文字狱"，全国销毁书籍3000余种、六七万部。至于戏曲，覆巢之下自然不能自保。

乾隆四十五年，朝廷有这么一道命令下到苏州，接令人是两淮盐政使伊龄阿、苏州织造全德。命令说：

前令各省将违碍字句之书籍实力查缴，解京销毁，据各督抚等陆续解到甚多。因思演戏曲本内，亦未必无违碍之处，如明季国初之事，有关涉本朝字句，自当一体查饬。至南宋与金朝关涉词曲，外间剧本往往有扮演过当，以致失实者，流传久远，无识之徒或转以剧本失真，殊有关系，亦当一体查饬。此等剧本大约聚于苏、扬等处，著传谕伊龄阿、全德留心查察，有应删改及抽掣者，务为斟酌妥办，并将查出原本暨删改抽掣之篇，一并粘签解京呈览，但须不动声色，不可稍涉

① 幺书仪著：《程长庚、谭鑫培、梅兰芳——清代至民初京师戏曲的辉煌》，北京大学出版社2009年版，第195页。

张皇。①

伊龄阿是满洲镶黄旗人，佟佳氏，字精一，乾隆间由笔贴式补主事，任两淮盐政，后来还做过浙江巡抚、工部右侍郎，擅长作诗、书画，画得一手好梅兰。他接到朝廷命令不敢懈怠，立即找苏州织造总管全德商量。伊龄阿官居三品，掌握着江南盐业命脉，比五品衔的苏州织造总管高出许多，不过他并没有以此傲视全德，而是从扬州来到苏州会见全德，其中的意思自然是尊重他的钦差身份。

伊龄阿一番应酬后说："这事涉及面太宽，可以说是千家万户，谁知道哪家藏有违禁书籍剧本？总不能挨家搜去。"全德虽说是钦差身份，但为人谨慎，不敢骄傲，便回答："大人言之有理。不知大人有何良策？下官照办就是。"伊龄阿说："德全兄谦虚，咱们不是一起商量吗？有何高见不妨直言。"全德有向乾隆皇帝直接禀奏权，也就是有监视地方督抚的权力。伊龄阿这是知道的，所以放下身段这么说。全德其实是真没主意，并非故弄玄虚，所有赶紧说："下官的确没有好办法，一切以大人马首是瞻。"伊龄阿说："那本官就抛砖引玉。既然涉及江南数省、千家万户，咱们不妨以静制动，就在扬州设立公局，收购各地书籍剧本，收起来了，再找几个人懂行的人逐一细看。"全德说："这主意好。请大人给各地衙门发帖子，要他们代扬州公局收购，一并送来扬州。"伊龄阿说："这一补充就齐了不是？"

于是扬州曲局应运而生，各地陆续送来剧本 1000 余种，请来审阅的戏曲家是黄文旸、凌廷堪为首的百余文人。黄文旸是扬州人，擅长古文，通声律，有多种著作问世，被聘为总校。凌廷堪是安徽歙县人，年幼家贫，20 岁才去私塾学习，学习刻苦，考中进士，擅长经史，精于南北曲，能分

① 丁汝芹著：《清代内廷演戏史话》，紫禁城出版社 1999 年版，第 154 页。

别宫调，被聘为扬州曲局分校。

扬州曲局说是收购书籍剧本，但因为是政府行为，加之大张旗鼓，藏书者大起恐慌，或应付，或焚烧，或转移，而各地衙门为完成任务不得不动用武力，于是风声鹤唳，异常紧张。

扬州曲局一面收缴审阅，一面派人在各地戏楼巡查，防止有害剧本继续上演。这双管齐下的办法还灵。曲局在审阅中发现《金雀记》《鸣凤记》《千金记》《种玉记》等30种剧本中有"违碍字句"，发现正在演出的《全家福》《乾坤鞘》两戏因"语有违碍"，《红门寺》因"扮演本朝服色"，于是严加惩处，戏班禁演，剧本销毁，演出者和收藏者收押处罚。

这样干了一年，苏州和扬州戏坛被折腾得厉害，两淮盐运使伊龄阿和苏州织造总管全德费心不少，自以为成绩斐然，交得了皇差，没想到还是挨批评。乾隆四十六年五月，伊龄阿已经调走，接任者是图明阿。图明阿这天接到大运河粮船押解官带来的圣旨，装在一个封漆手袋里，拿钥匙打开看，脸色顿时由明转暗，乾隆皇帝把他训了一通。

乾隆手迹

原来，图明阿接任两淮盐政后，依照前任伊龄阿规矩行事，所谓萧规曹随，何况还有苏州织造全德在一旁监视，所以在清查违禁剧本上并无新动作。上月，图明阿照例给乾隆写报告汇报盐政工作，顺带说了清查剧本的事。没想到现在来了圣旨，说他清查违禁剧本这事做得过分了。乾隆告

诉他，描写金朝和南宋斗争的剧本《草地》《拜金》等，把金朝写得一败涂地，扮演夸张，称呼有错，与当时历史不符，应当将这类剧本都进行删改或取缔，至于其他剧本中的无关紧要的字句就不必都查办了。

乾隆说到这里，话锋一转变得格外严厉。他说现在你图明阿竟然设立扬州曲局，将各种流传剧本都删改报上来，是不是有些张扬？何况这些剧本只需要抄写报上来就行了，何必装潢得这么漂亮，以致浪费。现在把这些剧本发还，并传谕图明阿、全德按照以前的圣旨办，务必不要张扬，不动声色，妥善办理，不准过分以致扰人。

乾隆皇帝的这道圣旨原文如下：

> 乃本日据图明阿奏查办剧本一折，办理又未免过当。剧本内如《草地》《拜金》等出，不过描写南宋之恢复及金朝退败情形，竟至扮演过当，称谓不伦，想当日必无此情理。是以谕令该盐政等留心查察，将似此者一体删改抽掣。至其余曲本无关紧要字句，原不必一例查办。今图明阿竟于两淮设局，将各种流传曲本尽行删改进呈，未免稍涉张皇，且此等剧本，但须抄写呈览，何必又如此装潢致滋靡费。原本著发还，并著传谕图明阿、全德，令其尊前旨，务须去其已甚，不动声色，妥协办理，不得过当，致滋烦扰，将此遇便传谕知之。钦此。[1]

图明阿看了这道圣旨背脊发凉，反复读了几篇，还是不甚理解，急忙将圣旨装进手袋，令人封上火漆，传送给在苏州的全德看。经过几天思考，再参考全德反馈回来的意见，图明阿有了主意。他给乾隆写报告说，臣诚惶诚恐，严厉自责，今后一切按皇上教训办理，绝不再有过分，请皇上放心云。他把这封禀报抄给全德看，得到全德回信说甚好后才拜发。与此同

① 丁汝芹著：《清代内廷演戏史话》，紫禁城出版社 1999 年版，第 155 页。

时，全德另有禀报给乾隆，言语就比较率，说扬州设局是前任两淮盐运使伊龄阿所为，又说江南清查剧本事已趋缓和，各戏楼茶肆演出正常云云。这样双保险的做法自然奏效。乾隆看了两份折子淡然一笑。这一年来的清查工作是雷声大雨点小，实际情况并非他原来设想的那样，都不过是些"扮演过当""称谓不伦"类鸡毛蒜皮小事，并没有公然反清扶明式剧本，自己也觉得无聊罢了，也就在折子上批个"知道了"了事，不再追究。

幺书仪研究员对此有积极的看法，认为这样做对文化发展也有好处。他说：

> 扬州曲局审查曲本从乾隆四十六年年末开始，乾隆四十七年秋结束，时间大约经历了一年半。任务完成之后，总校队黄文旸著有《曲海目》，所收剧本共976种，如果算上销毁部分，黄文旸所见曲本应该在千种以上。这大概是扬州曲局在一年半之类审查的全部南北曲曲本了。扬州官修戏曲的出发点，从政治上说，自然是为了防止反清扶明的宣传，但如果从文化发展上考虑，也可以视为是为戏曲的繁荣廓清了道路，因为扬州官修戏曲，等于是向天下公布了一条界限——被销毁的戏曲将会受到禁演，被删改、抽掣的内容不被允许，除此之外，都可以大开绿灯。[①]

五、秦腔徽班闹京城

前面讲了，乾隆四十年，秦腔第一次到北京，虽说也受欢迎，可毕竟水土不服，于是稍作挣扎便大败而去。秦腔一走，京城剧坛还是京腔六大班的天下，要风得风，要雨得雨，也就越发张扬，殊不知盛名之下其实难副，

① 幺书仪著：《程长庚、谭鑫培、梅兰芳——清代至民初京师戏曲的辉煌》，北京大学出版社2009年版，第64页。

六大班还不知道京腔已走到头了，还在扬威耀武，结果好，无意中发生的官员打戏子事件，竟使六大戏班溃不成军。

1. 鲁赞元打戏子丢官

乾隆四十四年某天，北京城湖北江右公大宴宾客，来了不少达官贵人，请的戏班是最走红的王府新班唱戏助兴。大家喝酒取乐，其乐融融。新王府戏班有个戏子叫朱三，演小生，是今天戏台的主角之一。朱三这人虽说是伶人，但因为演技高超，受人欢迎，不免有些高傲，常与人发生口角。

这天朱三按戏班老板吩咐来江右公府上演出，走到半路，被人拦住，说那次朱三骂了他如何如何，要朱三拿话来说。朱三被纠缠半天抽不开身，一看演戏时间到了，急得双脚跳，赶紧跟那人磕头道歉走人，一路小跑来到江右公府。

王府班是内蒙古王公戏班，分为王府大班和王府新班，与大成班、余庆班、裕庆班、萃庆班、保和班并称北京京腔六大戏班，占据着京城各大戏楼的演出，很得观众喜爱。王府戏班这天在江右公府上演出，引来主客极大兴趣，可一阵开场锣之后，加官也跳了，财神也跳了，戏牌上的正戏却是迟迟不开场，原因是主角朱三姗姗未到，急得戏班老板满头大汗，一再派人去门口张望。众宾客翘首以盼，也等着了急，都问主人家怎么回事。江右公气得跺脚。

总算好，这时朱三急匆匆跑进江右公府，一边喘大气，一边骂骂咧咧。戏班老板迎出来叫朱三赶紧化妆上台。朱三正在气头上，回话说："还要人活吗？"索性一屁股坐下来，端起人家茶碗咕咕喝水。

这就招惹人了。只听宾客座位上响起一个人严厉的话音："放肆！你一个伶人让满堂贵宾等候成何体统？"朱三掉头一看，只见站起一个官员正冲他发脾气，仔细一看，认识，不就是御史鲁赞元吗？心里咯噔一下，遇到冤家了，前不久自己才和鲁赞元的家人大吵一架，就急忙起身准备往

后台走。鲁赞元边说边走过来张臂拦住朱三说："你以为你是谁？呸！贱人！"朱三被人当众骂为贱人十分愤怒，一时也顾不得身份了，张口还骂道："你又是个什么东西！"

清朝官员与戏子身份悬殊，只有官员骂戏子，哪有戏子骂官员？大庭广众之下，朱三这话就大大伤人了。

鲁赞元，湖北荆州府江陵县人，乾隆二十二年进士，做御史数年，一向举报呵斥别人，哪里被人骂过？于是气从丹田生，使劲挥臂打了朱三一个响亮的耳光。朱三不敢狡辩，捂着脸落荒而逃。

这事不胫而走，很快闹得满城风雨。都察院闻风上奏，说鲁赞元借官势报私仇，有失官体，影响恶劣，必须严惩。鲁赞元被传到都察院，向都察院堂官解释说："朱三耽误演戏在前，无理顶撞职官在后，该挨打。你们凭什么起诉我？"都察院堂官说："放肆！朱三是戏子贱人不假，耽误演戏、顶撞职官也不假，自当交司坊官处置。你身为京官，骂人在先，打人在后，有玷官箴，成何体统？"事情的结果很纠结，鲁赞元交部议处，被撤职，鲁赞元家人和朱三交刑部处置。

这里且不说鲁赞元与朱三的官司如何，麻烦的是看戏的达官贵人替鲁赞元鸣冤叫屈，因回天乏力，就把这口恶气出在新王府戏班上，大家联合起来抵制新王府戏班，并发动全城官员商贾不看新王府戏班的演出。这一来就出大麻烦了，因为京腔正在逐渐衰落，包括王府戏班在内的京腔六大戏班正在走下坡路，遇到这件事，好比屋漏遇上连夜雨，顿时陷入空前绝境，不但王府戏班，连其他5个戏班也连带遭殃，一时间京腔戏楼一片萧瑟，门可罗雀，到了没人看京腔的地步。

就在这时，乾隆四十四年，一个外地戏班乘虚而入，杀入北京剧坛，以其清新、幽默、大胆的表演形式和充满色情、荒诞内容，在六大戏班前线崩溃之际，迅速赢得北京观众的普遍欢迎，击溃昆弋腔、京腔的传统防线，一举占领北京剧坛。这个戏班不是别人，就是卷土重来的魏长生的秦腔

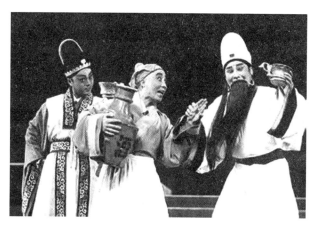

现代秦腔艺人表演剧照

戏班。

魏三，四川金堂县人，幼时家贫，13岁到西安做学徒，第二年到大荔、蒲城一带学秦腔，加入戏班，随班到四川各地演出。经过10多年勤学苦练和登台演出，魏长生脱颖而出，成为名角，决心要攻占北京剧坛市场，便有了前面所说一进北京的事。乾隆四十年，魏长生第一次来北京发展，因为水土不服，大败而去。回到四川，魏长生不甘失败，带领戏班四处漂泊，拜师学艺，多演多练，经过几年磨炼，演技越发高超，剧本越发精练，演出越发受欢迎，便决定二上北京。

魏长生事前并不知道北京剧坛此时究竟，带领三寿官、杨五儿等一班人马，兴冲冲来北京，并不急于演出，而是吸取上次"强龙不压地头蛇"的教训，安营扎寨，四处联络北京地方戏班，准备与他们联手打拼北京市场。

其时北京也有秦腔戏班，但不被观众赏识。魏长生向双庆班说：倘若我入班两月而不能给大家挣大钱，甘愿受罚，绝不后悔。于是搭入双庆班演出。果然观众反响非常热烈，在北京剧坛上大开蜀伶之风，歌楼一盛。魏长生的《滚楼》《背娃进府》等轰动京城，观众日达千余人。双庆被誉为京都第一。①

① 北京市艺术研究所、上海艺术研究所编著：《中国京剧史（上）》，中国戏剧出版社1990年版，第40页。

魏长生的《滚楼》何以一鸣惊人呢？

除了魏长生扮相俊美，嗓音甜润，唱腔委婉，做工细腻的精彩表演、剧本优秀之外，还因为这是一出粉戏。《滚楼》的主要内容是：村女黄赛花为父母报仇，在寻杀仇人武辛时，被蓝家庄蓝太公之女蓝秀英以酒灌醉，强与武辛成婚。这是一出爱情喜剧，重点表现黄赛花醉后对武辛的相爱，男女相悦，醉中有醒，醒中带醉，醉醉醒醒，也是一出难度较大的唱做戏，要既要表现黄赛花对武辛杀父之仇的极端愤恨，又要表现出她对这一少年的爱慕，愿以身相许，是唱做均很吃重的武旦应工戏。

当时魏长生所在的双庆部名声大振，影响所及，不仅乱弹戏班子都去效法，连昆班也出现了背叛师门、改换门庭的伶人。此类演出的火爆，简直到了蹯跶竞胜、坠髻争妍、如火如荼、目不暇接的地步，只要是报条（演出预告）上有粉戏《大闹销金帐》的预告，一定是场场客满。魏长生的《滚楼》，刘凤官的《桂花亭》，王桂官的《葫芦架》，银儿的《双麒麟》，也都是当时最叫座的粉戏。舞台上裸裎（裸露）揭帐，令人同时是在看床头戏……王公贵族、豪门富户一直到平民百姓，全都如醉如痴地成了粉丝。[①]

魏长生的火爆有竹枝词为证：

滚楼一处最多情，花鼓连相又打更。
谁品燕兰成小谱，耻居王后魏长生。

班中昆弋两蹉跎，新到秦腔粉戏多。

① 北京市艺术研究所、上海艺术研究所编著：《中国京剧史（上）》，中国戏剧出版社1990年版，第194页。

男女传情真恶态，野田草露竟如何。

这一来，对京腔六大戏班而言无异雪上加霜，前些日子发生的鲁赞元打戏子风波还在发酵，大家还在抵制六大戏班演出，现在又突然钻出个魏长生，把多数观众都抢了过去，自然只有被动挨打的份，于是纷纷关门歇业，失业在家，更有甚者，干脆反戈一击，投靠魏长生混饭吃。

这时的具体情况究竟如何呢？有个官员正好在北京，他目睹了这个情况，很有感受，于是记了下来，写进他的书里，为后人留下田野记录。这人叫戴璐，浙江湖州人，乾隆时进士，历任工部郎中、太仆寺卿、广西乡试官、文渊阁详校官、扬州梅花书院山长，前后40年，对当时典章制度、科举情况、文坛掌故等所知甚多，且酷好文史，治学谨严，所作《藤阴杂记》应该言之有信。

戴璐《藤阴杂记》说：

> 京腔六大班盛行已久。戊戌、己亥时尤兴王府新班。湖北江右公宴，鲁侍御赞元在座，因生角来迟，出言不逊，手批其颊。不数日，侍御即以有玷官箴罢官。于是缙绅相戒不用王府新班，而秦腔适至，六大班伶人失业，争附入秦班觅食，以免冻饿而已。[1]

戴璐这段话没说清楚，鲁赞元打戏子还有原因。据《清实录乾隆朝实录》记载是这样的：

> 乃因戏子与家人角口，辄亲往争较，甚至手批其颊，即属有玷官箴，自当就此情节劾奏。

① 北京市艺术研究所、上海艺术研究所编著：《中国京剧史（上）》，中国戏剧出版社1990年版，第39页。

至于事后的处置，也得补充一些，鲁赞元及家属和这个戏子都受到了惩处：

鲁赞元著交部严加议处。著将朱三、同鲁赞元家人交刑部讯明具奏。

《中国京剧史》的编者有不同看法：

戴璐记叙了秦腔取京腔地位而代之的事实，但对于发生这种变化的原因，却归之于一次偶发事件，这是不准确的。实事是京腔此时已使都人久听生厌，而秦腔则以其艺术上的清新、生活气息浓厚而博得人们的喜爱，因而舍京腔而喜秦腔了。[①]

2. 驱逐秦腔

京腔的衰落不过是戏曲历史长河中的一朵浪花，而秦腔的兴盛又何尝不是如此？所谓月盈则亏，水满则溢是也。所以，秦腔在北京辉煌6年之后，许多问题便接踵而出，招来满天指责，就开始式微了。这个过程只有短短6年。

最后击中秦腔命脉的一拳不是别的，正是秦腔赖以兴盛的法宝粉戏，所谓成也萧何败也萧何。有书为证。生活在这个时期的吴长元是人证。在秦腔面临分崩离析之际，吴长元正在北京，且爱好戏曲，算是亲历者。他将所见所闻写进《燕兰小谱》一书。他说："京班多高腔，自魏三变梆子腔，尽为靡靡之音。"这靡靡之音我们熟悉，往往成为亡国之音的代名词，要不就是颓废堕落的难兄难弟，对秦腔而言实在是狠狠一击。

① 北京市艺术研究所、上海艺术研究所编著：《中国京剧史（上）》，中国戏剧出版社1990年版，第39页。

还有个人也在收集秦腔的坏处，那就是广东人张次溪。这位先生编辑了一本清代戏曲的书叫《清代燕都梨园史料》。看过这套书的丁汝芹说：

> 《清代燕都梨园史料》一书内有多处关于演出色情戏的记载。更有些官员、商贾等与伶人交往极不正当，清政府禁止官员狎妓，于是伶人便成为他们欺辱的对象。

这些还不是致命一击，使出撒手锏的是福建人张际亮。这位道光四才子之一的先生写了本书叫《金台残泪记》说：你们知不知道，魏长生和和珅是同性恋人。

上述种种，都是秦腔和魏长生的大不是，不是演出技艺，也不是剧本好坏，而是道德品质问题，就不可原谅了。

这时是乾隆五十年，乾隆皇帝时年 75 岁，已是白发苍苍，火气锐减，可听了禀报龙颜大怒，拍着龙案说："胆大妄为！胆大妄为！简直是毁我大清！是可忍孰不可忍！"说罢一阵猛烈咳嗽。近侍奉上生汤。乾隆喝两口生汤，抿抿嘴说："拟旨——"近侍便持文房四宝伺候。乾隆年岁已高，早已不再亲拟谕旨，甚至下不了口谕，但头脑清爽，思路明确。他想了想说："朕的意思啊，昆弋腔还是为主，秦腔嘛得禁止，这个魏啥的，撵走吧，不能再待在北京祸害民众了。"

乾隆五十年，都察院颁发《严禁秦腔谕令》公诸北京五城。

> 嗣后城外戏班，除昆弋两腔仍听其演唱外，其秦腔戏班交步兵统领五城出示禁止。现在本班戏子，概令改归昆弋两腔。如不愿者，听其另谋生理。倘有怙恶不遵者，交该衙门查拿惩处，递解回籍。[1]

① 丁汝芹著：《清代内廷演戏史话》，紫禁城出版社 1999 年版，第 158 页。

　　至于魏长生，自然首当其冲，只好偃旗息鼓，放弃秦腔，改唱昆弋腔，暂且混口饭吃。这不过是魏长生的缓兵之计。两年后，魏长生拿定主意，做好去外地发展的安排，毅然离开北京，经河北、天津、山东，南下到达昆腔重地扬州。朝廷禁止北京唱秦腔，没有波及全国，所以魏长生便钻了这个空子，精心谋划，精心准备，带着戏班和经典剧目来扬州安营扎寨，演出秦腔，欲与昆腔试比高。

　　结果如何？

　　乾隆五十年，清政府明令禁止京师演唱秦腔。魏长生及其他秦腔艺人一度改入昆弋班演唱。两年后，乾隆五十二年，魏长生离京，经河北、天津、山东，南下扬州演出。他参加了春台班，演出极受欢迎。在扬州演出三年，人们争相学唱他的戏腔。《扬州画舫录》说："到处笙箫，尽唱魏三之句。"乾隆五十五年，魏长生到苏州演出，不少昆曲艺人背着师傅向他学习秦腔。此后，他又巡回演出于浙江、江西、安徽、湖南等地，最后回到四川。此时已是乾隆五十八年。他在四川一住八年，修了一座老郎庙。嘉庆五年，他第三次进京，在台上丰姿不减当年。嘉庆六年，有次他演《背娃进府》，竟然在台上气断身绝，不久溘然长逝。[①]

　　这一年魏长生 58 岁。

　　魏长生南下后，秦腔落入低谷，流落各地的秦腔艺人为了生计，纷纷搭入徽班演戏，无形中把秦腔艺术带入徽班，而徽班则吸取秦腔技巧，移植秦腔剧本，促使徽戏长足发展。这是始料未及之事。

　　① 北京市艺术研究所、上海艺术研究所编著：《中国京剧史（上）》，中国戏剧出版社1990 年版，第 40 页。

纵观秦腔闹京历史，几起几落，发人深省，至于经验教训，有一点必须引以为戒，那就是"即使是有天赋和才情，也不能在野狐禅的路上走得太远"。这是幺书仪研究员语重心长的话。她的话全文如下：

> 这结局不能不说是情理中事——即使是有天赋和才情，也不能在野狐禅的路上走得太远。这一时期以男旦作为精神领袖的戏曲，具有极强的涵盖和煽动力。它迅速塑造了一种独特的审美趣味和表演范式，从始至终都是以对艺术的歪曲和对俗下审美要求的迁就为宗旨。不能说观众中没有少量看重艺术的文士，也不能说演员中没有洁身自好的男旦，但他们都由于品格高标而受到轻视，因而失去了在艺术评判和艺术表现上的发言权。[①]

3. 头牌艺人高朗亭

乾隆处理完魏长生，京城戏坛自然又是别样风情，然而斗转星移，一批去了一批来，就在秦腔前脚离京不久，又一拨艺人前仆后继而来，而且精彩不让秦腔，又把京城搅得风生水起。这拨人就是汉调艺人，代表是李翠官、王湘云、米应先，个个争风吃醋，人人不让魏三。

除了这拨汉调艺人，来北京的江南艺人也日渐增多，都住在景山西北角，朝廷专门建了百余间房子给他们住，名叫苏州梨园供奉所居，俗称苏州巷。

这期间京城戏坛自然变化多多。明朝修建的精忠庙早已破旧不堪，惹得前来供奉的艺人怨声载道，都向庙首反映，于是庙首便请示内务府精忠庙司，得到允许，便集资修庙，于乾隆五十年告成，还特意立碑，上面刻写修庙事宜，题目叫《乾隆五十年重修喜神庙祖师庙碑志》。

北京城最著名的戏楼是广和戏院，年久失修，同样破旧不堪，说维修

① 幺书仪著：《程长庚、谭鑫培、梅兰芳——清代至民初京师戏曲的辉煌》，北京大学出版社 2009 年版，第 196 页。

说了多少年也实现不了，结果好，乾隆四十五年一场大火把广和戏院烧个精光，这就不得不重建了，于是查家带头，众人集资，修葺一座新楼，命名广和查楼，时间是乾隆五十年。

前后不久，又修正乙祠戏楼。这家戏楼建于康熙六年，1667年，距乾隆五十年（1785年），已有118年，虽说其间多次修葺，毕竟时间太长，已破烂得不成体统，于是拆了重修。

据历史考证，正乙祠戏楼在乾隆五十一年曾进行大修，正值三庆班进京的两年后。而京剧形成于清咸丰年间，正乙祠戏楼却在这时又进行了较大规模的整修，两次重要整修均与京剧形成发展完全同步，这绝非偶然。难怪就连京剧创始人程长庚都把在正乙祠戏楼的演出作为自己演出生涯中的一桩盛事了。①

广和查楼、正乙祠戏楼建起来后生意更好。广和查楼成为北京八大戏楼之首。这八大戏楼是广和查楼、中和楼、庆乐楼、万家楼、裕兴楼、长春园、同庆园、庆丰园。这八大戏楼加上众多中小戏楼茶园，北京城戏曲市场越发繁荣，每天晚上丝竹管弦之声响彻满城，歌舞升平，万民同乐。

日月如梭，转眼就要到乾隆五十五年。这一年可是大喜之年，是乾隆皇帝八十大寿年，朝廷早在3年前便开始筹备，最重要的庆祝活动便是演戏。负责这事的是首席军机大臣、大学士、70岁的阿桂。阿桂召集内阁大臣开会说："我请

北京正乙祠戏楼图片

① 周简段著：《梨园往事》，新星出版社2008年版，第201页。

示皇上了，这次大典，皇上同意按当年皇太后七十、八十寿辰规模安排，要节约，但必需的开支不能省，朝廷拨小部分，大部分由内外大小臣工自愿捐献。"

大臣纷纷点头。这是规矩。他们明白，所谓"内外大小臣工"，自然以民间富商为主，特别是富得流油的盐商，是不需要他们这些京官掏多少腰包的。果然，阿桂接着就说到这事。他说：

"这次祝寿演戏都摆在大街上，重点地段在西华门到西直门。我的意见，分为三段，责令两淮、长芦、浙江商贾来京办理。另外的地方还要设戏台，比如西直门外长河到畅春园宫门，把原来就有的戏台、景点修一修可以用。还有临街店铺也要整理，一律修葺整齐，油漆一遍。这两项费用，得由在京衙门和各省督抚承担，竣工后酌情报销部分。"

大臣纷纷交头接耳，考虑自己衙门得出多少银子，银子又从何而来。有大臣问："沿街店铺整治和景点搭建可有具体计划？别像以前临时增加。"阿桂说："这是自然之事。我已交工部办理。"工部尚书福长安说："我已带人沿街考察，制订了详细的计划，何处点缀亭台、房座、山树、景物，疏密如何，都绘有草图，随后就发到各衙门，请各位大人放心就是。"

朝廷商量妥当，便以诏书形式印发在京各大衙门、各省都抚，令他们遵照执行。北京和各地便忙碌起来。闽浙总督伍拉纳时年40来岁，新近从河南巡抚升任闽浙总督，正想报答乾隆龙恩，接到朝廷诏书自然格外重视，想着怎么独树一帜，获得乾隆好感。他找来一批谋士商量，最后的意见是，除了该出的银子外，再找一个好戏班送京演出。伍拉纳把选好戏班的事交给两淮总商江鹤亭。

江鹤亭，安徽人，大盐商，家住扬州，曾经受官府委托，办理过乾隆下江南筹资事宜，喜欢唱戏，自家府上养了两个戏班，与梨园行的人熟悉。他领了差事，找来管家商量，选中一个戏班，就是余老四的三庆班。

三庆班位于扬州苏唱街，由江春、夏文汭、余老四等人组成，前身为

3 个安庆戏班，班主是余老四。这事重要，江鹤亭放下身段，来到苏唱街找余老四。苏唱街上许多戏班，历史上第一个昆班老徐班就诞生在这里，梨园总局也设在这里，所以扬州人叫它苏唱街。

江鹤亭来到苏唱街梨园总局，找到三庆班主余老四，把朝廷庆贺乾隆八十寿辰的事说了，要他准备去北京演出，所有费用他江鹤亭负责。余老四年方五十有余，原是名角，现在早已不再登台，但三庆班后继有人。他见有机会去北京露面，又有江鹤亭支持，自然十分高兴，一口答应下来。江鹤亭不敢大意，问："你不能上台谁上台？不能随便弄个角儿上去应付啊，北京人眼高轰你下台，当心伍拉纳督治你重罪。"余老四说："请江老板放心，顶替我上台的是我的高徒高朗亭。"

江鹤亭额首微笑。高朗亭的戏江鹤亭是看过的，岂止看过，可以说是非常欣赏，知道他不仅是三庆班头牌艺人，在扬州、苏州怕也是数一数二，便说："高朗亭去就对了，只是这孩子是不是太年轻了点，今年多大啊？"余老四说："这你放心，高朗亭虽说只有 17 岁，可正是当红时候。我正培养他接手戏班呢。"

高朗亭，安徽安庆人，出身梨园世家，自幼跟父亲学唱戏，花旦，艺名月官，少年时曾进安庆班，在江浙一带演出，演唱二黄调非常出色。慢慢长大后，高朗亭出落得一表人才，体态丰腴，皮肤白嫩，化上旦妆，一颦一笑，一举一动，简直倾国倾城。

余老四从江鹤亭手里领了差事，赶紧回戏班找高郎亭说话。高朗亭虽说年轻，但已在戏曲舞台上摸爬滚打十来年，有丰富的演出经验和过硬的演出技巧，正跃跃欲试，想有个大发展，所以听了班主的话非常高兴，毫无畏惧犹豫之色，还向班主保证一定尽力演好，绝不辜负班主期望。这让余老四大为放下。于是三庆班便投入紧张的排练之中，特地为上京演出准备了 20 多个剧目，以够朝廷通知所说 3 天演出的需要。

4.三庆班进京

转眼到乾隆五十年，朝廷通知进京的日子，三庆班早已准备齐备，赞助商江鹤亭的盘缠也发到余老四手里，就等待闽浙总督伍拉纳一声令下就可以出发。这天，总督伍拉纳出发的指令来了，江鹤亭在苏唱街梨园总局替三庆班上京演出全体人员践行，告诉他们，到了北京一定要圆满演好这3天戏，决不允许出现任何问题，否则总督要办人，如果完成得好，回来重重有赏。说罢，江鹤亭端起酒碗与大家共饮，祝三庆班马到成功。

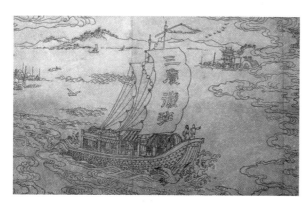

三庆徽班进京图

第二天早上，三庆班在班主余老四的带领下，架着十几辆马车，车上坐着旦角高朗亭、文武老生张上元等三十几个艺人，装着几十个戏箱，在江鹤亭等众人欢送下，从苏唱街梨园总局门口启程出发，一路逶迤向北，直奔北京。

经过十数日行程，三庆班顺利来到北京，住进韩家台胡同，并按朝廷要求，余老四亲自到礼部衙门报到，是第一个进京的徽班。礼部衙门自然告之余老四演出的种种要求，给了书面通知，要求他自己去联系指定的临时戏台，抓紧作演出前的最后准备。余老四回到戏班便召集高朗亭等骨干艺人做了工作分配，有的组织排练，有的前去联络戏台、吃饭、休息的地方，有的去添置临时急需的演出物件。

按照礼部衙门规定，这时三庆班不叫三庆班，叫三庆徽。礼部的意思，各地来京的戏班在名字上应有所区别，比如安徽来的就叫什么徽，与北京本地戏班叫什么部有所区别。另外，在唱法上，礼部把三庆班划归武部，与文部、昆部有所区别。

三庆班到京不久，各地其他戏班也纷至沓来，"斯时北京民间之戏班，徽调、楚调、啰啰调、弋腔、各路梆子等等，所谓十二乱弹者，因乾隆万寿而征召入京。"① 这里所说徽调便是常说的以四大徽班为代表的安徽戏班。这四大徽班是三庆班、四喜班、和春班、春台班。其实这里所指不明，因为替乾隆祝寿时还没有和春班这个戏班，和春班是后来十多年后的嘉庆八年才在北京组建出现，要说祝寿的徽班应是以三大徽班为代表。

不过大家习惯把四大徽班扯到一起说事，就这么说吧。

四大徽班也各有特色，其中三庆班以演连台本戏见长，四喜班拥有昆曲剧目最多，表演上也特别能够发挥昆曲的长处，和春班专擅演武戏，火炽热闹，发展了徽剧原来独有的的武技特长，春台班青年演员多，具有青春活力。当时人们有句话说："三庆的轴子，四喜的曲子，和春的把子，春台的孩子。这四句话恰如其分第道出了四大徽班的特色。"（轴子：在京剧中原来表示时间的概念，按照演出剧目的先后，有遭轴子、中轴子、压轴子、大轴子的区别，在这里是指连台本戏。把子：原来指演员在舞台上使用的刀枪等武器，这里指武打的技术。）②

到了乾隆八十大寿之日，北京城临街几十里地方的数十座戏台大演其戏，锣鼓喧天，管弦齐鸣，婉转唱腔余音袅袅，绕城不绝，万千民众围观，"十二乱弹"载歌载舞，引吭高歌，乾隆坐车经过，万民跪拜，三呼万岁，乾隆车过，官员满街抛撒铜钱，任人争抢，欢呼声嬉闹声直冲云霄，北京全城沉浸在无比欢乐的海洋之中。

这次祝寿演出，全国各种戏曲，特别是徽班，还有清宫南府戏班的宫廷祝寿演出，掀起中国戏曲史上前所未有的高潮，是中国戏曲史上光辉灿

① 北京市政协文史资料委员会编：《京剧谈往录三编》，北京出版社1990版，第589页。

② 陶君起著：《京剧史话》，中华书局1962年版，第7页。

烂的一页，为即将应运而生的京剧奠定了坚实的基础，意义深远而重大，值得戏曲界永久纪念。

在戏曲史上，徽班进京是一个带有划时代意义的事件，不仅给北京带来了丰富多彩的声腔、曲调、剧目和表演，使京城舞台上出现了一批新名伶、新腔调、新剧目，而且以它自己雅俗共赏、昆乱杂凑的新面孔、新格调，开始与京师的昆腔班、京腔班、秦腔班杂陈争胜，之后战胜了高雅的昆腔，淘汰了魏长生俗下的秦腔，挤垮了陈旧的京腔，很快就一枝独秀，声誉日高起来。①

的确如此，在徽班进京演出之后，徽腔一枝独秀，名噪一时，致使在京其他艺人纷纷改弦易辙，争相搭徽班唱戏，从而逐步形成徽调与秦腔、徽调与汉调相互融合的局面，使得由徽调二簧腔与汉调西皮腔合流而成的皮簧腔脱颖而出，日益盛行，并在不久的将来最终演变成中华瑰宝——京剧。

八十大寿演出之后，对这次演戏祝寿，见仁见智，其说不一。先看当事人乾隆的意见。八月十日是乾隆生日前3天，全北京忙得一塌糊涂，而乾隆在干什么呢？用他自己的话说：

本年自七月而后，藩部君长等祝禧入觐，虽设乐赐宴，朕心不遑遐逸，惟惧稍废政务，即本日距万寿之期不过三日，尤复披览奏章，召见大臣，宁以时际隆平，遂敢谓豫大丰亨，侈然自足耶。

这段话的白话大意是：从本年七月以来，各藩各部的领导人来向我祝

① 幺书仪著：《程长庚、谭鑫培、梅兰芳——清代至民初京师戏曲的辉煌》，北京大学出版社2009年版，第79页。

寿朝见。我虽说安排音乐宴会款待他们，我心里是没有时间玩一会儿的，唯恐耽搁一点政务。就是今天，离我的生日只有 3 天了，我还在看奏章、召见大臣。我宁愿用实际工作来维护天下太平，就敢说盛世太平，自傲自足啊！

再说乾隆对歌功颂德的意见。这次祝寿演戏演了很多戏，很多都是歌功颂德的戏，那么这些剧本是谁写的呢？很多人都说，这还不明白吗？是张照编写的啊。乾隆有意见要说。他说：这次所演大庆戏剧，多数是我父亲雍正皇帝为我爷爷康熙皇帝祝寿时使用的剧本，还有一部分是我母亲崇庆皇太后几次生日祝寿时，我对此加以增改而成的。所以说这次的戏并不是专门为我编写的。

再说一件事。乾隆即将退位时，对准备登基的嘉庆说：

> 重华宫是我做臣子时的旧居，我已多加修葺，增加了漱芳斋戏台，为的是在新年招待群臣、设宴款待蒙古回部。来年我归政后，我是太上皇，领你在漱芳斋戏台看戏。我的座位设在正殿，你的座位设在配殿。[①]

这就是乾隆对戏曲的理解，意味深长，发人深省。

六、第二章背景阅读

1. 李品及其后人

李品是苏州人，擅长演昆曲，雍正六年，1728 年，被苏州织造衙门招为清宫戏班伶人，送来北京，成为南府艺人，从此在北京安家落户，繁衍后人。93 年后，道光元年即 1821 年，李品和他儿子都已作古，他的孙子李招官在清宫戏班演戏。道光皇帝上台，认为宫里不应蓄养民籍伶人，便

① 丁汝芹著：《清代内廷演戏史话》，紫禁城出版社 1999 年版，第 141 页。

一道圣旨将其全部遣返原籍。李招官接到遣返令万分无奈，因为他家三代都住在北京，老家苏州已经没有亲人，何况李招官生在北京，长在北京，已是地道北京人，根本无法适应苏州的生活。他不愿回苏州，向戏班申请，允许他离开清宫戏班后留在北京生活。

李招官请人代写呈文上报。这篇呈文如下：

> 具呈人李招官，今奉旨着回原籍，念李招官自祖父李品由雍正六年进京当差，至今九十余年，苏州实无亲故可投。今情愿在京别寻营运糊口，不愿回原籍，仰求大人恩准。俱呈是实。

与此同时，李招官的同事、清宫戏班艺人王长生也遇到同样的情况。王长生见李招官写呈文，也请人写了一则呈文如下：

> 具呈人王长生，今奉旨着回原籍，念王长生自祖父王良官由雍正十一年进京当差，至今已四辈，坟墓俱在京中，苏州并无亲故可投。今情愿在京别寻营运，不愿回原籍，仰求大人恩准。俱呈是实。[1]

2. 戏子王桂小传

乾隆时期，湖北沔阳有个年轻的楚调戏子叫王湘云，艺名王桂，长得像少女一样漂亮，在湖北澧水一带地方唱汉调，声音好，演技高，崭露头角，名声传遍梨园行，是有名的艺人。王桂来北京发展，加入萃庆戏班，成为北京城弋阳腔四大名艺人之一，与四川艺人魏长生等名艺人相互辉映。

王桂擅长楚调和京腔，又学习唱昆曲，叫昆乱不挡。他所演《卖饽饽》《葫芦架》等剧唱念身段俱佳，很受观众欢迎。他在《卖饽饽》中扮演农村少妇，

[1] 丁汝芹著：《清代内廷演戏史话》，紫禁城出版社1999年版，第136页。

卖饧、唱曲、调笑，清新活泼，很有湖北江汉水乡的特色。乾隆朝浙江诗人吴长元赋诗赞赏曰：

> 风俗荆江乐事多，
> 春田土鼓唱秧歌。
> 何来窄袖青衫女，
> 笑眼看钱卖毕罗。

王桂还有个特点，就是身材娇小，扮演少妇或少女，形象楚楚动人，以致京城梨园有"蜀伶浓艳楚伶娇"一说。王桂不单戏演得好，还多才多艺，演戏空闲日子，喜欢写字画画，尤其擅长画兰花，笔法娟秀，很受画界人赏识。

王桂的兰花是向京城画家余秋室学的。余秋室生于乾隆三年，浙江钱塘人，秋室是他的号，他的名字叫余集，是乾隆三十一年的进士，擅长画兰竹花草禽鱼，更擅长画士女，人称余美人。王桂从他那里学得画兰花，画得虽说不是很好，但也还楚楚有致，加之是名艺人，所以北京人都以得到他的画为荣。

浙江山阴人俞蛟为他写了一首词《祝英台近》：

> 贮黄磁滋九畹，幽谷素香软；修楔良辰，采向竹篱畔。输他子固多情，芸窗移对时，付与写生斑管。楚天远，偏来湘浦雏伶；濡毫运柔腕，雨叶烟丛，知有墨花浣。但教枕上轻挥，余芬微度，也赢得梦魂清婉。

王湘云技艺超群，收入丰厚，买了北京南城虎坊桥西粉房琉璃街一座院子，与京师众多士大夫时相往来，其中与礼部员外郎施学廉关系最为亲

密。施学廉，浙江余杭人，乾隆三十一年进士。因为王桂是湖北人，他给王桂取名叫湘云。一时间大家都叫王桂为湘云。北京大兴县有个名士叫方惟翰，仰慕王桂，作《湘云赋》一首，托人送给王桂。王桂看了喜欢，把《湘云赋》送去装裱得十分精整，挂在中堂，供人欣赏。

方惟翰得知这事掩面大哭。有人问你这是干吗。他说："主考官不赏识我的文章，考取功名的事绝望了，谁知戏子倒欣赏我的辞赋，我在梨园倒有了知音。人生最难遇、最珍贵的只有知音啊。戏子与考官，贵贱虽说悬殊，但王桂是我唯一的知音，怎么可以因为他是戏子而忽视呢？"说罢，方惟翰便拿了门生帖子，急匆匆来到王桂家，向王桂下跪行师生大礼。王桂哪敢收方惟翰做学生，自然一推了之。

大家都笑方惟翰荒诞，而不知他是借此讽刺时事。他为了发泄一时怒气，不惜玷污自己名声，也没有什么价值。

后来到乾隆五十年，皇帝颁旨禁演楚调、乱弹戏。王桂不能唱楚调了，也不愿加入昆弋戏班，就脱离演艺界，下海经商，因为闻名遐迩，所以生意兴隆，收入颇丰，成为富商。这事有清朝礼亲王昭梿写的《啸亭杂录》为证，时间是乾隆之后的嘉庆年间。

3. 王瑶卿和齐如山的回忆

这二位的回忆文章刊发在《国剧画报》第 9 期和 7 期上。《国剧画报》创办于 1932 年，主办者是北平国际学会，主要成员有著名京剧家余叔岩、梅兰芳等，每周一期，共出了 40 期，让读者形象直观了解京剧开创时端倪及初衰、前辈风采，展示不少难得一见的文献资料。

王瑶卿《关于喜音圣母》：

在前清时，供奉于南长街织女桥升平署内，确是嘉庆生母，至成亲王，系乾隆帝十一子，听说也是这位所生。然则嘉庆与成亲王是同母，并非成亲王生母，又为另一唱戏者也。

当时殁后，封为喜音圣母，并非由升平署总管奏请修庙供祀的。据云，彼临殁有遗言，须穿戏台上的服装，须在升平署供奉，历年春秋派员致祭二次。

余初被传入内廷奉差时，由升平署总管带领，先给这位叩头，然后才去祖师殿叩头。民国元年，中南海改为总统府，升平署迁移到景山，才把这位搬到观德殿供奉。记得当年在旧升平署正殿供奉时，旁边所立之太监四人，亦有两个持笛子与鼓板的。

齐如山的回忆：

在二十几年前，有一位剧界老辈对我讲过下面一段传说。乾隆皇帝下江南的时候，有位盐商用家中的女班唱戏接待皇帝。乾隆听戏的时候，恰巧有一个唱小花脸的女子在他面前经过。乾隆看了一眼，不觉对她说："这孩子挺有趣，我带你到北京去吧！"这女子立刻趴在地上磕了一个头说："谢主隆恩！"乾隆大乐说："想不到这孩子竟这样机灵，很好，我一定带你回去。"当时陪宴的大臣们也都附和捧场说，看这个一定是大福气的。

齐如山存照

乾隆果然把她带回，纳为嫔妃。不久，她生下一个儿子，就是嘉庆皇帝。等到她去世以后，升平署总管因为她是戏界出身，于是奏明皇帝，在升平署旁边给她修了一座庙，每逢初一十五，总管等必来烧香供奉。

到9月间与故宫博物院几位友人谈起这事。诸君乍听多以为是无稽之谈。不久约同大家前去寻觅，果然在升平署的南头儿，观德殿的东隔壁，有一座3间的小庙，都是黄琉璃瓦顶，中间神龛供着一神像，确是女神，

穿着明朝式的黄龙蟒袍，塑工极细，身上的金色到现在还光彩夺目，头戴冕旒，两旁有两个小童待立，身上穿的也是明朝太监服装，神龛前面有一香案，案膳房供着两个牌位，一位是嘉庆皇帝，一位是道光皇帝。

看这情形，剧界老辈说的话或者有几分可靠。依常理推想，这位神像大概就是嘉庆皇帝的生身母亲了。何以呢？因为既用黄琉璃瓦，当然是奉旨所建而且这位神像穿蟒袍戴冕旒，自然不是平常神像，两旁又有太监待立，更一定是后妃无疑了。再者，在神龛面前立着两个皇帝的牌位，这两个牌位当然比神像位分小，照这样一研究，这位神像大致总是牌位的长辈了。

然而这里又有一个疑问：为什么这位神像不穿清朝的衣服而穿明朝式的衣服呢？关于这层，后来又问了几位前辈亲贵，有两位比较知道的说："从前对于这件事倒听见过一点儿，可是并没有看见过这座庙，因为她当年不够后妃的资格，所以塑的戏中的装束。"这话有一部分道理。

4. 魏长生小传

魏长生（1744—1802），原名魏朝贵，字婉卿，四川金堂县人，排行第三，人称魏三，清乾隆时期著名的秦腔旦角演员。魏长生在四川、北京、扬州、苏州等全国多地演过戏，留下了许多脍炙人口的故事。

魏长生小时候家里贫穷，父亲早死，母亲在他10岁时去世，成为孤儿，与流浪儿为伍，捡拾破烂为生，曾一度到成都学唱川戏，技艺平凡。为了求生存，魏长生加入哥老会早期组织口国噜子，随同伙艺人流落陕西，在陕西与一个秦腔小戏班合伙，开始学习秦腔。

魏长生随戏班来到西安，人地生疏，遭人欺侮，与商家学徒斗殴伤人，畏罪潜逃，逃到河南洛河，加入同州梆子戏班。同州就是今天渭南市大荔县。因为是逃命天涯，没有退路可走，所以魏长生只有奋发学艺一条路。他起早摸黑，勤学苦练，决心要做一番事业。过了些年，魏长生30岁，演技日臻完美，成为班主，并创造了以胡琴为主、月琴为辅的西秦腔，比原来以

梆子为板的秦腔更善于传情，成为名扬川陕的著名秦腔艺人。

乾隆四十四年（1779 年），魏长生再次入京，找到同为秦腔戏班的双庆部班，希望搭双庆班演出。双庆班主很为难，戏班上座率不高，在北京也快立不住脚了，害怕增加人手，增加开支。魏长生说，我们搭班演出，如果两月之后不能给戏班赚大钱，甘愿受罚。班主也知道魏长生的本事，答应试试，以两个月为期，若不能赚大钱立刻走人。

魏长生立即排练秦腔新戏《滚楼》，并担任导演兼主演。双庆班艺人积极性高涨，全身心投入排练。《滚楼》公演，赢得京都观众热烈欢迎，连演 10 天 20 场，场场爆满，观者如堵，获得极大成功。双庆班老板有了丰厚的收入大为满意，正式请魏长生等人加入戏班。魏长生这次在北京站稳脚跟。

魏长生有了名，常被人请到四川会馆会唱堂戏，结交了一批朋友。四川会馆坐落咱在北京宣武门内，原是明末四川女杰秦良玉的公馆。魏长生在这里结识四川名士李调元，一见如故，结下深厚友谊。李调元先后在翰林院和吏部任职，是著名的戏曲理论家、诗人，对魏长生在戏曲方面的发展帮助很大。

这天魏长生在四川会馆戏楼唱堂戏，来了两位特殊的观众，那就是化装的乾隆皇帝和皇妃。这位皇妃因所生公主于半年前病逝而悲伤不已。乾隆皇帝特带她出宫消遣，来看大名鼎鼎的魏长生表演。这位皇妃看着看着，情不自禁被魏长生的扮相、身段、唱功深深打动，发现魏长生竟与她的公主十分相似，便小声向乾隆说："这位扮演辽邦公主的艺人，怎么就像我们死去的和硕格格呢？"乾隆顺着说："爱妃既然喜欢，那就收他为格格吧！"

魏长生演戏下来，接到这个惊人的消息，简直不敢相信。第二天，按照朝廷安排，魏长生扮作辽邦公主装束坐轿进宫，拜见皇帝、皇妃，被乾隆封为格格。从此，民间尊称魏长生为魏皇姑。

饮誉京华之后，魏长生师徒演唱剧目多为男女情事，表演中也难免有一些过分描拟，刺激了封建礼教，另外，六大班后台又多为皇室显贵，他们视京腔、昆弋为正统，目魏长生之川秦腔为邪门，所以于乾隆五十年（1785 年），魏长生因朝廷禁止秦腔演出，不得不改唱昆弋腔。两年后，魏长生离京下扬州，以魏腔表演，大受欢迎，风靡扬州。扬州大盐商江鹤亭用 1000 两金子，请他及所在春台班唱堂会。戏曲理论家焦循赋诗赠魏长生曰："三娇歌曲令人醉，纵有金钱不轻至"。各地艺人纷至沓来，一睹魏长生丰姿，观摩他的演出，请他传授技艺，学习他的跷工、化妆艺术梳水头贴片子。

乾隆五十七年（1792 年），魏长生遭遇仇家陷害，被官府派人押回原籍。他后来居住成都东校场 10 年。东校场有东顺城街五童庙，附近一带住有许多艺人。魏长生与他们多有往来。杨燮在《锦城竹枝词》中写道：

> 无数伶人东角住，顺城房屋长丁男；
> 五童神庙天涯石，一路芳邻近魏三。

其间，李调元蒙冤下狱放逐回川，在老家罗江县家里办戏班，与魏长生常有书信往来。一天，李调元在金堂县衙署的筵席上接到魏长生来信，当即吟诗两首，五律《得魏宛卿书》，其一曰：

> 魏王船上客，久别自燕京。
> 忽得锦官信，来从绣水城。
> 讴推王豹善，曲著野狐名，
> 声价当年贵，千金字不轻。

李调元在诗里，用魏王船、曹公载伎船游的典故，隐约点染魏长生"皇

姑"的身份，用"王豹处于淇而河西善讴"之典故，既与"野狐"对，又暗寓魏长生是野狐教主（花部泰斗），希望他推动四川戏曲发展。

魏长生返川不久，遇见成都府华阳知县来访，才知道这知县就是当年病困京师、得到魏长生资助的高举人。高知县一是拜谢恩人，二是希望魏长生帮助修建老郎庙。魏长生一口答应。过几日，魏长生将川戏伶人申建老郎庙的报告呈递给高知县。高知县即批复同意。老郎庙庙址选定在成都华兴正街北面，东西长 570 市尺、南北长 330 市尺，仿苏州梨园公会建筑风格，内塑梨园祖师爷唐明皇——老郎，由魏长生牵头捐款倡修。这老郎庙在清末改建为悦来茶园，新中国成立后重修名为锦江剧场，今为成都川剧艺术中心，是 200 年间川剧艺术的圣地。

老郎庙建成后，魏长生在戏楼上演《汉贞烈》。李调元观看了演出，盛赞道："近见（魏三）演《贞烈》之剧，声容真切，令人欲流泪。则扫涂铅华，固犹是梨园佳子弟也。"此时魏长生已年近五旬，但因保养得好，扮相出来仍是青春焕发，容光照人。

清嘉庆五年（1800 年），魏长生第三次出川进京，时年已 57 岁，在三庆部挂牌主演《香莲串》《烤火》《大闹销金帐》等秦腔剧目，声容如旧，风韵弥佳，演武技气力十足。嘉庆七年（1802 年），魏长生主演《背娃进府》，下场气绝，享年 58 岁。

小铁笛道人是魏长生的忠实观众。他写诗追悼曰：

英雄儿女一身兼，
老去登场志苦严。
绕指柔合刚百炼，
打熊手是玉纤纤。

海外咸知有魏三，

清游名播大江南。

幽魂远赴锦州道，

知己何人为脱骖。

魏长生去世后，由他的徒弟陈银官等人素车白马送回四川金堂，安葬在绣水河大石桥畔。民众称此墓为"皇姑坟"。

第三章　歌舞升平

　　乾隆25岁登基，在位60年，做太上皇3年，实际掌权63年，创中国历史上皇帝在位时间之最。不仅如此，乾隆功名赫赫，平定准噶尔部、新疆回部、大小金川、台湾林爽文起义，远征缅甸、越南、尼泊尔，称号建下十全武功；国内治理卓有成效，天下太平，国强民富，人称"十全老人"。然而月有阴晴圆缺，人有悲欢离合，1799年二月七日，强大的乾隆皇帝逝世，享年88岁。

　　乾隆有17个儿子，但夭折了不少，比如皇次子永琏、皇七子永琮、皇五子永琪等8人都先后去世，而剩下的或者不是嫡子，或是不够聪慧，于是乾隆选来选去，也顾不上嫡出庶出了，最终选定性格内向、性情凝重，但为人持重、度量豁达、规矩仁孝的庶出皇十五子颙琰。于是，乾隆趁着有精神，先在五十四年封颙琰为和硕嘉亲王，经过一番考验，6年后正式宣布立颙琰为皇太子，然后于第二年（1796年），举行禅位大典，乾隆帝亲临太和殿把传国玉玺授给颙琰，自己做了太上皇。颙琰即帝位，改年号为嘉庆，成为清朝入关后的第五任皇帝。

　　乾隆去世后，37岁的嘉庆皇帝开始亲政。亲政伊始，嘉庆做的第一

嘉庆皇帝画像

件大事便是诛杀权臣和珅，整顿吏治，清查、处置和珅亲信，广开言路，祛邪扶正，重新使用乾隆朝以言获罪的官员，要求地方官员力戒欺隐粉饰，对民隐民情据实陈报，反对奢侈，提倡勤俭，全国官风民气焕然一新。

这种整肃涉及全面，戏曲自然有份，所以嘉庆还未亲政，便颁布整顿戏曲的圣旨，把打击目标定在以十二乱弹为代表的靡靡之音上，继续乾隆严禁秦腔的斗争，掀起戏曲界第三次花雅之争。

一、十二乱弹进京

1.1个月看戏18天

其实，嘉庆这样做也有不得已的苦衷，因为他父亲乾隆以太上皇身份管着他，也许这道圣旨就是他父亲乾隆的意见。为什么这样说呢？讲个嘉庆看戏的故事，或许就能解释明白。

嘉庆做皇帝先做嗣皇帝，就是预备皇帝，也就是说还有被褫夺的可能，所以比不做皇帝的时候更紧张。他住在毓庆宫夜不能寐，辗转反侧，冥思苦想，猛然发现自己的地位岌岌可危，因为他之前，他父亲乾隆曾立过两次太子，而两任太子都出了问题。第一个皇太子是永琏。乾隆认为永琏是皇后所生，聪明贵重，气宇不凡，亲书立他为皇太子的密旨，藏在乾清宫"正大光明"匾额之后，但永琏在9岁时突然夭折。第二位皇太子是永琮，册立不久，才两岁就因天花去世。乾隆警惕了，不再大张旗鼓，而是悄悄立颙琰为皇储。

除非做了真皇帝，不然什么事情都会发生。那怎么办？嘉庆想，总不能对父亲说"禀报父皇，儿臣还是不做皇帝的好"，要是那样，自己怕是连儿臣都做不成。嘉庆这么想着，眼前一亮：最要紧的是安心做嗣皇帝，什么也别想。

从嘉庆元年一月开始，公文来了，重要的由嘉庆看，一般的则束之高阁；有王公大臣求见，一概婉言谢绝；就是乾隆交办的事，爽快答应，实际则

是能慢不快，能缓不急，做出一副稳重的样子。乾隆和王公大臣见状，都说嗣皇帝稳重得体，不急于求成。

这还不够，嘉庆想起刘备韬晦之计，于是置案头上堆积如山的公文于不顾，每天在书房稍微坐坐，便叫来南府戏班总管荣德和安宁，要他们安排演戏，然后起身去漱芳斋后院小戏台看戏，也不叫过多的人，仅带随从两三个。这一看往往是大半天，一般是赶在晚饭点回去，以备乾隆叫去陪饭。这样天天看戏也不是办法，嘉庆就借着去圆明园办事，隔三岔五往那边跑，去了抓紧做完事，就去同乐园看戏。这儿看戏不用急，没人管，当天也用不着赶回紫禁城，便大看特看，一直看到夕阳西下，雾霭四起，才恋恋不舍叫停，心里暗暗对老祖宗不满：凭啥不准挑灯看戏？

转眼嘉庆元年一月过去，嘉庆自己也不清楚一共看了多少戏，可敬事房有笔帖式专门记录皇帝每天的行程、活动，无意中记下了这个月嘉庆看戏的情况，把历史戳了个窟窿，让后人从中窥视当年嘉庆的戏曲生活。据清史专家丁汝芹考证，当嗣皇帝期间，看戏成为嘉庆帝的重要活动。据敬事房档案记载，嘉庆元年正月，他在紫禁城和圆明园同乐园共计看了 18 天戏。

这 18 天是一日至五日 5 天，十日、十四日至二十二日 9 天，二十四日至二十六日 3 天。具体看戏时间为：一日（7 点到 9 点半，14 点半到 17 点）、二日（11 点 15 分到 13 点）、三日（11 点 15 分到 15 点半）、四日（11 点 15 分到 13 点 45 分）、五日（9 点 45 分到 11 点 45 分）、初十日（11 点 45 到 15 点 45 分）、十四日（13 点 15 分到 17 点）。

不难看出，每天看戏时间不一致，上午、中午、下午都有，每次看戏时间，短则两三个小时，长则四五个小时，看戏地点多在紫禁城继德堂、圆明园同乐园，陪同皇帝看戏的有皇后、贵妃、诚妃、莹嫔、荣常在、春常在、三公主、四公主，他们常常边看戏边吃饭。

正月看戏，二月也看戏。二月十五日，嘉庆皇帝一天的活动在敬事房

档案里历历在目，不妨一睹为快：

> 寅正二刻，请驾，净面冠服毕，诣古香斋拈香。古香斋外间床上功课毕，还墨云池少坐。卯正三刻，诣长春仙馆拜佛毕，宫门下乘轿上勤政殿办事。辰初一刻，宫门外下轿，还墨云池。巳初二刻，出藤影花丛角门，长春宫拜佛。午初一刻，进藤影花丛角门，开戏。未初，传晚膳。酉初一刻戏毕。[①]

嘉庆这天看戏的时间，是从午初一刻到酉初一刻，就是中午 12 点到下午 5 点，共 5 个钟头，连吃晚饭也是将饭传到戏楼，看戏吃喝两不误，有乃父之风。

2.关公显灵

嘉庆喜欢看戏，上行下效，民间看戏蔚然成风，于是各戏楼茶园生意兴隆，日夜两场场场客满，并涌现出大批戏迷、票友，看戏、票戏成为时尚，正如竹枝词曰：

> 偷得功夫上戏楼，写来长票不吃筹。
> 忽然喝彩人无数，未解更由也点头。

> 典衣看戏是京师，谊重亲朋莫可辞
> 恰遇忌辰斋戒日，算来还是占便宜。

> 太平景象地天交，落拓狂生任笑潮。
> 到处歌声声不绝，满街齐唱绣荷包。

① 丁汝芹著：《清代内廷演戏史话》，紫禁城出版社 1999 年版，第 161 页。

完得场来出大言，三篇文字要抢元。

举人收在荷包里，争剃新头下戏院。

这样猛烈的看戏风潮，受益者第一个是戏班，于是那些从四面八方来北京朝贺乾隆八十大寿的戏班，原本说好了演完 3 天即打道回府，现在见北京戏曲市场如此火爆，每天演完戏下来数钱数得手软，哪还想回老家坐冷板凳，便想方设法留了下来。当然，也不是个个戏班都有钱赚，经过一番拼杀，最后在北京戏坛站稳脚跟的主要是徽、汉两班。

前面说了，最先到北京的徽班是三庆班，班主是余老四，头牌旦角是高朗亭，接踵而至的徽班是四喜班、春台班，一来京城就大受欢迎，成为来京贺寿众多戏班中的佼佼者。这现象引起一个人的注意——他反复看了徽班演出，也把这些戏班叫到府上来唱堂会，老是在想一个问题：徽班为什么大受欢迎呢？他想来想去想明白了，是因为昆腔、弋腔、京腔都不如徽腔好，于是他做出一个决定——创建一个徽腔戏班。这人不是一般人，而是大名鼎鼎的庄亲王绵课。

庄亲王绵课精通乐理，喜爱戏曲，有钱有势，创建戏班不难。他叫来管家说："你去梨园行找曾庙首，就说本王要办个戏班，缺少徽班伶人，叫他介绍一些，要好角儿啊！能唱能做最好，不怕花钱。"管家便领命而去，找到庙首商量。庙首自然鼎力相助，从来京众多徽班中挖来一批能唱能做的顶尖好角儿，又替庄亲王弄来一批场面高手，也就是乐队。

庄亲王的戏班成立了，名叫和春班，主要由徽班伶人组成，擅长把子戏——就是武戏。春和班因为伶人基础好，主人又舍得出钱，所以一问世便后来居上，迅速蹿红，一举与三庆班、四喜班、春台班并驾齐驱，成为四大徽班之一。这是嘉庆八年的事。

四大徽班如何红火？

　　从乾隆五十五年三庆班入都，到嘉庆八年和春班成立，活跃于北京舞台的三庆、四喜、春台、和春四大徽班，颇有压倒一切剧种、戏班之势。据《梦华锁簿》记载："戏庄演戏必徽班，亦必以徽班为主，如广德楼、广和楼、三庆园、庆乐园，亦必以徽班为主。下此则徽班小班、西班，相杂适均也。"由此可见，徽班在北京舞台上已取得主导地位。①

这样说有些笼统。举个例子：

四大徽班之一的春台班以演徽调为主，兼演乱弹诸腔和昆腔，以年轻演员为主，朝气蓬勃，很受观众喜爱。这天春台班在广德楼唱堂会，主人是监察院御史，人称都老爷，所请之客是京城达官贵人。都老爷对黄班主说了：演得好重赏，演砸了给我滚出京城。

春台班是乾隆五十五年从扬州来北京的，已有20来年，演出收入丰盛，自然不想被撵出北京。所以黄班主接了这个堂会就非常小心，特意找来一个著名演员演主角。这个演员叫米应先，艺名米喜子，湖北崇阳人，不是唱扬州乱弹的，而是汉调高手。黄班主这一招有些冒险，因为春台班不擅长汉调。黄班主的想法是，扬州乱弹来京多年，这些达官贵人早已耳熟能详，要顺利拿下这场堂会非出奇兵不可，而米应先就是他的秘密武器。

米应先这时早早来到后台开始化妆。他化妆很简单，不勾脸，不揉脸，只是点上黑痣，因为他天生卧蚕眉，红脸膛，然后穿上戏衣带上行头，坐在戏箱上边喝酒边捏印堂，不搭理人。开场锣鼓一响，加官发财戏一跳，便是米应先上场。这天米应先演的是《战长沙》，讲刘备占据荆州，关羽打长沙、战黄忠的故事。米应先演关羽。

　　① 北京市艺术研究所、上海艺术研究所编著：《中国京剧史（上）》，中国戏剧出版社1990年版，第49页。

踩着哐噔哐噔一阵鼓点，米应先袖子遮脸疾步上场，走到台前突然一个撤袖亮相，露出红脸关公模样，竟与传说中的关羽显灵一模一样，顿时令全场观众神色紧张，赫然起身下跪。这突如其来的场面令人无法理解。米应先在台上惊得六神无主。黄班主在后台十分着急。不一会儿御史老爷亲自跑来后台说："演得好，演得好，本官重重有赏，继续演吧！"米应先和黄班主心里悬着的石头这才怦然落下。

像米应先这样的名角很多，比如汉调的李凤林、湖南乱弹的韩小玉、京腔的王金福等，都跟米应先一样，纷纷加入四大徽班演出，一台戏有多种腔调，一个戏楼啥戏都演，真正叫百花齐放，进而使得各种戏曲腔调逐渐融合渗透，无形中开始酝酿一种全新的剧种。

　　至嘉庆初，徽班在北京戏曲舞台上已取得主导地位，四大徽班进京献艺，揭开了 200 多年波澜壮阔的中国京剧史的序幕。在京的各声腔剧种的艺人，面对徽班无所不能、无所不精的艺术优势，无力与之竞争，多半都转而归附徽班。他们中有京师舞台各声腔剧种的名优，如加入春台班的湖北汉戏名优米喜子、李凤林，加入四喜班的湖南乱弹（皮黄）名优韩小玉，加入三庆班的北京籍京腔演员王全福等，于是形成了多种声腔剧种荟萃徽班之势，也因此，徽班在诸腔杂调的过程中，从两下锅、三下锅到风雪搅，逐渐侧重皮黄戏的演出。①

3. 不准乱弹

上文所说两下锅、三下锅、风雪搅，说的都是演出形式，就是不同戏曲在同一舞台演出，不同剧种在同一戏院演出。其中风雪搅是一种戏曲形式，是山西二人台，用蒙语和汉语表演。如此等等，与朝廷主导的昆弋腔

① 张秀丽编著：《京剧》，吉林出版集团公司 2013 年版，第 26 页。

大相径庭，也有违早些年间乾隆禁止秦腔的大政方针，自然引起乾隆不满。

嘉庆三年初春一个早上，嘉庆皇帝照例去乾清宫给太上皇乾隆问安。乾隆这年 88 岁，鬓发全白，老态龙钟，但意识还算清楚。他对嘉庆说："这一大早的冷清得瘆人，咱们父子听戏去。"乾隆退位，闲来无事，习惯早上传戏，地点在不远处的继德堂。嘉庆见乾隆年事已高，行动不便，就说："是。儿臣陪太上皇就在这儿看戏吧！"于是传旨上戏。这事早有准备，南府戏班总管荣德和安宁领了圣旨急忙去宫外唤进戏班，一切都是现成的，说演就演起来，锣鼓丝弦这么一响，冷清的乾清宫里便有了生气。

嘉庆皇帝手迹

乾隆精神不济，看戏老是走神，不时说这说那，喋喋不休。他突然想起一件事，说："你要注意，听说最近剧坛乌七八糟很不成话，你得管管，不能坐在皇位上不理事啊！"嘉庆心里咯噔一下，老爷子这也知道？忙回话："是。"乾隆说："怎么管？有主意了吗？"嘉庆说："请太上皇谕训。"乾隆长叹一声说："唉——你啊你，糊涂。看看当年父皇如何对付秦腔不就明白了吗？"嘉庆说："遵旨。儿臣这就去翻阅当年父皇谕旨。"乾隆说："也罢，那就忙你的去吧，朕也想打个盹。"于是传旨停戏，嘉庆回宫阅卷，乾隆回屋休息，乾清宫重归寂静。

嘉庆回到毓庆宫，边脱礼服换便装，边叫人去取乾隆五十年谕旨档案，一边又叫人漱芳斋后院小戏台传戏。收拾停当，嘉庆步行去漱芳斋，边看戏边翻阅档案，并揣摩太上皇的意思。一场折子戏演完，嘉庆的主意也有了。他传来书房行走官员，口述一番旨意，要他立刻起草圣旨送来看。不一会儿，不过一个折子戏工夫，圣旨草稿送来。嘉庆看了，叫声文房四宝，起身就在看戏厅案桌上对草稿一番砍伐，然后交写字人誊正用玺发布。这是嘉庆三年三月的事。

这道圣旨主要发给都察院、江苏巡抚、安徽巡抚、苏州织造、两淮盐政。都察院接到这道圣旨立即研究执行，并写成告示张贴在北京五城。告示一经张贴，立即引来众人围观。这道告示是这样写的：

照得钦奉谕旨：元明以来，流传剧本皆系昆弋两腔，已非古乐正音，但其节奏腔调犹有五音遗意，即扮演故事，亦有谈忠说孝，尚足以观感劝惩。乃近日倡有乱弹、梆子、弦索、秦腔等戏，声音既属淫靡，其扮演者非狭邪蝶褻，即怪诞悖乱之事，于风俗人心殊有关系。此等腔调虽起自秦皖，而各处辗转流传，竞相仿效。即苏州、扬州，向习昆腔，近有厌旧喜新，皆以乱弹等腔为新奇可喜，转将素习昆腔抛弃，流风日下，不可不严行禁止。嗣后除昆弋两腔仍照旧准其演唱其外，乱弹、梆子、弦索、秦腔等戏概不准再行唱演。所有京城地方，着叫和珅严查饬禁，并着传谕江苏、安徽巡抚、苏州织造、两淮盐政一体严行查禁，如再有仍前唱演者，惟该巡抚、盐政、织造是问，钦此。嘉庆三年三月四日。[①]

都察院在传旨后，说了他们执行圣旨的 3 条具体办法：1. 外来戏班，

① 丁汝芹著：《清代内廷演戏史话》，紫禁城出版社 1999 年版，第 158 页。

立即回原籍，不许在北京逗留，否则强行驱赶；2. 本地戏班，如能改唱昆弋腔，仍然准许演出，需要重新注册登记；3. 今后民间戏班只准演唱昆弋腔，如若胆敢再演乱弹腔，定将严惩戏班戏子，绝不宽恕。①

这消息不胫而走，很快传遍北京、江苏、安徽，并波及浙江、江西、湖北、陕西、四川，殃及乱弹、梆子、弦索、秦腔等戏，一时间黑云压城，全国戏坛风声鹤唳，昆、弋两腔之外剧种戏班莫不担惊受怕，逃离他乡，而众多十二乱弹艺人及观众则愤愤不平，怒而有言。单就北京而言，受到严重冲击的戏班有三庆、四喜、春台、金玉、双和、霓翠、集秀、宝华、福成，涉及艺人上千人。北京官员、苏州人小铁笛道人写有《日下看花记》一书，记载这时期有名的艺人，包括魏长生、高朗亭，就有 84 人之多，由此推断艺人总数应在千百之间。

北京艺人受到严重冲击还有个原因：执行人是和珅。和珅此刻心情复杂，接到圣旨是喜忧参半。和珅时年 48 岁，满洲正红旗人，做过大清多个重要职位：一等忠襄公、文华殿大学士、内阁首席大学士、领班军机大臣、吏部尚书、户部尚书、刑部尚书、理藩院尚书、内务府总管、翰林院掌院学士、领侍卫内大臣、步军统领等，权倾天下，为所欲为。不过和珅当时忧心忡忡，夜不能寐，担心朝政即将发生巨变，因为乾隆 88 岁，已传位嘉庆 3 年，虽说还能掌控朝廷，但随时有分崩离析的可能，而嘉庆对自己似乎别有意思，与他格格不入，现在又置军国大事于不顾，竟叫自己清理乱弹。

虽说牢骚满腹，和珅还不得不雷厉风行般同十二乱弹干将起来，派兵封杀乱弹戏院，驱赶乱弹戏班，痛下杀手，意在讨好嘉庆，以求自保，当然也就顾不了戏曲兴衰了。不过和珅牺牲戏曲之举并未能保全自己，11 个月后，便以被嘉庆赐死而告终，而乱弹却是野火烧不尽，春风吹又生，在和珅自杀之际又兴盛起来，真是时事难料。这是后话，暂且不表。

① 杨二十四著：《京剧之王》，西南财经大学出版社 2015 年版，第 51 页。

再说苏州。苏州本是昆曲发源地，多年推崇昆曲，怎么现在也成了十二乱弹泛滥的重灾区呢？原因很简单，就像这道圣旨所说："即苏州、扬州，向习昆腔，近有厌旧喜新，皆以乱弹等腔为新奇可喜，转将素习昆腔抛弃，流风日下，不可不严行禁止。"

虽然严禁乱弹之风来势汹汹，但并非完全是嘉庆本意，所以第二年一月三日乾隆去世之后，实行了 11 个月的严禁乱弹行动便成强弩之末：具体执行人和珅随之倒台，嘉庆的注意力转移到抄和珅家、肃清和珅余党大事上；乾隆去世，国丧禁戏 27 个月，管你昆弋乱弹一律偃旗息鼓；众多乱弹戏班都明白识时务者为俊杰的道理——不准唱乱弹只准唱昆弋，就改唱昆弋，不准唱二簧就不唱，改头换面，将二簧伴奏的胡琴改成笛子，把二簧夹在昆弋剧目中演出，效果更好，更受欢迎。由于上述原因，乱弹戏班也就不但保留下来，而且更加兴盛。

花部诸腔来源于民间，有着顽强的生命力，不是封建统治者一书一纸所能禁止得了的。封建统治者对花部诸腔的禁止，虽然在最初几年对徽戏的发展起了一些遏制作用，但在客观上它却促进了花部诸腔的变革和发展，促使花部诸腔酝酿着一次更大的飞跃。[①]

二、整顿戏班

1. 不许官养戏班

嘉庆在乾隆去世后干的第一件大事是反腐，而明察暗访下来，发现自养戏班是地方高官腐败的重点表象之一，令嘉庆龙庭震怒，提朱笔下旨严惩不贷。正在这时，礼部左侍郎罗国俊上奏嘉庆皇帝，弹劾湖南布政使郑

① 北京市艺术研究所、上海艺术研究所编著：《中国京剧史（上）》，中国戏剧出版社 1990 年版，第 73 页。

源畴贪污索贿，府上自养两个戏班。罗国俊（1734—1799），湖南湘乡人，进士，做过国史馆纂修官、侍读学士、詹事、内阁学士。嘉庆正在气头上，看了罗国俊的举报火冒三丈，下旨派钦差前往湖北调查。

郑源畴原是户部主事，后调河南布政使，再调湖南布政使。布政使是从二品，虽说是督抚属下官员，但专管一省财赋、人事，大权在握，是个肥差，就是督抚也要礼让三分。郑源畴为做布政使，花了不少贿赂钱，现在做了布政使，自然要捞回来。求他的官员很多，要求减免税赋的、希望人事调动的，都找到他衙门来求他。他正好见机行事，收索贿赂，逐步富裕起来。有了钱就盖起高院大宅，把家里的人都接到长沙居住。

布政使最大的权力是安排候补官员。湖南州县出了缺，报朝廷吏部要人。吏部选派候补州县到湖南，按程序首先向布政使郑源畴报到，再由郑源畴酌情派用。这"酌情"二字有学问。有人中举，有人升官，有人调动，有人捐官，分配来湖南候补，都希望马上发放委牌，赶赴就任，可等候的时间却有长有短，短的三五日发委牌走人，长的三五年杳无音信，奥妙就在郑源畴一念之间。

行贿也是有行情的，郑源畴也不能乱收。懂事的候补官员按行情行贿，第二天就可以挂牌发放。遇到有些候补官员不懂事或不明究竟，不按规矩行事，郑源畴也不是置之不理，而是派亲近的师爷出去打招呼。要是不听招呼呢也好办，郑源畴就把他的文案扔一边。

要是候补官员没钱行贿也好办，候补官员便叫准备分配所去州县的书吏或衙役来长沙，借些钱给他行贿，答应到任后给若干好处，比如漕米包给粮书，军需包给仓书，钱粮包给户书。这些书吏自然携带大笔银子星夜奔长沙救主。

这事有书为证。安徽桐城有位先生叫姚元之（1776—1852），进士，擅长作文，写了本书叫《竹叶亭杂记》，记述了郑源畴的事，200年后的今天成了历史证据。姚元之在此书中说：

郑方伯源踌之伏法也，或谓侍郎罗国俊劾之。余于史馆曾见弹章，衔名由内裁去，略曰：如湖南布政司郑源踌者，凡选授州县官到省，伊即谕以现有某人署理，暂不必去，俟有好缺以尔署之。有守候半年、十月者，资斧告匮，衣食不供。闻有缺出，该员请示，伊始面允，而委牌仍然不下。细询其故，需用多金，名为买缺。以缺之高下定价之低昂，大抵总在万金内外。该员财尽力穷，计无所出，则先晓谕州县书吏、衙役人等务即来省伺候。书役早知其故，即携重资而来，为之干办。及到任时，钱粮则必假手于户书，漕米则必假手于粮书，仓谷、采买、军需等项则必假手于仓书，听其率意滥取，加倍浮收。

朝廷钦差掌握这些情况后，顺藤摸瓜，发现被郑源踌迫害的两个官员——长沙府湘乡县（今湘乡市）知县张博，实授知县7年，在任不满4个月；湘潭县知县卫际可，实授知县5年，一天也没到任。问他们是什么原因，他们的回答差不多：没给郑源踌送钱。

戏班乘船图

朝廷钦差还发现郑源踌生活腐败。他安排自己的家属400余人长住布政使衙门，吃、住、用都是公费开支。他长年在衙门用公款养着官家戏班两班，天天白天晚上演戏两场，高朋满座，日日设宴，结党营私。有人举报，去年九月，郑源踌嫁女，便将其部分家眷送回老家河北丰润，连人带物用了12只大船，一路锣鼓喧天，旌旗飘飘，轰动两岸。

这些材料连同郑源踌贪污枉法的罪证送到嘉庆龙案，嘉庆此刻正集中精力处理和珅、福长安大案，看了郑源踌罪证有"行贿讨好和珅"字样，

怒发冲冠，提笔批道：

> 朕阅郑源踌供词内称，署中有能唱戏之人，喜庆宴客，与外间戏班一通演唱等语。民间扮演戏剧，原以借谋生计。地方官偶遇年节，雇觅外间戏班唱戏，原所不禁，若署内自养戏班，则习俗攸关，奢靡妄费，并恐旷废公事之渐。况朕闻近年各省督抚两司衙内教演优人，及宴会酒食之费，并不自出己资，多系首县承办，首县复敛之于各州县，率皆胶小民之脂膏，供大吏之娱乐，辗转科派，受害仍在吾民。湖南地方，虽尚未激变，而川楚教匪借词滋事，未必不由于此。现当遏密之际，天下停止宴会，即二十七日后，京城内开设戏馆，亦令永远禁止。嗣后各省督抚司道署内，俱不许自养戏班，以肃官箴而维风化。①

这是嘉庆四年五月的事。

这时离乾隆去世、嘉庆亲政、诛杀和珅不过百余日，平日温文尔雅的嘉庆竟雷鸣电闪，大开杀戒，杀了郑源踌等一干腐败分子，还严令天下停止宴会，不许官员自养戏班，北京戏馆永久禁止，不可谓不严厉，与其父乾隆禁秦腔相比，有过之而无不及。

2. 裁撤艺人

嘉庆这些举动固然好，可朝廷大臣也有不同意见。有一天早朝，谈完军国大事，嘉庆问众爱卿还有话说没有，立刻有人说有话禀报。说话人是某御史。他说皇上禁止天下宴会、不许官员自养戏班、永久禁止北京戏馆都是英明举措，但宫廷南府戏班却依然如旧，是内务府失职，请皇上责成内务府整顿南府戏班。嘉庆听了很吃惊：这不是灯下黑吗？便说："爱卿言之有理，朕这就责成内务府办理。"内务府大臣永来心里咯噔一下，这

① 丁汝芹著：《清代内廷演戏史话》，紫禁城出版社 1999 年版，第 163 页。

话从何说起？但嘴里确大声说："喳！臣遵旨。"

内务府大臣永来是嘉庆新近提拔的内务府大臣，正二品，在替嘉庆收拾和珅的过程中立了大功，深得嘉庆信任，可今天这唱的是哪一出？永来忐忑不安。散朝后，永来回到内务府衙门，叫人去瞧嘉庆有没有空闲，去的人回话说嘉庆正在乾清宫后花园溜达，便疾步去见嘉庆。

见到嘉庆，一番应酬后说起当天早朝整顿南府戏班的事。嘉庆坐在石凳上。永来在一旁站着。嘉庆说："你不来朕也要传你。南府戏班的事你考虑得如何了？朕前几日叫你想想。"永来说："臣与几位同僚商量了，正在起草奏章，就出现这情况。这御史的嘴是不是快了点啊？"嘉庆嘿嘿一笑说："风闻弹劾，御史本职，不怪他。说说你们的考虑？"

永来说："整顿南府戏班，臣等有意见3条：第一，南府戏班在紫禁城，离大内主殿较近，亮嗓弹奏影响不好，建议搬到圆明园去，所有整顿事宜在圆明园颐办理。"嘉庆颔首微笑说："这样好，免得满朝文武进进出出有想法。只是那边住得下吗？内学外学连带附设机构上千人吧？"永来说："是有千余人。臣等去看过了，圆明园地方辽阔，已腾出房屋300余间，再搭一些临时简易房子，应该没有问题。"

永来见嘉庆没有说话，便接着说："这是第一条，第二，到了圆明园那边，第一件事是裁撤人员。现在不是国丧禁戏吗？这么多伶人闲着尽闹事，准备裁去一半，留下好角儿好乐手，把那些调皮捣蛋的家伙撵出去得了。"

嘉庆眉头一皱，说："民间进来的艺人裁下来倒可以改行求生，宫里艺人裁了出宫能干什么？还不是找你内务府？准备怎么安排这些太监？"永来一时语塞。清宫南府戏班由外来民间艺人和宫廷太监两部分组成，分别叫作外学和内学。民间艺人裁撤出去，拿了银子，可以搭其他戏班，也可以改行。太监艺人多是年轻旗人，出宫去搭不了其他戏班，加上身份羞涩，改行困难，最终没办法还得找内务府、宗人府解决生计问题。

嘉庆说："宫里这些人终究得给饭吃，能留下就留下，多裁一些外学吧。"永来称是，接着说："第三，南府戏班外学裁去一半只有六七百人，原来内外学各有大、中、小三班，准备并为各两班。既然规模缩小，管理官员的职位也计划相应降低，免得官多了没人做事。"嘉庆说："这条好。原来戏班总管是几品？"永来回答："现任总管荣德是六品。"嘉庆皱着眉头说："那就从荣德开始降，降为七品吧。下面统领一律降为八品。"永来说："喳！一般伶人的俸银也准备有所减少，只是其中有的伶人，特别是外学，因为是名角进宫，先皇赏七品八品的都有，现在总管、统领也只是这个品级，如何是好？请皇上明示。"嘉庆哼一声说："这个不动，裁撤出宫就是。至于留下来的伶人，还得加紧排练，不可疏松懈怠，朝廷总是有临时承应演出，只是注意保密就是。"

整顿南府戏班的大致方略制定之后，内务府便开始执行。其执行情况，据清宫戏剧专家王芷章说：

南府虽于乾隆初年成立，但终乾隆之世未列之官职，故在乾隆所修《大清会典》中尚无记载。迨嘉庆朝重修《会典》，始行刊入，而其制亦详密焉，凡此皆为嘉庆四年所改定者。按高宗（乾隆）以四年正月晏驾，仁宗（嘉庆）始亲政事，时正值国丧期内，四海遏密八音，太监学生等即在城内练习，亦非所宜，以地邻宫禁，不宜妄动乐器也。于是乃将南府、景山内外各学移往圆明园内，悄密排练差事，准备期承应。仁宗（嘉庆）鉴于已往规模之过大，且初亲政未有不以俭约为倡者，而南府此际又当无事之秋，因之遂由裁员之举。南府总管在乾隆时原系六品官，今降为七品官，其他首领亦皆依品级而降。外学本有六品官职学生、七品官职学生，今悉裁去，只准有八品官职学生。总管首领既经裁抑，则减退太监学生亦属势所难免。内学及各处太监不详，其外学已减成七百上下之谱。以上

所述，皆为关于紧缩方面者。[①]

　　王芷章先生这段叙述强调 4 点：1.乾隆朝没有将南府戏班官员的官职品级列入《大清会典》；2.嘉庆裁撤南府的理由有 3 点，一是过去南府规模过大，二是嘉庆亲政提倡勤俭节约，三是这时是国丧禁戏期间，南府戏班无事可做；3.只准保留八品官职民间进宫艺人；4.民间进宫艺人裁减后只剩 700 人左右。

　　照此推算，裁撤前有民间艺人 1000 余人。再照此推算，如果太监艺人与民间艺人数目一样，那么嘉庆四年裁减艺人前，南府戏班有多少艺人呢？王芷章先生估计在 1400 到 1500 之间，要是照此推测，可能在 2000 名以上。这可是个大数目，就是放在今天，哪个戏班有这么多人？

　　这样大规模地裁撤南府戏班艺人，难免引起许多纠纷，对内务府而言，有权有钱自然不怕，但如何让留下来的艺人安心排戏，这不仅是多发银子就能解决问题的，单靠权力也欠妥，内务府就没辙了。

　　内务府大臣永来只好拉上南府戏班总管荣德来找嘉庆，对嘉庆说："禀报皇上，留下来这些艺人都不太安心，整天担惊受怕，不知啥时轮到他们出宫。"荣德被降了一级，自己也有意见，可不好拿自己说事，就拿手下说事。他说："禀报皇上，现在这些人不好管，老是在嘀咕啥时还要裁撤人。"嘉庆看出他俩的心思，不外乎替大伙弄点好处，就说："你们也不要遮遮掩掩，说实话，有啥要求？"永来说："皇上英明。他们这帮人啊不就闹着银子不够花吗？荣德，是不是啊？"荣德说："可不是，都被钱眼迷住了。奴才不知道数说他们多少次，这个耳朵进那个耳朵出，当奴才放屁。"嘉庆听了好笑，可却抹着脸说："什么话？"荣德吓得急忙下跪认错求饶。

[①]　王芷章著：《清升平署志略》，商务印书馆 2006 年版，第 10 页。

嘉庆皇帝手迹

嘉庆哪里舍得处罚荣德，南府戏班全靠他了，不过吓唬他一下而已，便哈哈大笑说："平身。告诉你们，南府戏班给朕好好训练，宫里应承都是大事，谁坏了事看朕怎么收拾他。这样吧，朕给你们宫里艺人一块地，不是分给大家的啊，只准分取地租，贴补香火。"荣德顿时笑逐颜开，忙跪下说："龙恩浩荡！奴才替大家谢主隆恩！"嘉庆说："平身吧！"说罢掉头对近伺太监说："李公公，把地指给荣德看。"李公公答应声"喳！"便去书案上取来一张地图，嘉庆指着地图对荣德说："这块地位置好，在西直门外白石桥，租得起价钱，有180亩，可以贴补你们的香火费。"荣德刚起身，闻讯又下跪谢恩。永来不是受益者，不好谢恩，但碍于礼节，只好在一旁不断作揖。

荣德领旨回南府，把消息告诉太监艺人，大家听了欢欣鼓舞，纷纷下跪谢恩，说还是皇上惦记我们宫里人。过了些日子，荣德带人骑马去西直门外白石桥看地，果然不错，就近打听出租事宜，确实可以租高价，便怀着一腔喜悦打道回府。宫里太监艺人至此倍受鼓舞，排练剧目热情焕发。这时有个外学艺人和太监艺人争吵。太监艺人不服气，说："你算哪根葱？有地租香火银子吗？"那外学艺人嘿嘿笑着说："不就是西直门外那点破地吗？告诉你，皇上赐给咱们的好地有360亩，多了去了，哥们还没得意呢。"太监艺人听了愕然，四处打探，确有其事，就不舒服了，当即停止了排练。

这是嘉庆皇帝的决定。

惟据档案所记，于二十二日，尚有赐南府景山外卖学生地亩约三顷六十余亩之多，则仁宗（嘉庆）之加恩于南府景山太监学生者，亦

云厚也。[①]

3. 嘉庆给戏子改名

嘉庆听说太监艺人罢戏，这还得了，先是责成南府戏班总管荣德管教，还是不放心，这天亲自去颐和园查看。圆明园建于乾隆朝，是大型皇家宫苑，坐落在北京西郊，与颐和园毗邻，由圆明园、长春园和绮春园组成，也叫圆明三园。南府戏班从紫禁城迁来这里已有数月，嘉庆说了几次要来看看，都因为公事繁忙而罢休，今天实在忍不住了，心里窝着气：这帮太监艺人究竟想干什么？

南府戏班迁来圆明园，住在园内同乐园清音阁后面的排房，那儿设有小戏台，供戏班平日排练和内务府审戏之用。嘉庆一行直接来到小戏台，进院就听见锣鼓响，心想这还差不多，也不通报，直接打轿去小戏台。 嘉庆突然光临小戏台，令内务府大臣永来和戏班总管荣德等官员大为惊恐，急忙带领众艺人跪了一地。嘉庆边走过去坐在永来原来坐的位置上，边说："都平身吧，朕是来看排戏的。荣德，叫戏班继续排练。"

台上正排演《金雀记》。嘉庆看过这出戏多次。这出戏源于明代传奇，写晋朝潘岳才高貌美，王孙之女井文鸾以金雀掷赠之，因成良缘。潘岳为求功名，外出学习，与妻暂离，在外边以金雀为聘礼，娶名妓巫彩凤为妾。后遇兵乱，彩凤逃至尼姑庵出家。平乱后，潘岳做了河阳县令，派人接文鸾到任。文鸾途中遇彩凤，同情其不幸遭遇。三人最后团聚。

嘉庆来了，这戏自然得重新开始，只听开场锣鼓一阵响，演潘岳的艺人便踩着鼓点上得场来，甩袖转身亮相，一番念白后唱道：

掷果车灯宵驰纵，金雀盟天假良缘。

① 王芷章著：《清升平署志略》，商务印书馆 2006 年版，第 11 页。

河阳县花晨月夕，和鸣轩鸾凤交欢。

嘉庆听了颔首微笑，但也看出问题，便问一旁伺候的戏班总管荣德："看这潘岳打扮念唱，不是巾生是官生啊？"荣德弯腰答道："皇上英明，这点玩意也难逃皇上法眼。这是奴才的创新，让官生代替巾生来演潘岳，突出潘岳的洒脱大方，气派洪亮。"嘉庆默然无语，再看台上潘岳的表演，果真比原来用巾生演这角儿好了不少，便又问："演潘岳的可是陈金爵？"荣德答道："正是外学小生陈金爵。"嘉庆说："陈金爵，好，好，朕看他是陈金雀。"荣德急忙答应一声："喳！"随即挺起腰对台上大声说："陈金爵听旨——皇上赐你名字叫陈金雀，赶快下来叩谢龙恩啊！"陈金爵一时反应不过来，在台上怔怔无言。台上和后台艺人听了喜笑颜开，一边祝贺陈金爵，一边催他赶快下去谢恩。陈金雀这才反应过来，连忙几步走到台边，一个纵步跳下来，跪在离嘉庆十几米处叩头。

嘉庆说："你今后就叫陈金雀。来人，给赏。"近伺太监即捧一锭十两官银给陈金雀。陈金雀双手接住银子又是一番叩头。嘉庆说："依朕看来，饰演风流儒雅的年轻书生，巾生清洒飘逸，清脆悦耳，而官生洒脱大方，气派洪亮，似乎更佳。尔等演戏都要这般用心才是。"荣德率领众人答道："喳！"嘉庆说："继续演吧！"

接下来演《快活林》，是《水浒》故事，说蒋门神恃张团练势力，占夺施恩所设之快活林酒店，施恩告武松，武松醉打蒋门神，夺回快活林。扮演蒋门神的艺人叫马双喜，南方来的民籍艺人，说不好北京话，曾被嘉庆发现训斥。嘉庆一看马双喜上场心里暗自发笑，这家伙舌头不打卷，南腔北调忒好玩。马双喜这次差一点被遣散，原因就是说话不着调，但因为演技不错，一再保证不在台上说方言才侥幸过关，可今天一看嘉庆皇帝从天而降，便紧张得打哆嗦，害怕"祸从口出"。

马双喜上得场来一番念白，一番动作，倒也干净利索，可开口说话，

说着说着就露馅了，但自己不觉得，出口就来。嘉庆听了很拗口，见他老不进步很生气，就打断他的演出说："停——马双喜啊马双喜，你这腔调怎么就扭不过来呢？"马双喜吓得跪在台上不敢吱声。嘉庆又说："今儿个非罚你不可，不罚不长记性。罚今天全体艺人无赏。"马双喜心里咯噔一下，还好还好。忙叩头谢恩。其他艺人瘪嘴了，怎么把大伙带沟里去了？戏班总管荣德见势不妙，急忙说："谢皇上恩赐啊！"说罢带头跪在地上。台上后台的艺人只好跪在台上谢恩。陈金雀心想：自己已经揣在包里这银子怎么办？

接下来的戏有好有差，好的是扮演打斗角色的，被称为"把子腿脚"的艺人陆福寿、金狗子，差的是太监艺人安宁、约勒巴拉斯，不按剧本说白，随便乱加戏词，嘉庆手里有本子，一看就对不上，气得连连发脾气，没了看戏的心情，胡乱看了小半天，把内务府大臣永来和戏班总管荣德叫到圆明园寝宫训了一通，要他们务必抓紧排练，绝不可耽误临时应承演出。

在圆明园住了一夜，第二天嘉庆起驾回宫，回到紫禁城还未解气，推开一大堆军国大事文书，提笔写道：

《快活林》马双喜嘴里又说西话，久已传过，不许说山东、山西等话，今日为何又说？本当治安宁、约勒巴拉斯、马双喜不是，姑念尔等差事承应的吉祥，故饶过尔等，吉吉祥祥回去，若再要犯，必重重治罪。再，陆福寿、金狗子等把子腿脚本好，今都不赏，若报怨只抱怨马双喜。钦此。[①]

嘉庆喝几口茶缓缓心神，拿起军国文书准备批阅，可他心不在焉，心里还在想昨天圆明园看戏的事，想着也不能太打击艺人们的积极性，于是

① 丁汝芹著：《清代内廷演戏史话》，紫禁城出版社 1999 年版，第 172 页。

又提笔写道：

> 内二学刘得安艺业嗓子不见甚么很好，皆因角色甚多，倒也巴结，赏他二两五钱，有缺无缺只管多着。[1]

这里所说刘得安是太监艺人，在内二学班上。嘉庆见他会巴结，就是人缘好，懂事，不计较他嗓子不好，替他打圆场，是因为担任的演出角色过多的原因，把他每月的俸禄银子提高为二两五钱，而且不管有没有这个俸禄的缺，都增加他的月俸。

三、汉调进京

1. 不许演侉戏

乾隆于嘉庆四年（1799 年）正月去世后，全国即开始禁戏，到嘉庆六年四月停丧开禁，历时 27 个月。其间全国戏班和清宫戏班都遭到不同程度的扭曲，从而发生变化，形成新的戏曲局面。这个新局面的最大特征是北京戏坛盛行南腔北调。

> 到了嘉庆年间，有所谓南昆、北弋、东柳、西梆之说。这是指当时有四种大的声腔体系，即南方苏州的昆山腔体系，河北的高腔（由江西的弋阳腔流传演变而来）体系，山东的弦索腔体系（具体代表是山东柳子戏），以及起自山西、陕西的梆子腔体系。[2]

这种变化出乎朝廷预料，因为从康熙五十年（1785 年）禁止秦腔演出、

① 丁汝芹著：《清代内廷演戏史话》，紫禁城出版社 1999 年版，第 88 页。
② 北京市艺术研究所、上海艺术研究所编著：《中国京剧史（上）》，中国戏剧出版社 1990 年版，第 29 页。

驱逐魏长生开始，到嘉庆三年（1798 年），朝廷颁布禁止乱弹止，用了 13 年时间，三次发起大规模的花雅之争，不惜耗费巨大人力、物力，目的是让昆弋腔一统天下，结果却不然，却成四分天下局面。不难看出，戏曲发展不以朝廷意志为转移，而是随市场规律发展演变。

其实，这种花雅之争不仅仅是这 13 年间的事，而是由来已久，可以追溯到康熙末年以来的 100 多年间，有人便把这段时期称为乱弹时期，主要标志是异军突起的梆子，皮簧挑战戏坛霸主昆腔、弋腔，即所谓前者为花、后者为雅的花雅之争。

这样说有些抽象，不妨讲个清宫戏班演侉戏的故事。

嘉庆六年停丧开戏之后，清宫戏班便忙碌起来，虽说停戏期间也有若干临时承应演出，但毕竟不好大演特演，只是演些折子戏或者不用化妆的帽儿戏，这对戏瘾极大的嘉庆而言自然不过瘾。开禁之后，嘉庆便要求南府戏班排演一些连本戏，就是几十上百出的连续剧，还要求把民间最好看的戏引进宫里。戏班总管荣德自然遵命执行，叫手下那些民间来的艺人办理。这些艺人平日就住在宫外，与民间戏班有千丝万缕的联系，还常常在外间戏班搭班演出，或参加王公大臣的堂会，自然熟知民间戏坛情况，办起这事来轻车熟路，毫不费力。

这天嘉庆传南府戏班演戏。戏班总管荣德奉上剧目请嘉庆点戏。嘉庆还在想军国大事，口谕随便演几出就是。荣德揣摩主子心思，以为"随便演"是托词，便先上 3 出新近排练的侉戏《双麒麟》《打樱歌》《针线算命》。荣德所说侉戏，戏曲史上没有说明。据《通假大字典》

清代戏曲图

解释，"侉"字的意思是意内而言外，就是言外之意，难言之隐，具体而言是淫秽戏、粉戏。

开场锣鼓一阵响后，首演的是《双麒麟》，主演叫于得麟，是南府戏班内二学的花旦艺人，扮上女装，上得场来一番扭捏、一番献媚，煞是精彩，加之场上设有帷帐木床、花亭，装扮成新婚的场景，令人遐想。嘉庆看过这出戏，还记得当年父皇乾隆曾将此戏作为秦腔禁止过，心里咯噔一下，问一旁伺候的戏班总管荣德："怎么把这戏也排出来了？"荣德回答："遵旨排演民间流行剧目。这便是其中之一。"嘉庆心想，秦腔未必一概不好，先皇似乎过于激进，且看看再说，便没有回话。

这出戏的确是老戏，就是戏班总管荣德也不完全明白，所以演出中安排了后台帮腔，仿照的是梆子戏的做法。嘉庆见后台想起帮腔声大为惊讶，马上大声说："为什么有帮腔？这侉戏何时有了帮腔？"荣德一惊，马上下跪回答："皇上英明。奴才这就叫他们不用帮腔。"嘉庆说："停了吧——"荣德没敢起身，扭头对台上说："皇上口谕：停了——"台上艺人于得麟等人正演得专心，突然被叫停吓了一跳，也不管好歹就跪了一片。

嘉庆说："尔等既然演侉戏，侉戏哪有帮腔？不是画蛇添足吗？赶快取消帮腔吧。尔等如不改过来，干脆别演侉戏了。"荣德赶紧说："遵旨。奴才这就叫他们改过来。"嘉庆说："不是不可以演侉戏，只是得找懂行的艺人做指导，不能这么瞎胡闹。荣德，这戏先别演了，明儿个去外间戏班学学再演。"

这事发生在嘉庆七年五月五日。事后，南府戏班总管荣德自然遵旨，亲自带人去宫外戏班学习，然后重新排练《双麒麟》，并把它作为保留剧目不时上演。嘉庆曾在款待大臣时看过改变后的这个戏，没有说什么。

转眼半年过去，这年十一月二十三日，宫里宴请蒙古几位王爷，宴后照例演戏，演的戏有《双麒麟》，主演还是内二班艺人于得麟。几位蒙古王爷都是极重要的人物，嘉庆亲自接待并陪同看戏。看完戏，接受蒙古王

爷告辞，回到寝宫，嘉庆总觉得哪儿不对劲，皱眉一想，都是《双麒麟》作怪，这等侉戏怎么还在宫里演出呢？要是传到民间，各地争先效仿，岂不是侉戏满天飞吗？那正统的昆弋戏不是得让出舞台了吗？这不行。

嘉庆这么想了一会儿，起身走到龙案前坐下，提笔写道：

> 于得麟胆大，罚月银一个月。旨意下在先，不许学侉戏。今《双麒麟》又是侉，非治罪你们不可。以后都要学昆弋，不许演侉戏。[①]

南府戏班总管荣德接到这道圣旨哭笑不得，找到内务府大臣永来申冤。永来知道这事的来龙去脉，安慰荣德几句，要他快去落实皇上谕令。荣德回去处罚于得麟，于得麟向他哭叫喊冤。

这事载于清宫档案，确有其事。这个故事说明，当时不仅全社会流行四大腔调，就连清宫戏班也受影响，同样存在四大腔调，同样存在分歧。清宫戏班全力推崇昆弋尚且如此，遑论全国。

为什么会出现这种情况呢？清史专家丁汝芹有答案：

> 乾隆年间宫廷中已有了乱弹戏（不知当时称作侉戏还是乱弹戏）演出，后来又因乱弹诸腔的禁令颁发而在内廷被禁演。这一新腔甚有魅力，皇上也未必不想享受一下在宫中听听时兴腔调的乐趣，因此有时也演了，也不见嘉庆皇帝当场制止演出，只是过后不痛不痒地说上几句罢了。[②]

2.台上假打成真

因为各种腔调竞争激烈，皇帝又没有一定要谁不要谁的谕旨，所以清

① 丁汝芹著：《清代内廷演戏史话》，紫禁城出版社 1999 年版，第 179 页。
② 丁汝芹著：《清代内廷演戏史话》，紫禁城出版社 1999 年版，第 179 页。

宫戏班在腔调上出现严重分歧，这是戏班总管荣德和内务府大臣永来无能为力之事，只好请示嘉庆。嘉庆日理万机，哪有工夫处理这些事，何况他本人内心也存在分歧，也就睁一只眼闭一只眼，得过且过。这样一来，由腔调分歧逐步演变为纪律松弛，质量下降，内部矛盾频发，甚至出现台上打人的情况，清宫戏班就到了必须由嘉庆出马整顿的地步了。

这事的起因是台上打人。

这天嘉庆有空来看戏，开演不久，场上艺人正演打斗戏，只见枪来棍去，拳打腿踢，打得天翻地覆，正是嘉庆喜爱的戏，嘉庆看了颔首微笑。随着剧情发展，扮演歹人的艺人得住被打翻在地，被罚打四十大板，只见两个恶吏按住得住，两个恶吏举起板子就打，一、二、三、四，打了4板子，打得得住直喊痛。嘉庆暗笑，这几个恶吏如何下手这么重？照戏台规矩，4板代替40板，就该不再打了，可令嘉庆意外的是，那两个恶吏没有停打，而是继续啪啪打得住的屁股，嘉庆不禁愕然，这又是怎么改的戏？正想发问，但一旁伺候的戏班总管临时到后台去了，嘉庆没处问。

台上两个恶吏还在继续打得住的屁股，得住小声说："喂喂，陆福寿，怎么还打啊？"陆福寿冷笑着回答："说打40板就打40板。"得住说："真打啊？"陆福寿不回话继续"啪啪"地打。嘉庆在台下听不清他们在台上说什么，还以为在说台词，但还是觉得不对劲，正要传旨叫荣德，突然听到得住在台上大喊："皇上救命啊！皇上救命啊！"不禁愕然，难道是真打？立即大声呵斥道："停戏——"

这时荣德匆忙从后台跑来。嘉庆问他："怎么回事？演戏打板子真打啊？谁改的戏？"

荣德气喘吁吁说："禀报……报皇上，奴才在后台再三制止无果，他们这……这是寻私报仇。"嘉庆听了嘿嘿笑，说："好啊，朕来得正是时候。都给朕滚下来。"台上得住、陆福寿等5个人便跑下来跪在嘉庆5米处的地上。嘉庆问："得住，你叫朕救命是怎么回事？"得住说："禀报皇上，

陆福寿他们公报私仇，要打死奴才啊！"嘉庆问陆福寿："你们有何说法？为什么4板打完还要打？"陆福寿回答："奴才奉命打40板。"

清代戏曲图

嘉庆掉头对荣德说："你这戏班总管是怎么教戏的？台上说打40板就打40板吗？"荣德回答："奴才教戏说的是，台上打4板代替戏词打40板。是这几个家伙公报私仇。"嘉庆冷笑着说："怎么个公报私仇？得住你说。"得住说："奴才是戏班派角人，因为近日戏多，多派了他几个的角，他们对奴才大为不满，多次在台下威胁要打奴才。刚才在台上打了4板后，奴才求他们高抬贵手，他们恶狠狠说就是要打断奴才的腿，奴才这才高喊皇上救命。"

嘉庆对陆福寿等艺人说："是不是这样？他冤枉你们没有？"那4个人哪敢回话，一个个吓得叩头求饶。陆福寿战战兢兢地回答："都是奴才一时气愤干傻事，求皇上饶命，奴才再不敢了。只是得住他平时仗势欺人，奴才心里有气，求皇上明察。"嘉庆气得鼻子哼哼出气。荣德说："都是奴才教育无方，请皇上处罚。奴才下来好好教训他们，不许他们再干这等蠢事。"

嘉庆端碗喝茶，脑子里在飞速思考：看来这南府戏班是该好好整顿了，便说："好了，戏班这些事朕早有耳闻，得住平日也有不法之事，尔等4人也是胡闹，荣德你也有松懈管理责任。今儿个陆福寿等4人胡闹，罚没本月月俸。朕在这儿立个规矩，以后就是戏上打人，若打重了，立打掌板人40板子，替场上人报仇。听见没有？"众人一声"嗻！"

这件事记载在嘉庆七年五月五日宫廷旨意档案里，有据可查。

从这件事开始，嘉庆不敢再松懈，他怕南府戏班这么胡闹下去收不了场，

便从百忙中抽时间亲自调理戏班，希望戏班恢复往日模样。于是，嘉庆有空就传戏班，不是看戏而是导戏，手里拿着总本，上面写了唱腔、对白、表演身段、台上伶人位置，但凡有不对之处，便大声纠正。戏班总管荣德挨了批评不敢松懈，也拿了总本在一旁伺候，及时落实嘉庆指示。众艺人再不敢随意，害怕遭嘉庆严惩。

这时南府戏班有 3 个班，总人数在 1000 人左右，比以前少了一半。这是嘉庆的意思。艺人少了，遇到演大戏怎么办，嘉庆也有办法，那就是拉宫里太监的差，让他们充当舞台背景人物。嘉庆七年二月十八日，嘉庆就下了这样一道圣旨：

> 荣德传旨，以后采桑之差用宫戏，学歌章人八名，弦索学执旗人十名，永为长例，不必用内头学、十番学之人，若再不够，用内二学三四名。

丁汝芹对这段话的解释是：

> 宫廷演戏人手不够时，常用中和乐的太监屈跑龙套（扮演剧中士兵、夫役等随从人员，由于所穿特定形式的龙套而得名）。这里也是用弦索学的太监去打旗，减少占用内学的太监伶人。[1]

即或如此，冰冻三尺非一日之寒，南府戏班还是问题多多。嘉庆七年四月的一天，演《花魔寨》，艺人张文德在下场前本来有一句念白"如今世上的人"，因为慌张，忘记念了就下了场。嘉庆叫人传旨："重责二十大板"。这年六月四日，艺人张林得念白出错，把"闻道泉"念成"妖道泉"，

[1] 丁汝芹著：《清代内廷演戏史话》，紫禁城出版社 1999 年版，第 25 页。

嘉庆派人传旨："责过二十板"。

有罚也有赏。嘉庆十一年四月二十九日，嘉庆看了南府戏班的戏，觉得有6个艺人的戏演得特别好，回宫后马上派人送来赏赐物品，赏给安庆1把宫扇，柴进忠1条夏布手巾，福成、曹进喜每人1条手巾、1串香串，黑子1件纱袍、1串香串，刘德1件深色葛、1串香串，贾得魁1匹深色葛。不难看出，6人奖品各不相同，最轻的是柴进忠1条夏布手巾，最重的是贾得魁1匹深色葛。不说别的，单是安排奖品就够忙一阵，大概都有惯例，由近伺太监报来嘉庆过目，总之体现了嘉庆的良苦用心。

这些都不算啥，排演《混元盒》才令嘉庆煞费苦心。

《混元盒》是神话题材的8本大戏，讲明朝皇帝好长生术，宠信术士张天师，广选童女烧炼丹药，遭金花圣母反对，被张天师收于混元盒中，后经众仙调解，怒斥皇帝残害百姓，昏庸无道，内容丰富，丝丝入扣，非常精彩。

清代戏曲图

嘉庆七年四月二十一日，嘉庆皇帝将自己选定的《混元盒》一、二、三本交给南府戏班总管荣德，要他安排内头学、内二学的艺人准备排练。荣德接了差事，立即找来戏班写剧人，要他们根据剧本写出串关，就是写出包含唱念、表演身段、武打内容等的排戏说明。写出串关后，荣德上报嘉庆。嘉庆拿了串关研究，哪个艺人适合演哪个角色，当然只是说主角和主要配角，这些人都装在他脑子里。

经过几天考虑，五月九日，嘉庆写出派角名单交给荣德。荣德一看名单，每个主角由两名艺人扮演，分别是：玉皇大帝（董玉、大刘进喜）、金星（王麟祥、任玉）、金花（彭禄寿、曹进喜）、天师（张贵良、黑子）、吕洞宾（孙魁、魏得禄）、陶谦（大刘得、黄元），不由暗自高兴，都很合适，佩服皇上

如此熟悉艺人和剧中角色。过了几天，五月十四日，嘉庆派人传来补充名单：黄眉童（张明德）、弥勒（刘进喜）、悟空（刘得升）。荣德暗自抿嘴，心想，皇上替自己干活了，还谁都不能有意见。

排戏开始，嘉庆亲自坐镇导戏。宫里排戏不急，排戏本身也是娱乐。这年十一月，嘉庆就《混元盒》排练事宜下了 5 道圣旨，都是纠正演戏不当之处。其中十一月十日这天，排头本 16 出，嘉庆来看了大有意见，当场稀里哗啦说了几大通不解气，怕戏班不明白，回到宫里秉烛写道：

> 《混元盒》头本十六出"拘魂辩明"内，跟玄坛黑虎变化四个化身，与黑石精白石怪也变化四个身，八个人对把子。二十八宿以后若有妖怪，总着天师请四个二十八宿内神将，若是火妖怪遣四个水宿，若是木怪遣四个金宿擒拿。①

荣德接到这道圣旨即吩咐人落实。《混元盒》是 8 本大戏，先排演的是一、二、三本，排练好了就开始试演，在试演中再调整。差不多了就往下面排，总共 8 本都排了出来，时间也过去两年。到嘉庆九年五月五日这天，南府戏班排练《混元盒》第七本，嘉庆亲自前来导戏。

这天打鼓的是高吉顺。高吉顺的师傅百福也来现场把关。戏曲打鼓很讲究，不同的地方有不同的打法，在外行听来似乎都差不多，内行却能听出问题。比如起更锣鼓和上场锣鼓都用在开场之初，但打法却不同，别说外行，行家也常听错。

鼓师高吉顺倒是打鼓好手，不然戏班总管荣德也不会安排他上台。这天开始排练，首先便是一阵锣鼓。高吉顺叮叮咚咚打得十分顺手。他师傅百福在一旁听了抿嘴笑。荣德在后台盯着场上的高吉顺，见他潇洒自如大

① 丁汝芹著：《清代内廷演戏史话》，紫禁城出版社 1999 年版，第 168 页。

为放心。可就在这时，嘉庆在台下突然说："停、停，这鼓是怎么打的？"众人一惊，急忙停下来望着嘉庆。荣德赶紧一溜烟儿跑下台来到嘉庆身边说："请皇上明示。"

嘉庆嘿嘿一笑说："高吉顺你下来，还有百福。"二人一看情形不对，相互看一眼，赶紧跳下戏台来跪下。嘉庆端起碗边喝茶边说："高吉顺可知错？"高吉顺惶恐不安，乜一眼师傅百福，不知如何回答。嘉庆又说："百福你可知错？"百福没想到皇上问自己，也不知错在何处，不敢随便回话，只得不断磕头。嘉庆又说："荣德你可知错？"荣德正想替这师徒二人解难，没想到嘉庆问自己，一时乱了方寸，急忙稳住精神说："请皇上明示。"

嘉庆哈哈笑着说："可见尔等都不知错在何处了。朕来告诉你们吧。刚才那通锣鼓错在起更锣鼓和上场锣鼓混为一谈，应当先打起更后打上场，而高吉顺却是不分先后一阵乱打。"说罢起身挽袖子，说："朕今儿个示范给尔等瞧瞧。"说罢抬步上台，走到场面处，便叮叮咚咚一阵敲打。众人早知嘉庆精通戏曲音律，但没亲耳聆听过，这会儿听了才知道什么叫起更罗鼓、什么叫上场锣鼓，一个个佩服得五体投地，全都跪在地上磕头说："皇上英明！"

嘉庆满面春风，拍着手走下来坐回原处说："都平身吧！今儿个的事得有个处罚。高吉顺重责三十大板，永远不准迎请见面。百福革月银一个月，永远无赏。"高吉顺和百福刚站起身又急忙跪下谢恩。嘉庆调头对近伺说："莲庆、来喜，你二人将高吉顺带出去看着打。"二人答应："喳！"便拥着高吉顺往外走。荣德在一旁吓得发抖，忙跪下说："奴才有罪，请皇上处罚。"众人于是又跪一地。

这件事有清宫档案记载。嘉庆的上谕是：

《混元盒》鼓板当起更，才是打了上场锣鼓，错了。莲庆、来喜亲看高吉顺重责三十板，永远不许他迎请见面。再，百福教的好徒弟，

革月银一个月，永远无赏。①

打错鼓板罚三十大板，两个太监监视执行，永不见面，殃及师傅，嘉庆不善啊。

3. 余三胜进京

清宫戏班之所以如此，前面讲了，与北京城四大腔调戏曲竞相发展密不可分。这时剧坛上最光彩夺目的不是昆弋腔而是四大徽班。这四大徽班的三庆、四喜、春台早就来到北京安营扎寨，是乾隆五十五年（1790年）的事，至嘉庆八年（1803年），已有13年，已在北京生根开花，而和春班这时才呱呱坠地，刚刚成立，而且不是来自安徽，就是北京本地特产。不过和春班有王府背景，人称王府戏班，先天条件足，一诞生便能与其他3个徽班并驾齐驱，共享四大徽班之誉。

四大徽班为什么能排挤昆弋腔、京腔而清水出芙蓉呢？有三条理由：一、徽戏本身有着其他戏曲剧种无与伦比的特色；二、艺人广泛吸博采众长，为徽班的发展开创新路；三、北京社会的稳定和统治者对于戏曲的支持，是徽班存在发展的重要保证。②

四大徽班人才济济，最有名的是三庆班高朗亭和春台班余三胜。

前面介绍了，乾隆五十五年，高朗亭便随扬州三庆班来北京演出，时年17岁，以其精美表演惊动京城，成为三庆班台柱。4年后，高朗亭21岁，被众人推为三庆班班主。他既有卓越的表演天才，又有极强的组织领导能力和强大的号召力，把三庆班办得风生水起，朝气蓬勃。到嘉庆十七年（1812年），高朗亭38岁，已是功成名就的大艺术家，经北京梨园推荐、朝廷批准，成为北京精忠庙庙首，北京艺人领袖。两年后高朗亭40岁，逐步退出戏剧

① 丁汝芹著：《清代内廷演戏史话》，紫禁城出版社1999年版，第169页。
② 北京市艺术研究所、上海艺术研究所编著：《中国京剧史（上）》，中国戏剧出版社1990年版，第49页。

舞台，专做精忠庙庙首和三庆班班主，只是偶尔逢场作戏，演起戏来自然不如当年英姿飒爽，但也别有风味。

据张次溪编撰的《清代燕都梨园史料续编》记载：

> 朗亭为徽班耆宿，脍炙梨园，近已年逾四十，故演剧绝少，然偶尔登场，其丰颐皤腹，语言体态，酷肖半老家婆，直觉耳目一新，心脾顿豁……戏之别有趣，亦犹诗之有别裁，文之有别情云尔。[1]

再说春台班的余三胜。余三胜是湖北罗田人，著名戏曲家、中国京剧的奠基人。他的儿子余紫云是著名的"同光名伶十三绝"之一。他的孙子余叔岩是著名的京剧余派创始人。

余三胜画像

说余三胜，先引用郭小双、王翻身讲的"嘉庆皇帝封戏状元"的故事。

相传余三胜入京后，有一天戏院唱《四郎探母》，突然扮演四郎的主角得了急病，不能上台演出。因为皇帝要来看戏，戏院老板急得搓手团团转。凑巧，这时余三胜来了，老板心中一动，就问："余老弟，我们演杨四郎的人得了急病，你能不能顶他的角色演出？"余三胜看戏班子有难处，就爽快地答应："既然老兄不嫌弃，我愿意登台试一试。"哪晓得余三胜演得非常感人，台下戏迷们鼓掌叫好。嘉庆皇帝称赞道："饰演四郎的演员算得上是一个戏状元。"这样，戏状元的名声很快在北京城传开了。当时罗田有个小有名气的人叫匡一清在京做官，与余三胜是同乡。北京有人把他们俩的名字作了一副对联：会戏余三胜，能文匡一清。这副对联现

① 杨二十四著：《京剧之王》，西南财经大学出版社2015年版，第48页。

在还被人们传颂着。

这大概是个传说，流传至今，让后人记住了戏状元余三胜。照这个传说，余三胜是嘉庆末年到北京的。余三胜是怎么到北京的呢？

嘉庆七年（1802 年）二月十日，余三胜出生于湖北省罗田县九资河镇七娘山村上余家弯。这儿地处大别山主峰天堂寨山脚下，重峦叠嶂，青翠欲滴，环境幽雅，盛传罗田畈腔。余三胜小时家境贫寒，曾随父母四处流浪演出，拍渔鼓筒子唱道情小调。余三胜聪明能干，相貌出众，嗓音好，在流浪演出中逐渐学会了演戏，加入地方上的东腔戏班做艺人。再长大一些，余三胜不甘寂寞，离开家乡罗田，到武汉、开封、天津一带搭班演出。

余三胜在天津搭的是群雅轩票房。这段历史《天津文史》有记载：

余叔岩的祖父余三胜自南北上，到达北京之前，先在天津落脚，搭上个梆子班，演唱已经改良后的徽剧（将汉调的西皮二黄掺混在徽调内），演出地点在河北普乐茶园和南市大乐茶园，并逐渐为天津观众所熟悉，后赴京搭班一举成名，但仍常来天津献艺，晚年病故天津，葬于西营门外小梢直口义地，后由其子余紫云移柩北京自己的茔地。

余三胜来到北京时大概是嘉庆末年，当时他不到十六七岁。这个年纪正是艺人出头露面的好年纪，以前高朗亭就是这个年纪唱红北京的，所以余三胜来到北京很快融入圈子，结交了不少朋友。因为他演艺高超，人品端正，北京艺人也喜欢与他打交道。他将汉调皮簧和徽调皮簧相结合，吸收昆曲梆子的演唱特点，创作皮簧唱腔，又糅西皮、二簧、花腔为一体，创制二簧反调，在念白上，将汉调基本语音与京、徽语音相结合，独树一帜，自成一派，为京剧诞生奠定了基础。余三胜的花腔抑扬顿挫，旋律丰富，优美动听，令北京观众耳目一新。有诗云：

时尚黄腔吼似雷，

当年昆弋话无媒。

而今特重余三胜，

少年争传张二奎。

这时，比余三胜早来北京发展的湖北艺人米应先却准备荣归故里。米应先比余三胜大22岁，到北京也比余三胜早20多年，是乾隆五十五年（1790年）随徽班春台班来北京的，早以演关公戏闻名遐迩，功成名就，做了春台班台柱，拿一等戏份，每年有700两金子收入。

嘉庆二十四年（1819年），米应先39岁，因长年奔波劳累，积劳成疾，经常呕血，便准备回乡居住，于是托人带钱回去，购买白霓镇洋泗桥建两进两厢两层楼房，然后离开北京回了老家。米应先这一走就再也没有回北京，他在家乡设科授徒，安度晚年，于道光十二年（1832年）正月二十二日去世，终年53岁。182年后的2014年，米应先的神像被送到北京国家大剧院，参加《楚腔汉调——汉剧文物展》，随后被湖北省博物馆永久珍藏。

米应先一走，春台班大受影响，不但很多戏没法排，就连演起的戏也时时冷场，最后竟发生矛盾，散班了事。余三胜就是在这个时候来到北京的。余三胜是湖北人，对同样是湖北人的米应先推崇备至，也抱有前来北京投靠米应先的想法，可刚到北京却遇到米应先离京，春台班散伙，他孑然一身，举目无亲，一时竟没了主意。好在在戏台上摸爬滚打多年，余三胜咬紧牙关，克服种种困难，终于在北京立住了脚，并慢慢打开局面，成为继米应先之后又一位著名汉调艺人。

罗田县文化局长郭小双、罗田县博物馆长王翻身对此大有研究。他们说：

关于余三胜何时入都，史料无明确记载。我们推测，余三胜在嘉庆末年至道光初年间，带着戏班，或与其弟余开贵"由卞入都"，以戏会友，适逢春台班主人米应先于嘉庆二十四年"京师旋里"（见湖北崇阳《米氏宗谱》）"嘉庆二十五年，京师春台班忽无故散去"（见《梦华锁簿》）。这时余三胜可能到了春台班，看到"无故散去"，就立即交结在京汉调艺人重整旗鼓，并挑起了生角演出重任。据《都门纪略》记载，余三胜在春台班是当家生角，排名在李六之上。又春台班是以"孩子"著称的班社。道光初，余三胜已近20岁，正是他舞台上崭露头角的年龄，成为继米应先之后春台班的当家生角，有"亚赛当年米应先"之誉。这也说明，余三胜入都是在嘉庆末年至道光初年间。[1]

正当米应先离京、余三胜入都之际，在安徽潜山，未来中国京剧界一位大师级人物已长到八九岁，开始跟他舅父张坦学习唱戏，并在10年后踏着米应先、余三胜的脚步来到北京，加入三庆班，以其穿云裂石的嗓音，为中国京剧的形成奠定了最后一块基石。他就是京剧圣祖程长庚。

四、裁撤南府

纷纭琐事传入宫中，嘉庆皇帝听了不胜其烦，因为他当时已是60岁的老人，身体也不好，时时头昏眼花，再也没有精力来管理清宫戏班。

嘉庆二十五年七月十八日，烈日炎炎，嘉庆皇帝住在圆明园也觉得热，便起驾到承德避暑山庄，对外的理由是去木兰围场狩猎。

顶着日头，经过7天长途跋涉，嘉庆一行到达承德避暑山庄。第二天上午，正商量狩猎事，嘉庆皇帝却突然病倒了。据近伺太监说，嘉庆突然感到痰气上涌，说话困难，头脑发胀，慌忙请来御医，并召大臣赛冲阿、

[1] 刘真、张业才、文震斋编：《余叔岩艺事》（资料）2005年，第3页。

托津等入室。几个大臣进去不久，正等着嘉庆皇帝发话，嘉庆皇帝就不能说话了。赶来的几个太医拿了脉，不知道病因，束手无策。到了晚上，嘉庆皇帝正在昏睡，突然雷电交加，一道闪电击中嘉庆皇帝所在烟波致爽殿，之后便发现嘉庆皇帝已死在龙床上。

嘉庆皇帝死后，总管内务府大臣禧恩奉皇太后懿旨，立刻派兵封锁热河行宫，一面派大臣赶紧去北京，将预备的寿棺连夜运到承德，一面派人寻找即位诏书，可是藏在正大光明匾后面、装有即位诏书的小金盒却找不着了，嘉庆随身携带的密盒也找不着了，急得皇太后和内务府大臣禧恩团团转。无奈之下，他们便召集随行王公大臣开会，宣布遵照嘉庆遗命，宣布由皇二子旻宁继承皇位。于是众人对旻宁三跪九叩行君臣大礼，新皇帝便产生了。这就是道光皇帝。

这一年是 1820 年，道光皇帝 38 岁，正值中年。道光皇帝在位 30 年，正是清朝日益衰弱的时期。为挽回颓局，他雷厉风行，整顿吏治，整理盐政，通海运，平定张格尔叛乱，严禁鸦片，有所作为。他厉行节俭，勤于政务，有所垂范。他裁撤景山、南府戏班，遣返南方艺人，大幅减少清宫戏班人数，组建升平署，本意是抑制戏曲发展，但青山遮不住，毕竟东流去——京剧却在他手里横空出世，真是一场传奇。

1. 革退宫廷艺人

道光皇帝即位，当务之急自然是稳定天下，于是连下诏书，安抚王公大臣，八方诸侯，忙得一塌糊涂，很快过去半个月。一天，道光皇帝忙完军国大事，正想传戏班看帽儿戏，突然想起一件关于戏子的往事，顿时索然无味，便独自一人在殿里徘徊不定。

原来，在前几年，道光皇帝还是皇子旻宁的时候，遇到先皇嘉庆过生日，各王公大臣、总督巡抚送来许多贵重礼品。嘉庆哪要得了这么多东西，便口谕各皇子自行去库房挑选一二。旻宁贵为皇子，富甲天下，看了半天也没看上一件，正准备随便挑一件时，突然发现不起眼处挂着 3 件貂皮大衣，

走近一看，是某省巡抚贡品，样式特别好，便叫随从记下编号，向内务府申要。过几天，旻宁想起这事，对近侍说："貂皮大衣呢？我想试试。"近侍回答："内务府还没通知领。"旻宁说："啥事都磨磨叽叽，去催一下。"不一会儿这近侍哭丧着脸回来说："他们欺负人，说好的3件现在只给1件，奴才没敢领。"旻宁陡然生气说："内务府凭什么？我去看看。"说罢起身往外走。

内务府大臣是永来。他已得知旻宁府上的人来要过貂皮大衣的事，心想这事与己无关，都是嘉庆皇帝决定的，有皇上手谕在，谅他旻宁无话可说。过了一会儿，见旻宁急匆匆赶来，忙请他坐下，自己站一旁伺候。旻宁说："永来，你为何克扣我的貂皮大衣？"永来回答："臣不敢。臣遵旨行事。"说罢，将嘉庆手谕呈上。旻宁接过一看，上面写道："着生日贡品貂皮大衣两件赏张六、李贵，一件赏旻宁。"旻宁顿时心潮澎湃，血涌两颊，一言不发，掉头就走。

道光想起这件事还心有不满，先皇怎么重戏子而轻儿子呢？转而又想，这张六、李贵又是如何赢得先皇喜欢的呢？不外乎阿谀奉承、溜须拍马，便越发对戏子没有好感。他又想，眼下国家经济困难，戍边屯垦，兴修水利，处处都要大把银子，哪来钱养南府、景山戏班？何况养这些只会拍马屁的家伙有多大用？宫廷演戏得演，可以不演大戏只演小戏啊，可以只要太监不要民间艺人啊。

天下很多事都在皇帝一念之间。道光这么一想，顿时火冒三丈，疾步走回龙案坐下，提笔写道：

> 着将南府、景山外边旗籍民籍学生，有年老之人，并学艺不成不能当差者，著革退。其民籍学生，著交苏州织造便船带回。旗籍学生，著交本旗当差。①

① 王芷章著：《清升平署志略》，商务印书馆2006年版，第32页。

所谓年老之人，要是从康熙从苏州和扬州两地带回京的艺人算起，已是百年之事，那批老艺人自然都已作古，但他们的儿孙辈中有不少仍在清宫戏班当差，他们已到老年，成为道光第一道遣散令遣散的对象。

这时清宫戏班总管是六品顶戴李禄喜。他的师父、戏班总管荣德已经去世，葬在慈集庄公墓。李禄喜接了这道上谕十分为难，因为退谁不退谁都是得罪人的差事，何况戏班的人很多都是亲戚，父子、叔侄、兄弟，一不小心得罪一片。所以，李禄喜领了差事，找来各班队的首领，根据道光的意思，把全戏班的人员清理了几遍，然后拟出一个革退人员名单。这份名单有外头学顾双福等6名、外二学白寿等6名、外三学介寿梁等15名、景山大班松顺等6名、景山小班得福等6名，总计人数39人，其中民籍23人，旗籍16人。

这份名单的人员有老有小，比如景山小班6名里就是10岁左右的孩子，是道光上谕中的"学艺不成者不能当差者"。李禄喜将这名单交内务府大臣英和，征得英和同意，上报道光皇帝。李禄喜禀告道光皇帝：

> 今现在南府、景山外边学生等，虽有300余名，较比嘉庆四年之数，不及其半，若承应大戏等差，实不敷用。今奉旨意，奴才不敢违抗，拟应革退之人附后。[1]

这是第一次革退戏班艺人，时间是道光元年一月十七日。

2. 再革退两批

道光看了李禄喜的报告和所附革退艺人名单，批示同意，但认为力度不够，便下旨再革除一批。道光叫来内务府大臣英和，对他说："此次革

[1]　王芷章著：《清升平署志略》，商务印书馆2006年版，第32页。

退南府、景山戏班学生人等，不是省几个钱，重要的是朝廷要大幅减少宫廷承应演出，将那些虚头巴脑的烦琐礼节统统去掉，更用不着演连本大剧，动辄上千名艺人演出，没有必要。更何况，新朝伊始，百废待举，普天之下都要勤俭，要是朝廷带了头，地方督抚们总不至于无动于衷吧，都会闻风而动，要求削减各级承应演出。你去对李禄喜说，宫廷戏班300多人还多，再革退一批。"

道光皇帝手迹

英和领旨下来，叫手下汪文焕去办。汪文焕来到南府戏班向李禄喜宣旨。李禄喜领旨谢恩，等汪文焕前脚离去，便叫苦连天：已经革退39人，还要革退79人，怎么办好？李禄喜不敢耽搁，立即派人去找来各班队首领，对他们说："皇上还要革退79人。我想了，就照上次人员比例分给各班队，由你们负责落实具体人头，报上来我再做平衡，最后由和英大人定夺报皇上。"各位首领听了意见纷纷，难免发一通牢骚，然后气呼呼而去。

经过一番折腾，这批革退人员名单出笼，有外头学喜儿等13人、外二学狗儿等11人、钱粮处郭盛等24人、民籍学生19人，景山小班安恒1人，共计79人。李禄喜拿了名单找内务府大臣英和说："实在不好办，好歹弄出这79人报上去吧。"英和看了名单，问了情况，300多人，一月之内两次革退118人，幅度也算大了，也怕逼急了生出事端，便答应这样报。

于是李禄喜回去给道光写了份报告：

于二十八日，内务府大臣英和面奉谕旨，著骁骑校汪文焕传旨与奴才等，革退民籍学生19名，照例交苏州织造便船带回，格外加赏每名赏银十两。至旗籍学生，前已裁退16名，着再裁60名，统交内务府另挑差事，钦此。奴才禄喜等遵旨，各学旗籍学生37名，钱粮处旗籍厢相人40名，遵旨革退60名，现留旗籍鼓板1名、管箱人16名。谨此奉复。奏闻。[①]

这是第二次革退戏班艺人，时间是道光元年一月二十九日。

就是如此，道光皇帝仍不满意，只是碍于英和、李禄喜等人多次喊叫困难，才隐忍不发，暂且了事，不过仍耿耿于怀。不久，戏班又一件事激怒了道光。元年四月，道光皇帝叫南府、景山戏班迁往圆明园。戏班总管李禄喜领来差事不敢大意，一再吩咐各首领务必谨小慎微，千万别再惹皇上生气。戏班搬家是件大事，人多行头多，单是戏箱行李就要装80多辆车，必然兴师动众。禄喜便与众首领一起商量，经过精心计算，向皇上写报告要运送车马。

报告是这样写的：内大学、内小学、十番学、中和乐、外头学、外二学、外三学、钱粮处、档案房、写法处、景山大班、景山小班、景山写法处、景山档案房等14个，所需车马多少不等，最多的是内大学，74人要74匹马，最少的是景山写法处，要3辆车，拉运剧本和行李，总计是人员468名，需马312匹、车124辆。

道光皇帝看了报告大为生气，发脾气说："一个戏班的队伍如此浩浩荡荡成何体统？"便召来禄喜询问为何要这么多车辆。禄喜回答："禀奏皇上，戏班人不多行头多，单是衣箱、靠箱、盔箱、杂箱就有两万余件，

① 王芷章著：《清升平署志略》，商务印书馆2006年版，第33页。

不可能全拉去圆明园，只准备先拉去一小半，就得用 100 辆车。"道光再次惊讶，说："戏箱有两万余件？简直是糟蹋钱财！"

说归说，实际需要的确如此，道光皇帝只好同意，但心里又下了压缩戏班规模的决心。所以，才过去 4 个月，到这年六月三日，道光实在不能忍受，便想了个釜底抽薪的办法，一定要再革退更多艺人。

他把内务府大臣英和叫来说："南府戏班艺人还得革退。你有什么好办法？"英和说："还是暂缓革退吧，南府快溃不成军了，留下来的艺人都不安心演戏，也都是骨干，裁不得了。"道光说："有什么不能裁的？就是骨干也可以裁。"英和说："喳！只是裁减人员的差事太不好办，前次就给大家说了，再不裁减人了。这次怎么开口啊？"道光说："朕已经替你们想好了，不用一个个动员裁减，干脆把景山戏班撤掉算了，多数人员裁减出宫，剩余人员并入南府。"英和听了一惊，脱口而出："啊？裁掉景山戏班？这……这可是当年康熙皇帝创立的啊，多是苏州和扬州两地聘请来的艺人和他们的后人，要是撤了怪可惜的不是……"道光打断他的话说："优柔寡断能办成什么大事？前朝怎么样朕不管，本朝不需要演这么多戏，不需要演这么大的戏，就得裁减艺人，有什么大惊小怪的。朕以为，那些需要 120 名艺人上台演出的大戏，给朕减少 100 人，20 个人上台演戏就够了。"英和听了发愣。

英和下去找戏班总管李禄喜要他贯彻执行。李禄喜听了满面秋霜，叫苦不迭，说今后这戏还怎么演，又说现在艺人总计不过 400 多名，不抵前朝一半，再撤去景山戏班，又要去掉几十名，还叫什么宫廷戏班。英和不好在下属面前说风凉话，就叫他别发牢骚，快去想办法落实。李禄喜只好讪讪而去。回到南府，李禄喜找来各班队首领，说了皇上撤销景山戏班上谕，要大家商量怎么落实。大家听了议论纷纷，垂头丧气，都觉得这戏没法演了。

经过反复磋商，李禄喜和大家拟定出裁撤景山戏班的办法：革退 47 名艺人，剩余艺人并入南府，由英和转呈道光。道光看了大为不满，当场训

斥英和说："景山戏班革退47名远远不够，还得增加革退人员，不能都去南府，都去南府等于没撤景山。"英和无话可说，诺诺领旨而去。

英和回到内务府，唤来李禄喜一顿训斥，责令他马上增加革退人员，又说皇上已经发火了，千万不要惹皇上不高兴。李禄喜嘀咕一番而去，回到南府也懒得再找人商量，把景山戏班艺人名单翻出来，也不思考，要是再思考恐怕是一个也不能裁，提笔圈了38人作为裁退人员。这些艺人多是他多年苦心孤诣培养出来的啊，扔下笔，李禄喜悲从心起，禁不住热泪盈眶。两份裁除人员名单上共计85人，差不多是景山戏班的全部，于道光元年六月五日呈交道光。

道光看了第二份裁退名单，瘦削的脸上才有了点微笑，心里说，李禄喜啊，不给你点厉害你不松手。道光没有马上批准。他认真看了革退艺人的资料，发现有一些艺人是前朝当红艺人，带过顶戴，年纪都不小了，不好一概踢出宫门，便在报告上批道：

在乾隆皇上殿内当过差事、带过顶戴系何人？在嘉庆皇上殿内当过差事、戴过顶戴系何人？在嘉庆皇上作藩邸、带过顶戴系何人？查出来，此等人不必革退。

李禄喜接到这道上谕喜出望外。他不是不清楚这事，是一时激愤顾不得他们了，后来想起忐忑不安，觉得对不起这批老人。现在有了弥补的机会，他自然格外巴结，立即亲自去档案房查阅这次所裁退人员档案，凡是道光所列三种人一律清理出来，注明何时当过何差、戴过何顶戴，共有九如等总计15人，上报道光。

道光皇帝看了奏章，同意九如等15人不必革退，并下旨说：

交下今年宫中承应差事折三件，南府戏班当按折承应。景山大小

班着归南府戏班，永远不许提景山之名。再大戏有 120 余人之戏可也，减去 100 名，20 名皆可。其太平村所闲房 70 余间，不许人居住，朕还要用。①

这是第三次革退，时间是道光元年六月。

以上三次共革退外学人额 169 名，盖皆冗员之属为多，而景山之名亦于此告其终结也。②

半年内，南府、景山戏班经此 3 次革退，艺人由 400 多人减少为 200人左右，力度不可谓不大，成效不可谓不小，可道光皇帝却不以为然，总认为朝廷养这么多艺人得不偿失，于是在筹划军国大事之余，继续打压朝廷戏班，在道光元年出台了一系列整顿措施。这些措施包括：一、八月十四日，内大学班与内小学班合并，改名内学班；二、九月一日，外头学班、外二学班、外三学班合并为外学班；三、九月二十二日，南府艺人玉福、兰香由六品降为八品，喜庆由七品降为无官职，太监吉祥由八品降为无官职。

3. 马双喜之死

撤销景山戏班是道光皇帝缩减开支的措施之一。景山戏班主要是苏州和扬州来的艺人，占总人数的三分之二。他们不远万里来到北京，把优秀戏曲艺术带到北京，为清宫戏班和北京戏曲发展做出重要贡献，受到康熙、雍正、乾隆、嘉庆几位皇帝的优待。景山艺人平日住在景山，到圆明园演出期间住太平村。这些南方艺人不习惯吃面粉，朝廷特意供给他们大米。此项白米均由官三仓按四季发领，即为养家糊口之资，若内学太监等则无

① 王芷章著：《清升平署志略》，商务印书馆 2006 年版，第 35 页。
② 王芷章著：《清升平署志略》，商务印书馆 2006 年版，第 35 页。

此白米之规定也。[①]

　　苏州、扬州来的艺人，除了每月每人可以领取 10 个人的大米外，还有每月奉银，多少不等，但比内学太监高了许多。每月总计 9000 两银子，由崇文门税务处按月提供。

　　除此之外，南方艺人还有安家费。举例说明。嘉庆十六年十月，清宫戏班从南方招来 8 名十来岁的小学生，给他们的待遇相当高。

　　　　这些学生每人得到了绸面的羊皮袍褂、灰鼠皮袍、羊皮裹圆（即斗篷）、羽缎、月白绸、纱褂裤，乃至海龙皮领、水獭绒领、各式靴帽等五十余套衣物，连棉袜、手巾、扇套、红皮箱、铜面盆等一应俱全，外加每人 100 两白银"置办零星添补零用"。清宫为南来的伶人提供的待遇算得优厚。这八名学生还登记，另外有每人一份式样相同的旧衣物，从白皮箱到绸缎马褂、棉袄、靴、帽、羊绒、棉、夹三种斗篷等等，想是由江南织造统一制作的行装。[②]

　　这些艺人到北京不久，可以申请将家属接来北京。于是，一大家子人便从苏州、扬州逶迤到京，由朝廷负责提供家属住宿和食粮。这些艺人和他们的家属在北京待了 100 多年，每年都有不少人去世。朝廷给每个死者 10 两银子抚恤，还负责把尸体运回苏州、扬州安葬。这笔开支也不小。

　　举个例子。南方艺人马双喜因病去世。他是八品艺人，按规定发给恩赏银子 25 两，还按规定将他的遗属、他及他在京亲人灵柩运回苏州。南府戏班总管负责办理这事。他开初没把这当回事，照规矩办得了，用不了几个钱，可一看材料吓一大跳，马双喜的遗属有：妻子、3 个儿子、3 个儿媳、3 个孙子、6 个孙女、1 个待字闺中的小女儿，共计 17 口；灵柩有本人、祖父、

①　王芷章著：《清升平署志略》，商务印书馆 2006 年版，第 27 页。
②　丁汝芹著：《清代内廷演戏史话》，紫禁城出版社 1999 年版，第 102 页。

祖母、父亲、母亲、伯父、伯母、叔父、婶母、哥哥、嫂嫂、两个弟弟、两个弟媳、前妻，共计 17 口。南府戏班没这笔巨资，总管只好给皇帝写报告要钱。皇帝看了报告一惊，一个南方艺人去世竟引来这么大一笔开支，那在北京的数百南方艺人不是都有这些麻烦吗？

这些事情，对于一贯节省的道光皇帝而言，简直不能理解。道光皇帝想，朕吃剩菜、穿破衣服，一个子一个子节省下来的银子，原想用在军国大事上，现在竟用在艺人身上了，岂不冤哉？于是，革退宫廷艺人，撤销景山戏班，在道光皇帝眼里便顺理成章。

4. 余三胜演"独角戏"

道光初年，这边在整顿宫廷戏班，那边民间戏班却在蓬勃发展，新人如雨后春笋，新剧目层出不穷，新腔调悦耳动听，酝酿多年的京剧大有呼之欲出之势，令中国剧坛热血沸腾。

这股历史潮流里活跃着从安徽、湖北来的大批艺人。徽班高唱徽调二簧，汉班高唱汉调西皮，在京城各自为政，自成一派。这时北京流行梆子戏。徽、汉二班便移花接木，每场戏前两出都是梆子戏，用以吸引北京观众，同时暗中学习和移用梆子戏的精华，在自己的徽汉调里加入京腔京韵，甚至聘请北京艺人加盟演出，使之更适合北京发展。如此一来，徽、汉两调自然不自然逐渐融为一体，你中有我，我中有你，和二为一，混而一谈，便有了京剧雏形。

这股历史潮流的弄潮儿是余三胜。

余三胜少年时曾加入湖北罗田的桂林班。桂林班是本地布商陈家的私人戏班，经常在罗田一带演出。余三胜有个同村人叫陈镛。余三胜住后村。陈镛住前村。余三胜与陈镛的关系很好，每次演戏归来都要去他家坐坐。余三胜家里原来很穷，自从加入戏班后增加了收入，日子开始好转。村里有个人瞧不起余三胜做戏子，更见不得他回村来洋洋得意的样子，经常骂余三胜没出息。

这天，余三胜回村，在路上与这人狭路相逢，又遭到他无故谩骂，气愤不已，就与他对骂。这个人欺负余三胜还是大孩子，就动手打他。余三胜打不过他只好落荒而逃。这时，那人在追打过程中突然昏倒在地，人事不省。里正正好路过，见状大喊："余三胜杀人啦！"说着就要抓余三胜去镇上见官。余三胜见势不妙，急忙逃走，一口气跑到陈镛家躲了起来。陈镛听了事情来由，对余三胜说："这不是你的罪，但是有可能被仇人陷害，还是出去躲躲好。"余三胜一时慌乱没了方寸，只

余三胜画像

得全凭陈镛做主，拿了陈镛的盘缠，满怀冤屈，逃离老家，离开罗田，去了北京。

来到北京，没找着汉调前辈米应先，余三胜嗟叹之余奋发努力，重组米应先留下的春台班，发扬汉调优势，学习吸收徽调、梆子诸腔长处，凭借其醇厚嗓音和优美表演，创造出京剧唱腔，逐渐成为继米应先之后著名的汉调艺人。传说嘉庆皇帝夸他是戏状元，应该就在这个时期。

这里说余三胜"创造出京剧唱腔"并非妄语，有书为证。中国社科院研究员幺书仪引用苏移的话说：

> 余三胜原为汉戏之著名老生……（进京之后）在汉调皮簧和徽戏二簧的基础上，吸收了昆曲、秦腔等特点，创造出抑扬婉转、流畅动听的京剧唱腔。[1]

[1] 幺书仪著：《程长庚、谭鑫培、梅兰芳——清代至民初京师戏曲的辉煌》，北京大学出版社 2009 年版，第 89 页。

当然，这并不是说余三胜创造了京剧，他只是与一批徽调、汉调、梆子、昆弋艺人共同为京剧诞生做出了重大贡献。这批艺人有道光初年来京的汉剧著名艺人王桂、李六、王洪贵、龙德等。

清朝道光年间，湖北的汉剧演员李六、王洪贵等来到北京，以"楚调新声"得名。楚调也就是后来的西皮调。它和徽剧在戏路上虽然风格不同，当时出于同一源流，因此有时也在一处搭班。这样，徽剧的二簧调和汉剧的西皮调便自然结合起来，成为皮黄（又称京调）。这时候山西梆子也大量传入北京，与京调争胜。后来徽班又吸收了梆子的精华，在剧目、音乐、身段、服装上都有所变革，再结合北京当地的语言和风俗习惯，于是便逐渐形成了京剧。[1]

余三胜擅长花腔，悦耳动听，技惊四座，有《清稗类钞》故事做证。这一天，余三胜演《坐宫盗令》。这出戏是《四郎探母》中的折子戏，讲杨四郎（延辉）被擒后改姓名，与铁镜公主成婚。辽邦萧天佐摆天门阵，余太君亲征。杨四郎思母，被公主看破，以实告之，公主计盗令箭，助其出关，私回宋营，母子兄弟相会。四郎复回辽邦，被萧后得知，欲斩，公主代为求免。

余三胜演杨延辉，与他配戏演公主的是喜禄。演出前，余三胜照例早早来到后台化妆，然后静坐酝酿感情。到了

《四郎探母》海报

① 陶君起著：《京剧史话》，中华书局1962年版，第8页。

开戏的时候，扮演公主的喜禄还没有来，急得前场管事、后台管事团团转。他们一打听，说喜禄有事耽误了，这会儿还在家里忙乎，而他家离演出的地方有三四里路，更急得不行，便一齐来找余三胜。后台管事说："余老板，喜禄怕是来不了，要不咱们换个人得了。"

余三胜这时正是当红之际，所唱花腔融合徽调汉调、昆弋之声，抑扬转折，推陈出新，最擅长西皮调《四郎探母》、二黄反调《李陵碑》等剧，名噪一时，而且知书识礼，口才雄辩，能随口编词，滔滔不绝，所以自持才高，对配角的选择非常严格，一旦选定绝不更换。这正是前场管事和后台管事为难的原因。

余三胜回答："不换。"两位管事面面相觑。前场管事嘿嘿一笑，说："今儿个客满，都争着看余老板您的演出，时间已到可不好耽搁。"余三胜说："这好办，咱这就上场就是。"说罢起身要走。后台管事急忙拦住他说："我的爷，您上场倒好，可一会儿要是喜禄还来不了，没人给您配戏怎么办？"前场管事说："观众要砸场子的。"余三胜笑了笑，说："这也好办，我在场上多唱几句就是，喜禄不上场我一直加词唱。"两位管事面面相觑，无言答对，只好将就他，待他上场而去，赶紧又派人再催喜禄。

再说喜禄，这天出门去演戏，刚走出门就被家人叫回去，说孩子急病发作要死人，只好回家去料理，叫人请郎中，给孩子喂水敷毛巾，一想戏院还等着自己演公主，心里急得猫儿抓。过一会儿郎中来了瞧了脉，开了方子，叫马上去镇上抓药耽误不得。喜禄是一家之主，媳妇孩子自然听他的，他便走不了，只好坐镇家里指挥。再过一会儿药抓回来煎上，孩子的病情也稳定了，喜禄想走，他媳妇不让，正在争吵，戏班的人急匆匆跑来了，可他媳妇还是不让他走，戏班第二拨人又到了，说不得了啊，余三胜一个人上了台，就那么几句念白、几句唱词，几分钟的事，可喜禄这会儿还在家里，要是公主不及时上台给余三胜配戏，这戏怎么演？观众要砸场子了。喜禄这才得到家人许可匆匆跑出家门，边跑边问："这会儿余三胜挺得

住吗？"

　　再说余三胜，踩着鼓点上得台来，一个甩袖转身亮相，英俊潇洒，炯炯有神，顿时赢得满堂彩，然后唱了引子"金井锁梧桐，长叹空随，一阵风"，开始念白：

　　沙滩赴会十五年，雁过衡阳各一天。高堂老母难得见，怎不叫人泪涟涟。本宫，四郎延辉。我父金刀令公，老母佘氏太君。只因十五年前，沙滩赴会，本宫被擒。蒙萧太后不斩之恩，反将公主招赘。昨闻小番报道：萧天佐在九龙飞虎峪，摆下天门大阵，我母解押粮草来到北番，我有心，过营见母一面，怎奈关井阻隔，插翅难飞，不能相见。思想老母，好不伤感人也！

　　这时音乐声起，余三胜张嘴唱道：

　　杨延辉坐宫院自思自叹，
　　想起了当年事好不惨然。
　　我好比笼中鸟有翅难展，
　　我好比虎离山受了孤单；
　　我好比南来雁失群飞散，
　　我好比浅水龙困在沙滩。

　　要照平常，唱完这4个好比，应当唱"想当年沙滩会一场血战，只杀得血成河尸骨堆山"，之后便是公主上场，与公主的对白和对唱，可余三胜一看后台公主没来，心里暗自好笑，头脑一转开始编新词唱道：

　　我好比父母远去儿孤单，

我好比大雁单飞好孤单。

台上的乐手和台下的老观众听出问题了，怎么回事啊？改词啦？乐手一看公主没上明白几分，跟着余三胜走。老观众不知道公主的事，以为余三胜又在玩花招，倒也不动声色，乐见其成。一般观众不明究竟，只想听余三胜的花腔，管你唱啥都行，还拍手叫好。于是余三胜便暗自得意，心想：公主啊公主，你一场不来我唱一场。

余三胜这样现编现唱，一连唱了74个"我好比"，全场观众聚精会神，目不斜视，一直到喜禄赶来化好妆、着好戏服出现在后台口，才意犹未尽地嘿嘿一笑收住，与上得场来的公主配戏，过渡自然，天衣无缝，似乎这场戏就是这样演的，令台下老观众拍手叫好。

演完戏，余三胜下得台来，受到前场、后台两位管事连连夸奖。

对这天的演出，《清稗类钞·优伶类五》有如下记述：

> 后有问之者曰："设再延不至，将奈何？"则曰："我试以八十句为度，若仍未至，可以说白，历叙天波家世，虽竟日可也。"瞧余三胜这口气，我准备唱八十句"我好比"，如果公主还不上场，我可以用念白方式，述说杨家天波府家世，演一天也行。

余三胜的戏状元传奇和这个故事有口皆碑，流传至今，成为中国戏曲历史的一部分。余三胜因为演技高超，贡献卓著，后来被道光皇帝封为四品内廷供奉。1841年，宫廷画师黄均还奉旨为余三胜画像留念。

5. 王大臣不可看侉戏

与徽班汉调相比，清宫戏班在道光皇帝的打压下，步步惊心，相形见绌。

道光皇帝3次革退宫廷艺人、撤销景山戏班之后，清宫戏班基本上就不演连本大戏了，即或演，照道光皇帝旨意，120人的大戏只上20人，清

宫戏班堆积如山的戏服、道具便无英雄用武之地，道光皇帝看了有意见。

道光二年三月二日，道光皇帝召来戏班总管李禄喜说："既然不演大戏了，平日的承应戏也大大减少了，宫里那些堆积如山的戏服道具怎么办？不能还是年年维修、年年添置啊。朕的意思，你去彻底清查一下，不能用的、没用的做报废处理算了，反正今后也不再用，把库房和库管人腾出来，朕用在别处。"

李禄喜暗自吃惊，心想，这是干啥？祖先留下来的东西都不要啦？清宫戏班不办啦？便大胆谏言："奴才斗胆说句话，即或暂时不用，还是保留为好，只把不能用的清除掉吧？"

道光说："朕勤俭持国，克己奉公，你们要理解、支持、服从，不能只看到眼前那丁点小事，得从全国着眼，长远着眼。照朕的意思去办吧！"

李禄喜讪讪而去，一路在心里嘀咕，如何是好？艺人没了，戏服道具没了，这南府戏班如何是好？回到南府衙门，他把自己关在屋里，忧心忡忡，闷闷不乐，独自想了很久，才叫人通知明天开会。第二天一早开会的人来了，有紫禁城、圆明园、颐和园3处的钱粮处首领、寿安宫、重华宫库房首领等人，因为戏服道具由钱粮处管。寿安宫、重华宫库房是堆存戏服道具的主要地方。李禄喜把皇上的旨意说了，也说了自己清查库存的安排，问他们有何意见，要他们回去做好准备。

过几天，李禄喜便带人开始清查，重点是圆明园的同乐园、紫禁城的寿安宫、重华宫。同乐园在圆明园后湖东北面，建有清朝最大的戏台清音阁，当年乾隆、嘉庆经常在这儿举行酬节会，设宴赏戏，款待宗室王公及外藩陪臣，也在这儿演戏庆祝各种生日、节日，所以清宫戏班的很多戏服道具都堆放在这儿的库房里。寿安宫是皇太后及太妃、嫔等人的居所。乾隆年间，为皇太后七十圣寿庆典，在院中添建一座3层大戏台。皇太后逝世，寿安宫戏台逐渐荒废，嘉庆四年拆去寿安宫戏台，建春禧殿后卷殿，收贮南府戏班戏服道具。重华宫东侧建有淑芳斋戏台，是紫禁城主要戏台之一，

各朝皇帝经常在这儿设宴赏戏，款待群臣。

经过较长时间清查，结果出来了。李禄喜给道光皇帝写报告说：

> 三月二十一日，奴才禄喜、如喜、陆福寿谨奏，于三月初三日起，奴才等通钱粮处内外首领、太监、管箱人等，陆续查点宫内、圆明园库贮行头切末等，俱与印帐相符。今将库贮钱粮行头切末等另缮清单，恭呈上览。谨此奏请。

清史专家丁汝芹说：

> 经他们查点，宫内大戏的衣箱、靠箱、盔箱、杂箱四式，普公开除 3999 件，共库存 20406 箱。圆明园大戏的衣箱、靠箱、盔箱、杂箱四式，普公开除 10890 件。圆明园的杂箱内的库存数，他们未曾统计，仅衣靠盔三种箱内的库存就达到了 23565 件。其中达到炮车，小道眼镜，巨细俱全，库存和开除数已有将近 10 万。此外西苑（北海和中南海）、承德行宫、张三营行宫陈库存的衣靠切末都未计算在内。粗略估计其有数十万件，并不夸张。[①]

道光皇帝看了清单大为惊讶，便朱笔一挥，下旨将其中不能用、不需用的 14000 多件清除报销。李禄喜接到上谕痛心不已，但细细一想，这些东西多数都是存放了几十年的老古董，清除报销也好。

李禄喜这时 42 岁，日子很好过，身为六品总管，每月有 7 两银子、5 石 9 斗大米、1 贯公费制钱，额外还有人孝敬。孝敬李禄喜的是南府有些艺人，他们想把自己的亲属，包括弟弟、儿子、侄儿等，送进南府做艺人。前些

① 丁汝芹著：《清代内廷演戏史话》，紫禁城出版社 1999 年版，第 81 页。

日子，经过几次压缩，南府戏班人数已不敷使用，必须加人，道光只好同意，但名额有限。想进来的人多，名额少，有人便给李禄喜送钱，请他高抬贵手。比如道光三年五月，道光皇帝就批准招收16名艺人进宫。这些人有：外学总管如喜的儿子成林、外学总管陆福寿的儿子陆得升、陆得明，外学首领寿喜的侄儿七猫，恩福的弟弟得儿等。

就是这样，清宫戏班还是人不敷用，不得不在道光三年一月，从江南招收15名少年艺人来京，其中苏州5个、扬州10个。这是经过道光皇帝批准了的，还允许这15个少年艺人安顿好后，把自己的家属接来北京。

这批江南艺人到京后，本来就是花中选花来的，都是熟手，所以缓解了南府戏班人手紧张的困难，但朝廷承应戏的需要却日趋扩大，而且形式越来越多，需要戏曲之外的其他艺术人才，所以又出现新的困难。比如道光三年一月一日，皇太后在寿康宫要看4个节目，其中就有翻筋斗，由内学班的李雨儿等5人演出；有跳狮子，由内学班王成田等3人表演；有设法取水，属于变戏法节目，由外学班汪成庆、庆瑞演出；有学八角鼓，由外学班增福等4人演出。

又如道光三年十月，道光为皇太后祝寿，下旨连演5天戏，地点分别在漱芳斋、同乐园、绮春园，每天演出六七出到十几出戏不等，主要剧目有：花甲天开、宫花报喜、说亲回话、怒斩丁香、思凡、玉麒麟、鸨儿赶妓、西池瑞应、九九大庆等。

到了道光五年，宫里的戏曲演出有增无减，甚至还出现侉戏。这年七月十五日中元节，道光皇帝在圆明园同乐园招待仪亲王及群臣吃早饭，饭后赏戏，演的是《贾家楼》。

这出戏大意：随朝末年，群雄并起，各据一方。富豪尤俊达广结天下英雄，接纳程咬金。程咬金一日带领庄丁在长骠岭射猎，遇上官府押送饷银10万两过路，即领庄丁打败官兵，劫得银子，并说我们是这儿山庄的尤俊达、程咬金。靠山王杨林接报大怒，令捕头秦琼缉捕劫银强盗。秦琼知

到是程咬金干的，故意延缓，终未破案。程咬金自行投首，后被众英雄设计救出。

这出戏有昆腔和西皮腔两种本子，当天演的是西皮本[1]。西皮、二黄等腔被称作乱弹，又称作侉戏。前面介绍了，侉戏就是粉戏，娱乐性强些，宫里常演侉戏。戏班总管禄喜安排演西皮本《贾家楼》，意思不过是过节取乐。

开场锣鼓一阵响，只见程咬金上得台来唱道：

> 生就来蓝靛脸赤须红发，
> 我也曾在大街卖过竹扒。
> 多蒙那尤俊达将我收下，
> 怎不见尤大哥我的怒气冲发。

随着剧情徐徐展开，仪亲王和众大臣看得津津有味。看完戏，众人谢恩离去。有看戏御史对此大有意见，便上奏道光皇帝提意见。道光那天没看戏，但在宫里看过这出戏，看了奏章暗自好笑，想了想不好批示，便批个"留"字，另外取纸写了道圣旨说："俟后有王大臣听戏之日，不准承应侉戏。"禄喜接到上谕嘴里说遵旨，心里暗自好笑。

这样的宫廷演出需要更多艺人，所以到道光五年八月，戏班出现缺乐手问题。戏班总管李禄喜硬着头皮给道光皇帝打报告，请求恩准戏班去苏州招聘几个会使扬琴、月琴、笛子的高手艺人，原因是苏州的艺人最懂昆曲，其他地方的人都是向苏州学的。道光看了报告不以为然，叫来内务府大臣英和说："朕说过永不往苏州要人，怎么就又往苏州要人呢？不行，肯定不行。你告诉禄喜，如果缺鼓板、笛子艺人，可以叫宫廷艺人的亲属来学，

[1]　北京市艺术研究所、上海艺术研究所编著：《中国京剧史（上）》，中国戏剧出版社1990年版，第607页。

慢慢就能派上用场。"

英和领旨而去，召来禄喜传达上谕，还说："你啊你，怎么老是自个儿跟自个儿过不去？这些年皇上的意思不是很明白吗，那就是勤俭节约，精简戏班。当心点，说不定皇上还有大动作。"李禄喜愕然一惊，脱口而言："啊？还有啥大动作？难道……不要宫廷戏班了吗？不可能、不可能！哪朝哪代都得有宫廷戏班！"

6. 组建升平署

李禄喜认为不可能的事不久就出现了，当然不是不要宫廷戏班，而是裁撤南府戏班，改建升平署，而升平署的规模和级别大不如前，差不多应了禄喜"不要宫廷戏班"的话。这个消息无异于一颗炸弹，惊得英和、禄喜及全班艺人口瞪目呆，怔怔无言。这是道光七年二月六日的事。

这天，道光皇帝颁布了一道圣旨说："将南府民籍学生全数退出，仍回原籍。钦此。"李禄喜接到圣旨大吃一惊，一边磕头谢恩，一边在心里说："怎么得了，怎么得了，民籍学生全数退出，南府戏班不垮半边天了吗？"接了旨就往内务府大臣英和那里跑，心里拿定主意，非冒死力谏不可。走到内务府衙门，正遇到里面人出来，禄喜抬眼一瞧，走在前面的两位大人是内务大臣禧恩和穆彰阿，急忙下跪请安。禧恩说："禄喜你来得正好，免得我们跑了。禄喜接旨——"禄喜刚起身，突然听说接旨又急忙跪下去说："奴才领旨"，禧恩展开圣旨宣读道："南府著改为升平署，不准有大差出名目。"禧恩放下圣旨说："皇上还颁布了升平署官职钱粮定例，你自己看吧。禄喜，撤南府，建升平署，

升平署旧址

是一件大事，内务府责成你负责实施。你务必稳妥行事，不准发生骚乱，更不得影响宫廷承应。"

禄喜听了暗暗吃惊，没想到皇上来个釜底抽薪，宫廷戏班不是全乱套了吗？接了圣旨，听了内务大臣训斥，禄喜讪讪回府。后来他才知道，道光皇帝这样做，源于前不久有南府民籍艺人假扮旗人妇女在某总管太监府上陪酒，被大臣发现参劾。禄喜想，自己是总管，难逃处罚，便忐忑不安，也就不去计较撤南府的事。

随后，内务府组建升平署的具体办法来了：1. 升平署的人仍住太平村；2. 升平署降为膳房级别，不准再称府；3. 升平署总管定为七品。禄喜为升平署总管，由六品降为七品，但因为他伺候先皇多年，这些年差事很好，不减钱粮；4. 遣散全部 176 名民籍艺人，即日由紫禁城太平村移住城内南池官房，再分住到他们的亲戚朋友处，再统一搭乘官家便船去江南等地，其中 26 名 50 岁以上者愿意留京，可以不遣返；5. 裁除十番学乐队，原有两名首领撤销官职，与 18 名太监调去升平署当差；6. 太平村腾出的 850 间房屋，升平署用一部分，其余一概拆除，交圆明园大臣接收；7. 升平署不准去苏州采购乐器，所需乐器由内务府造班处制办；8. 南府戏班印章、原景山戏班印章，交内务府造办处销毁；9. 民籍艺人原来享受的每年 4000 多石大米，分给升平署太监艺人享用；10. 裁退外籍艺人后，每年所需 9000 两银子，减为只需要 2000 两，仍由崇文门税务处供给。①

经过这番砍伐，清宫戏班明显瘦身。

查此后升平署的实际人数，据保存完整的道光九年的《升平署人等花名档》统计有：七品官总管 1 名（此时禄喜因受处分降为七品）、八品官首领 4 名、八品官太监 2 名，以及一般太监上场人 69 名、后台

① 王芷章著：《清升平署志略》，商务印书馆 2006 年版，第 44—47 页。

人 34 名，总共 103 名，不足乾隆年间的 10%，也就相当于一个现代艺术团体。①

关于升平署的地址和结构，有记载曰：

清升平署署址，在南长街南口内迤西，西界海墙，南临皇城根，北东皆邻小巷，成一正方形，大门初为垂花门，在东墙南端稍北，入内有宫门三间，皆朝南。②

道光皇帝为什么要这么做？不能简单归结为节约，还有更深刻的原因。

出现这些情况的根本原因在于，戏曲史上"昆乱易位"状况的发生，影响及动摇了昆弋的权威地位，并且给宫廷演剧带来冲击。道光皇帝的作为，不论是从原因还是从结果上说，都是削弱和动摇了昆弋在皇宫中权威地位的根本。道光比嘉庆有决断。他对戏曲有更大的兴趣，也更有艺术鉴赏力。自道光七年至宣统三年，正是昆弋腔逐渐衰退，徽班的乱弹逐渐兴盛、成熟的时期。所以，道光裁退以昆弋为主要演出剧目的皇室剧团的这一变革，实际上与戏曲史上"昆乱易位"的过程同步。③

就在道光皇帝砍伐之际，北京的民间戏曲却呈现繁荣之状，尤其是一批领军人物相继横空出世，成为中国京剧诞生的催生婆，值得大书特书。

① 丁汝芹著：《清代内廷演戏史话》，紫禁城出版社 1999 年版，第 194 页。
② 北京市艺术研究所、上海艺术研究所编著：《中国京剧史（上）》，中国戏剧出版社 1990 年版，第 226 页。
③ 幺书仪著：《程长庚、谭鑫培、梅兰芳——清代至民初京师戏曲的辉煌》，北京大学出版社 2009 年版，第 12 页。

继余三胜进京之后，北京戏剧舞台上涌现出一批英雄豪杰。著名的剧作家有余治、薛印轩、沈小庆、卢得胜，编写出来剧本有《朱砂痣》《烟鬼叹》《连环套》《三国志》等。升平署的戏曲创作也开始发力，陆续编写出很多政治、历史题材的剧目。崭露头角的少年艺人有余三胜、龙德云、刘赶三、王洪贵、李六、程长庚，都是十来岁的少年英雄，在道光十年左右相继来到北京，以其勃勃生机、高超的技艺，成为北京戏曲舞台一道亮丽的风景线。

道光十年，一位20岁左右的小伙子龙德云从湖北老家千里迢迢来到北京，东问西找，找到和春班艺人曹眉仙，并掏出一封信递上。曹眉仙来北京已有20年，是小时跟父亲曹志凤来的，唱小生，是余三胜的同辈朋友。他看了信，得知这位年轻人是家乡艺人，来北京求发展，便热情接待，介绍他认识和春班班主王洪贵。

王洪贵这时刚从湖北来北京，喜欢家乡来的艺人。他听龙德云唱戏，看了他报的戏单，觉得不错，决定试试，便安排他演《罗成叫关》里的尉迟恭，看他究竟如何。龙德云演过这出戏，一口答应，到演出上场后，一开腔，高亢响亮，声若虎啸，立即赢得满堂彩。再往下演，龙德云一改舞台上小生细嗓，借用老生长拖腔，把个尉迟恭演得栩栩如生不说，那声音高亢急昂，穿云裂帛，令观众和后台的王洪贵、曹眉仙惊讶不已。龙德云从此一举成名，所唱方法被人称作龙调，为京剧小生演唱艺术奠定了基础。

同样在这一年，一位小艺人从天津来到北京，找到永胜奎班，想搭班

刘赶三存照

演戏。班主问他："你叫什么名字？"他说："我叫刘赶三。"班主和大家哈哈笑。班主说："怎么叫这个名字？"他说："我在天津雅轩票房唱戏时，遇到一天生意特好，赶了三出戏，大伙就叫我刘赶三。"大家又笑。班主问："今年几岁？"他说："13岁。"班主问："家里做什么的？"他说："我家祖上做药材生意，父亲在天津开一家小药店。"班主问："读过书吗？"他说："读过几年私塾，能看剧本。"班主说："留下吧，班里又多张吃饭的嘴。"这位就是后来赶驴进宫演戏、做过北京精忠庙庙首的京剧丑角大师刘赶三。

还有一位英俊青年也在这时从安徽潜山来到北京。他就是前面介绍的10岁开始跟舅舅学习、学师出徒、搭班演出几年的19岁的程长庚。程长庚来到北京，投奔三庆班，与刚到的龙德云住在一起。三庆班班主是陈金彩。他安排程长庚演头场戏，结果不好，有些怯场，观众喝倒彩。陈金彩把程长庚训了一通。程长庚又气又恨，开始发奋学艺，天天勤学苦练，一练3年。

这天，程长庚随戏班去唱堂会，演《文昭关》里的伍员（子胥）。这出戏讲的是《东周列国志》里伍子胥过关一夜愁白头的故事。程长庚上得台来，腔调激昂，穿云裂石，神情动人，技惊四座，赢得满堂喝彩。陈金彩、龙德云等人看了惊愕不已，不知程长庚有这么好的嗓子、这么好的身段，待他演出下来，都向他表示热烈祝贺。程长庚从此一发不可收拾，后来成为京剧一代宗师。

五、咸丰看戏

道光二十年（1840年），爆发中英鸦片战争，中国战败，被迫签订丧权辱国的《南京条约》，令道光皇帝万分愤恨，也因此越发谨慎。此后10年，道光皇帝得过且过，如履薄冰，很快到了道光二十九年十二月十一日，有一个噩耗传来：皇太后去世了。道光皇帝哀恸号呼，万分痛苦，一连几天不吃不喝。

　　68 岁的道光帝强打精神，白天操持大丧，晚上结庐守孝。他一再拒绝王公大臣请他回宫的请求，不久便因劳累过度、感染风寒而病倒。十二月二十一日，道光帝将皇太后灵柩移往圆明园。他抱病步送灵柩出城，然后骑马先去圆明园跪迎。安置好皇太后梓宫后，道光帝在慎德堂铺上白毡、灯草褥守孝。正月初五，道光帝病情严重，被迫放弃亲自将皇太后灵柩送到西陵的计划。正月十一日，道光帝处理的最后一件政事，在江苏江宁水灾奏折上批示：暂停征收灾区赋税。

　　正月十四日早晨6点钟，圆明园慎德堂灯火辉煌。奉召前来的御前大臣、内务府大臣、军机大臣、近支亲贵、所有皇子跪在道光皇帝面前。太监捧来一个楠木匣子。总管内务府大臣文庆奉旨当众撕开封条，取出两道密旨。他拿起一道密旨高声宣读："皇六子奕訢封为亲王，皇四子奕詝立为皇太子。"他随即宣布第二道密旨："皇四子奕詝着立为皇太子。尔王大臣等何待朕言，其同心赞辅，总以国计民生为重，无恤其他。"

　　皇四子奕詝磕头大哭。群臣纷纷下跪，表态拥护新君。此时道光帝已经不能说话，但由于回光返照，神志还算清醒。他默默看着皇四子奕詝。中午，道光帝逝世于圆明园慎德堂，终年 69 岁。皇四子奕詝便成为大清朝又一位皇帝，时年 19 岁，年号咸丰。

1. 朕要看《小妹子》

　　咸丰皇帝登基之后，照规矩，国丧停戏。其间，咸丰很想看戏，可碍着规矩不敢开禁，便找升平署总管禄喜，要他派人将演戏道具方天戟送来玩耍。禄喜遵旨办理。不久又逢咸丰皇帝的生日，他又想看戏，可还是受到阻拦，便要禄喜提供一些玩的。禄喜便介绍升平署由会变戏法的太监，还有会说书的艺人。咸丰便说："好好，你就带人来朕这儿演出。"禄喜遵旨，在咸丰帝过生日这天，带人来表演戏法和说书。20 岁的咸丰看得津津有味，看完后给每个艺人发赏。

　　四月十八日，禁期结束。咸丰皇帝迫不及待召来禄喜说："这下可以

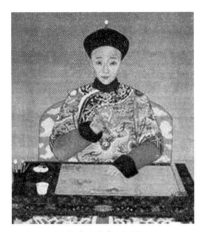

咸丰皇帝画像

看戏了吧！朕最想看的是《乔打扮》。你马上把总本拿来，朕预先熟悉一下。还有明天在重华宫开禁演戏，除了《乔打扮》还有什么戏，都呈上来朕点。"禄喜早有准备，便从袖口掏出剧目折子呈上，说："升平署早有准备，这上面的戏都能演。"咸丰帝看剧目折子两眼发光，边看边说："《天官赐福》《思凡》《罗卜行路》。其他朕也不太熟悉，就由你替朕再点几出就是，要热闹一些、好玩一些的。"第二天，重华宫戏台锣鼓喧天，琴弦齐鸣，拉开咸丰朝演戏大幕。

五月十日，咸丰令人去升平署传旨，要禄喜派一个鼓手，带上鼓板，马上去蓬岛瑶台。蓬岛瑶台是圆明园四十景之一，是建在福海中央的小岛，岛上建筑为仙山楼阁状，是皇帝休闲的地方。禄喜明白，这大概是咸丰皇帝要听鼓板，便叫来安福、刘进喜说："你们是署里最好的鼓手，现在随园里人前去，小心伺候，不准出错。"安福、刘进喜答应一声，便随来人骑马而去。来到圆明园蓬岛瑶台，见过咸丰皇帝，二人垂手等候吩咐。咸丰皇帝忙完手里的事，掉头对他们说："刘进喜，你会打《皇宫锡庆》吗？"刘进喜回答："奴才会。"咸丰说："打来听听，边打边教他们唱念。"说罢掉头对近伺说："你们好好跟他学，不准偷懒。"于是刘进喜便教近伺打鼓板。咸丰在一旁看，不时指点一二，遇到自己不明白之处，就叫停下，再问刘进喜。打完《皇宫锡庆》，咸丰问安福："你会唱《罗卜行路》吗？"安福回答："奴才会唱。"咸丰说："唱来听听。"安福便唱将起来。演出完毕，咸丰口谕赏，近伺太监便给两位艺人每人1块5钱重的银子，带他们出去。

《罗卜行路》是弋阳腔戏，是老剧目《目连救母》故事《劝善金科》

中的一出戏，咸丰非常喜欢，从第三天开始，口谕升平署天天来人教唱，还指名要刘进喜和安福。禄喜遵旨，派他们二人天天去圆明园当差。咸丰看他们演出，看他们教近伺太监，还动手打鼓板，边打边问："你们看是不是这样？"刘进喜和安福开初不敢指点，被训斥几次后，不得不大着胆子教咸丰打鼓。

咸丰皇帝年轻气盛，喜欢看乱弹侉戏，要升平署排练前朝不准演的剧目给他看。

咸丰改元，国孝期间照例不演戏，27个月后开禁。咸丰二年七月十六日，同乐园承应15出昆腔，有乱弹一出《奇双会》。八月十九日，"慎修思永"帽儿排四出昆腔，有乱弹一出《奇双会》。咸丰二年十月十五日，重华宫承应有《打樱桃》（吹腔），是边得奎、平喜、姚长泰、张春和等演的。三年一月十日，金昭玉承应，有《打面缸》。①

最典型的侉戏是《小妹子》。咸丰六年正月，咸丰在看戏的时候，突然想起一件往事，他那时还小，有一次曾跟父亲道光皇帝看戏，看了一出叫《小妹子》的侉戏，印象极为深刻，就问一旁伺候的升平署总管禄喜："升平署可演《小妹子》？"禄喜已是60多岁的人，自然知道这出戏，便回答："没法演了，当年会演这出戏的人死的死、走的走，连本子都带走了。"咸丰听了皱眉头说："原先谁唱过？"禄喜回答："吉祥、李福，但都死了。"咸丰说："你们可以学嘛，学出《小妹子》来。"禄喜心里发虚，嘴里却说："喳！"

回到署里，禄喜找来一些老艺人商量怎么学《小妹子》。有人说演《小妹子》是30年前的事了，没法学。有人说要学可以，得想法找到当年演这

① 北京市艺术研究所、上海艺术研究所编著：《中国京剧史（上）》，中国戏剧出版社1990年版，第607页。

戏的老人。禄喜一听这话有门，便说："对啊，咱们满城找找，兴许有人活着。"升平署便查阅档案，派人满城去找，竟找到一个，是南府外学艺人，名叫顺心，50多岁了。禄喜不认识他，问他："你演过《小妹子》？是哪年？"顺心说："我没演过，只是看过吉祥、李福演。"禄喜心里不踏实，又问："会唱吗？这么多年过去了没忘记？"顺心说："咋不会？天天唱着玩呢。"禄喜暗自高兴，便请顺心来教戏。

禄喜叫最擅长学习的旦角艺人边得奎向顺心学习。从二月四日开始，天天学，天天练，到三月十日，边得奎便学到手，也教出配合他演这出戏的配角，开始响排——就是彩排。禄喜看了响排，边得奎的小妹子演得生动活泼，十分可爱，还有几分风骚，便将这消息禀报咸丰皇帝，说是随时可以演出。三月十五日，禄喜接到通知，叫赶紧带人去同乐园演戏。来到同乐园，咸丰皇帝正陪皇后祭祀先蚕坛，完毕，即发话演戏。

一番开场锣鼓响后，边得奎踩着鼓点上得场来，一番念白一番唱，便慢慢进入剧情。这出戏的故事很简单，主要写一个被抛弃的妇人发泄对负心郎的怨恨，是一出典型的思春戏。皇后祭祀完毕，还要带领宫中妇女参加养蚕活动，径直去了。咸丰便溜到小戏台看戏，独自一人坐在观戏台，边喝茶、嗑瓜子边看戏。

咸丰看台上边得奎扭扭捏捏，含情脉脉，禁不住笑出声来说："演得好，赏——"便有近侍往戏台上大把扔铜钱。禄喜急忙弯腰谢恩，又朝戏台上大声说："皇上有赏啦，小的们尽心当差啊！"演出完毕，边得奎被召了问话。咸丰问："你这是从哪儿学的？"边得奎答："向老南府艺人顺心学的。"咸丰说："这人现在干什么？"边德奎答："30年前裁退出宫，现在城外种田为生。"咸丰说："好，都有赏，领赏去吧！"便有近侍把早就准备好赏人的小物件，不外乎扇子、香包、手巾、绸缎、衣服、小银锞等，得多得少，除非皇上另有口谕，比如边德奎赏银2两，都是有规矩的，于是皆大欢喜。

说句后话，因为演《小妹子》有功，边得奎得咸丰赏识，后来做了首领。

2. 兰贵人升懿嫔

禄喜对升平署戏班要求严格，咸丰登基不久，专门就纪律做出规定。比如咸丰二年四月一日，升平署档案记载：

> 奉总台谕，进内当差之日，衣帽要整齐，后台千万不准声高，谨慎当差。再下园子，无差不准入西爽之门，若被总台撞见或被人告发，重责不恕。为此特传，实贴穿堂门壁。[1]

咸丰看戏赏赐重，动辄赏银锞，最受艺人欢迎。比如咸丰三年一月一日，升平署档案记载：

> 赏安福小卷酱色江绸一件。《膺受多福》判（钟馗）四十名，每名一两重银锞一个。赏承应戏之人小卷五丝十件、五钱重银锞一百个。随手一两重银锞二十个。走场一两重银锞十个。[2]

不难看出，所有参加演习的人，包括演员、乐手、翻筋斗人、跑龙套人，一律有赏，皆大欢喜，而且出手大方，单是银子就赏了120两。

咸丰这样做并不违规，是向他祖父辈学的。他爷爷嘉庆一次赏给禄喜18两银子。他父亲道光一次赏给禄喜5匹纱、2件葛布、1匣缨子、1瓶鼻烟，还在二十一年三月一日赏给禄喜1只7两5重的金镯、1匹大红闪缎、1个翡翠扳指、1对表。

除皇帝有赏，禄喜随时奉旨带宫廷戏班或乐队在紫禁城各宫，或出宫去王公大臣府上承应演出，也有赏赐，而且因为代表皇帝，就是皇后、嫔

[1] 丁汝芹著：《清代内廷演戏史话》，紫禁城出版社1999年版，第18页。
[2] 丁汝芹著：《清代内廷演戏史话》，紫禁城出版社1999年版，第17页。

妃的赏赐都很重。比如咸丰四年十一月二十五日兰贵人晋升懿嫔。

兰贵人的原名叫叶赫那拉·杏贞，镶蓝旗，1835 年生于北京西单牌楼北劈柴（辟才）胡同一个官宦世家，曾祖父吉朗阿，户部员外郎，祖父景瑞，刑部山东司郎中，外祖父惠显，山西归化城副都统，父亲惠征，曾任吏部笔帖式、主事、山西归绥道，咸丰二年任安徽五品道员。

咸丰二年（1852 年），杏贞 17 岁，参加皇宫秀女选秀，经过层层遴选被选中，应召入宫，赐号兰贵人，住储秀宫。贵人是后宫等级。皇后以下依序是皇贵妃、贵妃、妃、嫔、贵人、常在、答应。贵人级别较低，是第五级。兰贵人相貌漂亮，能歌善舞，很讨咸丰皇帝喜欢，进宫 1 年多后，咸丰四年二月二日，便被封为懿嫔，时年 19 岁。

按照宫廷规矩，贵人晋封懿嫔要举行庆典。升平署照例派中和乐乐队前来当差，领队是总管禄喜。这天，禄喜带着十来人的小乐队来到储秀宫，走进楠木大门，穿过古柏森森的庭院，绕过铜龙、铜鹿的台基，逶迤来到丽景轩。不一会儿，内务府大臣带着一帮人也来了。兰贵人从里间款款而出，在明间宝座就座。庆典开始，升平署乐队奏宫廷雅乐。内务大臣宣读晋封上谕。兰贵人起身下跪接旨。接旨完毕，兰贵人便被称为懿嫔，回坐明间宝座，接受众人朝贺。乐队奏乐。礼毕，庆典结束，众人退下。

禄喜这时 70 岁，在宫里待了 61 年，经历过的这种庆典无计其数，照本宣科，并不重视，退出大殿，在回廊处领得懿嫔赏赐，他得的是小卷袍料 1 件，中和乐首领和乐队太监得的是共计 7 两银子。走出储秀宫，乐队太监嘀嘀咕咕有意见，认为赏银太少。禄喜说："别嫌少了，贵人没啥钱，等她再往上升做妃、做嫔，说不定还要做贵妃，就可以大把赏银子了。"

禄喜没有说错，杏贞果然一升再升，两年后晋封懿妃，又过一年晋封懿贵妃，且富贵逼人，势不可挡，咸丰去世后，杏贞的儿子即位，即同治皇帝。母以子贵，杏贞成为皇太后，随即发动辛酉政变，以皇太后身份垂帘听政，成为清朝最高统治者。杏贞就是慈禧太后。

禄喜为咸丰皇帝看戏立下功劳，自然恩宠有加。咸丰二年，禄喜破例升为五品总管，月银7两。这些年，咸丰对他多有照顾，叫太医李德立替他看病，但凡设宴上戏，总有口谕"着禄喜下去歇息吧"。咸丰五年二月，禄喜生病休假1个月回来，给咸丰打报告，请扣月银2两。咸丰叫太监金环传旨给禄喜："月银不必退"。

既然有此待遇，禄喜也就倚老卖老，伸手向咸丰皇帝要人。咸丰五年底，升平署非常缺人，没法演戏了，禄喜便不顾道光年间不准招收民间艺人进宫当差的禁令，给咸丰写报告说：

> 现今内学后台随手实在不敷用，太监之中无人教，也无人学，奴才昼夜思焦，别无他法，惟有仰恳天恩，传给内务大臣，帮外班选鼓板四名、吹笛人四名、打家伙人四名，共十二名，挑进本署内当差。奴才因实系差务需人，仰恳圣鉴施行。[①]

咸丰接到禀报，细细一想，便提笔写道："准奏"。两个月后，禄喜要的这批艺人进宫当差来了，有鼓板4人、吹笛4人、随手4人，完全如禄喜要求。内务府根据咸丰皇帝批示，给这些民间艺人优厚待遇，每人每月银子2两、公费1串钱、白米10口人的口粮、每人给城里房屋3间，准许每天完差后回家住。

> 民间艺人进宫后，可以在城里有三间房住，有了固定的收入和口粮，每次演出后，无论多少都有赏赐，虽不如嘉庆以前南方来京伶人那般待遇优厚，却也比在民间戏班唱戏有很大的改善。因此造成晚清许多著名艺人都愿意入选升平署承差，不仅生活上有了保障，也被时人看

① 丁汝芹著：《清代内廷演戏史话》，紫禁城出版社1999年版，第216页。

作是一种荣誉，起码也是社会上对于其艺术水平的承认。①

清宫戏班再次为民间艺人打开大门，意义重大，将民间戏曲艺术引入宫内，将宫内戏曲艺术传出宫外，积极促进各种戏曲腔调的融会贯通，为勃勃兴起的中国京剧提供了丰富而充足的养料。

禄喜在做了这件大好事之后，咸丰六年十一月，70多岁的他请求退休。咸丰皇帝鉴于他9岁进宫，在宫里待了60多年，为清宫戏班做出了重大贡献，准予退休后仍然戴五品顶戴，食7两钱粮。

新任升平署总管安福继往开来，继续引进民间艺人进宫当差。咸丰十年二月，经过安福多次努力向咸丰要民间艺人，咸丰考虑了几个月终于答应，从外边挑选了大批艺人进宫当差演戏。三月二十一日，首批20名民间艺人进宫。三月二十四日，第二批12名民间艺人进宫。这两批民间艺人中有来自三庆班、第喜班、双奎班、春台班等的老生、小生、老旦、小旦、武旦、正旦、净角。

这些民间艺人都是精挑细选的戏曲高手，且各种角色齐备，只需简单排练，彼此熟悉，便可登台表演。所以，咸丰皇帝在他们进宫只有10天的时候，三月三十日，派近伺太监金环去向安福传旨要点戏看。

到了五月，咸丰皇帝看外边戏的劲头更高，定下一月两次传外班进宫演戏的规矩。

咸丰十年五月，清文宗授意内务府，传旨外边戏班进宫承差演戏，也就是说，咸丰皇帝还想看到更多、更新的在民间正在走红的整个戏班子的戏曲演出。升平署按照旨意，忙着挑选民间优秀戏班子，很快就定下了每月初一十五传民间的戏班子进宫"两次伺候戏"的规定，

① 丁汝芹著：《清代内廷演戏史话》，紫禁城出版社1999年版，第216页。

不在此列的特传，民间戏班子也必须随叫随到，于演出前三四日进宫，演完退出。①

3. 杨月楼拜师

由于咸丰重开清宫戏班大门，宫廷戏曲与民间戏曲交相辉映，大放光彩，促使民间戏曲更上一层楼，京城各戏楼整日高朋满座，锣鼓喧天，呈现出一幅四海太平、普天同庆的场面。在这种局面下，继嘉庆末、道光初，余三胜、龙德云、刘赶三、王洪贵、李六、程长庚等一批青年才俊艺人横空出世，大展风采后，又一批京剧新秀粉墨登场，震惊北京。

张二奎画像

咸丰初年，杨二喜手推独轮车进京，车上一边是刀枪把子，一边是儿子杨久先。进得北京城，杨二喜天天带着这小男孩在天桥打把式卖艺。他是武旦演员，以耍大刀片出名，绰号大刀杨二喜。过了些日子，杨二喜的功夫越发出众。他儿子杨久先也长到15岁。爷俩又来天桥卖艺，照例练了几趟拳脚，正待提锣收钱，观众席里走出一位身材魁梧、容貌端庄的中年男人对他说："你别收钱了，跟我走吧！"杨二喜问："去哪？"那人说："认识我吗？"杨二喜摇摇头。旁边有人大声说：他是张二奎！杨二喜大吃一惊，张二奎是戏曲大师，他忙拱手说："有眼不识泰山。请问张帅有何指教？"张二奎说："这儿不是

① 幺书仪著：《程长庚、谭鑫培、梅兰芳——清代至民初京师戏曲的辉煌》，北京大学出版社2009年版，第45页。

说话的地儿，收了家伙先跟我走吧！"

张二奎是河北衡水人，时年 46 岁，年轻时是工部官吏，业余玩票，搭和春班义演。朝廷不准官吏演戏，发现张二奎演戏多加指责。一气之下，张二奎干脆下海，自助双奎班，以唱老生闻名天下，做过早期北京精忠庙庙首。

张二奎常来天桥溜达，发现杨二喜是个人才，便在这天叫住他，把他引到一旁茶楼，边喝茶边问清他的情况，提出请他做忠恕堂的教师，教后生练武。杨二喜喜出望外，感激不尽，自然一口答应。张二奎问他带着这孩子是谁。杨二喜回答："我儿子。"张二奎见这孩子挺精灵，又问："孩子叫啥名字？"杨二喜回答："杨久先，杨月楼。"张二奎说："这小子挺精神。拜师没有？"杨二喜听出画外音，急忙叫杨月楼跪下给张二奎磕头，又说："如蒙不弃，请张师收小儿为徒吧？"张二奎哈哈笑，算是答应。于是了，杨月楼便正式拜张二奎为师。这是咸丰十年左右的事。

此后不久，张二奎因为他母亲办丧事过于排场，被官府以戏子借用官员排场办事为由，判罪发配通州。张二奎想不通，气死了。杨月楼天资聪慧，经张二奎指点，大有进步，很快成为北京戏曲舞台佼佼者，且青出于蓝而胜于蓝，竟超过张二奎，成为一代京剧大师。这是后话，暂且不表。

也就在这个时候，太平军攻克汉阳，一时间兵荒马乱，迫使一个姓谭的人家背井离乡，远走他乡。这家人的主人叫谭志道，湖北江夏人，时年46 岁，汉剧艺人，家人有妻子和一个 5 岁男孩。谭志道带着一家人逃出武昌，坐船来到镇江、安庆，在石牌镇稍事休息，靠卖艺求生，筹得继续赶路的盘缠，然后沿运河继续北上，经南京、扬州，最后到达天津。在天津，谭志道搭班演戏，养家糊口，一晃过去 5 年，他 5 岁的小男孩也长到 10 岁，到了进班学艺年龄。咸丰七年，谭志道带着儿子来到北京东郊，找到这儿的金奎班，经过班主一番测试，把儿子投到金奎班学唱京剧，专业武丑，学制 5 年。这男孩就是后来的京剧大师谭鑫培。

当杨月楼、谭鑫培还在苦苦学艺时，江苏常州人徐小香比他们家庭条件好，父亲在北京做官，所以从小投师曹眉仙学唱小生，经常登台唱票。咸丰初年，徐小香父亲去世，家庭困难起来，徐小香便搭班下海，先搭四喜班，后入三庆班。徐小香非常勤奋，头不去网，足不去靴，最终练就一身本事，在三庆班挂小生头牌，擅长演三国周瑜，人称活公瑾。

这时三庆班的班主是程长庚，时年 44 岁。徐小香这时 24 岁。徐小香年轻气盛，没把程长庚放在眼里，甚至处处与他为难，因此影响戏班演出。花旦张天元出面调停。徐小香提出 3 个条件：1. 徐小香不拿包银，每场演出收 70 吊钱，另收 4 吊车钱；2. 徐小香告假退演，或演出不卖座，分文不收；3. 程长庚亲自聘请徐小香。程长庚一概同意，但在商量第一天演出剧目时又发生分歧。程长庚说演《借镇潭州》，意寓收复徐小香。徐小香说演《借赵云》，意寓程长庚借助徐小香。程长庚无奈，只好退步。徐小香登台演戏，大受欢迎，场场客满。

4. 分赏银风波

这些民间戏事传到宫里，咸丰莞尔一笑说："好好，朕要看看这徐小香有啥真本事，传他进宫演《借赵云》。"吩咐完毕，咸丰戏瘾大发，想传戏，一看天色已黑尽，想起内学戏班求自己题写匾额的事，便说声"文房四宝伺候"。近伺太监便在旁桌磨墨铺纸。咸丰慢慢踱步过去，提笔沉思片刻写道：

声声箫管奏云璈，

优孟衣冠兴致豪。

淑性怡情归大雅，

升平乐事最为高。

丙辰东偶题丁巳清和月御笔 ①

　　咸丰七年（1857年），咸丰皇帝26岁，正值青年，可身体欠佳，精神不好，脾气也就不好，公事上不好发脾气，就把气撒在宫廷戏子身上。七年五月十五日，咸丰传戏，太监艺人李寿通演《打虎》，演出时出了错。咸丰看了大发脾气，当场训斥，并不给他赏金。回到住处，咸丰还愤愤不平，提笔给升平署总管安福写道："问《打虎》李寿通错了，打不打？"

　　安福当时在场，见李寿通演错戏，下来就处罚他，打他十大板，首领也处罚他，打他十大板，他师父也罚他，打他十大板。这30个板子打下来，李寿通已是血肉模糊，寸步难行。安福接到咸丰皇帝这道圣旨十分为难，要是皇帝再打，李寿通怕是爬不起来了。正在着急，咸丰又叫人传来圣旨："将李寿通带至同乐园殿前，万岁爷面责二十板。"安福听了如雷轰顶，一边答应遵旨，一边在心里嘀咕，这如何是好？不得把人打废了吗？便赶紧将已经处罚情况告诉宣旨太监，请他禀告咸丰。宣旨太监走后，安福派人抬了李寿通准备往同乐园去，正要出门，宣旨太监又来了，说："李寿通既然已经受罚，皇上就不打了，叫他今后好好当差。"安福听了笑容满面，连忙答道："奴才遵旨。"

　　这件事影响恶劣，宫廷戏班人人自危，有人便有了逃跑想法。4天之后，五月十九日，出了两件事，一是在中和乐队当差的乐手王福祥借着请假出宫的机会，第二次逃跑，被慎刑司抓回来打了八十大板，打得半死，仍然交回中和乐队当差，一年之内不准他请假外出；二是在钱粮处当差的太监李来有逃跑被抓回，打了四十大板，交回钱粮处当差，3个月不准请假外出。升平署总管安福管理有错，被内务府大臣叫去训斥一通，要他加强人员管理，绝不能再有人逃走。

　　① 丁汝芹著：《清代内廷演戏史话》，紫禁城出版社1999年版，第207页。

安福不敢大意,立即采取严加管理的措施。这些措施是针对太监艺人的,外来的民间艺人自由得多,不想在宫里干了,可以申请回去。所以太监艺人更有意见。严格管理措施实施 4 个月后,又出大事。九月二十二日,升平署排练《昭代箫韶》,太监艺人孙进安两次迟到。安福批评他,首领指责他,他不但不服管教,反而破口大骂。安福气得拍桌子说:"好!我管不了你,我请皇上管你!"咸丰皇帝得报很生气,下旨给敬事房,打孙进安四十大板,调离戏班,交掌仪司当差。

这一来,太监艺人不敢再乱来,而安福和首领的管教也越发严厉。咸丰九年,太监艺人平喜与人争演《胭脂雪》某角色,总管、首领都不同意,他硬是要演,弄得首领祁进禄下不来台。总管安福当场训斥他。首领祁进禄见有总管支持,挥拳打平喜,几拳将平喜打倒在地。这还没完,总管安福上奏皇上,建议将平喜调出戏班,调去做苦差。咸丰批示依奏。平喜被调去喂马。

安福得到咸丰支持,除了严管艺人,对各个班队的首领也不客气。处理完平喜的事后,升平署又出大事。九年十二月,咸丰传大戏赏王公大臣。升平署当差努力,演出很成功。咸丰赏给升平署 100 两银子,交给总管安福分配。安福这时已在升平署站稳脚跟,说一不二,便有些放肆。他给自己分银 15 两 5 钱,给内学首领 10 两 5 钱,不喜欢中和乐的两个首领,就只给他们每人 5 两 5 钱。中和乐的两个首领叫吴吉福和周泰,平日不太买安福的账。副首领周泰义愤填膺,但敢怒不敢言,就把 5 两 5 钱赏银退给安福,意思是安福分配不均。他一时气愤,考虑不周,没有考虑到这是退皇上的赏银。

安福见周泰竟敢跟自己作对,便抓住他退皇上赏银的错误大做文章,给咸丰写报告,说周泰不知皇恩,怪罪赏银太少,实属大逆不道,请皇上革去他的首领职务,降为一般太监艺人当差,这次的赏银只能得 2 两 5 钱。咸丰看了报告大怒,这还得了,竟敢退还皇上赏银,当即批示:"准奏。

着慎刑司对周泰严加惩处。"慎刑司接到圣旨，立即传讯周泰。周泰连呼冤枉。慎刑司不分青红皂白，打周泰一百大板，将他调离升平署，拨给王府当差。周泰后悔莫及，才知道安福的厉害。

咸丰一边对宫廷戏班严加管理，一边继续招收民间艺人进宫当差。咸丰十年三月，安福奉旨去北京城各戏楼戏园招收艺人。各戏楼戏园老板都希望自己的艺人中榜进宫，便给安福等人留着最好的座位，供他们随时来听戏选人。先前被道光皇帝裁退出宫的艺人也跃跃欲试，登台献艺，希望二进宫。

陈金爵30年前是南府戏班艺人，因为擅长演《金雀记》，被嘉庆皇帝封为陈金雀。道光年间裁撤民间艺人，陈金雀未能幸免，被革退，回到北京戏班，一晃过去30年，勤奋努力，老当益壮，仍活跃在戏曲舞台。他见咸丰皇帝重启宫廷戏班大门十分兴奋，在舞台上再演《金雀记》大获成功。安福看了他的戏很满意，列入进宫名单。咸丰得知他的遭遇，破例召他进宫当差，还特地点他演《金雀记》，体念当年爷爷嘉庆、父亲道光看这出戏的味道。

说几句陈金雀后事。陈金雀年岁已高，在宫里没演多久戏，在咸丰去世后便离开紫禁城。陈金雀有个女儿嫁给梅巧玲。梅巧玲是著名京剧大师，名列《同光十三绝》画谱，有个儿子叫梅竹芬。梅竹芬继承乃父衣钵，唱青衣花旦，长相和唱法极似梅巧玲，有梅肖芬之称。梅竹芬的儿子梅兰芳也是著名京剧大师。陈金雀的后人是京剧大师，或许是陈金雀对中国京剧的另一贡献。

这样一来，大批民间艺人来到紫禁城，随之而来的是大量的乱弹剧目占据紫禁城戏曲舞台，这对已逐渐式微的昆弋又是一个冲击，并乘胜巩固乱弹在宫廷戏曲舞台上的一席之地，成为与昆弋相提并论的主要剧种。

应该说，咸丰对于宫廷演剧制度的新构想已经付诸实践，昆乱易

位在宫廷演剧中也已经完成。在道光、咸丰年间，宫廷戏剧制度的变化，应该是与民间京剧的形成、走红相为表里。①

5. 三拨艺人赴热河

不过这样的情况没能维持多久，咸丰十年夏，英法联军发动第二次鸦片战争，攻陷大沽炮台，占领天津，威逼北京。八月八日，咸丰下旨驾幸热河，命恭亲王奕訢留京议和。十月，英法联军攻入北京，洗劫和焚毁圆明园。咸丰匆匆出逃，升平署留在北京，群龙无首乱了套。咸丰到热河后，经过留守北京的恭亲王奕訢留京议和，形势逐步缓和。

十一月一日，升平署总管安福去热河请示。咸丰皇帝叫他回北京带三拨艺人来热河承应演戏。十一月四日，首领李三德和长清即率领太监艺人48名、民籍艺人32名及其他有关人员20人，共计100人赶赴热河。5日到达热河行宫，李三德便接到咸丰上谕："十一日内外，伺候帽儿排。"

热河行宫旧址

就是要他们在十一日左右为咸丰演出不化妆的折子戏。第一天、第二天，行宫内务府分给戏班大批物资，有每人3两银子、1斗米、1件皮袄，第四天又来上谕，要他们十一日在行宫烟波致爽殿东院演帽儿戏，有《平安如意》等9出。

接着，北京升平署的二三拨人相继来到热河行宫，共计114名。这三拨艺人加起来214名，大概是升平署艺人的绝大多数。热河行宫多年没有住人，突然来这么多人住宿，问题多多，单是住房就没有这么多，只好将

① 幺书仪著：《程长庚、谭鑫培、梅兰芳——清代至民初京师戏曲的辉煌》，北京大学出版社2009年版，第15页。

就，在花神庙院子等处临时建房居住。十二月一日，一月一日，升平署戏班奉旨演出大戏《膺受多福》。咸丰这时病情加重，痰中带血，咳嗽不止，仍抱病看戏。一时间热河行宫锣鼓喧天，喜气洋洋。

到了咸丰十一年四月，在热河行宫的艺人有 240 名。这天咸丰去戏班看排戏，是陈金雀在教学生唱《闻铃》。咸丰听了一会儿说："停。陈金雀你怎么教的？萧条凄生的凄，怎么是上声呢？应读去声。"陈金雀回答："学生这是照着戏谱来的。"咸丰说："旧谱就已经错了，你不能跟着错。"陈金雀回答："喳！学生这就改过来。"

转眼到七月，还不能回北京，咸丰心急如焚，只好看戏度日。这个月他传了 11 天戏。比如七月十五日，咸丰从下午 1 点 45 分看戏，一直看到 6 点 55 分，大过戏瘾。这是咸丰皇帝最后一次看戏。就在当天，咸丰看完戏就病倒了。他知道自己不行了，就立即宣布后事，立皇长子载淳为皇太子，任命载垣等 8 人为顾命大臣，辅佐皇太子，授予皇后钮钴禄氏"御赏"印章，授予皇子载淳"同道堂"印章，交由懿贵妃掌管。

在一片忙乱中，咸丰十一年（1861 年）七月十七日清晨，咸丰帝病逝于热河行宫烟波致爽殿寝宫，终年 31 岁，在位 11 年。皇太子载淳时年 5 岁，即登基做皇帝，年号同治。

六、第三章背景阅读

1. 米应先小传

米应先（1780—1832），字石泉，乳名喜子，湖北崇阳人，出生于湖北崇阳县白霓镇浪口村麻石处。米家不是崇阳世居，早年间，米家祖先米舫随母亲迁来崇阳。米舫曾任贵州印江县令，其子米调元是康熙年间进士，繁衍生息，到米应先已是第六代。米应先少年学戏，随戏班四处演出，初演汉调老生，嗓音洪亮，唱功和动作俱佳，人称湖广名优。大约在嘉庆十七年（1812 年），米应先到北京发展，搭四大徽班之一的春台班演出，

擅长演关羽戏，轰动北京，后来做春台班班主，成为清朝著名戏曲家。1832年，米应先积劳成疾，呕血而死，享年52岁。

米应先木雕

（1）放牛郎跟戏班跑了

米应先小时没读多少书，在家放牛割草。13岁那年，他在路边放牛边唱戏，高亢优美的声音引起一队过路人注意。这时一个安徽戏班正从这儿路过。班主上前打探，要米应先再唱几句，的确很好，便问他愿不愿意搭班唱戏。米应先最喜欢戏班子，每次去镇上看完戏，都要跟戏班子走很远，所以忙点头答应说愿意。班主要他回家给爹娘说说。米应先怕爹娘不答应，就说不用说，我爹娘都同意，我这就跟你们走。班主不答应，要他回家说好了，到白霓镇来汇合。米应先看着戏班走了，实在着急，想了很久，还是要参加戏班，便丢下水牛，跑步去追戏班，跑到镇口赶上戏班，说家里都同意他参加戏班。班主看好他，收下了他。天晚了，放牛的孩子还没回家，米应先家里人出去寻找，见到自家牛在吃草，没见着米应先，听人说这孩子大概跟戏班走了。第二天，米家的人四处寻找，找到镇上，遇见熟人，说是米应先已随安徽戏班走了，留下口信，叫爹娘不必挂牵，挣了钱回来孝敬爹娘。

（2）关羽显灵

米应先初到北京只有十五六岁，在北京戏台上演的第一部关羽戏是《破壁观书》，扮演关羽。米应先天生卧蚕眉，本身脸膛发红，因为喜欢喝酒，酒后脸膛越发红润，所以演红脸关羽不用勾脸画眉，只需略扑水粉，点上黑痣，加之身材高大魁梧，穿上戏服，带上行头，俨然活关羽。

有一次，北京都察院某御史办堂会，地点在著名的正乙祠，请了四喜

班唱戏。米应先随戏班来到正乙祠，简单化了妆，应着锣鼓点子袖子遮脸上场，走到台前突然一个撤袖亮相，露出红脸关公模样，竟与传说中的关羽显灵一模一样，顿时令全场观众神色紧张，赫然起身下跪。一打探才知道，大家都把米应先当关公显灵了。这事很快传遍北京城，大家都叫米应先活关公。

嘉庆皇上得知此事很感兴趣，传旨召米应先进宫演关公。米应先随四喜班进宫演了关公戏，获得嘉庆皇帝高度赞誉，口谕奖赏米应先金菩萨、象牙笏。这下米应先名满京城，成了闻名天下的艺人。

（3）设科授徒

米应先在北京大获成功后，怀念老家父母，于嘉庆二十年左右，荣归故里，给父母磕头谢罪，一家人其乐融融。米应先回乡期间，应当地戏班邀请，与他们搭班演出，在崇阳白霓镇上街头的露天戏台上演《战长沙》，引来十里八乡的乡亲前来观看，轰动一时。

米应先长年在北京等地演出，挂头牌，又是四喜班班主，收入不菲，每年收入金子700两，富甲剧坛。因长年奔波劳累，米应先在中年积劳成疾，经常呕血，有了落叶归根的念头，就托人带钱回老家，在白霓镇洋泗桥建两进两厢两层楼房。嘉庆二十四年（1819年），米应先从北京回到家乡，在家设科授徒。他出资修3里长石板路，从镇上直通县城，方便乡邻出入。鄂南、赣西、湘北的许多汉剧伶人得知米应先在乡设科授徒，纷至沓来，拜米应先为师学习汉调。

米应先于道光十二年（1832年）正月二十二去世，终年53岁，安葬在大集山张家屋场吴姓屋后右侧坟地。他的夫人庄氏去世后也葬在这里。

米家后人为米应先塑木雕坐像，高约60厘米，着官服，戴官帽，面目英伟，供奉在麻石米家祠堂，每月初一、十五聚众祭拜。米应先死后30多年，北京戏曲界在松柏庵建梨园先贤祠，地址在今北京戏剧专科学校旧址，米应先的牌位放在首位。

（4）神像进京

时光荏苒，100多年过去，转眼来到2014年。斗转星移，物是人非，所幸崇阳县洋泗桥米应先故居、坟墓、木雕坐像一应俱在。这木雕坐像供奉在故居堂屋正中，与米家先人牌位共享香火。

39岁的米氏后人米君望告诉世人，米应先故居建于清代，是湖北咸宁特色建筑风格，门当上有麒麟送子、凤鸣牡丹等精美雕刻。米君望说，他父亲米天命曾经和湾子的人组建汉剧戏班，兴盛于20世纪80年代。他回忆他小时候，他家里的剧本摞成半米高，他父亲经常给他讲太爷爷米应先唱关公戏的故事。米君望也有遗憾，现在米家无人从事汉剧工作，但米氏后人世代不忘先祖米应先伟业。为发扬先祖创业精神，为更好保存神像，米家后人决定将米应先神像捐赠给湖北省博物馆。

2014年5月8日中午，米氏后人在米应先故居举行捐赠仪式，向供奉在米家祖堂的汉剧宗师米应先塑像上香、鞠躬、叩拜、许愿，再将塑像包上红布，郑重交给湖北省博物馆工作人员，由湖北省博物馆永久保存。

米应先木雕像进京时的场景

湖北省博物馆汉剧研究室主任李金钊说，这尊塑像具有重要的文物、艺术和学术价值，是汉剧历史的最好见证，将作为重量级展品出现在5月20日国家大剧院开幕的《楚腔汉调——汉剧文物展》上，以后将永久收藏，并在湖北省博物馆作为固定文物展出。《湖北日报》2014年5月9日对此做了报道，题目是《米氏后人捐赠汉剧宗师米应先塑像》。

2. 余三胜画像"回家"记 ①

2014 年 8 月，余三胜的第五代孙余光踏上七娘山。先祖的墓前，他焚香祭拜，在先祖的故居前，他流连忘返，听乡亲们讲述民间流传的先祖儿时故事。遗憾的是，余光家中未留下一件先祖的遗物。七娘山人虽然知道余三胜是一位了不起的人物，同样没有人见过任何与大师有关的遗物。

几年前，在京城某媒体工作的罗田籍青年记者王爱田，偶然认识了一位老家在沈阳的满族商人金先生。也许是先祖有人在朝中当差，金先生家中竟藏有一幅清宫画师所作的画像。金先生过去从未听长辈说过此事，直至搬家清理物品时，才在一只木箱中偶然发现此画，因父亲已经去世，画像的来历也就不得而知。

一日，王金相聚，闲聊中谈到这幅画像，得知画中人物为"鄂伶余三盛"。王爱田猛地一怔：这余三盛莫不是余三胜？一番交谈之后，他决意弄出个究竟。王爱田的老家离余三胜故居七娘山相距不过一二十公里，同属九资河镇。他从小就听说过余三胜，一直十分关注家乡的历史名人和文化建设。这几年，县里通过成立余三胜京剧艺术研究会，创作上演古装黄梅戏《余三胜轶事》等举措，打造余三胜品牌，他感到十分欣喜。他知道，家乡"三余"研究最缺的是历史资料，如果这幅画像能够得到确认，无疑是为家乡找到了一件宝贝。

画中人物身着古代戏装，右上侧篆书题款为："昭代箫韵南庭外学四品供奉春台班鄂伶余三盛道光辛丑于宁寿宫"，右下侧落款字样："辛丑年孟冬于内廷"。画面上盖有 3 枚印章，均呈暗红色，分别为阳文"黄均"、阴文"榖原"和葫芦形阳文"香畴"。

利用记者的工作便利，王爱田不断仔细查阅资料，多方请教相关专家，最终得出结论：画中人正是余三胜。画像有何特点、结论从何而来、题款

① 节选自童伟民《余三胜画像"回家"记》一文，《新华每日电讯》2016 年 4 月 15 日。有改动。

如何解读，王爱田依据大量史料先后两次撰文在《东方收藏》杂志——予以介绍：

黄均（1775—1850），字毂原，号香畴，又号墨华居士，江苏苏州人。道光时供奉内廷，画山水、花卉、梅竹，入手能通其妙。道光辛丑年应为道光二十一年（1841 年），余三胜时年 39 岁。由此可知，该画应为 1841年黄均所作。

内庭，乾隆时为管理宫廷艺人而专设的机构，时称南府，因艺人中大部分为内宫太监，也有少数被征用的民间艺人，后来民间艺人逐渐增多，总数在 700 人以上，为加以区别，内宫太监称为内学，民间艺人则称外学。余三胜非太监之身，自属外学之列。

四品供奉，显然是朝廷规制的一种经济待遇。这一待遇恰与《罗田县志》中所载余三胜由于演艺高超，"被朝廷授予四品供奉职衔"的记述相符合。

宁寿宫，清廷为演出整本大戏，特意在热河行宫、宁寿宫、颐和园分别建造了 3 个大型戏台，宁寿宫现处故宫博物院内。3 个戏台至今仍在。

春台班，乾隆八十寿辰之际，陆续进京演出并立足的四大徽班之一。史载余三胜曾任班主。

综合以上分析，"鄂伶余三盛"，实为鄂伶余三胜。余三胜祖籍湖北罗田，家谱记载，其谱名开龙（开字辈），字启云。也许是胜、盛读音相近，有人误写而本人也未强求纠正之缘故，三胜、三盛之名，当年就同时在一些文章中出现过。此画同样称之为三盛，既非唯一，也非首例，不足为怪。而当时在京颇有名望之"余姓鄂伶"除三胜外，别无他人。王文据此断定画中"鄂人余三盛"无疑就是罗田余三胜。

《昭代箫韶》，乃清代一部传奇剧目之名，是乾隆年间宫廷上演的一部大戏，但并不常演，"或仅取其中零星偶作演出"。全剧共 240 回，主要取材于《杨家将演义》，编撰王廷章，乾隆原刻本《古本戏曲丛刊》至今仍在流传。至于画家作此画之目的，王文推测，此像应为余三胜演出《四

郎探母》时的舞台画像。也许是用作广告宣传，画家应画像主人或戏班邀请而作。

与上述内容相关的还有两件事：

一是20世纪80年代，为弄清余三胜究竟是鄂人还是皖人，武汉两位专家三下罗田，几经周折，终为罗田找回余三胜，使《中国大百科全书》所载"一说安徽怀宁人"之说不再成立。其时这幅画像如已发现，两位老先生的论证无疑会更加顺利。

二是家乡人一直传说余三胜当年曾多次进宫为皇上演戏，并得到皇帝赞赏，封为"戏状元"。从此像及相关资料可以断言，余三胜在"宁寿宫"唱戏一定无假，戏唱得好也应无疑，否则，这"四品供奉"从何而来？

2006年初，王爱田经过与金先生反复沟通，征得金先生同意，将画像带到罗田展出。这年3月9日，王爱田等人带着画像直上七娘山。4位乡亲像抬轿子一样将画像迎入余三胜纪念馆内，安放于正面墙壁之上，一路敲锣打鼓，鞭炮齐鸣，犹如迎亲一般迎接着这位200年前的先贤回家。73岁的周远懿老人和他的几个搭档还现场唱起了一段东腔戏，以表达他们看到画像的激动心情。

第四章　慈禧看戏

一、两宫太后分歧

同治元年（1862年），全国丧期，自然禁戏，就连元旦这一天，两宫皇太后在慈宁宫接受王公大臣朝贺，升平署也只是派了中和乐队前往摆谱，没有奏乐，叫"设乐不作"。民间戏班大同小异，不能在北京城演戏，但有些戏班和艺人为了求生存，也有学宫廷"设乐不作"的办法，在票房清唱，或者到乡下演出。

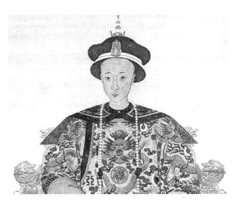

同治皇帝画像

到乡下演出的戏班里有一个16岁的英俊少年，学了5年文武昆乱老生，刚从金奎班满科，踌躇满志，随父亲、著名艺人谭志道加入三庆班，拜程长庚、余三胜为师，但正值国丧停戏，在城里无戏可演，便跟戏班去京东乡下巡回演出。这少年正处于变嗓期，没唱几天戏倒了嗓，只好改演武生，可背上又长疮，演出时摔跟头，触及背疮，疼痛难忍摔倒在台上，遭喝倒彩，狼狈不堪。回到北京后，这少年加入永胜奎班，发奋练功，10年之后竟飞

黄腾达，成为大名鼎鼎的京剧大师。他就是谭鑫培。

这时北京的戏班因国丧停戏大受影响，有的去外地，有的散伙，留在京城的主要戏班大概有 17 个，其中 10 个唱昆腔、2 个唱秦腔、5 个唱乱弹，仍然以昆腔为主。[①]

1. 永远裁革

同治二年七月，停丧开禁，京城戏曲舞台便活跃起来，一个显著标志是精忠庙又开始活动了，很多戏班纷纷前去报到注册，申请演出。著名戏剧家齐如山这时八九岁，朦胧记事。他说"由同治二年起至民国十七年止，我差不多可以说是有全份"，算是当事人。

> 自清同治二年以前，因洪秀全闹太平天国，国内不靖，北京皇帝不便娱乐，彼时对戏界没什么详细记载，以往的角色大多数都不知其详。到了同治二年，国内承平，前门外精忠庙、梨园宫所又成立起来，应有戏班都得到报庙，必须把该班的承班人，班子所有角色的姓名籍贯，及该班都能演何戏，都须详细开明。这种人名戏名，都须在精忠庙会中，及内务府衙门内存案备查。由此之后，戏界人员的姓名，才算有了些系统的记录。[②]

民间积极，宫廷却踌躇不前。如何解禁开戏？令刚当政的慈安太后和慈禧太后十分为难。这时同治皇帝 7 岁，一切由两位皇太后做主。慈安做过皇后，慈禧只是贵妃，自然以慈安为主。慈禧这时羽翼未丰，还担心咸丰皇帝有啥遗诏交给慈安管着，不敢放肆。慈安对慈禧说："妹妹，你主意多，你说怎么办？如何解禁开戏？"慈禧说："姐姐说怎么办就怎么办。"

① 北京市艺术研究所、上海艺术研究所编著：《中国京剧史（上）》，中国戏剧出版社 1990 年版，第 606 页。

② 北京市政协文史资料委员会编：《京剧谈往录三编》，北京出版社 1990 版，第 117 页。

慈安暗自高兴。咸丰临死前夕曾给她一道密谕，如果兰贵妃胆敢逆反，可以宣旨杀她。慈安莞尔一笑说："朝廷这些事咱们姐妹都不太懂，不如问问议政王。"这正和慈禧心意，便答道："这样好。"议政王是恭亲王奕訢。慈禧发动辛酉政变，逮捕八大臣，就是与恭亲王奕訢联手干的。

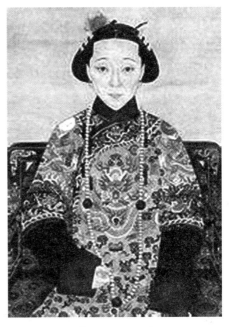

慈安太后画像

这天两宫太后召见议政王，说了解禁开戏的事，问他有何意见。议政王已经与众大臣商议过此事，便如实禀奏。意思有 3 条：一是朝廷大典恢复礼乐，二是宫廷演出暂且停禁，三是革退前朝进宫民间艺人。慈安听了暗自微笑。慈禧听了心里咯噔一下，眼角掠过一丝不满。她喜欢看戏，咸丰帝在时每次都陪咸丰看戏，还替咸丰点戏。国丧停戏 27 个月期间，慈禧盼着开禁这天好好看戏，可这些人怎么这样？

慈安掉头问："妹妹，你的意见呢？"慈禧说："议政王所言极是。文宗显皇帝的梓宫尚未奉安，我等还在哀痛之中，若是开戏实在于心不忍，不知姐姐以为如何？"慈安说："既然妹妹没意见，那就准奏吧。议政王下去与军机大臣商议着写旨来看。"

第二天，同治二年七月二十二日，这道圣旨便由内阁下达各处。内阁的文件这样写道：

奉上谕，朕奉慈安皇太后、慈禧皇太后懿旨，文宗显皇帝龙驭上宾，倏经三载，本年十月，即届释服之期，春露秋霜，曷胜凄怆。我朝定

制皇帝于释服后，一切庆典均应次第举行，惟念梓宫尚未永远奉安，遥望殡宫，弥深哀慕，若将应行庆典一切照常举行，于心实有不忍。除朝贺大典均仍照常举行外，其各项庆典及内外王公大臣筵席应如何分别举行、停止之处，着议政王、军机大臣会通礼部等衙门妥议奏闻。至万寿节，向有赏王大臣听戏筵席，着一并停止，永远奉安后，与一切庆典再行照例举行，以符旧制。所有升平署岁时照例供奉，并着俟山陵奉安后，候旨遵行。其咸丰十年所传民籍人等，着永远裁革。钦此。[①]

不难看出，这里面含了不少慈安太后的意见。

咸丰十年（1860年），咸丰皇帝重启宫廷戏班大门，再次接纳民间艺人入宫当差演戏，破除了道光皇帝永远革退宫廷戏班民间艺人的清规戒律，促进了各种戏曲腔调的融会贯通，促进了京剧的形成与成熟，促进了戏曲艺术的发展和提高，但不过3年，慈安太后却否定了咸丰这个做法，再次关上宫廷戏班的大门，显然早就不同意咸丰这个做法，也就是不同意各种戏曲腔调的融会贯通，不允许昆弋的一统天下受到乱弹的侵占。这应该是清朝戏曲花雅之争的又一次激烈较量。

升平署总管安福接到这道上谕万分着急，立即去找内务府大臣明善说："这……这如何是好？无论如何得留……留一些啊。"明善说："小心失礼。好好说，什么事这么急？"安福赶紧跪下说："恕奴才一时心急。皇上要革退所有民籍艺人，要是都走了，今后这戏还怎么演？"明善说："起来说话。本大臣问你，咸丰十年后，升平署总共进了多少民籍艺人？"安福回答："52名。"明善问："都是干什么的？"安福回答："上台人33名、乐手12名、筋斗人7名。"明善问："最缺的是什么人？"安福回答："最缺的是乐手和筋斗人。大人是知道的，宫里太监学上台容易，学乐手学不

① 丁汝芹著：《清代内廷演戏史话》，紫禁城出版社1999年版，第231页。

出来，只有招外面的乐手。所以奴才着急啊，要是把乐手和筋斗人都革退了，宫里戏班就演不了戏了。求大人恳请皇上开恩，把这些民籍乐手和筋斗人留下来，等日后从太监中培养出接班人再革退吧。"

明善管着升平署，戏班好坏与他大有关系，所以听了安福这番啰唆心里咯噔一下有了想法：得找两位太后说说。事后，明善便接着回事的空档，委婉向两位太后提起这事，不是说不革退，而是说分两期革退。慈安太后照例问慈禧太后意见。慈禧太后暗地里正着急，埋怨自己没说留住民籍艺人，担心宫里再无好戏可看，便鼓起勇气说："姐姐拿主意就是，只是升平署的意见也有道理，万事不可太急，两批就两批，反正都得革退。"慈安原来准备驳升平署两批革退的意见，见慈禧太后这样说，也觉得在情理之中，便说："既然妹妹说了，那就准奏吧。明善你下去告诉安福，抓紧培养宫廷乐手、筋斗人，尽快替换下民籍艺人出宫。"明善暗自欢喜，忙回答："喳！"

这件事慈安太后记在心里，过了一段时间，问明善进行得如何。明善不敢打马虎眼，回答马上可以革退3人。回到内务府衙门，明善赶紧叫来安福，要安福3天内革退3名民间随手。安福不愿意，见明善铁青着脸只好答应。这次革退的3名民间随手是：鼓手唐阿招，51岁，江苏人；胡琴手沈湘泉，51岁，江苏人；梳水头人郭顺儿，22岁，宛平县人。

至于其他该第二批革退的民间艺人，不知因为慈安太后没有催问，还是因为慈禧太后传过他们的戏，反正再没人提起，也就留下来了。不仅这批民籍艺人侥幸留宫，同治四年十月二十六日，也就是慈安宣布"民籍人等着永远裁革"上谕两年后，上面被革退的唐阿招、沈湘泉、郭顺儿3人又被召回清宫戏班。

清宫戏班专家朱家晋写了篇长文《清代乱弹戏在宫中发展的有关史料》，说了唐阿招、沈湘泉、郭顺儿3人革退又召回这件事。文章就这件事的意义说：

这是同治二年裁退民籍教习、学生、随手以后，又开始为戏班挑选当差人员。胡琴第一次在档案中出现，说明同治四年已使用胡琴。[①]

2. 曹操挨打

由此看来，同治初年，两宫皇太后在清宫戏班问题上存在分歧，而结果是慈禧太后略占上风，因为除上述例子外，又发生系列大演其戏的事。从同治四年开始，清宫恢复国丧停戏前的所有音乐戏曲活动，但还是很有节制，演戏不多，只是在年节、万寿各重要节令演戏，平时无戏，也没有前朝出现的帽儿戏。几年过后，慈禧太后逐渐得势，清宫戏班情形便有所变化。变化之一便是开始演大戏。

同治五年（1866 年）三月二十三日是同治皇帝 10 岁生日。这是宫廷大事，两宫皇太后早早做出决定，要在生日前后连演 5 天大戏。升平署总管安福接到这个差事不敢懈怠，立即组织人力做准备工作。这次演的是《福禄寿》大戏，最麻烦的是舞台布景，要搭两层戏台高的升降架，保证众神仙升天降落，还要搭建众多神仙左右横飞的架子。所以，安福提前 5 天，三月十八日就开始做背景，带了数十个盔头制作匠人等，清早 7 点进西后铁门来到漱芳斋戏台，开始安装背景道具，搭木架，安轱辘，钉铜轴，拉绳索，悬挂绸布背景云彩，忙得不亦乐乎，干了整整一天还没完成。第二天，安福又带领这批人来到漱芳斋接着干完。

做好背景道具，下一步的事是预先将戏箱搬进漱芳斋。从三月二十日开始，安福带领 50 名披甲、苏拉搬运戏箱。这次是演大戏，需要大量的戏箱，包括衣箱、盔箱、靠箱、杂箱等上千口，又忙了一天。

演戏前一天，三月二十二日早上，安福带领升平署全班人马来到漱芳

① 北京市艺术研究所、上海艺术研究所编著：《中国京剧史（上）》，中国戏剧出版社 1990 年版，第 612 页。

斋旁边院落落脚，开始熟悉舞台、准备化妆、清理服装、道具。二十三日清早4点钟，安福催促大家起床、吃早饭、化妆，然后早早领着大家前去漱芳斋戏楼后台等候。早上8点，陪同看戏的王公大臣来到漱芳斋观戏台落座。8点两刻，两宫皇太后带着同治皇帝走进漱芳斋。安福立即指挥乐队高奏欢迎曲《一枝梅》。皇帝太后落座，近侍太监来后台传旨开戏，演出锣鼓便响了起来。因为这是国丧停戏后宫廷演的第一场大戏，所以格外隆重，都照着老规矩来。锣鼓一阵响后，响起将军令曲牌，然后是跳加官，展现"万寿无疆"卷子，再是跳财神，手捧金元宝，最后是报开场，在《沁园春》曲牌中简单介绍剧情。这一番喜庆开场后就是正戏。

从同治万寿演戏开始，紫禁城演戏的时候日渐增多，带头的是慈禧太后。

> 同治八年以后，演戏的场次大量增加。十月份，在慈禧居住的长春宫内，日日不间断有戏。同治九年、十年的正月里，连一些仪典戏也在长春宫里连续演出。长春宫内曾有一名字颇有情调的小戏台叫"怡情书史"，有段时间，少则一天一出戏，多则一天三出戏，有时索性每日传"里外随手、筋斗人、写字人、听差人至长春宫伺候差事"，并不记下当天究竟演了哪些戏，这在档案中是少见的。[①]

不过慈禧这时还不敢过于张扬，担心慈安手里有收拾她的遗旨，所以只是多看几场戏而已，在其他事情上还是循规蹈矩。比如过年过节，同治皇帝照例给两宫皇太后请安。慈安赏银6两。慈禧赏银5两。丁汝芹由此推断说：有理由认为慈安曾经在同治和光绪初年，推迟开禁唱戏时间，和不准召入民间艺人进宫唱戏等事，坚持己见，对慈禧有所制约。

同治皇帝长大几岁后爱上了看戏，因为年纪毕竟小，闹出不少笑话，

① 丁汝芹著：《清代内廷演戏史话》，紫禁城出版社1999年版，第232页。

传到宫外，成为酒肆茶楼谈资。这里引用齐如山讲的一个故事。

齐如山讲的是咸丰同治年间著名艺人李永泉的故事。李永泉是京都著名的净行演员，功夫深厚，很有才华，擅长演白脸奸臣，在《群英会》等戏中所演曹操形象鲜明，入木三分，人称活曹操。

故事是这样的：

同治年间，有一段颇幽默的故事。名净角李永泉，外号溜子，对有关戏剧的知识了解极丰，功夫也很深，不过风头上不够，所以外界人都不大知道，而戏剧中人则无不知之，可是只知溜子，而多不知李永泉三字。若论本领来说，谭鑫培、孙菊仙他们，也都很怕他的。

有一次李永泉在宫中演曹操的戏，大卖力气，以为一定可以得赏，结果同治皇帝大怒，将他打了40竹竿子。宫中对太监等人行刑都是打竹竿子。所谓竹竿子者，就是支蚊帐的细竹。对戏剧界人行刑也是用此，好在打的时候也极少。据云，这种竹竿打起来比竹板还痛得多。不过戏剧界人挨打，不像打太监那样认真，只是虚应而已。所以溜子这40竿打完了也不很痛，打完之后还给皇上叩头谢刑。

可是这一顿打，他本人也不知道是为什么挨打的，连升平署总管也不知道是犯的何罪。直到到同治皇帝面前谢责时，皇帝才说：我看你还奸不奸！总管知道是为此，才敢问：主子为什么打他？同治说：就为他太奸！总管说：主子打错了，他这是演戏，装什么人就得像什么人，不是他奸啊。同治也乐了，说，打错了，赏他吧！总管问赏多少，同治说：让他自己说吧。溜子说：1竿子10两银子。同治应允，赏他400两银子。

他以后在彰仪门外买了一所房、几亩地，还买了两头骆驼，便成小康之家，以后就不大演戏了，听说他的子弟有在富连成科班做学徒的。①

① 北京市政协文史资料委员会编：《京剧谈往录三编》，北京出版社1990年版，第128页。

3. 罚银五百

由于慈禧太后和同治皇帝都喜欢看戏，同时随着停丧开戏，北京戏曲舞台又逐渐趋于活跃，一批京剧大师横空出世，为京剧舞台增光添彩。

同治二年，因父亲得罪上司而遭满门抄斩，一个14岁的少年躲在戏箱内侥幸逃脱，只身来到南通。他就是著名的红生泰斗王鸿寿。来到南通后，14岁的王鸿寿加入太平天国军队的同春戏班，时间不长，第二年太平天国失败，王鸿寿脱离同春班，转入地方戏班演戏，同治九年来到天津，以擅长演关羽戏红遍天津。

也是同治二年，北京一个9岁男孩从双奎班学习毕业，加入阜成班、嵩祝班演出，以演猴戏崭露头角，人称杨猴子。他就是后来著名的京剧教师兼剧作家杨隆寿。他的学生有杨小楼、程继仙等。他还有一个重要身份——梅兰芳的外祖父。

同治三年，经过几年在北京东郊乡下演出，17岁的谭鑫培回到北京，先加入永胜奎班，后加入吴四戏班，最后来到广和成班。班主叫周凤吾，因为班里艺人多、名角多，给谭鑫培演的都是二、三等小角色。谭鑫培心高气傲，很有意见。有一次，他在后台化妆，不留意占了主角的化妆位。后台殷管事过来打招呼，叫谭鑫培给主角挪位置，语言有些生硬。谭鑫培受不了，顿时将平常积累已久的怨气发泄出来，跟殷管事一阵吵。殷管事气急了，大骂谭鑫培。谭鑫培冲上去给殷管事一耳光。殷管事又气又急，要谭鑫培滚。谭鑫培甩手就走，离开了广和班。

谭鑫培这年17岁，年轻气盛可以理解，而50岁的刘赶三依旧气盛，不顾自己身居庙首高位，执意违规唱堂戏，被人揭发，丢了庙首职务不说，还差点被赶出梨园，就有些不值了。这事发生在同治六年。

刘赶三这人敢作敢为，不讲情面，在台上演戏敢于讽古刺今，嘲弄权贵，赢得观众喝彩。有一次刘赶三在某宦官府上演《请医》，演到老黄对刘高手说："先生可到了，别叫狗咬了。"刘赶三趁机讽刺黄宦官，加词说："这

门里头，我早知道是没有狗的，不过有走狗。"这话一出，满堂窃窃私语，都明白是在暗讽黄宦官。有一年夏天，刘赶三唱堂会，满座都是清兵将领，一个个衣冠楚楚、正襟危坐，只有院里一群坐着的轿夫祖胸露乳，手摇蒲扇。台上配戏人问："这么热的天，有人热有人不热怎么回事？"刘赶三回答："您不知道？各位军爷吃了冰当然不热。"满堂将领开初没明白，可细细一想哪儿不对啊，后来才发现这"吃冰"和"吃兵"谐音，不是说咱们吗？可堂会都散了刘赶三溜了，找谁说去。

转眼到同治六年三月，刘赶三 50 岁，德高望重，被北京同行推举为梨园公会会首，一呼百应，很受拥戴。北京梨园行有个规定，每年三月十八日为祭神日，伶界全体人员停演一天，在精忠庙给祖师爷祭祀上香，在公寓、饭庄等地举行祭祀活动。活动的主要内容是，各戏班请出祖师爷像去祭祀场所，一路奏乐，到了祭祀地方，戏班伶人列队上香行礼，之后聚餐，活动完毕，再将祖师爷像送回原处。梨园行规定，这天伶人一律不得演戏，违者重罚。

这年三月中旬，有人请刘赶三唱堂会，刘赶三正要推辞，发现请者是内务府堂郎中马子修，便犹豫不决，后经人说和，内务府管着精忠庙，多少得有所应酬，只好答应在十七日、十八日去马府唱两堂，条件是不得对外。

到了演出的日子，刘赶三悄悄来到地安门内黄化门东口路北马府，从后门溜进去，一连两天都这样，对外解释说有事下乡去了。事后有人向梨园公会举报刘赶三。这时的会首是张子久、王兰凤、程长庚。这三位都是大名鼎鼎的京剧大师。张子久是久和班班主，王兰凤是全庆和班班主，程长庚是三庆班班主。这三人接到举报，派人调查属实，十分为难，因为刘赶三是著名的京剧丑角大师。

他们找来刘赶三问话。程长庚说："赶三，你这是何苦啊？难道缺那几个钱吗？"张子久说："你也是会首，不是不知道这个规定，为什么知法犯法？"刘赶三这时已后悔莫及，急忙检讨认错，说："你们啥也别说了，

我认罚就是。"王兰凤说："知道认罚？好啊，这是有明文规定的，祭神日演戏开除梨园。"刘赶三急忙求饶说："别别，咱老刘一辈子吃这碗张嘴饭，要是开除了还怎么活？再说了，咱徒子徒孙满京城，咱这老脸往哪儿搁？几位爷，除这一条，罚啥咱都认。"

程长庚几位一商量，京城戏曲舞台还真离不了刘赶三，便犹豫着不好处理。这时刘赶三的徒弟张富官、王顺福急坏了，解铃还须系铃人，就去找内务府堂郎中马子修，求他出面帮帮刘赶三。王顺福是著名艺人，后来做了梅兰芳的岳父。他对马子修说："马大人您得出面了，否则刘师傅革除梨园行，我等徒子徒孙数十人都得丢饭碗，可不是闹着玩。"马子修也有疚，答应下来，第二天，找同在内务府做事的管理精忠庙司郎中一番游说，便由精忠庙司出面找几位会首商量，最后做出这样的处罚：罚500两银子，用于重修精忠庙两座旗杆。刘赶三知错认罚，出资500两银子，组织人重修两座旗杆，在一处基部石头刻字曰：同治岁次丁卯夏季津门弟子刘宝山敬献重修。

4. 必学二簧

与民间戏曲发展不同，清宫戏班这时却处于沉闷状态，换句话说，由于慈安太后坚持道光皇帝制定的规矩，宫廷戏班还囿于昆弋腔为主的传统戏曲腔调中，而十二乱弹之列的各种腔调仍处于受排挤状态。为此，有个人是不服气的，开始暗中改变这种情况。她就是慈禧太后。

慈禧住在长春宫，便悄悄在长春宫发起宫廷戏曲变革。长春宫是内廷西六宫之一，建于明永乐十八年（1420年），清康熙二十二年重修，咸丰九年拆除宫门，将启祥宫后殿改为穿堂殿，与启祥宫连通。长春宫南面是戏台，后殿叫怡情书史，面阔5间，东西各有耳房3间，明清两代为妃嫔所居，慈禧还是兰贵人时就住在这里，就是做了太后也不肯搬。慈安太后问过她，需不需要搬到大一些的宫殿里。慈禧的回话是：这儿好，看戏方便。慈安暗自高兴。咸丰皇帝临死时召见慈安，告诉她，最担心懿贵妃，就是

现在的慈禧太后，因为她最喜欢干政。现在要是她沉迷看戏，朝廷太平，就好了。所以慈安并不反对慈禧看戏。

对此，慈禧略有所知，于是学刘备行韬晦之计。她是读过很多书的，便把兴趣转移到戏曲上。慈禧天生有叛逆性，就是看戏也如此，不喜欢以昆弋为主的宫廷腔调，欣赏民间蓬勃兴起的乱弹腔，正好与慈安维持正统的想法有悖，也就自觉不自觉与慈安唱起反调。

这天慈禧召来升平署总管安福，问他戏班的事。她问："这些年国殇停戏，宫里戏班都荒芜了吧？说说现在是啥模样？"安福回答："禀报皇太后，宫里戏班的确荒芜了，现在升平署演戏的人只有 78 名。"慈禧一惊，问："只有这么点人？原来几百号人呢？都去哪儿啦？"安福回答："民间来的都革退了，宫里艺人老的演不动了都养老去了，还有部分年轻点的，嫌戏班闲着不赚钱都跳槽了。"慈禧问："现存都是些什么人啊？"安福回答："老的老，小的小。最老的 67 岁，叫任得成，吹笛子的，牙掉了一半不关风。40 岁以上的占一半。最小的 11 岁，王金和。12 岁的好几个，狄盛宝、冯进财、闫来有，都是刚选进来的小人啥都不会。"慈禧又是一惊，心想，戏台上演戏又唱又说还有表演，四五十岁的人怎么吃得消？十来岁的小人演啥戏？又问："前些日子不是留下一些外面的艺人吗？"安福回答："是，是奴才苦苦哀求留下的，但都是乐手和翻筋斗的，其中 7 个乐手都在 50 岁以上，最老的笛手潘荣 64 岁，与 67 岁的宫里笛手任得成是戏班唯有的两支笛子，吹得有气无力的……"

慈禧这才知道宫廷戏班的戏不好看的一个原因。她又问了许多，比如都有什么剧目、会唱昆弋的人多还是会唱乱弹的人多等，心里有了个大概，打发走安福，暗自琢磨半天：这烂摊子事，慈安是不会来管的，只好自己管了。于是，慈禧开始整顿宫廷戏班。

同治八年九月二十六日，慈禧闲来无事，传升平署戏班来长春宫小戏台演戏。这天来的艺人有刘进喜、方福顺、姜有财、张进喜、王进贵、安

来顺等。安福带着这些人来到长春宫，按照慈禧太后点的戏，多是昆弋腔调的，一一演来。慈禧时年34岁，17岁进宫，已在宫里待了17年，看的戏不计其数，加上喜欢，还爱研究，已成戏曲行家。她看了演出，不是昆腔就是弋调，眉头直皱；再看内容，多是文场戏，实在乏味，便坐不住了，发话说："停了吧！安福，你把台上人叫过来。"安福在一旁伺候，不看戏看慈禧脸色，知道大事不妙，正在心里嘀咕如何是好，听见慈禧喊停戏叫人，不敢啰唆，答应一声"嗻！"便直奔台上，叫台上几个艺人赶紧下去叩拜慈禧太后，还小声吩咐："不准顶嘴，小心挨揍。"

慈禧问刘进喜："刘进喜，你会打二簧鼓吗？"刘进喜55岁，鼓手，白发苍苍，跪在地上，低头回答："禀报太后，奴才不会。"慈禧问方福顺："你呢？"方福顺42岁，回答不会。慈禧问姜有才："你呢？"姜有才40岁，回答不会。慈禧皱眉蹙额说："这怎么行？现在时兴二簧鼓，你们都不会，得学才行啊。"三人赶紧叩头答应"嗻！"安福在一旁暗暗着急，三人都这么大年纪了，怎么学二簧鼓？

慈禧喝口茶，抿抿嘴，问王进贵："王进贵，你会吹二簧笛吗？"王进贵回答："奴才不会。"慈禧又问安来顺："安来顺你年轻，会吹二簧笛吗？"安来顺脸一红，回答："奴才也不会。"慈禧生气地说："老的不会，小的不会，怎么不学呢？你们几个啊，都得学二簧鼓、二簧笛。"

这里面刘进喜55岁年纪最大，眼看就要回家养老，不愿学新东西，在心里嘀咕好一会儿了，禁不住大着胆子说："禀报太后，奴才年纪大了，免奴才学二簧鼓吧？"慈禧见状心生怜悯，未置可否。方福顺、姜有才、王进贵三人都是40岁以上人了，也不愿学新东西，见慈禧太后没驳斥，以为事情有转机，便异口同声说：求太后也免奴才学二簧了吧！慈禧一时愣在那里不知如何回答。安福赶紧跪下说："谢太后隆恩！"4位艺人赶紧说："谢太后隆恩！"

慈禧这会儿根基不稳，还不敢放肆，虽说心里气得不行，脸上却努力挤

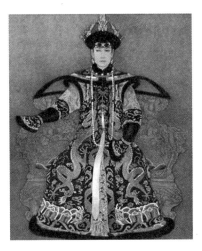

慈禧太后画像

出一点微笑，但实在不知怎么答复，便挥手让他们离开，说声"回宫"，起身就走。回到宫室，慈禧仍愤愤不平，几个太监怎么就敢顶嘴？今后自己如何统管六宫？想了一会儿，慈禧突然提高声音冲近侍太监刘得印说："刘得印传旨——"

刘得印这时是长春宫代理总管，原总管安德海私自外出，在上月七日被山东巡抚丁宝桢在济南正法，副总管李莲英受连累挨处分靠边。听到慈禧喊话，刘得印靠近几步回话："喳！"慈禧说："你这就去升平署走一趟，告诉安福，着刘进喜、方福顺、姜有才学二簧鼓、武场，张进喜学武场，王进贵、安来顺学二簧笛、胡琴、文场。不准不学。[1]"刘得印答应一声"喳！"提腿便走，心里默默念着慈禧懿旨。

这一来，不但这几位艺人，除安来顺，张进喜也是43岁，都得50岁学吹鼓手，其他艺人也纷纷被要求学二簧，唱乱弹，于是宫廷戏台上下乱弹之声四起，像一场春雨搅乱了升平署一潭死水的局面。这里不妨引用随后一年内慈禧太后关于演戏的懿旨。

同治九年三月二十三日：传与中和乐首领，新近小人们着学乱弹戏。着内学新近太监学外边昆腔、乱弹。（注释：小人们指小太监。）

同治九年四月十五日：以后乱弹戏不准中和乐、钱粮处之人上场，如人不敷用，总管、首领人等俱可上场。

同治九年十二月二十九日：着总管韩下去，此三日单添上二簧戏。着净插二簧戏，不要《如愿迎新》。（注释：1.三日，指除夕、初一、初二

① 北京市艺术研究所、上海艺术研究所编著：《中国京剧史（上）》，中国戏剧出版社1990年版，第615页。

演戏的事；2.《如愿迎新》是以往常演剧目；3. 调整后的戏单，昆弋戏和二簧戏各占一半。）①

5. 李三嫂骂皇帝

虽然如此，因为慈安太后坚决反对对升平署的任何改造，哪怕她知道这是慈禧太后的主意，清宫戏班很快又恢复一潭死水的模样，甚至有过之而无不及。比如艺人严重不够，需要向民间招艺人，特别是为了准备承应同治皇帝结婚庆典演戏，更需要民间艺人，慈安太后也严厉拒绝。

同治十一年，同治皇帝 16 岁，经过两宫皇太后反复考虑，决定迎娶 19 岁的阿鲁特氏为皇后，时间定在十一年九月十五日。这可是一件大事，所以两宫皇太后早早定下大婚庆典的事，其中有升平署在宫里演 5 天戏的内容。升平署这会儿的总管是韩福禄。韩总管一看派来的戏单大吃一惊，好几出大戏，比如《环中九九》就是一部连本神仙喜庆大戏，同时上场的艺人达 87 名，伴奏音乐也必须很强，乐手需要二三十个。韩总管对身旁的几个首领说："这……这如何是好？咱们这点人怎么演得了这些大戏？"姚长泰首领说："是得进人才行。"张首领说："皇上大婚是大事，咱们向太后要人，太后一定会答应。"韩总管说："试试吧。都说说最缺什么人？我好统一禀报。"

大婚庆典前半年，升平署就开始向太后要人，为了完成庆典演出，恳请太后同意从民间招进一批艺人。三月十二日，韩总管给两宫皇太后写了禀报。他在禀报中说：

> 现在本学连小人都不敷用，按《环中九九》同场人八九十名。况礼节差事且近，虽有小人学演，奈无教习学差，非一时可成。奴才蒙佛爷鸿恩，赏放总管，奴才鞠劳尽瘁，报效当然。奴才再四思维，惟

① 丁汝芹著：《清代内廷演戏史话》，紫禁城出版社 1999 年版，第 235 页。

有叩祈佛爷鸿恩，准其奴才与内务府大臣讨要昆腔教习十数名，教演小人，接续当差。如蒙恩准，奴才另写起帖，禀见内务大臣，向外班挑选昆曲教习。谨此叩请。①

韩总管在这里耍了个小聪明，不是要民间艺人进宫演戏，而是要民间艺人进宫来教小艺人演戏，不是要乱弹教习，而是要昆曲教习，用心良苦。同时韩总管还打亲情牌，说自己承蒙皇太后恩准做了总管，言下之意，您得支持我的工作。

按照程序，这份禀报由上书房签收，分传两宫皇太后批阅。照例先送长春宫。慈禧看了禀报暗自同意，提笔想写"准"，可眉头一皱停住笔，东边不是向来反对这事吗？自己要是这么签了送过去，且不是撞南墙吗？慈禧心里郁闷，放了笔，起身下炕，出门来到花园溜圈子，一路见着桃红李白，听着白鸟鸣啼，心情逐渐开朗，突然莞尔一笑，对近伺说声"备轿去东边——"

慈安见着慈禧进来垂手问安，忙招呼免礼，起身迎上去，拉着慈禧的手说："妹妹有啥事告之一声，我上你那儿去就成。"慈禧赶紧说："姐姐这话羞煞妹妹了。"二人就座。宫女上茶。一番寒暄后慈禧说："韩福禄好不懂事，送上这个来气咱们。姐姐您瞧瞧是不是？"边说边掏出升平署折子双手递给慈安。慈安看了折子皱了皱眉头说："这事不是说过多次吗？怎么还是念念不忘呢？难道外面伶人就比宫里的好？不行不行，不能答应，不能开先例。"

慈禧边听边点头，心里却不以为然，不就是招些戏子进宫娱乐吗？又想，幸好自己行了这缓兵之计，不然准得撞南墙了。这一来慈禧的脸上免不了露出些许尴尬，被慈安瞧出来了。慈安心里暗自着想，慈禧她有意见？

① 丁汝芹著：《清代内廷演戏史话》，紫禁城出版社1999年版，第238页。

再联想到慈禧喜欢看戏，不禁有些歉然，便微笑着说："妹妹以为如何？"
慈禧赶紧说："姐姐说的是，就这样驳吧！"

韩总管接到"奉佛爷旨意不允，以后不准开此端"的懿旨，失望到极点，
心里空落落的就想哭。同治大婚的戏码已经定了，到时候演不了，或是演
不好，都是升平署的责任，而韩总管自然首当其冲，那时是不会说什么客
观原因的。为此，韩总管着急了很久，最后还得执行，便把这道懿旨传达
给署里各班队首领，要他们克服困难，努力当差。

离皇帝大婚时间越来越近，而升平署缺人的问题非但没有得到解决，
反而越发突出，《环中九九》这出大戏没法排。张首领、姚长泰首领三
番五次找韩总管要人，要不了就发脾气，发了脾气不解决就罢戏。韩总
管气得把他俩大骂一顿，问他们是不是要抗旨？这才算是硬压了下来。
然而问题没有解决，还是缺人，还是无法排练《环中九九》，张、姚二
总管不再说话，韩总管也明白，一切责任都在自己肩上，便越发着急。

九月十三日，离同治大婚庆典还有两个月，内务府大臣几次来升平署
检查承应戏码事宜，问题多多，发了脾气。限定时间整改。韩总管又说缺
人手的事，央求内务府允许去外面招人。内务府不是不知道这事，可有两
宫皇太后懿旨在前，踌躇唏嘘不敢做主，但开了个口子，叫韩总管再试试。
韩总管也是当差多年的官吏，自然明白这是牺牲自己的事，扪心一想，与
其庆典出问题，不如冒险上奏，于是又给两宫皇太后写折子：

> 奴才韩谨奏，为求恩事。恭为大婚典礼差事甚重，奴才与首领姚
> 长泰等筹核，承差之人实不敷用。临时承应《八佾舞虞庭》等典礼差事，
> 恐其贻误，奴才等担待不起。叩请佛爷天恩，恩赏给民籍学生三四十名，
> 学习官差，以备大婚典礼承差所用。①

① 丁汝芹著：《清代内廷演戏史话》，紫禁城出版社 1999 年版，第 238 页。

不难看出，与上次要人折子相比，这次是真差人了，韩总管不再遮遮掩掩，直接请求从民间招进三四十名艺人，承担大婚典礼演戏差事，而以前只是要十数名外籍教习用于教宫里艺人。即或如此，两宫皇太后仍然不为所动，依旧驳回不准。韩总管垂头丧气，惶恐不安，不知道婚庆差事如何承应。

两次要人，两次被驳，既看出道光皇帝制定的清宫戏班一律不要外籍艺人政策的连续性，也看出慈安太后并非完全软弱的性格和她的戏曲纯粹为宫廷仪式服务的指导思想，也反衬出慈禧太后戏曲娱乐的观点。慈禧的这种观点奠定了慈安去世后清宫大演戏曲的基础。

同治皇帝的婚礼热烈而隆重，全北京城都跟着高兴了几天。英国《伦敦新闻画报》为此派出记者来到北京做专门报道，为后人记下了非常珍贵的历史资料。

同治皇帝婚后，清宫戏班的演出逐步多了一些，第一个原因是同治婚后开始亲政，有了许多政治活动，举行各种典礼，他本人也痴迷戏曲，自然增加了宫廷戏曲承应；第二个原因是慈禧太后不再垂帘听政，闲暇时间增加，传戏自然增加，进而越发喜欢戏曲。

举两例为证。

同治十三年十月二十日，慈禧传升平署演《平安如意》。这是一出庆贺戏，上场艺人很多，其中跑龙套的免不了吊儿郎当，有的光头、有的蓄发、有的头发扎得不好、有的化妆马虎，随便在脸上勾几笔。这是宫廷戏的通病，一直都有，遇到看戏主子要求严，就做得好一些，遇到看戏主子马虎就更马虎，而同治这些年就马虎到了极点。

慈禧这时闲来无事，专注看戏，一看《平安如意》演得如此马虎，眉头紧锁，对一旁伺候的韩总管说："这些小人怎么乱七八糟啊？你看你看，勾脸粗拉拉的，各穿各的裤子，不能统一吗？"韩总管心里咯噔一下，问题都被这位主子瞧出来了，急忙回答："喳！奴才下来教训他们。"

慈禧又说："你看你看，下台没个下台样儿，还没进去怎么就解带摘发？难看死了！你这个总管是怎么管的？"韩总管吓得急忙跪下说："奴才该死！奴才下来教训这帮小人！"慈禧说："起来说话。先前咸丰朝可不是这熊样儿，就是巡幸热河，咸丰爷传戏，本太后亲自在场，那也没这么乱过，要是敢这样，哼，非被咸丰爷打死不可。"韩总管刚起身又急忙跪下说："奴才该死！奴才下来教训这帮小人！"

慈禧心里有气，但见韩总管这模样，又碍于慈安太后，没敢下旨打人，但耿耿于怀，挥之不去，便说句"不看了"，起身拂袖而去。第二天，慈禧还在长春宫生气，对近伺许太监说："你去升平署一趟，告诉韩福禄总管，昨儿演《平安如意》，上场人露白腿蓝腿，下场解带摘发懈怠，以后有差无差都得剃头。上角不准胖猪似的。不论什么角都穿彩裤，不准穿尖靴、穿彩鞋。勾脸不要粗拉拉的。"许太监答应："喳！"慈禧说："听清楚没有？重复一遍。"许太监就把慈禧的话重复一遍然后诺诺退去。

韩总管回到升平署衙门忐忑不安，不知道慈禧太后会有什么处罚，接到这道上谕，悬着的石头才怦然落下，还好，只说问题没有处罚，便立即召集班队首领开会落实整改，该打的打，该扣俸银的扣俸银，该批评的批评，该调离的调离，雷厉风行，弄得升平署不亦乐乎。

同治皇帝亲政后，越发痴迷京剧，除了看戏，还喜欢与贝勒载徽粉墨登场，自演自乐。这一天，同治高兴了，叫上载徽，找了个会演戏的妃子，传升平署戏班演戏，让戏班几个主角把戏服鞋帽脱下来给他们穿上，让配角和乐队配合他们演戏，因为没有配过戏，演起来漏洞百出，也就妙趣横生，高兴得同治皇帝笑声朗朗。

周简段先生在《梨园往事》中对此有记载。一次演《打灶》，载徽扮小叔，妃子演李三嫂，同治帝扮灶君。同治帝身着黑袍，手持木板，被李三嫂骂

一声打一下，以此取乐。①

二、光绪皇帝

谁知《打灶》竟成绝唱。同治十三年十二月五日，亲政不及 1 年，年仅 19 岁的同治帝竟轰然去世，实在出乎意料。最着急的自然是两宫太后。因为同治没有子嗣，谁继承皇位便成问题。慈安和慈禧考虑再三，决定让醇亲王奕譞的儿子载湉做皇帝，由两宫皇太后垂帘听政。载湉这年 3 岁多，由嬷嬷抱着，离开太平湖醇亲王邸来到紫禁城，因为是半夜叫醒的，所以一路哭啼，令两宫太后暗暗着急。载湉就是光绪皇帝。

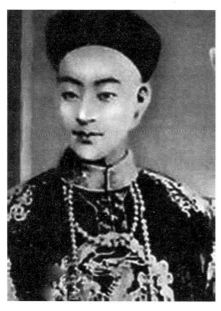

光绪皇帝

1. 国丧两停戏

光绪初年，国丧停戏，清宫戏班便无事可做，而此消彼长，民间戏曲却大有发展，一批京剧名角跃跃欲试，崭露头角，令北京剧坛桃红柳绿，又是一番景象。比如前几年在北京东郊乡下跑野班子的谭鑫培，同治九年回到北京，加入三庆班，做上武生头，成为班主程长庚的得力助手。与此同时加入三庆班的有汪桂芬，时年 14 岁，比谭鑫培小了9 岁，但后来声名鹊起，成为与谭鑫培、孙菊仙并肩的京剧后三杰。

此后不久，一位比谭鑫培大 3 岁、名气也大得多的艺人加入三庆班，令班主程长庚喜出望外。这人就是大名鼎鼎的杨月楼。前面说了，杨月楼在咸丰年间跟父亲来北京，在天桥卖艺，

① 周简段著：《梨园往事》，新星出版社 2008 年版，第 152 页。

被著名艺人张二奎收为徒弟。此后，他演技大增，脱颖而出，不久去上海发展，加入金桂轩班，以演孙悟空戏名声大震。这天他在丹桂园演《安天会》中孙悟空一角儿，出台便在1米见方的台上翻了108个筋斗，令人眼花缭乱，赢得满堂喝彩。因此竹枝词曰：

> 金桂何如丹桂优，
> 佳人个个懒勾留。
> 一般京调非偏爱，
> 只为贪看杨月楼。

这里所说金桂和丹桂是上海的两个戏园，佳人指看戏女观众，勾留就是逗留。整首竹枝词把上海妇女喜欢看杨月楼的戏的情景刻画得十分生动。光绪初年，杨月楼从上海回到北京，加入三庆班，在程长庚带领下，与诸师兄弟大显身手，把三庆班办得风生水起。

在三庆班兴旺发达的同时，北京戏曲舞台上还活跃着另外两个戏班，一个是四喜班，一个是春台班，三个戏班相互辉映，互为鼎足，是北京最红的戏班。三庆班有杨月楼、谭鑫培、汪桂芬、徐小香，四喜班有梅巧玲、时小福、王九龄，春台班有俞菊笙、胡喜禄、张演、张喜儿。一时间，以这3个戏班为代表的北京戏班继往开来，将戏剧发扬光大，辉耀剧坛。

这里有许多脍炙人口的故事。

第一个故事讲程长庚不外串。外串就是背着戏班私下接活儿干。程长庚做三庆班主立下一条规矩，任何人不准外串。问题来了，首先出在程长庚身上，京城王公大臣欣赏程长庚演技的高超，纷纷约他外串，甚至有庄亲王载勋，令程长庚头痛。

著名文史作家周简段讲了这个故事：

> 程长庚治班极严，凡事皆以公字当先，为维护三庆班利益，从来不应个人外串（临时参加外面演出）。光绪初年，都察院左都御史及各道掌印监察御史举行元旦团拜，邀四喜班演堂会。有人提出叫程长庚外串一出，却遭到拒绝。庄亲王载勋以为自己面子大，亲自来请，亦遭拒绝。问其为何不唱。答曰："嗓子痛。"遂激怒诸贵胄，将程长庚抓来锁在台柱子下边，以示惩罚。事后有人问之曰："您宁可忍辱被锁，而何以不唱？"答曰："以锁羞辱不足惜，安能以外串图私立而愧对三庆班诸兄弟？"其嘉言传至班中，众人无不为之感动。①

再讲个程长庚救谭鑫培的故事。

谭鑫培加入三庆班之前，在京东乡下跑野台子。这人生得高大，喜欢武功，曾向少林寺高僧学得六合刀，舞起刀来银光闪闪，十人八人近不得身。有时候无戏可演，谭鑫培便替地主看家护院。有次强盗来袭，谭鑫培出面应战，打跑贼人。这还不算厉害。他随戏班子在河北遵化演完戏回天津蓟州，走出30公里天便黑了，只好搭棚露宿野外。半夜时分，有士兵前来驱赶，说他们是驻守东陵的军队，朝廷有令，任何人不准在此过夜。谭鑫培等才知道这儿是埋葬皇帝、皇后的东陵，自然不敢违抗，起身收拾行李要走。谁知守陵士兵态度恶劣，动辄扬鞭打人。谭鑫培气不过，与之讲理，倒被那士兵打了几拳，不由得怒火中烧，挥拳还击，竟把那士兵打死了。这下不得了，谭鑫培虽说趁乱逃走，可守陵大臣立即发文缉捕，令逃到遵化的谭鑫培惶惶不安。谭鑫培的父亲为救儿子，四处求人。程长庚是北京精忠庙庙首，得知消息立即疏通关系，出面营救，最后通过内务府大臣帮助，谭鑫培躲过缉捕，在程长庚安排下潜回北京，进三庆班演戏。

① 周简段著：《梨园往事》，新星出版社2008年版，第3页。

梅巧玲的故事也很感人。

梅巧玲，江苏泰州人，8岁被抱给苏州江家做义子，11岁学戏，加入福盛班、四喜班，后来做了四喜班班主。梅巧玲运气不好，做班主接连遭遇两次国丧。第一次是同治去世，朝廷下令全国禁戏。梅巧玲自然不敢违抗，安排几十号人暂且回家歇息，做点小买卖、跑点运输、种点田，自行方便，但每月戏份照发。梅巧玲图的是戏班稳定，来日方长。这样做大家自然感恩不尽。几个月过去，班主梅巧玲却捉襟见肘，发不出戏份，只好典卖

梅巧玲存照

家产，这个月卖几亩地，下个月卖一处院子，苟且度日，算是渡过难关。

刚过几年好日子，正陆续赎回典卖的东西，光绪七年三月，慈安皇太后突然去世，又是国丧禁戏，令梅巧玲叫苦不迭。怎么办？还是老办法，梅巧玲还是让大家回家歇息，每月戏份照发。不过这一次苦多了，一是禁戏时间长，足足禁了两年，二是梅巧玲坐吃山空，该卖的卖了，该当的当出去了，该借的也借了，可开禁却遥遥无期。有人说你戏份也不必发了，戏班散伙算了。梅巧玲说："那哪成，大伙没了戏份吃啥？"

梅巧玲找到时小福说："这戏班我是没能力维持了，但不能散在咱手里。你来接着干吧！"时小福，苏州人，著名京剧艺人，有"天下第一青衣"之誉，时年29岁，比梅巧玲小4岁，是四喜班台柱。时小福说："那哪成？你都弄不好，我更不行，还是你做班主我辅佐吧！"梅巧玲说："我这班主还怎么做？家底快掏空了，也不知道还要禁多久。"时小福说："我说辅佐不是空话。这样吧，我把一处空房子卖了，收了银子你拿去用，而后停丧开禁，有了收入还我不迟。"梅巧玲说："这样啊？那倒是可以混些日子，只是苦了你。"时小福这房子帮四喜班渡过了难关。光绪九年停丧开禁，因为梅班主和时小福舍己助人，戏班大伙都回来跟着他们干，四喜班又活

了过来。

简单说几句时小福的后事。时小福本领高强，品行优良，后来被推荐为北京精忠庙庙首，入选升平署内廷供奉，很是得意。光绪二十五年，时小福赴某王府堂会，饮酒过量，第二天卧病倒床，第二年去世，享年54岁，葬于永定门外。

2. 禁戏 4 年

光绪登基做皇帝，时运不佳，国库困难，别的不说，单是升平署的日子就非常艰难，甚至连100两银子的办公费也要找皇上特批，否则没法办公。

升平署管着几百号人，每年的大小承应演出及各种典仪任务繁重，且事关朝廷威仪，不容马虎，但从道光七年撤南府开始，级别等同御厨房，年度经费大幅削减，着实困难重重。道光去世，咸丰即位，升平署总管安福便不断向新皇帝叫穷。咸丰十一年十一月七日，安福实在穷得买不起笔墨纸张了，被迫再次向咸丰皇帝伸手要100两银子。

安福的要钱折子是这样写的：

> 奏：为钱粮处银钱不敷使用，奴才于八月间求恩请讨银一百两，以备祭台买办颜料供应等项使用。蒙恩允准，今十一月初七日，广储司银库交到升平署实银一百两。谨此奏闻。奴才叩谢天恩。①

这是咸丰十一年的事。14年后的光绪元年，因为物价上涨，升平署的这100两银子就不够用了，于是经过反复申请，光绪元年涨为150两银子。这笔钱具体用在何处呢？光绪元年十一月一日，领用明年办公费用清单上有这些开支：开脸颜料、防潮脑、松香、火折子、纸张、笔墨等。其中最大两笔是开脸颜料20两、笔墨30两，占总预算的三成。

① 王芷章著：《清升平署志略》，商务印书馆2006年版，第212页。

好在这时尚在国丧停戏期间，升平署囊中羞涩的矛盾还不突出。同治帝去世后，与咸丰帝一样，因为迟迟不能下葬，就是不穿孝服了还是不准唱戏。转眼到光绪三年二月，眼看开禁在即，宫廷戏班还是没有起色，特别是缺乏人手的老问题越发严重，急得升平署总管边得奎跺脚。他想，开禁上谕随时可能下达，说有承应戏就得上，可不早做准备怎么上？上去不乱套吗？便想到一个唯一能解决这个问题的办法，那就是找两宫太后要艺人。

边得奎给太后写奏折道：

> 奴才边得奎谨奏，为求恩事。升平署内学、中和乐首领等声明，为开禁候旨，承应年节、万寿宴差及一切典礼，自应预先教演，届期无误。现今本署承差，实系需人，若承应年节、万寿各项差务，实不能合适教演，又恐无人接学，若日久迁延，关系尤重。奴才受恩深重，捐埃未报，昼夜焦思，恐期误差。奴才与各学首领等悉心计议，不敢不据实历陈伏奏。[①]

这个报告送到两宫太后手里，慈禧还是老办法，请示慈安太后，而慈安太后也还是老办法，也不驳，而是留中，也就是置之不理。边得奎苦苦等候无果，只好断了进人的念头，抓紧培训太监艺人。

不过事情慢慢有了转机。转眼到光绪四年一月一日，周而复始，又是一年，清宫照例举办庆祝活动。但凡举办典礼都离不得奏乐助兴，而此刻还未解禁，所有典礼也设乐队，但设而不作，不奏乐，乐手端坐做摆设。这次新年庆典如何呢？边得奎早早上了奏折，恳请太后开恩允许奏乐助兴。这次好，一奏一个准，上谕准奏。

① 丁汝芹著：《清代内廷演戏史话》，紫禁城出版社 1999 年版，第 240 页。

这一来紫禁城又有了悦耳动听、庄严肃穆的音乐。元旦早上 7 点钟，两宫皇太后来到康寿宫，接受早来此间的醇亲王的叩拜祝贺。升平署乐队奏乐助兴。这支乐队的人数也减少了不少，原先 50 人，现在只有 23 人，有 2 个戏竹、2 个大鼓、1 个云、2 个方响、2 支箫、4 个头管、4 支笛、4 支笙、1 个杖鼓、1 个拍板。光绪皇帝跨进康寿宫正殿，乐队便奏起丹陛大乐，优美动听。

乐毕，乐队鱼贯退出，一分为二，分赴钟粹宫和长春宫。两宫太后与醇亲王简单说话后，醇亲王退去，两宫太后起驾各回本宫。慈安回到钟粹宫，接受光绪皇帝、皇贵妃递如意朝贺。乐队奏乐助兴。礼毕，光绪皇帝退出，慈安赏乐队每人 6 两银子。光绪去长春宫向慈禧太后递如意朝贺。乐队奏乐助兴。礼毕，光绪退去。慈禧太后赏乐队每人 5 两银子。

照例还应该赏戏，皇帝、两宫皇太后与王公大臣看戏同乐，但因没有开禁的上谕，只得作罢，以致宫里人元旦这天过得悄无声息，不免有怨言。这样冷清的日子又过了一年多，到了光绪五年三月，眼看光绪皇帝的生日又要到了，这可是解禁的好时机，于是边得奎再次上奏折恳请开禁演戏。这时紫禁城停戏已长达 4 年，似乎再无继续禁戏的理由，上谕终于开了一个口子，着升平署总管边得奎，钱粮处首领夏马儿、宋得喜，到重华宫漱芳斋清查戏箱。这令边得奎和升平署艺人大为高兴，立即积极行动起来，做好开戏的准备工作。

到了六月初，开禁演戏的上谕姗姗来迟，要求升平署在光绪皇帝生日期间连演 3 天戏。边得奎接了上谕欣喜万分，热泪盈眶。清宫戏班已经有 4 年半没演戏了。清史宫专家丁汝芹对这段历史做了简单勾勒：

> 直至六月二十五日（光绪帝生日前一天），清宫才祭祀台神，开禁唱戏。其间，内廷停止演戏活动长达四年半之久，小皇帝已长到了 8 岁，还没在宫里看到过演戏。这次万寿节前后唱戏三天。此后，清

宫有一年多时间唱戏仍依照旧制。[①]

开禁之后的一年里，紫禁城便像以前一样正常唱戏了，不过因为停戏时间太久，艺人演技荒芜太多，加之慈安太后一直不感兴趣，升平署的演出仍然不景气。不久后的元旦演戏就证明了这点。

这天升平署在重华宫漱芳斋戏台演《膺受多福》。这是一出喜庆大戏，需要上场的艺人很多，道光帝刚即位那年，单是演福判的就有100名。道光看了不满意，说哪要这么多艺人上台？第二年演《膺受多福》就只有60名福判，道光还嫌多，第三年就只剩40名了。

光绪皇帝这时8岁，尚不懂事，不过由两宫皇太后带着看戏罢了，所以点戏、评判、赏赐都是两宫太后的事。开始演《膺受多福》，只见台上艺人欢蹦乱跳，喜气洋洋，慈安也就高兴。慈禧看了皱眉头，掉头问一旁伺候的升平署总管边得奎："有多少名福判啊？像是少了一些。"边得奎新近取代韩总管做了总管，自然小心巴结，急忙回答："禀报太后，30名是……少了点。"慈禧说："怎么回事？先前不是40名吗？为何又减10名？你看场上的气氛明显不足嘛。"边得奎结结巴巴地说："奴才有……罪。奴才有罪。"慈安乜一眼慈禧，暗自了然，但抿嘴一笑没言语。慈禧心里咯噔一下，小声说："大喜日子别说扫兴的话。"演出完毕，两宫皇太后说声赏赐，便照例发喜封，由近伺太监抬来一筐喜封上台，见者有份，每封一个1两重的银锞子。众艺人在台上向两宫太后跪下磕头道谢，满脸喜气，皆大欢喜。

3. 收购广德楼

宫里情况如此，北京民间又如何呢？据资料证实，民间禁戏似乎没有宫里这么严，在光绪五年六月解禁之前就有了演出。有资料说光绪五年三

① 丁汝芹著：《清代内廷演戏史话》，紫禁城出版社1999年版，第241页。

广德楼戏园旧址

月北京广德楼有演戏的事，而且不仅演戏，还牵扯出内务府精忠庙司请客点戏的官司，这里介绍一下。

北京精忠庙，前面说了，是北京戏曲界的民间组织，上级是内务府精忠庙司，带有半民间、半官方性质，是全北京戏曲行业的领导。所以，精忠庙的领导人，当时叫庙首，得由广大艺人推荐、内务府批准才行，非德高望重者不可。比如光绪四年的庙首是程长庚和刘赶三。这二人前面有所介绍，都是当时最优秀、最有品行的艺人。

这年十二月，程长庚年近七旬，垂垂老也，承担庙首工作深感吃力，便向内务府提出辞职。内务府坐办堂郎中了解情况属实，答应他的请求，但要他推荐接班人。程长庚便推荐三庆班的徐小香和杨月楼。这两位都是大名鼎鼎的京剧艺人。内务府考查后同意程长庚的意见，但要求程长庚带他们一段时间，算是过渡，不要出问题。程长庚同意。内务府又找了另一个庙首刘赶三，说了府里意见，征求他的想法。刘赶三知道这事，同意。

于是内务府便正式向精忠庙行文告知。内务府的公文是这样写的：

据精忠庙庙首程椿（程长庚）等禀称，该庙首程椿年近七旬，遇有传办事件，恐难兼顾承应，今选保三庆班徐小香、杨久昌（杨月楼），老成谙练，堪以帮办庙首差务等因，禀请前来。除经本司批准外，合行示谕该庙首徐小香等知悉。嗣后遇有传办及讲庙事件，即着会同程椿、刘宝山（刘赶三）妥协办理，毋得视为具文，致干未便。为此晓谕北京梨园人等一体遵照。倘有不法情事，即惟该庙首是问。毋谓言之不

预也。谨之慎之毋违。特示。[1]

程长庚力辞庙首，确是年事已高，身体不好，也是有自知之明，没有把庙首一职带进坟墓。辞去庙首不久，第二年，程长庚便大病卧床，广请名医，时好时坏。大半年后，光绪六年一月，程长庚觉得神清气爽，便来戏班探视，见大家演戏很

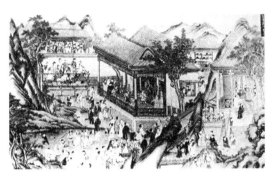

北京精忠庙清代壁画戏台

是羡慕，跃跃欲试，也想上台演一出。二十四日这天，程长庚上台演《华容道》的关羽，手提青龙偃月刀，踩着鼓点走上戏台，一个亮相赢来满堂喝彩。笛子响起，程长庚正张嘴要唱，突然感到全身颤抖，站立不稳，急忙用偃月刀撑住台面稳住身体，但马上意识到这是在台上，立即用劲站稳脚跟，提起偃月刀，张嘴要唱，突然觉得心中发热，张嘴吐出几大口鲜血，身子摇晃几下便倒在台上。后台杨月楼、徐小香见了急忙冲出来，扶起程长庚的头，程长庚怒目朝天，怔怔无语，轰然去世，享年68岁。

再说管理精忠庙衙门这道公文。不难看出，庙首职责有两件，一是完成内务府传办之事，二是做好梨园内部的管理事务。前者涉及贯彻朝廷方针政策、协同做好社会公益差事、实现行业自律自纠等项，后者则是解决各种内部矛盾、实行行业管理等。也不难看出，内务府管理庙首的部门是精忠庙管理事务司，要求严格，口气严厉，不容分辩，属于官僚管理体制。

举个4年前的例子。

咸丰十年五月二十四日，内务府精忠庙事务衙门给北京精忠庙庙首下

① 北京市政协文史资料委员会编：《京剧谈往录》，北京出版社1990版，第516页。

达一道公文，说从三月六日起开禁唱戏的事，但随后有严格要求：1.禁止各腔及淫靡之词；2.不准私自立班演出，并严厉要求说"如敢违抗，即行究治"。显然，这就是政府对戏曲行业的要求，通过精忠庙来贯彻实施。

从这条谕示可以知道，精忠庙内的梨园公会及全北京城的戏班、戏园，都是归管理精忠庙事务的衙门统一领导。所以，在当初内务府要设立继教坊司之后的机构时，为了和梨园公会在一起办事方便，选择了精忠庙这个地方，其原因就在于此。[1]

既然管理精忠庙衙门有这么大的权力，那么全北京的戏班、戏园就不得不服从它管，如若不服，就会被吊销戏班、戏园演出资格，变成黑戏班、黑戏园，政府就可以名正言顺地严加惩处。除此之外，管理精忠庙衙门还有一个权力，亲自经营民间戏园。什么意思？精忠庙衙门为了以身示范，为了掌握重要的舆论阵地，可以花钱买下民间戏园来自己经营。

这事进行得很隐秘，老百姓不知道谁私营、谁国营，只有极少数内部人明白。谁知这事在光绪五年（1879年）三月十四日被捅了出来，是管理精忠庙衙门自己不小心说漏嘴的。

事情是这样的。这年二、三月间，京城梨园传出一条消息，说是管理精忠庙衙门的人在广德楼请客吃饭点戏，大概是要收购广德楼戏院。这一来，京城各大戏楼老板就着慌了。先前咸丰朝，管理精忠庙衙门就收购过阜城园，后来被制止，现在要是再作冯妇，瞧上自家戏楼，强买强卖，如何是好？于是便惶惶如热锅上蚂蚁，大把花钱，四处托达官贵人照顾。消息传到御史耳里，便有御史闻风上奏，说内务府收购民间戏楼影响恶劣，祸患无穷，请皇帝严查究处。内务府消息灵通，得知有御史举报，不敢顶风，

[1]　北京市政协文史资料委员会编：《京剧谈往录》，北京出版社1990版，第517页。

立即刹车，还发公文为自己澄清。

> 光绪五年三月十四日，为宣示事：风闻讹诈传本月初七日，本司在广德楼请客点戏，殊甚骇异。本司从无在城外请客点戏等事，必为有造言之人，然一时无从查究，若不宣示，恐致惑人闻听，实属不成事体。著传谕该庙会等，如遇有造言之人，即行扭见本司究办，并着将此谕粘贴各戏院后台，以便周知。特示：广德楼、庆和园、三庆园、庆乐园、天快乐园、中和园、广兴园、德胜园、阜城园、广和楼、裕兴楼、同乐园、精忠庙。①

这一来欲盖弥彰，全城知晓，舆论哗然。

4. 训斥升平署

前面说了光绪朝开禁是光绪五年三月，是为了准备六月光绪生日演出，时间紧迫，拖无可拖，两宫皇太后才下旨清查戏服道具，准备开锣唱戏。升平署总管边得奎接到这道谕旨自然笑容满面，遵旨执行。他一边带人清查戏服道具，一边排戏码、安排角色，发现缺人，特别是缺少打鼓、拉胡琴的乐手，现有的人不是不能打、不能拉，可打起来拉起来老是跑调把大家往沟里带。边得奎找内务府大臣说："升平署最缺乐手，我多次找你们要人你们都不答应，现在无论如何得给我5个乐手，否则演砸了我……"内务府大臣说："你想怎样？边得奎我告诉你，演砸了你负全部责任！"

这一急，内务府便去找两宫太后啰唆，务必要民间5名乐手进宫当差。慈安终于开金口："那就准奏吧！"于是边得奎急忙去宫外各戏班挖乐手。升平署与北京民间各戏班、戏园有联系，以前常从民间招人进宫，各戏园都给署里留有空位子选人，现在虽说多年没做这事，但边得奎去跟他们一

① 北京市政协文史资料委员会编：《京剧谈往录》，北京出版社1990版，第518页。

说，没有不欢迎的。边得奎要人要得急，不敢多耽误，匆忙从众多乐手中初选了5个人。

这5个人都是京城剧坛高手。鼓手张富有，时年41岁，戏曲世家出身，祖父和父亲都是前朝著名文武老生艺人，到他这辈改学打家伙，曾在四喜班、永胜班、春台班搭班；樊景泰，人称樊三，北京人，三庆班胡琴高手，曾为程长庚拉琴；程章圃，安徽人，三庆班主要鼓师，曾专为程长庚司鼓；沈景丞，时年50岁，曾搭班双奎班、春台班、广和班，是著名艺人余三胜的鼓师；沈宝钧，安徽人，时年27岁，四喜班鼓手，能打昆曲、皮簧400多出。

边得奎还不放心，专门去戏园看了他们演出，确实不错，又悄悄分别约他们去茶楼喝茶聊天，最后决定要这5人。进宫当差，收入稳定，有赏赐，还风光体面，张富有等5人自然喜出望外，感恩不尽。

眼看六月二十五日就要开禁唱戏，边得奎忙完招聘张富有等5人手续已是六月二十日，急忙叫他们当天进宫当差。5人进宫便忙得一塌糊涂，这个叫，那个喊，忙完这头忙那头，埋怨这些太监乐手确实太糟糕。经过几天排练，光绪皇帝生日的3天演出总算对付过去，令边得奎万分侥幸，连连夸这5人是有功之臣，给他们头一份赏赐。他们几天下来，每人得赏银50两，还有丝绸、扇子、手巾、香袋啥的一大堆，高兴得眉开眼笑，叫辆马车带回家，惹得左邻右舍、昔日同行眼红。

光绪五年招民间艺人张富有等人进宫当差，算是又一次打开清宫戏班大门接纳民间艺人，不知慈安太后如何自食其言、慈禧太后如何暗自窃笑，总之应该说，两宫太后在清宫戏班问题上的分歧中，慈禧开始占上风了。其中缘由，没有资料不敢妄言，但从历史看，两年后慈安病逝，此刻是不是身心疲惫、无意揽权？这是后话，暂且不表。

无论如何，慈安对清宫戏班的干涉越来越少，慈禧对清宫戏班的干涉越来越多，所谓开始占上风，还有实例为证。光绪五年七月十六日，升平

署总管边得奎正在衙门办公，突然报长春宫来人，心里咯噔一下，慈禧太后又有什么懿旨？不一会儿长春宫太监何庆喜一溜风走进来，远远就扯起公鸭嗓子喊："边得奎接旨——"

于是边得奎照例起身跪下接旨。

> 太后口谕：着总管边得奎好好管束。你们演的《迓福迎祥》，判官的脸勾得实在粗糙。《万花献瑞》演得更糟糕。戏还没完，马得安怎么就匆匆下场？懈怠。安得禄的脸是怎么画的？横眉毛，竖眼睛，一副卖野眼模样。王进福上场就正面对着下面，不恰当要改。李福贵打跷不当，不准这样打。着总管、首领、教习着实排差，如若不成式样，佛爷亲责不恕。[1]

边得奎听了暗自着急，慈禧太后真是火眼金睛啊，啥事都逃不过，不知还有啥处罚，而这时何庆喜却嘻嘻一笑，转过身横对着边得奎说："白总管您请起。"边得奎想，还好还好，边起身站起来拍拍膝盖裤子，边对侍从说："给何公公上茶上烟。"何庆喜拦住他说："客气不是？在下还要去别处传旨，就不久留了。"身子却不动，只望着边得奎笑。边得奎暗自好笑，急忙从袖口掏出一张银票塞在他手里，说："请何公公自行方便。"何庆喜一看是10两，收了银票，放低声音说："别看问题多，西太后夸您找来个张富有呢。"说罢转身而去。边得奎望着他远去的背影抿嘴笑，10两银票换这话——值。

慈禧太后这道口谕说的是行话。《中国京剧史》评价慈禧太后的京剧知识说：

① 北京市艺术研究所、上海艺术研究所编著：《中国京剧史（上）》，中国戏剧出版社1990年版，第228页。

唯其如此，清宫廷内的最高统治者（慈禧和光绪帝等）对进宫演唱的演员，在艺术上要求非常高，有时甚至近于苛求，即要求演员必须依照贯串（宫内的戏目详细总讲，每出戏的贯串，上面用各色笔记载着剧目名称、演出时间、人物扮相、唱词念白、板式锣鼓、武打套数，以及眼神表情、动作指法、四声韵律、尖团字音等），一丝不差地表演。如唱三刻的不准唱四十分钟，唱上声的不能唱平声，该念团字的不能念成尖字等。[1]

正因如此，在慈禧太后的训斥声中，在升平署一再挨批的苦恼中，在一批批优秀民间艺人走进紫禁城的喜悦中，中国京剧的发展开始步入成熟期。

京剧发展大体分为以下几个历史阶段：1. 京剧孕育形成于 1790 年（乾隆五十五年左右）—1880 年（光绪六年）；2. 京剧成熟于 1880 年（光绪六年）左右—1917 年（民国六年）；3. 京剧自 1917 年左右—1938 年左右，趋于鼎盛时期，形成一个空前的高峰；4. 1938 年左右，由于抗日战争、解放战争的影响和中国共产党领导的解放区及国民党统治地区、日军占领地区（沦陷区）的分隔，出现京剧盛衰的不同情况；5. 1949 年—1980 年以后，京剧在全国范围重新获得新生，开辟了繁荣的前景。这期间也走过曲折的道路。[2]

5. 民间艺人再进宫

这时清宫出现一件大事，光绪七年三月十一日，慈安太后突然发病去世，

① 北京市艺术研究所、上海艺术研究所编著：《中国京剧史（上）》，中国戏剧出版社 1990 年版，第 228 页。

② 北京市艺术研究所、上海艺术研究所编著：《中国京剧史（上）》，中国戏剧出版社 1990 年版，第 8 页。

于是山崩地裂，日月无光，加之慈安死因扑朔迷离，一时间弄得紫禁城风声鹤唳，草木皆兵。好在慈禧太后临危不乱，独掌乾坤，很快扭转局面。升平署才解禁开戏两年，百废待兴，不得不再度国丧停戏，令升平署总管边得奎万分懊恼，可大势所趋，无可奈何，只好封存戏箱，放马南山，无所事事了。

慈安去世，照例停戏，按规定得停 27 个月，如果不延期的话，应当在光绪九年六月开禁，谁知光绪九年三月，宫里就传出要开禁的消息，好多人都来问升平署总管边得奎，有没有这回事。边得奎嘿嘿笑着说："谁知道？问西太后去。"不几天，这消息就明朗了，是边得奎给慈禧太后递了个折子。也不知是谁好奇，把这折子悄悄抄了传了出来。

这份折子是这样写的：

奴才再四思维，所当差事实实欠缺教习。奴才恐以后差事迟误，叩求恩赏民籍十门角教习、场面人等二十九名。奴才不敢自专，请旨教导。如蒙允准，请交内务府大臣办理。谨此奏请。光绪九年三月二十五日。[1]

有民间戏班老板拿了这抄件去问边得奎："边总管你说实话，停戏期间，你申请进民籍艺人干啥？"边得奎笑说："你说干啥？"戏班老板说："要开禁啦？啥时开禁？我们都等得不耐烦了。"边得奎压低声音说："看咱们发小份上告你啊，上面传话啦，3 个月后一准开禁。我不早做准备行吗？"

事情果真如此。升平署不久就开始在北京民间戏班物色进宫艺人，显然边总管的折子获得太后御批，是即将开禁的明显信号，于是宫里宫外搞戏曲的人便跟着忙乎起来，停戏 27 个月后开禁演戏，百废待举，要做的事太多。

① 丁汝芹著：《清代内廷演戏史话》，紫禁城出版社 1999 年版，第 242 页。

首批进宫的民间艺人陆续到升平署报道，有著名武生杨隆寿、张淇林、著名小生王阿巧、张长保、陈寿峰，著名丑角姚阿奔等16名和乐手4名。这个进人名单是经过慈禧太后审查批准的。她对升平署总管边得奎说："这些人进来既上台当差，也做教习。陈寿峰、严福喜、张云亭教小人们唱《亭会》《牧羊》《小逼》《望乡》4出；乐手教小人们五音大鼓、八角鼓；杨隆寿负责排戏，将外边所有吉祥戏尽可能多地排出来。"

插一句杨隆寿。这杨隆寿可不简单，安徽桐城人，时年38岁，著名皮黄戏武生演员，擅长演水浒戏，有"活武松""活石秀"之称，且能编剧，有多部剧作问世，他还是后来的京剧大师梅兰芳的外祖父，算是为中国京剧发展做出了特殊贡献。

边得奎答应一声"喳！"然后说："这批民间艺人都是北京城有名的艺人，都非常愿意进宫来替老佛爷当差，只是这个待遇，请老佛爷发话，是不是比较前朝例适当增加一些？"慈禧太后问："前朝如何？"边得奎回答："每人每月银子2两、白米10石、公费制钱1串。无论艺人、乐手一概如此。另有一些临时招进宫效力的艺人没有月俸，有赏可领。"慈禧太后眉头一皱，说："这样好，今儿个还这样，不必再加了。"边得奎答应一声"喳！"

民间艺人进宫当差，不住宫里，早上进宫，傍晚出宫。紫禁城皇家重地，森严壁垒。升平署便给这些民间艺人每人发一块腰牌，作为进出宫的身份凭证。说起这腰牌，可是有考究：

当了内廷供奉的名伶，每个人都有一块腰牌，腰牌木质，宽8厘米，长15.5厘米，正面最上面横列"腰牌"二字，下面竖列"内务府颁发"五字，再下有满文内务府印一颗，都是火烫的文字，每块腰牌都一样。腰牌的反面写着每个内廷供奉进宫的年代、姓名、年龄，内容各自不同：陈德林的腰牌反面中间两行火烫文字，右面是升平署三字，左面

是"光绪二十五年制造",火烫文字右面一行毛笔字:"学生陈德林年三十八",左边一行毛笔字"面黄无须"。腰牌外面还有一个黄布套。黄布套的一面写着"升平署"。一面写着"外学腰牌"。每人一块的升平署腰牌,是内廷供奉进宫的时候验明正身用的,滑稽的是,面目特征多半是面黄无须。①

转眼到光绪九年六月。十一日这天,盼望已久的停丧开禁上谕终于下达,边得奎接到内务府开出来的一份戏单,排了从明天开始,连续 3 天演戏的剧目和演出时间,明天演 10 个小时,后天演 10 个小时,大后天演 12 个小时,剧目有《喜溢寰区》《玉面怀春》等十几出,腔调则是昆弋乱弹兼有。每出戏后面标有演出班子,比如《喜溢寰区》后面写一"府"字,表明由升平署戏班承应;《玉面怀春》后面写一"本"字,表明由普天同庆戏班承应。

普天同庆戏班第一次出现在清宫戏单上,好多人看不明白,四处打探这是何处戏班。边得奎清楚,忙给大家解释说:"别急啊,本总管告诉你们,这是长春宫的戏班。"大家一惊,七嘴八舌地说:"长春宫啥时有戏班了?这不是跟咱抢饭吃吗?啥人都能演戏吗?"边得奎招呼大家安静,讲了普天同庆戏班的事。

慈禧太后很喜欢看戏,对戏也很有研究,所以一般戏曲演出满足不了她的需求,同时又碍于慈安太后崇尚勤俭、反对铺张,便向升平署要来一些太监艺人,在自己的长春宫组织一帮小太监学演戏,由她亲自调教,交给大太监李莲英管理,权当自娱自乐。久而久之,特别是在国丧禁戏期间无戏可看的情况下,这个戏班承应了慈禧太后看戏的需要,摸爬滚打,也就慢慢成长起来,到慈安服丧期满解禁,已可以与升平署戏班同台演戏。

① 幺书仪著:《程长庚、谭鑫培、梅兰芳——清代至民初京师戏曲的辉煌》,北京大学出版社 2009 年版,第 98 页。

清史专家丁汝芹介绍普天同庆戏班说：

> 总管是慈禧的亲信太监李莲英和喜寿，首领有多环、喜禄、三顺、祥福，回事为谦和，总计有太监180余人，其中少数注明为膳房、药房、南花园、永安寺、佛堂的太监，多数当是长春宫太监。①

不难看出，普天同庆戏班人员不少，与这时的升平署戏班相差无几，只是没有民间艺人加入，在演技和剧目上可能略逊一筹，但也有特点，升平署戏班以昆弋为主，以连本戏为主，普天同庆戏班则以乱弹为主，以节令戏为主，都是民间没有的。普天同庆戏班除了演给慈禧太后看，也奉懿旨演给王公大臣看。这就超出自娱自乐范围，对戏班的要求相应就高了不少。

普天同庆班不在升平署编制之内，归慈禧太后直管，称为本宫戏班。

边总管所说果然不假，3个月后，九年六月十二日，开禁第二天，上午9点，紫禁城漱芳斋戏台便响起开场锣鼓，一个身着红须红袍，长着3只眼的灵官跳将上场，踩着鼓点韵角旋转飞舞，借着道家法术辟邪净台，揭开了开禁唱戏的序幕。然后升平署戏班、普天同庆戏班轮番上阵，你方唱罢我登场。这天从上午9点一直演到下午7点，中间吃饭都是御厨房送来的，没有耽搁，足足演了10个小时。其间，慈禧太后神采奕奕，大过戏瘾，一再吩咐近侍："给赏——"陪同看戏的皇室成员、近支王公、内务大臣上百人正襟危坐，鸦雀无声，不时随慈禧叫好跟着叫好。

在接下来几天里，宫里又演了两天戏，演出时间比十二日这天还长。之后，六月里还多次演戏，比如六月二十五日在漱芳斋演大戏，服装道具特别多，需要提前两天从外面运进宁寿宫，由钱粮处专门调派50名披甲苏拉搬运。

① 丁汝芹著：《清代内廷演戏史话》，紫禁城出版社1999年版，第30页。

　　光绪九年日记档所载：六月二十三日，辰初进西后铁门，钱粮处首领赵狄带披甲苏拉五十名，为抬运宁寿宫应用行头切末，于某时出西后铁门（此次系二十五日在宁寿宫承应戏漱芳斋接唱者）。又六月二十八日，辰正，进西后铁门，钱粮处首领赵狄带披甲苏拉五十名，为抬运宁寿宫归回行头切末等，于某时出西后铁门是也。行头切末每运至台上，管箱人启封，由披甲管箱人、民籍管箱人等取出，为扮演人穿戴。台上得设衣靠盔杂四式桌子，各司其箱中什物之出纳。演毕收好，仍置箱内。①

　　这些演出因为有民间艺人参加，且都是当红艺人，所以十分精彩，大受好评。这些民间艺人都是久经沙场的演员，演技高的同时也流露出大不居的性格，导致管理麻烦，还惹出一些纠纷。

6. 偷吃烤鸭

　　先讲偷吃烤鸭的事。

　　这批进宫当差的艺人中有一个人叫李顺亭，时年36岁，北京人，出身京剧世家，哥哥李顺奎唱老生，人称小李三，还有个哥哥是著名鼓手，前几年因病去世，弟弟李顺德唱武二花脸。李顺亭先唱武二花脸，后改老生，人称大李五。他武功极好，会90多套拳，但文戏欠细致，嗓音高亢却不好听，能嚷不能唱。升平署总管边得奎选来选去，最终看上他的武戏，将他选进宫来，做五品教习。与李顺亭差不多同时进宫的有俞菊笙。俞菊笙时年45岁，祖籍苏州，生于北京，曾拜张二奎为师，身材魁伟、气度猛武，改习武生，出科后曾主持春台班多年，以武生挑班唱大轴。

　　有一次在宫中演戏，时间过了饭点，众艺人饥肠辘辘，在台上的表演

　　①　王芷章著：《清升平署志略》，商务印书馆2006年版，第262页。

俞菊笙剧照

就走了形。戏班总管边得奎告诉慈禧。慈禧说："那就赏吃的呗，一人赏一块烤鸭。"边得奎便去后台统计人数告诉近伺太监。近伺太监立即跑去御膳房传旨。不一会儿，近伺太监带着一伙厨役抬着几大筐烤鸭来了。慈禧也饿了，起身说："停戏吃烤鸭吧！"便带着一群嫔妃去后院吃饭。烤鸭都装在纸口袋里，一人一块，由总管边得奎分配。艺人们领了烤鸭，坐在后台凳子上、戏箱上咀嚼起来。

李顺亭坐在戏箱上啃烤鸭，因为实在饿了，一块烤鸭没几下便吃进肚里，而肚子还没填饱。他一眼乜见旁边桌上放着一包烤鸭，仔细看，纸袋上写着俞菊笙，再放眼四周不见俞菊笙人影，心想这家伙准开小差走了，便趁人不注意，一把抓过纸袋，取出烤鸭，塞进一块堂板，把纸袋还原，然后一阵狼吞虎咽把俞菊笙的烤鸭吃了。

谁知俞菊笙没开小差，只是有事耽搁了。他走进后台问："边总管，我的烤鸭呢？"边得奎说："桌上给您留着呢。台上东西收拾好了吧？"俞菊笙说："你们吃烤鸭我收拾东西啥理儿啊？"边说边疾步走到桌边，拿起纸袋取烤鸭，取出来的不是烤鸭是堂板，大吃一惊说："我的烤鸭呢？怎么成堂板了？"边得奎说："啥堂板？我看看。"边说边起身走过来，看了的确是堂板，东看西看，大惑不解，说："烤鸭呢？烤熟的鸭子咋飞了？"大伙哈哈笑。俞菊笙不依不饶，扭着边得奎要烤鸭。李顺亭闷哧闷哧不开腔。边得奎没法，知道有人多吃多占没法查，闹大了慈禧知道更糟糕，便去后院御厨房说好话要块烤鸭给俞菊笙完事。

这样的事不少。

光绪九年进宫的有一个特殊人才叫张七，是京城著名的道具制作大师。边得奎考察他的作坊，看了他制作的道具，非常满意，特地把他招进宫来。张七时年 33 岁，北京人，小时候学净角学不出来，改行做戏曲道具，进宫前在四喜班掌管盔箱。他学过西洋画法，制作的道具精美绝伦，山水草木栩栩如生。他进宫分在钱粮处，管盔箱，管制作，独当一面。能人脾气大，张七不例外。他进宫初期还好，日子久了露真面目，与钱粮处首领闹矛盾吵架，影响差事。这得边总管出面协调。边总管打听得知张七有个儿子叫张凤歧，十几岁，聪明伶俐，跟他爹学习制作道具小有成绩，也知道张七有心让儿子进宫做助手，便答应张七，有机会把他儿子弄进来。张七听进去了，与钱粮处首领的矛盾也迎刃而解。12 年后，光绪二十一年，张七去世，享年 45 岁，张七的儿子张凤歧进宫顶父缺做内廷供奉，成为美谈。

还有一个鼓手叫沈宝钧，27 岁，进宫前在四喜班，会打 400 多出鼓，能打昆腔也能打乱弹，实在是不可多得的人才。他进宫后在升平署做教习，遇到一个特殊学生，就是少年光绪皇帝。光绪从小就喜欢打鼓，见沈宝钧进宫来了，便抽空跟他学打鼓。慈禧有意见，限制

慈禧太后出游图

光绪学鼓时间。沈宝钧唯命是从。光绪学鼓时间少了不过瘾，讨好沈宝钧，赏他点心，留他多教一会儿。沈宝钧往往就延长教学时间。升平署总管边得奎知道了训斥沈宝钧。光绪不高兴，借故找茬训斥边得奎。

这时慈禧正遇到打鼓的事。有个太监鼓手叫金福，20 岁，只会打昆弋鼓，不会打乱弹鼓。慈禧要他学乱弹，不准他学昆弋，他说没有师傅。慈

禧就下旨要沈宝钧教金福打乱弹。这时慈禧接到边得奎报告光绪学鼓的事，边得奎希望慈禧训斥沈宝钧。慈禧想想说："算了吧，不就是多学一会儿的事吗？"边得奎两面不讨好，暗自尴尬。

三、五十大寿

1.钻锅救场

光绪九年停丧解禁还有一个目的——为第二年慈禧五十大寿做准备。慈禧 17 岁入宫做兰贵人，第二年晋升懿嫔，21 岁生下同治帝，晋封懿妃，次年晋封懿贵妃，咸丰帝驾崩后，与慈安太后两宫并尊，徽号慈禧，并联合慈安太后、恭亲王奕䜣发动辛酉政变，诛顾命八大臣，夺取政权，形成"二宫垂帘，亲王议政"格局，稳定了大清政府，史称"同治中兴"。慈安太后去世，慈禧发动"甲申易枢"政变，罢免恭亲王，独掌大权。这一路走来，33 年风雨之艰难坎坷、辛辣苦甜，别人不知，慈禧明白。所以慈禧决定好好庆贺来之不易的五十大寿。

所谓好好庆贺，便是要让慈禧高兴，如何高兴，那就是唱戏。内务府为此安排了隆重的贺寿仪程，时间是 20 天，其中 16 天演戏，演出剧目几百出，都是慈禧亲自确定的，演出戏班除了升平署戏班、普天同庆戏班，还有民间艺人，具体请谁，也是慈禧亲自定的，倒也省了内务府大臣的心。

慈禧生于道光十五年十月十日，于是从十月五日开始在长春宫演戏，连演 16 天，一直演到二十一日，是清朝历史上少有的隆重欢庆场面。这戏演得如何？都有哪些达官贵人参加？有个人有幸参加了，还把所见所闻记在日记里，给后人留下珍贵的历史印迹。这人就是光绪皇帝的老师翁同龢。

翁同龢时年 54 岁，26 岁考中状元，做过翰林院编修、乡试考官、同治和光绪皇帝的老师、刑部右侍郎、都察院左都御史、迁刑部尚书、工部尚书，现在是军机大臣，朝廷中枢，受邀进宫参加慈禧寿典。

翁同龢在日记中写道：

> 光绪十年十月。自初五起，长春宫日日演戏。近支王公、内府诸公皆与。医者薛福长、汪宋正来祝，特命赐膳赐观长春之剧也，即宁寿宫赏戏，而中宫吹笛，近侍登场，亦罕事也。此数日长春宫戏八点钟方散。闻初八日戏台上焚去假树一株。又楼上一人几被挤落。满洲命妇多抱病，惟福昆、崧申、巴克坦布三人之妻入内。闻终日侍立，进膳时在一旁伺候一切。传茶邸第四子入内，赏戏，递如意。戏台前殿阶下偏西设一台，有高御座，向来所无。[①]

> 初十日，晴和无风，坐帐吃官饭。巳初二刻入座，戏七出，申初三刻退，凡二十六刻。

> 有小伶长福者，长春宫近侍也，极儇巧。记之。此辈少为贵也。[②]

第一则日记是九日的日记。翁同龢记录了他在宫里看见的稀罕事：1. 宫里的人吹笛子、登场演戏；2. 演戏时出现戏台上烧掉假树、戏楼上的艺人拥挤不堪，有一个人差点被挤掉下来；3. 邀请的有官职的妇人多数因病没有来；4. 来的3个命妇，整天都站着看戏，就连吃饭的时候也在一旁伺候。

第二则日记记录了翁同龢一大早就进宫，先在帐篷里吃宫里供应的饭，9点半到戏楼入座，接连看了7出戏，下去3点45分退出，总计看戏看了6个多钟头。翁同龢还特别记下一个叫长福的小艺人，是长春宫的近侍太监，非常伶俐可爱，说他们这辈人从小就富贵。

著名清史专家朱家溍是宋代理学家朱熹的第二十五世孙。他在长文《清

① 北京市艺术研究所、上海艺术研究所编著：《中国京剧史（上）》，中国戏剧出版社1990年版，第621页。

② 丁汝芹著：《清代内廷演戏史话》，紫禁城出版社1999年版，第30页。

代乱弹戏在宫中发展的有关史料》里说：

> 当时西太后住在长春宫。这个长福是长春宫近侍，当然就是属于本宫戏班的太监。翁同龢以观众眼光认为"极僄巧"，当然这个长福演的是花旦，也必然是娇小轻盈、活泼可爱的形象，才称得起"极僄巧"的评语，说明这个皮簧戏班的表演还是相当有感染力的。[1]

参加慈禧大寿演出的还有很多北京有名的艺人，比如谭鑫培、范成盛、陈德霖等。谭鑫培时年 37 岁，在北京三庆班演武生。前面介绍了，他 15 岁从北京金奎班出科，22 年来，在北京、上海的戏曲舞台上摸爬滚打，听从师傅程长庚的教导，已从专唱武生改为兼演老生，开始以"武戏文唱"特点崭露头角。他这次随三庆班进宫演的是《四进士》等戏。与他配戏的有陈德霖、范成盛等艺人。陈德霖 12 岁入恭王府全福班学昆旦，后入三庆班，学习刀马旦，19 岁出科，搭三庆班演出，这时 22 岁，是一颗冉冉升

谭鑫培存照

起的剧坛新星。后来陈德霖可不得了，扶摇直上，成为一代名师，还培养出王瑶卿、梅兰芳、王蕙芳、王琴侬、姚玉芙、姜妙香六大弟子。

谭鑫培、陈德霖、范成盛等人为进宫当差演戏，照例提前一天进宫，与很多民间艺人住在一小偏院，提前去看了戏台，上台走了路子。第二天大清早起来吃饭，吃完饭去戏台后台勾脸化妆，穿靴戴帽，然

① 北京市艺术研究所、上海艺术研究所编著：《中国京剧史（上）》，中国戏剧出版社1990 年版，第 621 页。

后坐在戏箱上静等开演。他们这天的戏排在前面，是折子戏，没演多久便顺利完成，回后台休息。陈德霖这天闹肚子，憋着演完，说声"先走一步"，便急匆匆离开后台往宫门走去。谭鑫培、范成盛等人在后台看人演戏，津津乐道。

不一会儿，一个公公急匆匆走进后台，人没到声音先到："张班主接旨啊——"张班主急忙迎上去跪下。公公走近几步说："佛爷有旨：增演《四进士》。"张班主答应一声，起身就四处找人，一眼看见谭鑫培在那看戏，急忙走过去把他拉过来说："慈禧太后懿旨演《四进士》，你快找人做准备。"

这出戏是他们的拿手好戏。谭鑫培演毛朋，陈德霖演杨素贞，范成盛演宋士杰。谭鑫培一脸惊讶说："啊？太后点了《四进士》？这……这差角儿啊怎么演？"张班主问："差谁？不都在这儿的吗？"谭鑫培便把陈德霖闹肚子出宫回家去的事说了，说："他这角谁来？没人代得了啊，还是赶紧回戏吧！"张班主抹着脸说："胡说！你以为这是在宫外，说回戏就回啊。这是进宫当差！是给皇帝、太后演戏！太后点戏就是懿旨，不演就是抗旨，抗旨就要挨罚，打板子算轻的，弄不好发配南甸子喂马。"

谭鑫培没进过宫，这是第一次，自然不清楚宫里当差的规矩，听张班主这么一说，急得脑门儿冒汗，结结巴巴地说："不敢抗旨、不敢抗旨，只是谁……谁替陈德霖啊？"一旁的范成盛插话说："赶紧找替身啊！"说罢掉头问大家："谁演过杨素贞？不熟悉没关系，咱们带带就过去了。"没人答应。张班主东盯盯西瞧瞧，指着个人说："喂，王老幺，你不是演过杨素贞吗？怎么不回话呢？你过来，过来。"

王老幺是个20来岁的新角，这次进宫当差不过是跟着跑龙套，但确实也学过《四进士》这出戏，演的就是杨素贞，但也就是学过而已，而且还是一年前的事，就是会也早荒了，所以迟迟不肯答话。现在见张班主点名叫他，迫于无奈，红着脸，边说"我……我早丢了"，边慢吞吞走过来。张班主说："我的爷，你就别扭捏了，救场如救火啊！就是你演杨素贞了！演好了，这角色今后就是你的！你们几个快排练去！误了皇差叫你们吃不

了兜着走！你们排着啊，我这就取剧本。"

民间演戏可以马虎，多一句少一句无所谓，可宫里演戏大不同，张班主给大家打过招呼，慈禧太后看戏手里拿着戏本对着看，哪里对哪里不对一清二楚，所以王老幺嘀嘀咕咕还是不肯接受。谭鑫培说："你别怕，还有时间，咱们赶紧排。你不熟悉，我和范成盛给你说戏。"范成盛说："对，有我俩保驾你放心演。"王老幺有了点信心。

前面还有几出戏。张班主从升平署借来剧本。谭鑫培他们排练了几遍，王老幺会唱会演，只是不熟悉唱词和前后衔接，练了几遍也就慢慢熟悉了。到他们上场，他们顺利完成差事，甚至连慈禧太后也没说什么，于是皆大欢喜。张班主喜出望外，连连夸奖王老幺："难为你钻锅救场。今后杨素贞是你的！"

2. 刘得印宠辱记

慈禧五十大寿后越发风光，因为没有了东太后的掣肘，而光绪朝廷也日趋稳固，可以为所欲为了，于是纵情看戏，而看多了品位越高，发现的问题越多，就挽起袖子亲自整顿戏班，但凡不合规矩者，口诛笔伐，严加惩处，响起一阵春雷。

第一个撞刀口的竟是长春宫总管太监刘得印。

刘得印，河北河间人，读过几年私塾，十几岁时进宫，因为长相乖巧、性情活泼，被选进升平署学唱戏。他在升平署勤学苦练，演技日增，慢慢成为名旦。有一次升平署奉召承应演戏。刘得印演《送怀》，演得栩栩如生。慈禧那时还是贵妃，陪咸丰皇帝看了大加赞赏说："皇上，这小人是可造之才。"咸丰去世，同治登基。慈禧是同治皇帝的生母，母以子贵，贵为太后。她当上太后，把长春宫扩建为太后宫，增加了一批能干的厨子、侍卫、宫女、太监，其中就有刘得印。这是同治二年的事。刘得印进得长春宫，有戏演戏，无戏不闲着，屁颠屁颠替慈禧办事，很讨欢喜，不时得赏。

这时长春宫的总管太监是安德海，是慈禧最信任的人。同治七年冬天，

安德海在北京天福堂大酒楼张灯结彩，大摆酒宴，娶19岁艺人马赛花为妻。慈禧太后赏白银1000两、绸缎100匹。同治八年，安德海为采购同治帝大婚典礼物资，获得慈禧太后许可，置清朝不许太监擅出宫禁祖制于不顾，带领随从出京，在山东德州被知州赵新闻抓获押送济南。山东巡抚丁宝桢遵军机处密谕将安德海就地正法。

慈禧太后得讯已无济于事，碍于朝廷祖制和军机处与她作对，怒而不言。这时长春宫有两个二总管，即刘得印和李莲英。刘得印进长春宫已有6年，办事得体，伺候周到，能演戏，性格活泼，粗通文墨，略知时世。李莲英与刘得印同一年进宫，到长春宫比刘得印晚一年，当差老实。

慈禧要在他二人间选一个做总管，思前想后，犹豫不决。这天坐在炕上看折子，慈禧皱眉蹙额，遇到麻烦，是浙江巡抚问漕运海运的奏章。慈安太后在世时，有问题可以找她商量，慈安不在了，慈禧贵为太后，没人可问，事前不拿出个意见，召见军机一班人时便会局促不安，任人牵扯。慈禧抬眼见刘得印在门边躬腰伺立，抿嘴一笑有了主意。她放下折子，伸伸懒腰，说声"溜圈啰——"刘得印是二总管，立即招呼宫女太监上前伺候。

来到御花园，慈禧在前，刘得印紧随其后，其他人远远跟着。慈禧边走边与刘得印聊天。刘得印有问必答。慈禧说："今儿个烦了，你给哀家讲个故事散散心吧。"刘得印说："喳——不知老佛爷想听哪方面的故事？"慈禧说："讲讲漕运。"刘得印答应："喳——"

一路走一路讲，说是从南门溜到东门出去，还没到东门慈禧就叫回宫，于是一行人迤逦转身回到长春宫。慈禧脱鞋上炕，取过刚才那份折子，提笔写了几行字，然后放下笔说："刘得印、李莲英——"二人边答应，边上前两步候旨。慈禧说："你俩都盯着安德海的位置吧，哀家今儿个有主意了，由刘得印接替吧，莲英还是二总管。"刘得印暗自喜悦，赶紧跪下叩头谢恩。李莲英暗自失望，也赶紧跪下叩头谢恩。

这是光绪十年左右的事。刘得印做上总管后，每月有24两月奉银子，

得到的赏银更多，远远超出月俸，加上其他人给他的好处，很快就富裕起来。这天北京东岳庙来人找他。他去外回事处见人，得知是募捐筹款修庙的事。东岳庙在朝阳门外，是道教正一道的第一大丛林，建于元朝延祐年间，数百年来香火旺盛，信徒众多。

刘得印问了其他捐款人情况，得知北京城有头有脑人物都有答应，便在认捐簿上写上捐银5000两。来人请他代为在长春宫募捐。他答应代募，想了想，又写下代募银5000两。事后，刘得印亲自将一万两银票交到东岳庙。庙如期修复，竖碑纪念，上有捐款人刘得印捐募银1万两。

慈禧住长春宫，长春宫便是紫禁城发号施令的地儿。刘得印去各宫处传达懿旨，颐指气使，俨然成了紫禁城总管，比先前的安德海，有过之而不无不及。于是各宫处的人，都敬他三分，每次来宣旨先赏银后赏饭；又比如侍卫、厨子、宫女、太监、苏拉、匠人，怕他七分，远远见了打横站躬腰迎候；再比如一年三节、刘得印生日，往刘得印家——在宫外北海东侧宫监胡同，送礼朝贺者络绎不绝。

收人钱财，替人消灾。刘得印得了好处便替人了事。某太监在宫外招摇撞骗被地方官发现，花银子托刘得印说项。刘得印派人带句话给直隶总督衙门堂办，事情了了。颐和园某管事在废弃的牛圈地基上盖私房，被颐和园总管发现了派人要拆，花钱找刘得印帮忙。刘得印请颐和园总管喝酒了平此事。紫禁城住着数万人，扯皮口角之事时有发生，但凡不平了，都请刘得印出面。

这样过了几年，光绪十四年东窗事发，慈禧拿到刘得印为非作歹的证据，把他叫来一顿训斥，并宣布将他流放至打牲乌拉（地名，在现今吉林市西北）。

这道口谕由上书房转到内务府，内务府转告兵部和顺天府执行。兵部、顺天府派兵将刘得印押解到兵部牢房，办好手续，准备第二天押送上路。第二天一早牢门大开，狱长将人犯交给顺天府押送士兵。护送士兵办好手

续，押着刘得印起程出城，走出不到 5 里地，猛闻后面有人高喊："刘得印停步！"回头看，两个骑兵风尘仆仆骑马追来。来者上前停马跳下，出示兵部证书说，上峰有令，将刘得印押回兵部。

刘得印先是莫名其妙，随后心里咯噔一下，完了，比流放更严重的是杀头，不由得皱眉蹙额，长吁短叹。回到兵部牢房，刘得印正局促不安，突然见宫里祁太监走来。祁太监平时见着刘得印阿姨奉承，这会儿却抹着脸说："刘得印接旨——"刘得印跪下。祁太监说："老佛爷口谕：着刘得印释回交进当差。"刘得印喜出望外，感激流涕，大声说："谢佛爷隆恩！"连叩 3 个响头。

原来，慈禧太后处罚刘得印后心里不踏实，每每念及他的好处便有了悔意，便叫祁太监去兵部传口谕让他回来，但统领六宫必赏罚分明，待刘得印回宫后，下旨撤去刘得印总管之职，让他去其他宫戴罪立功，提拔李莲英做了长春宫总管。

李莲英当上总管后，忠厚有余，机敏不足。慈禧常责备他说："你这脑袋瓜儿要能比上刘得印一个脚丫子，我就烧高香。"李莲英暗自流泪，心想，慈禧这是想恢复刘得印的总管职务啊，自己这总管怕是当不长久。谁知刘得印受此惊吓一病不起，找郎中把脉，说是得了石麻症，再找西医瞧，说是可以开刀治疗，便答应开刀，开刀后也一度好了，可过了一段时间旧病复发，一命呜呼。慈禧闻讯抹眼泪，赏银百两。

3.11 家戏园同演《御碑亭》

慈禧借着五十大寿机会，打开清宫戏班大门，陆续招进一批又一批民间艺人，除光绪九年招进的那批人外，光绪十年招进昆腔旦角乔蕙兰（后来是梅兰芳的昆曲教师）；光绪十一年招进著名舞台美工师闫定、道具师张七；光绪十二年招进著名艺人孙菊仙、时小福、李连重（孙菊仙与谭鑫培、汪桂芬被称为"后三鼎甲"）；光绪十三年招进著名武生杨月楼；光绪十六年招进京剧大师谭鑫培、著名旦角陈得林、丑角罗寿山；十七年招

进王福寿、笛手路长立、梳头师徐生儿；光绪十八年招进著名艺人相九箫（田际云）、十三旦。十三旦名震京城，有诗曰：状元三年一个，十三旦盖世无双。

这样一来，清宫戏班旧貌换新颜，演出人员大有变化，由单一的升平署艺人变成升平署艺人、长春宫艺人和民间艺人三足鼎立，精彩纷呈；演出剧目和演技也有很大变化，大批民间剧目和演出技巧跻身清宫戏班，以其新鲜活泼、富有浓郁的生活气息，成为宫廷一道亮丽的风景线。

进来这么多民间艺人，管理是个大问题，按照宫廷老规矩，这些人都得吃住在宫里，而这些人是当代名角，架子大，脾气倔，都是不好伺候的主儿，稍有得罪便在演戏上装怪，打板子却打在戏班总管边得奎屁股上。所以边得奎是既高兴，又犯愁，便借着慈禧太后看戏高兴的空儿，说了自己的苦闷，请示如何处置。慈禧太后随口答道："这有啥难？有戏传差，没戏出宫，可以在民间戏班搭戏，用不着整天待在宫里瞎混，至于少数确实走不了的，编入内学就是。"边得奎豁然明白。

下来之后，边得奎制定了民间艺人住宫和不住宫的管理办法。教习、乐手因为天天要帮助升平署、长春宫艺人排戏，必须住宫，由宫里免费提供住宿、衣服、生活用具和伙食，并每月给奉银。其他艺人采取挂号和存档的办法，即确定进宫艺人名单，聘为内廷供奉，纳入档案管理，服从升平署调配，每月给予俸银，平日住宫外，有承应戏随叫随到。这个办法报到慈禧太后那里，口谕照准。

这个管理办法好处很多，除了节约经费、减少管理麻烦、减轻民间艺人负担之外，更重要的是保持宫廷戏班和民间戏班的交流沟通，促使宫廷戏曲与民间戏曲双向流动，使朝廷旨意与民间需求相互交流，融为一体，从而极大地促进了京剧艺术发展，更好地发挥了戏曲寓教于乐、教化民风的作用。

因此使得大部分著名京剧演员一直保持着与社会广大观众的联系。民间的优秀技艺，以及宫内的好的舞台表演，得以互相交流和传播。这种内外传递，也就促进了京剧艺术的提高和发展——宫内京剧表演的精细风格和技艺水平，无疑也通过京剧艺人在宫内外的演出，使京剧在表演上普遍地趋向精工雕琢。更由于清廷内历来昆曲演出兴盛，京剧进入宫廷之后，吸收了不少昆曲的曲牌和锣鼓经，因之而使京剧在音乐伴奏方面也更为丰富。[1]

举个例子。

光绪年间，清宫戏台流行一出戏叫《御碑亭》。这出戏的大意是：金华举子王有道赴京赶考，妻子孟月华外出扫墓，回家途中遇雨，避雨御碑亭，与柳生春不期相遇，以礼相待，一宵未说一句话。孟月华回家告知小姑。小姑告知赶考归来的哥哥王有道。王有道怒而休妻，孟月华含冤莫辩。事后发榜，王有道与柳生春双双高中。王有道在老师处见到柳生春，得知事情真相，夫妻重归于好。

这是一出民间感情戏,怎么传到宫中的呢？这与光绪十四年元旦这天，北京城有11个戏园都演《御碑亭》有关。光绪十四年元旦前夕，各戏班都憋足劲准备元旦戏。元旦演戏是北京梨园的行规，虽说演出时间短，上午11点到下午4点，没多少观众，都忙着走亲访友去了，也不派戏份，只发10枚大钱银票红包一个,但艺人个个争着上台,就连平日一年懒得几次上台的艺人也嚷着非上台不可,因为啥呢,赚钱不赚钱事小,图的是开年大吉,要是开年露脸一炮打响,这一年搭班有戏。

当时最有名的老生是谭鑫培、孙菊仙、汪桂芬，人称后三鼎甲。这三人中这时只有孙菊仙已被升平署召入清宫戏班当差，是光绪十二年的事，后两

① 北京市艺术研究所、上海艺术研究所编著：《中国京剧史（上）》，中国戏剧出版社1990年版，第234页。

御碑亭

位进宫晚些年，谭鑫培是光绪十六年，汪桂芬是光绪二十八年。谭鑫培在同庆，孙菊仙在四喜，汪桂芬在春台。三人各有本事，自然不以进宫论英雄，当务之急是元旦这天演什么戏，如何唱赢对方。经过一番调查思考，三人不约而同选了《御碑亭》。其他戏班唯马首是瞻，也悄悄排练《御碑亭》。

到了元旦这天，北京观众到大栅栏游玩，许多戏院都在这一带，发现个怪事，怎么家家水牌上都有《御碑亭》？细心的观众认真数了数，演《御碑亭》的竟有11家。这话一传十、十传百，很多戏迷都跑来看稀奇，问谭鑫培、孙菊仙、汪桂芬：你们这是商量好了的吗？三人听了哈哈笑说：商量啥？这叫英雄所见略同。

这事传到宫里，慈禧太后听了心里咯噔一下，谭鑫培、孙菊仙、汪桂芬都演《御碑亭》，说明《御碑亭》不知有多好，便叫来升平署总管边得奎、长春宫总管李莲英说："你们会演《御碑亭》吗？"两人摇头说不会，说宫里没剧本。慈禧太后说："没有不会学吗？孙菊仙不是咱们内廷供奉吗？叫他教。哀家要看《御碑亭》。"

于是孙菊仙奉旨教宫里戏班演《御碑亭》。不久，升平署戏班演《御碑亭》，长春宫戏班也演《御碑亭》，慈禧太后看得不亦乐乎，就连宫女、太监、侍卫、厨子也耳熟能详，人人会念开场白：

读尽四书身复寒，

满腹文章不为官。

月中丹桂想攀易，

金殿鳌头独占难。

这个故事并非杜撰，是清朝戏曲史专家齐如山先生所讲。齐如山，山东高阳人，留学欧洲，梅兰芳的御用剧作家，言之凿凿，可以一信。

一次谈天，想九霄（田际云）告诉我，有一年元旦，大约在光绪十四五年，十一个馆子都演《御碑亭》，孙菊仙在四喜，谭鑫培在同庆，汪桂芬在春台，都是演的这出，各班谁也没有跟谁商量，而心里相通，戏界以为美谈。后来我与陈德霖谈起来，他说他不记得有此事，并且他说不会有的。侯俊山说的确是有的，但某人在某班，他不记得了。这足见元旦这天演此戏也普遍了。[①]

不难看出民间艺人兼职在宫廷演戏的好处，也不难看出慈禧太后视野宽广，眼光独到，能够实行百花齐放的方针。再看慈禧太后亲自组织人修改大型连台剧本《昭代箫韶》的事情。

光绪十四年的一天，紫禁城太医院、如意馆都接到一道慈禧太后懿旨：着你处稍通文理之人悉数到长春宫便殿集中领旨。太医院和如意馆总管接了懿旨不知何事，问宣旨太监也不清楚，不免忐忑不安。太医院马总管想，难道慈禧太后生病了，要太医前去集体拿脉？如意馆薛总管想，咱们这儿画家多，难道慈禧太后要画很多像？

几十个医生和画家来到长春宫偏殿。长春宫总管李莲英热情地接待他们，请他们坐下休息，让人给他们端茶送水。医生见了画家，问画家来干啥；画家见了医生，问医生来干啥，都莫名其妙。太医院马总管与李莲英熟悉，悄悄问："李总管，拿脉是我们太医的事，叫画家来干啥？"如意馆薛总

① 北京市政协文史资料委员会编：《京剧谈往录三编》，北京出版社1990年版，第454页。

管听了，走进几步说："李总管，画像是我们画家的事，叫医生来干啥？"李莲英哈哈笑着说："都错了，既不是拿脉，也不是画像，等着太后召见吧！"

过了一会儿，一些人被李莲英领进大殿，跪在地上等候召见。一会儿慈禧太后从侧殿走进来，边走边问李莲英："都来啦？拿笔墨纸张给他们。"李莲英答应一声，便指挥太监执行。慈禧太后就座，端起人参汤茶碗喝一小口，抿抿嘴说："今儿个召你们来办件大事，不是瞧病不是画画，是改写剧本。"跪着的人心里咯噔一下，左右相觑。慈禧太后呵呵一笑说："瞧你们怕的，大姑娘坐轿——头一回吧？别怕，别怕，不是要你们写剧本，是改剧本，是哀家说，你们照哀家的意思去改，把哀家的意思表达出来就行。"

太医院马总管和如意馆薛总管心里慌得不行，拿脉开方，提笔画画，他们是高手，可活了50多岁没写过剧本，甚至连戏也少看，听了慈禧太后口谕顿时吓得面如土灰。慈禧太后看在眼里，说："马总管、薛总管，你二位办得了吗？"马、薛二总管吓得叩头说："臣遵旨。"慈禧太后说："你们准备记录吧。哀家怎么说，你们好好记下来，下去照旨修改。"众人异口同声答应："嗻！"

慈禧太后要将《昭代箫韶》昆曲版改为皮簧版，召集这么多人来参加，是因为工作量太大，升平署、长春宫戏班的人无法完成。《昭代箫韶》是连本昆曲长剧，有240出，是根据《杨家将演义》改编的，内容描写北宋名将杨继业全家精忠报国的故事。

慈禧手拿嘉庆年间的昆曲版《昭代箫韶》剧本，从头逐句开始讲解，并说明她的修改意见，比如这句太雅，一般人听不明白，得改为通俗一点的，那句是苏州话，改为京话，意思上润色一下等。跪着的人，马总管和薛总管，还有几个人有昆曲版《昭代箫韶》剧本，便在本上做记录，其他人就记在白纸上。

慈禧太后讲完一本，叫他们下去，换一拨人再来听她讲第二出。这拨人下去后赶紧凑一起对记录，研究慈禧太后的意思，明确修改意见，然后分工改戏。就这样，慈禧太后耗费很多时间，太医院和如意馆的人费很大力气，一出一出地讲，一出一出地改，再交戏班专人做修订，最后弄出来105出皮簧版《昭代箫韶》。慈禧太后亲自审查后，交给李莲英，要他督促长春宫戏班排练。人们把这105出戏叫太后御制。

据所目睹慈禧太后当日翻制皮簧本《昭代箫韶》时之情况，系将太医院、如意馆做稍知文理之人，全数宣至便殿，分班跪于殿中，由太后取昆曲原本，逐出讲解指示，诸人分记词句。退后大家就所记忆，拼凑成文，加以渲染，再呈进定稿，交由本家排演，即此一百零五出之脚本也。故此一百零五出本，亦可称为慈禧太后御制。[1]

四、第四章背景阅读

1. 刘赶三逸事

（1）科举落榜

刘赶三（1817—1894），名保山，艺名赶三，1817年六月二十六日出生在天津药商世家，家道兴旺，父亲叫刘乾生在天津盐院当官役。刘赶三从小喜欢读书、唱戏，长大后多次参加科举考试落榜，索性演起戏来。道光年间，刘赶三加入天津侯家后群雅轩票房，票友有余三胜等人，先学老生，专工余派，后来到北京下海，加入永胜奎班、三庆班，师从程长庚、郝兰田、张二奎，勤学苦练，专工丑行，逐渐成为著名演员，做过北京精忠庙首，位列"同光十三绝画像"，与著名演员程长庚、谭鑫培、徐小香、梅巧玲、

① 北京市艺术研究所、上海艺术研究所编著：《中国京剧史（上）》，中国戏剧出版社1990年版，第233页。

郝兰田等并列，是第一代京剧丑角代表人物。

（2）骑驴演戏

刘赶三嗓子好，唱功底子厚，一改丑角不唱风气，创建唱念并举的艺术流派。他把《请医》里中药组成的大段念白重新编排，使药名摆得跌宕有致、风趣诙谐；他演《探亲家》中的乡下妈妈，细眉眯眼，老成淳朴，不懂装懂，笑话连篇，土得可爱；他演《思志诚》中的老妈儿，昂头挺胸，略带矫健，老旦"鹤行步"台步，生动活泼；他演《普求山》中的窦氏，心直口快、大方利落，直率爽朗，栩栩如生。

他在演《探亲家》时，骑真驴上台，引得满堂喝彩。这头驴全身漆黑，四蹄皆白，名叫墨玉，经过精心训练，在台上不惊不惧，听从指挥。慈禧听说了要刘赶三进宫演出，破例允许他牵驴进宫。替刘赶三养驴的是个孩子，叫李敬山，每次都是他牵着驴子跟刘赶三去演戏，耳濡目染，后来成为著名丑角演员。刘赶三死后第二天，驴终日悲鸣，不食而死。

更绝的是，刘赶三可以即景生情，添加戏词。有一次，刘赶三在宫里演《思志诚》饰老鸨，演到嫖客来时，恰巧悼亲王（排行老五）、恭亲王（排行老六）、醇亲王（排行老七）进来看戏，灵机一动，便在台上大喊："老五、老六、老七，出来见客呀！"一时台下哄笑。恭亲王骂道："大胆戏子，竟敢如此无礼！给我拿下重打！"左右冲上台将刘赶三拿下重杖四十。

刘赶三去宫里演戏，看见慈禧太后坐堂中，光绪皇帝站一旁，甚为不平。一次演《十八扯》，他扮演孔怀，一会儿装大臣，一会儿装皇帝，信口开河加进一段念白说："别看我是假皇帝，还能有个座位，那真皇帝天天侍立，何曾得坐呢？"众人听了替他捏把汗。事后慈禧没有计较，再看戏时叫光绪坐边上。

同治皇帝死后，刘赶三得知死因是患梅毒而不是天花病，在演《请医》时，即兴打诨说："东华门我是不去的，因为那门儿里头有个阔哥儿，新近害了病，找我去治，他害的是梅毒，我还当是天花呢，一剂药下去

就死啦！我要再进东华门，被人家瞧见，那还有小命儿吗？"观众听了伸舌头。

甲午战争，李鸿章避战求和，遭到全国谴责，被朝廷"褫去黄马褂，拔去三眼花翎"。一天，赶三正在《鸿鸾喜》一剧中饰演金团头，加戏词说："你好好干，不要剥去黄马褂，拔去三眼翎。"观众会心一笑。李鸿章的侄子在场看戏，顿时大怒，骂刘赶三无理取闹，上台去扇刘赶三耳光。

戏曲专家任二北对刘赶三的评价是："一身是胆，铁骨钢肠，从不知权势为何物。方其于技艺中大张挞伐时，短兵一挥，广座皆无！其技敏绝，其勇空前，为优谏拓出'大无畏胆'与'大无人境'。"

（3）割草喂马

光绪二年三月，还在国丧停戏时期，江苏督粮道英朴久不看戏，戏瘾大发，悄悄找人请来戏子到府上演戏。他请的是刘赶三和孙彩珠。刘赶三这年60岁。孙彩珠，男，京剧青衣，苏州人，这年32岁。刘赶三做过北京梨园会首，知道停戏期间演戏是大逆不道，发现了要遭官府重罚，便不敢答应。孙彩珠年轻气盛，不睬祸事，硬拉刘赶三同去。刘赶三想想说："要去可以，不换装，不化妆，清唱。"孙彩珠与英朴的管家商量，决定就这么办。

到了演出的日子，刘赶三与孙彩珠按照事前条件，没换装，没化妆，说白清唱，一番表演，博得英朴欢喜，刘、孙二人得了赏银，高兴而归。谁知隔墙有耳，这事被掌工科给事中刘恩溥知道了，向皇上参奏英朴，要求严肃处理。朝廷派内务大臣荣禄查办。荣禄调查属实，提出处理意见：1.撤去英朴职务；2.刘赶三、孙彩珠不安本分，发配去南苑虎甸效力6个月，以示薄惩。60岁的刘赶三无可奈何，只得去南苑割草喂马。

（4）科场大案

咸丰八年十月五日，郑亲王端华过生日，在府上大宴宾客，召来京城最好戏班唱戏。刘赶三随戏班前往承应，演的是乱弹戏《钧天乐》里的僧人。这天来郑亲王府上贺生的人不少，其中有刘赶三的同行平龄。平龄是

汉军镶白旗人，年纪不过 20 岁，是家里独子，自幼娇生惯养，相貌漂亮，天资聪慧，不好读书，偏爱演戏。他爹恨铁不成钢只好将就，不但任其所为，还花钱请了曲师来家里教平龄。这一来平龄更喜欢唱戏，而且逐步进步，也能上台了。这天郑亲王端华过生日，平龄便是应邀来演出的。

刘赶三与平龄有戏仇。有一次刘赶三与平龄合演《探亲家》，刘赶三把自家平时骑的一匹驴牵上台来，那驴在台上表演自如，赢得观众喝彩。刘赶三喜欢加戏词，这时拿平龄开玩笑说："这孽畜虽不是唱戏的儿子，上台可真不含糊。"边说边朝平龄笑。众人知道他在取笑平龄，又是一番喝彩。平龄在一旁十分尴尬，与刘赶三结下戏仇。

平龄的爹见儿子演戏受气，不想让儿子再吃这碗饭，便花钱买通官场，找人替儿子参加科举考试。两个月前，咸丰八年八月九日，是乡试的日子。平龄爹再三告诫平龄，已找了人在这天参加考试，你在家待着哪儿也不许去，小心露了马脚。可就在这一天，戏班请他去阜城园演《探亲家》。他考虑再三，最后禁不住诱惑，悄悄去阜城园演出了，与他搭戏的就是刘赶三。

不久乡试发榜，平龄考中第七名。刘赶三这人疾恶如仇，眼里容不得沙子。他见平龄考中举人，十分纳闷，八月九日考试那天，平龄不是与自己在阜城园演《探亲家》吗？怎么又去参加考试？到了郑亲王端华过生日这天，刘赶三对此事还耿耿于怀。他正在台上演《钧天乐》，恰好一出讥骂科场的戏，一眼瞧见台下的平龄，灵机一动，加戏词说："分身法儿，只有新举人平龄会使。我知道他八月初九那一天又是唱戏又是下场去考试，真是个活神仙。"观众听了莫名其妙。平龄听了面红过耳，赶紧溜之大吉。

台下看戏的多是京城高官，听了刘赶三这句新词大起疑虑，事后一调查，发现平龄确实有科考舞弊嫌疑。平龄科考舞弊丑闻便迅速传开。御史孟传金疏劾"中试举人平龄，朱墨不符，物议沸腾，请特行复试"。咸丰帝令载垣、端华、全庆、陈孚恩查办，于是水落石出，真相大白。咸丰帝下旨严惩。

涉案 91 人，斩决 5 人，流放 3 人，先是遣戍后准捐赎罪者 7 人，革职 7 人，降级调用 16 人，罚俸 1 年 38 人，停会试或革去举人 13 人，死于狱中 2 人。平龄死于狱中。主考官、大学士柏葰斩决，成为中国科举史被斩决的职位最高的官员。

丑行演员以科举为内容，现场抓哏，寓讽刺于诙谐之中，是我国戏剧文化中警世讥俗优良传统的体现和发扬，而刘赶三就是代表。

2. 英国记者报道同治皇帝婚礼 ①

英国《伦敦新闻画报》为报道同治帝的婚礼，聘请英国人威廉·辛普森做通讯员，派他前来中国。辛普森不负所托，写出现场报道，发表在《伦敦新闻画报》上，并于 1874 年出版《迎接太阳：环球旅行》一书。

1872 年 8 月 5 日，辛普森于从伦敦出发，9 月下旬抵达北京。他顺着刚刚修整过、洒上新黄土的路面，前往新娘（即皇后）的府邸，看到搭就的架上遍扎彩绸，处处贴着双倍福佑的"囍"字。辛普森和同伴削好铅笔，拿出画本，要给府邸来个速写。

他描述这时的情况说："北京闲逛的人太多了。这是一条很宽的街道，簇拥着上万人，全都翘首观看我们正在做什么。周围能看到的人很是心满意足，但外面观众越来越多，这些后来者不明白发生了什么。他们越发骚动不安，互相推搡，离我们最近的被推到中间。我们也被挤来挤去。最后，惊动了清朝官员出面干预，我们一行才得以解围。"

辛普森特别记述了 1872 年 10 月 15 日，也就是大婚的头一天，皇家向新娘阿鲁特氏送金册、金节、金印的场面。他写道："下午 4 点左右，抬着皇后凤舆的队伍从皇宫出发，由一位蒙古族王爷和数位蒙古大臣带队，身着盛装。这位蒙古族王爷手捧御用朝珠，那是皇帝至高权力的象征，如同皇帝亲往一样神圣，是最尊贵的礼节。整支队伍的前面，有 30 匹配

① 节选自董建中《同治大婚目击记》一文，《中国经营报》2015 年 9 月 15 日。有改动。

有金黄色鞍鞯的白马，队伍主体则由众多旗帜和各种不同颜色的三重伞盖组成。伞上绣有龙凤图案，高竿之上有圆形、方形和心形的扇子，还有一

同治皇帝大婚图

种红竿子顶端是金瓜。皇帝的三重黄龙伞走在后面，再接着是凤舆——黄色丝绸的围帘，金色皇冠状的轿顶装饰着龙和凤，并没有用珍珠和黄金，装饰极其质朴。"

同治大婚的正日是十月十六日。辛普森写道："更确切地说，钦天监官员选中的是 15 日到 16 日间的夜里。这是个月圆之夜"。他说："人们说队伍约在 15 日午夜 12 点离开皇后府邸，这样可以在清晨两点之前到达皇宫，过了这个时间将会是不吉利的。"

各国驻北京使馆里的许多人想看迎娶皇后的场面，但这是一件极不容易的事，因为清廷已照会各国使馆，要求每位公使约束自己的国民，不要在 10 月 15 日或 16 日外出观看结婚队伍。辛普森写道："沿着整个新铺垫的黄道——它有两三英里（1 英里约为 1.6 千米）长——我们已注意到，通向这条路的每一个街巷口都设置了障碍，竹子搭的架子，加上帘子，遮挡住任何观看的可能。经向人打听得知，那些负责此事的人——礼部官员——就是为了让民众看不到大婚队伍。"

辛普森在友人帮助下，进入婚礼队伍途经的某条胡同转角的一个大烟馆。婚礼队伍将于晚上 11 点或是稍后，从新皇后府邸出发，途经这里。辛普森一行 4 人在晚上 9 点左右到达烟馆。他们将窗户薄纸戳破朝外面看去："月圆之夜，一切都看得一清二楚。街上挂着为数不多的灯笼，供照明之用，

有许多士兵，或说是治安人员——因为他们身着同样的衣服——分散站立着，只是在那儿站着，所有店铺都关了张，街上显得有些冷清。"

接近半夜 12 点，婚礼队伍终于出现了。辛普森写道："白马、白旗、高大的伞、扇，在暗淡的光中显得苍白恐怖，因为层云遮住了月亮，好像它们也听到了任何人不得观看的命令。这之后，婚礼队伍中断了很长时间，接着走来许多提灯笼的人，大约有 200 个灯笼从这里经过，灯笼上面写有汉字的'囍'。这是婚礼队伍中给人印象最深的部分。接下来果然是金节、全册、金印，然后就是皇帝的黄盖伞和皇后的凤舆。此刻皇后已经坐在凤舆里面了。凤舆旁边有个人手持燃香。有一种解释——故意打趣的解释，这是给皇后点烟的。这显然不可能，因为轿子四周都是封着的，而且皇后也身着新婚礼服，盖头蒙着头呢。实际上，这人是钦天监官员。这炷香刻有尺度，可以显示时间，他正在对行进队伍进行计时，以便可以吉时抵达皇宫，时间当然是事先就计算好的。"

3. 慈安之死

慈安，钮祜禄氏，满洲镶黄旗人，广西右江道穆扬阿之女，生于道光十七年七月十二日，比慈禧小两岁，咸丰二年二月十五日以秀女入选进宫，封贞嫔，五月晋封贞贵妃，六月立为皇后。

光绪七年三月九日，慈安皇太后生病了，当即叫了太医拿脉开方服药，都认为不碍大事。谁知第二天慈安病情突然加重，竟然去世，出乎多数人意料。朝廷上谕说："初九日，慈躬偶尔违和，当进汤药调治，以为即可就安。不意初十日病情陡重，痰壅气塞，遂致大渐，遽于戌时仙驭升遐。呼抢哀号，曷其有极。"

慈安时年 45 岁，正值中年，突然去世引发多种猜测。

《清朝野史大观》说慈安系被慈禧毒死。文章说：

二人坐谈时，慈安后觉腹中微饥。慈禧后令侍者奉饼饵一盒进。

慈安后食而甘之，谓："似非御膳房物。"慈禧后曰："此吾弟妇所馈者，姊喜此，明日当令其再送一份来。"慈安后方以逊辞谢。慈禧后曰："妹家即姊家，请弗以谢字言。"后一二日，果有饼饵数盒进奉，色味花式，悉如前。慈安后即取一二枚食之，顿觉不适，然亦无大苦。至戌刻，遽逝矣。年四十有五。噫，此可以想见矣。

《清稗类钞》不同意这种说法，说慈安是服毒自杀。文章说：

> 或曰：孝钦（慈禧）实诬以贿卖嘱托，干预朝政。语颇激。孝贞（慈安）不能容，又以木讷不能与之辩。大恚，吞鼻烟壶自尽。

如果照第一种说法，慈禧为什么要毒死慈安呢？《崇陵传信录》说，这是因为咸丰密诏的事。文章说：

> 相传两太后一日听政之暇，偶话咸丰末旧事，慈安忽语慈禧曰："我有一事，久思为妹言之。今请妹观一物。"在箧中取卷纸出，乃显庙（咸丰帝）手敕也，略谓：叶赫氏祖制不得备椒房，今既生皇子，异日母以子贵，自不能不尊为太后，唯朕实不能深信其人。此后如能安分守法则已，否则汝可以此诏，命廷臣传遗命除之。慈安持示慈禧，且笑曰："吾姊妹相处久，无间言，何必留此诏乎？"立取火焚之。慈禧面发赤，虽申谢，意怏怏不自得，旋辞去。

御医薛福辰不同意这些看法。《清稗类钞》说：

> 孝贞后崩之前一夕，已稍感风寒，微不适。翌晨召薛福辰请脉。福辰奏微疾不须服药，侍者强之，不得已为疏一方，略用清热发表之

品而出。是日午后，福辰往谒阎敬铭，阎留与谈。日向夕，一户部司员满人某，持稿诣请画诺。阎召之入，画稿毕，某司员乃言："出城时，城中宣传东后上宾，已传吉祥板（禁中谓棺曰吉祥板）矣。"福辰大惊曰："今晨尚请脉，不过小感风寒，肺气略不舒畅耳，何至是？或西边（西太后）病有反复，外间讹传，以东西互易耶？"有顷，内府中人至，则噩耗果确矣。福辰乃大戚，曰："天地间乃竟有此事！吾尚可在此乎？"

后来人们发现，慈安得这种病已经很久了，病入膏肓，并非自杀或他杀。《翁同龢日记》有两则慈安病史记载。第一则日记，同治二年二月九日："慈安皇太后自正月十五日起圣躬违豫，有类肝厥，不能言语，至是始大安。"慈安那时 28 岁，从正月十五日到二月九日病了 24 天。第二则日记，6 年后，同治八年十二月四日，慈安再次发病："昨日慈安太后旧疾作，厥逆半时许。传医进枳实、莱菔子。"

第五章　内廷供奉

大批民间艺人进宫当差，深刻地改变了清宫戏班和民间戏班，促使中国戏曲得以长足发展。这批人的身份比较复杂，既是民间戏班艺人，又是清宫升平署特聘艺人，便被称为内廷供奉。内廷供奉是一个特殊人群，是中国戏曲的弄潮儿，拥有众多戏迷粉丝。他们的故事脍炙人口，广为流传，百年后还为人津津乐道。

一、进宫当差

1. 你二人脸谱谁勾的

一天，一队宫廷官吏骑马来到北京八大胡同。八大胡同住了很多梨园人家，比如三庆班在韩家潭，四喜班在陕西巷，和春班在李铁拐斜街，春台班在百顺胡同，至于戏曲名人那就更多了，时小福、陈德霖住百顺胡同，俞振庭住大百顺胡同，梅巧龄住铁树斜街，金三胜住石头胡同，谭

位于武汉市江厦区谭鑫培公园内的谭鑫培铜像

鑫培住大外廊营路口。

　　宫廷官吏来到大外廊营路口，敲响青砖小院门环，说是宫里升平署的，有事要见谭鑫培，便被迎进去。谭鑫培正在后院练功，闻讯心里咯噔一下，升平署来人，一定是进宫当差的事有回话了，说声"大厅请"，赶紧进屋收拾。前些日子，升平署的人来瞧过他的戏，是在大栅栏戏楼，完了还来后台走近了瞧。大家都明白，这是宫里选人，后来便没了消息。谭鑫培边穿外套边想，今天来是做进一步了解吧。

　　来到大厅，一眼看见前次来后台那两位官吏，谭鑫培远远地急忙半蹲行礼问候。来人端坐不动，为首者是升平署马首领。他微微一笑，叫谭鑫培坐下说话。马首领说："我们是来送聘书的。恭喜谭老板，您被升平署录用了。"谭鑫培脸上顿时露出笑容，说："我被录用啦？这……这太好了！我……"说着就要跪。马首领制止他说："别，咱这不是宣旨，无福消受，还是留着进宫叩拜老佛爷吧！"

　　马首领把进宫当差的事给谭鑫培讲了，提了要求，自带行头，随叫随到，说了待遇，每月米 10 石、银 2 两、钱 1 串，完了给他 1 块进宫的腰牌，要他 1 周后进宫来升平署报到。说完起身要走。谭鑫培留吃饭。马首领说差事在身免了。谭鑫培从袖口掏出银票递上，请马首领几位爷自行方便。马首领也不客气，接了银票说声"告辞"，扬长而去。他那边一走，谭府上下一片欢腾，大家都来给谭鑫培朝贺。不一会儿，外面的人也知道了，陆续来了许多朝贺的人。谭鑫培笑得合不拢嘴。不久传来消息，这一批进宫的民间艺人有 4 个，除了谭鑫培，还有陈德霖、孙秀华、罗寿山。这是这4 人和梨园的喜事，自有一番应酬不表。

　　这是光绪十六年五月的事。当时谭鑫培 44 岁。

　　谭鑫培等人做了内廷供奉，按要求报上自己能演戏的戏单，再按升平署排戏安排做准备，因为都是名角行家，不用过多排戏，大家进宫与乐队合一两次就行，升平署总管边得奎就安排他们给慈禧太后演戏。

第一次演戏是六月一日,地点在中南海丰泽园西北角上的纯一斋,演《昭君出塞》。宫里演戏都在白天,一般都在慈禧上朝回来的时候,也就是上午 10 点钟左右,但艺人得头天进宫候着,升平署要他们再排练、再走场,第二天一大早起来化妆,9 点钟便早早来到纯一斋便殿等候。

谭鑫培这时已是著名艺人,在舞台上演了几十年的戏,经验丰富,演技纯熟,可这会儿坐在便殿戏箱上一言不发,有些紧张。陈德霖时年 29 岁,虽说年纪不大,但嗓子好,委婉刚劲兼有,但坐在谭鑫培旁边不断喝水,似乎更紧张。他问谭鑫培:"谭老板,太后看戏有啥特别要求?"谭鑫培说:"别老喝水,当心台上尿急。"陈德霖嘿嘿笑,赶紧放下茶碗。这时一个太监进来大声说:"谁是谭鑫培?"谭鑫培急忙站起来答道:"我是。"太监把他上下打量一番,说:"跟我走吧!"说罢转身径直而去。谭鑫培赶紧跟他往外走,出得便殿,绕过花园,走过长廊,逶迤来到正殿,便听得那太监的声音"跪这儿吧!"就急忙跪在地上低头看地砖。

过了一会儿,听见一声喊"太后驾到——"谭鑫培心里咯噔一下,是太后召见啊!随后便听见女人走路声,谭鑫培知道慈禧太后来了,把头埋得更低,心跳得更快。这是慈禧太后的习惯,看戏前总要召见主要艺人说话,便于理解他的演出。慈禧见谭鑫培跪在地上,问他:"你就是谭鑫培?"谭鑫培回答:"是。"慈禧太后翻看手里剧本上他的名字,抬头说:"何必要这么多金啊?一个金就够了嘛。"谭鑫培回答:"是。"慈禧太后问:"听说你的《定军山》不错,还有《空城计》,待会儿演来看看。"谭鑫培回答:"是。"慈禧太后说:"你在外面怎么唱还怎么唱,别有什么顾虑,哀家就喜欢原汁原味的东西,要是走了样,可别怪哀家,得处罚你,要是没走样,哀家有赏。"谭鑫培回答:"是。"慈禧太后说:"退下吧。"谭鑫培回答:"是。"

演出开始,照例由 8 支唢呐吹奏迎请曲《一枝花》,陪同看戏的人便下跪恭迎,慈禧太后便踩着乐点缓缓走进来就座,说声"开戏吧!"于是

唢呐声停，陪看戏的就座，演戏开始。宫廷演戏与民间略有不同，首先演的不是跳加官而是跳灵官，原因是皇帝不需加官，但与加官的表演大同小异，图个喜气。

演戏开始，8个灵官跳将出来，头戴扎巾，脚穿战靴，后背扎靠，手持马鞭，胸挂忠牌，踩着锣鼓点子，合着声声鞭炮，在台上上蹿下跳，挤眉眨眼，做出各种讨人喜欢动作，把戏台打扫得热热闹闹，不时引来叫好。

照规矩，这8个灵官都由太监艺人扮演，可今天却有两个新进宫的民间艺人，化妆新奇，动作特别，尤其招人喜欢，那就是时小福和孙某。时小福时年46岁，苏州人，人称天下第一青衣。孙某年轻，也唱青衣。为他们化妆的叫王楞仙，40岁，江苏人，是民籍艺人。王楞仙好恶作剧，见时、孙等人刚进宫当差好欺负，主动要求为他们化妆，把时小福的眼睛化得勾宽大眼窝，眼梢上吊，像只大沙雁，把孙某化个小脸膛。二人在台上对跳，引人发笑。

慈禧太后看了哈哈大笑，说："你二人脸谱是谁勾的？"近侍跑上台传达懿旨。台上的人便停下来。时小福和孙某才明白为啥引得满堂喝倒彩，忙说是王楞仙。王楞仙一看慈禧太后追究，吓得赶紧从后台跑出来跪着领罚。慈禧听了哈哈笑说："王楞仙啊王楞仙，你……你太逗人了，赏——继续演吧！"王楞仙没想到有惊无险，还得赏赐，高兴得跪头谢恩，故意夸大动作，一个前滚翻在台上打两个滚站起来。慈禧太后哈哈笑，大家也跟着笑。

接下来是俩折子戏，按照慈禧太后钦点，谭鑫培先演《空城计》，再演《定军山》，精彩绝伦，唱腔优美，令清宫诸人大开眼界。慈禧太后先赏鼻烟壶，后赏小吃，十分满意。

再是陈德霖、孙菊仙、穆凤山的《二进宫》。穆凤山是光绪十一年进宫的，北京人，时年51岁，著名花脸，净行领袖。孙菊仙是光绪十二年进宫的，时年50岁，天津人，著名旦角，三品顶戴。这里面陈德霖年纪最小，

陈德霖（坐者）和他的学生

时年 29 岁，进宫最晚，光绪十六年才进宫第一次登台，自然憋住了劲儿想超过两位老大哥博得慈禧太后欢喜，所以在台上使出了浑身本事，演得特别卖力。

演出结束，陈德霖回到后台休息，因为没见慈禧太后当场叫好给赏，所以忐忑不安，坐在戏箱上喝水发愣。全部戏结束后，慈禧太后召见全体内廷供奉。慈禧太后笑容满面地说："谭鑫培演得好，赏锞银 10 个、绸缎 2 匹；孙菊仙唱得好，比谭鑫培好，赏锞银 15 个、绸缎 3 匹；穆凤山演得好，赏锞银 5 个、绸缎 1 匹；陈德霖刚出马，配得上，也不错，赏锞银 5 个、绸缎 1 匹。"大家立即下跪谢恩。

清代戏曲专家齐如山对这事撰文记载，特别说了陈德霖。

德霖经过一番苦用功之后，到了光绪八九年，嗓音居然好转，渐渐受人欢迎。不过那时，青衣的前辈有时小福、余紫云，下至张紫仙诸人；青年的青衣则有孙怡云、吴顺林诸人。所以德霖不能大红，以后嗓音越来越好，慢慢就红起来了。光绪十六年挑入升平署当差，作了内廷供奉。

在宫中第一次演戏，是同孙菊仙、穆凤山二人合演《二进宫》。那时孙菊仙正是气足声洪的时候，穆凤山也是大名鼎鼎，德霖的嗓音刚回来年月不久，也是正好听的时候。西太后大乐，夸奖这出，说孙这出戏，比金福好（宫中永远呼金福，不曰叫天，亦不名鑫培），德霖刚出马，也还配得上。西太后说完之后回宫。后台诸人一齐给德霖

道喜，说这是百年不遇的事情，刚挑上差使，头一次演戏，就蒙佛爷夸奖，是以往没有的。

陈德霖当然也非常得意。他曾说，回家来，几乎三夜没睡好。因为在宫中当差的名角，都知道了这件事，回家来，一个传十个，十个传百个，第二天大家就都知道了，都来家探询。于是闹得家中人来人往，热闹了好几天。他自己一想，头一次虽然得了好，以后更得小心，从此害怕起来。幸而以后接续演了几次，都没有毛病才放了心。由此一来，不但在宫中得了面子，连在外边搭戏班也容易得多了。这个班也来约，那个班也来请，从此发达起来。而逢到宫里去演戏，升平署总管太监也特别照应，诸事代为出主意。[①]

2. 杨月楼三到上海

前面讲了，咸丰年间，杨月楼被他父亲带到北京，在天桥卖艺，拜徽剧名角张二奎为师，开始系统学习京剧武生，后来加入三庆班，逐渐有名，擅长演《芭蕉扇》《五花洞》《蟠桃会》等猴戏，人称杨猴子，深得班主程长庚青睐，光绪四年，做上北京精忠庙庙首，四品顶戴，兼领三庆班，光绪十四年，经进宫著名艺人张淇林保荐，入选升平署。

孙猴子的故事发生在这个时候。

杨月楼这年36岁，演技纯熟，嗓音洪亮，如日中天，进宫之后，自然讨得慈禧太后喜欢。第一次演完戏，慈禧太后召见他，对他说："你站起来。"杨月楼初次进宫演戏，谨小慎微，一听慈禧太后要他站起来，不知何事，也不知合不合宫廷礼节，跪在地上犹豫不决。升平署总管忙小声说："快起来，谨防君前失礼。"杨月楼不知何故，突然学猴子就地打几个滚再跳起来。慈禧太后先是一惊，随后哈哈大笑说："活脱脱一个猴王。给赏。"

① 北京市政协文史资料委员会编：《京剧谈往录三编》，北京出版社1990版，第123页。

杨月楼存照

近伺太监给他1个锞银。

杨月楼就此开始内廷供奉生活，因猴戏受宠，常常被慈禧太后点名进宫承应演戏。慈禧太后把他的猴戏翻来覆去看，百看不厌，次次给的赏赐都是众艺人之首，引得张淇林、孙菊仙、杨隆寿、穆长寿一批先进宫的艺人犯嘀咕。

杨月楼的名声大了，上海戏院纷纷向他约戏。杨月楼多次去过上海演出，喜欢那儿的洋派气氛，现在有人来约，勾起他袅袅旧情，便向升平署请了俩月假去了上海。一路上，杨月楼想起先前在上海的辉煌。18年前，同治十一年，杨月楼从北京去上海，加入金桂轩班，在丹桂园演出《安天会》中孙悟空一角儿，嗓音洪亮高亢，扮相英俊雄伟，上得台来，原地连翻108个筋斗，赢得满堂喝彩。上海多贵妇，富而有闲，得知北京来个美男子，纷纷前来看杨月楼的戏，一时传为佳话。

这是一次。这次在上海没待多久，原因是"继以狎妓案，乃避之北京"。第二次到上海是3年后，光绪二年，杨月楼不搭班，自己开设戏院，取名鹤鸣园，专演猴戏。这次在沪似乎也不顺利，或者惦念北京梨园，两年后回到北京，搭三庆班，在程长庚手下踏实演戏。这路子好像对了，杨月楼从此顺水顺风，回北京不久就做了庙首，程长庚去世后，他做了三庆班班主，几年后又进宫成了内廷供奉。

杨月楼暮宿晓行，第三次逶迤来到上海，自然受到热烈欢迎，成为沪上酒肆茶楼最新消息。女眷不爱出门，先不知道，都是男人回家摆谈，便想起前些年杨月楼在舞台上的绰绰丰姿，暗自喜欢，也不言语，改天有了机会，便约上几个姐妹去过戏瘾，看了自然连呼值当。这样一传十、十传百，沪上贵妇都以争相目睹杨月楼为荣。其中铁杆粉丝看了午场出来，余音绕耳，容颜婉在，便不肯走，出去转一圈儿吃点小吃又回来看夜场。

这等好事自然令大把银子滚进戏院，戏院收入倍增，杨月楼戏份提成上涨，于是皆大欢喜，弹冠相庆。

杨月楼回京后大病不起，再也没能进宫演猴戏给慈禧看，而且再也爬不起来。回京 1 年后，于光绪十六年突然去世，享年 48 岁，一颗巨星划过天际坠地，结束了他短暂而光辉的一生。

3. 白猿献桃

杨月楼去世前，见谭鑫培来看他，挺起精神托付谭鑫培，请他收自己的儿子杨小楼为徒。杨小楼时年 11 岁，已学过几年戏，精灵活跃，天赋聪明。谭鑫培当即收杨小楼为徒，替他取艺名嘉训。

杨月楼去世后，慈禧太后特别喜欢谭鑫培演戏，三天两头都点他进宫当差，次次都有赏赐。谭鑫培不负慈禧厚望，认真演戏，成为进宫艺人中的佼佼者，留下许多脍炙人口的故事。

谭鑫培入宫之后，因为太后欣赏，赐四品服，不免骄傲自大，对宫里一般太监冷眼相待，无意中得罪人不知道，惹出演猪八戒的故事。事情的经过是：谭鑫培送李莲英一条花色漂亮的凉带。一个小太监看了很喜欢，找谭鑫培要一条。谭鑫培一口答应，但后来事多给忘了。小太监怀恨在心，伺机报复，寻机向慈禧太后进言，说谭鑫培在外边擅长演《盗魂灵》的猪八戒。慈禧暗笑不语。

下面的故事是著名文史作家周简段讲述的，言简意赅，直引如下：

有一次慈禧看到戏目上没有谭鑫培的戏，便问这是怎么回事。太监说他有病请假。慈禧说："他在我面前还摆架子。给我打二十板子。"旨意一下，谁敢不遵？但掌印者一想：要真打二十板子，非打坏了不可，等慈禧再提出要看老谭的戏，说打坏了不能演，责问起来谁担得起？于是只好装模作样地把谭鑫培带到一间小屋里，只听见板子响，其实没有真打，然后带到慈禧面前谢罪并请点戏。慈禧想刁难他，就

说："这下子怎么使怎么有，就演《盗魂灵》吧。"这可难住了谭鑫培，他根本不会这出戏。名丑王长林说："你不要怕，我保你上。"于是赶紧在后台给他说戏。谭鑫培还真行，演猪八戒上场"闷帘倒板"，唱的是"龙凤阁内把衣换"，出台后慢三眼是"杨延昭下位迎接娘来"。此后每一句唱腔换一出戏词，还恰到好处。遇到妖精开打，他仗着一身好武功，也演得极为精彩，最后又做出猪八戒的几个呆相。慈禧看了甚为欢心，传旨给赏。谭鑫培挨打又受赏，哭笑不得。[①]

可以与谭鑫培媲美的是侯俊山。侯俊山是河北万全县人，父亲侯世昌给财主打短工养家糊口，母亲在他两岁时病逝，他便寄养在怀安县两旗屯村姥姥家。8岁时，他舅舅让他拜村里秧歌艺人二俅为师，学唱秧歌。9岁，他进张家口园馆班学戏，10岁登台演小戏《鬼拉腿》出名，17岁到北京，搭全胜和班演出，会演十三出旦角戏，人称十三旦，39岁时进宫做内廷供奉，演技纯熟，嗓音脆亮，人称梆子花旦鼻祖。

侯俊山进宫后善于向先前进宫的艺人学戏，更注意观察和揣摩慈禧太后的好恶，语言非常妥帖，很讨慈禧欢喜，连连获得重赏。

清朝戏曲专家齐如山讲了个侯俊山"白猿献桃"的故事：

孙菊仙在旁边说，不止留神佛爷对于自己，连对别人的情形也要留神。我们戏班中最能揣摩佛爷心理，最能讨好者，当推侯俊山（十三旦）为第一。这小子可真有门。一次佛爷议论某人演《送灯》，说某一句的身段可真好看。这小子听到耳朵里了，过了两三个月，他演这出戏。他跟那人不是一样的路子。他看着佛爷高兴，特别故意没有照那个样子演。佛爷挑了眼了，说你应该怎样怎样演法。他恭维了佛爷一大顿说：

① 周简段著：《梨园往事》，新星出版社2008年版，第90页。

佛爷可是经多见广，看得多，知道得多，奴才听见老辈说过，好像就是这种演法，常想改过来，但记不清了，文人又多不知道，如今得佛爷指教，真是一生的幸运，趴下叩三个头谢恩。这样一来，佛爷不但没有降罪，且大为高兴。你看这小子鬼不鬼？

德霖又说：一次十三旦回老家张家口，回京带了两棵大白菜，两个大茎蓝，都重二三十斤。他带到后台，得了个空儿，他扮成了一个猴，头顶大茎蓝，跪于台上，算是白猿献桃。西太后大乐，赏了他20两银子。[1]

这是十三旦侯俊山的一面，因为得宠，自然招人怨恨，但他还有另一面，特别不可或缺的一面，那就是开了清宫戏班演梆子戏的先河，说中国京剧不能不说他。

十八年先挑了相九霄（旦）、刘七儿（丑）、龙长胜（生）。相九霄即田际云。他本工梆子花旦，又能演出武生戏，技艺出众，民国后成为戏剧改良家。随即又选进在京城名声大噪的梆子（秦腔）艺人侯俊山任民籍教习。侯俊山艺名十三旦，在北京有"状元三年一个，十三旦盖世无双"一说。他能演《玉堂春》《红梅阁》等唱功戏，武能扎靠演出《伐子都》《八大锤》等，这样的全才演员极为少见。在他和田际云进宫前，未见宫里有过梆子的演出记录，当然，外班很有可能曾在宫里演过梆子戏。[2]

4.穆长寿逃跑

民籍艺人进宫当差并非人人满意，有混得好的如谭鑫培、侯俊山等，

[1]　北京市政协文史资料委员会编：《京剧谈往录三编》，北京出版社1990年版，第129页。

[2]　丁汝芹著：《清代内廷演戏史话》，紫禁城出版社1999年版，第247页。

有混得差的如穆长寿等，表现不同，待遇不同。

穆长寿是北京满人，字凤山，生于1840年，早先喜欢京剧，是北京翠峰庵票房票友，后来下海，先后搭永胜奎班、嵩祝成班、四喜班，擅长演铜锤兼架子花又能武花，能唱大轴子，开净角演大轴之先例，演唱特点是好用鼻音，开净角花脸唱法新路，光绪十一年被挑选进升平署做内廷供奉，名声大震。

穆长寿45岁进宫，是光绪年间进宫较早的内廷供奉，早孙菊仙、时小福1年，早杨月楼3年，早谭鑫培5年，早侯俊山、田际云6年，早汪桂芬17年，早王瑶卿19年。

穆长寿在宫里待了8年，年纪已是53岁，虽说内廷供奉日子还行，种种处罚也与他无缘，但因为年纪大了手脚不灵光，身体也有病，想法也多，不愿受人拘束，特别是看到同行横遭惩罚，便起了离开宫廷的意思。这时升平署的总管是何庆喜。穆长寿向何庆喜反映自己的困难，想到上海找西医治病，实际是借机脱离升平署当差。何庆喜替他向慈禧太后汇报。慈禧太后不答应。

转眼来到光绪十九年，一个机会来了。这年，停了很久不招民间戏班进宫演出的禁令开禁了，为的是庆贺慈禧太后六十大寿。这个理由很充分，没有人好反对，也没有人能与慈禧太后抗衡，于是年初便定了下来，具体落实者是升平署总管何庆喜。何庆喜忙乎一阵后发现，宫廷戏班，加上长春宫戏班，都不能胜任大寿演出，便在这年六月十一日给慈禧太后写报告说：

> 本署内外学生实不符应差，奴才叩请天恩，传外边各班角色与光绪十九年七月初一日起，轮班进内，排演差事，以备庆典承应。为此请旨。①

① 丁汝芹著：《清代内廷演戏史话》，紫禁城出版社1999年版，第32页。

这事慈禧太后招呼在前，何庆喜禀报在后，何况涉及慈禧太后自己，自然一报即准，下懿旨就这么办，要何庆喜多选好戏班报来供审查。不久，北京一些著名戏班便接到进宫排演差事通知，按部就班，开始进宫承应。民间戏班整体进宫演戏，远比内廷供奉单个进宫当差复杂。不说别的，单是一个戏班几十号人的吃住，一次进来两三个戏班就是百余人，虽说也就是提前一天进宫，第二天演完即打道回府，也够升平署总管何庆喜喝一壶。何况这些艺人是朝廷请来贺寿的，特别是那些名角，脾气大，动辄跟你较劲，也就常引得何庆喜火冒三丈，以致误了差事，自己受罚不说，还带着几个首领挨批。

　　光绪十九年慈禧万寿庆典期间，外班和升平署演出日日不息，她仍然不断地挑剔指责，降旨："总管何庆喜因错差务，罚月银六个月，首领四名因错差务各罚月银三个月。民籍学生许福雄、阿寿、李永泉此三名革去钱粮米，著在本署效力当差"。十六日又奉旨："总管何庆喜因错差务，罚月银六个月，首领四名因错差务各罚月银三个月。"毫不在乎在万寿节期间肆行不义，处置众多的太监个外间艺人。过后，慈禧有时也会将罚银减免一部分。[①]

许福雄等 3 个民籍艺人受罚，对穆长寿的震动很大。他看见这 3 个人被革去钱粮米后，还得在升平署效力，即白当差，而赏赐自然没有，不禁担心自己，若是有个差错，还不被慈禧太后处罚吗？这时又发生一件事，著名艺人陈德霖等 9 名内廷供奉不知何故犯了事，慈禧太后下懿旨，不准他们演戏，但他们还得进宫当差，就是坐冷板凳，自然没有赏赐，白耗时间，

　　① 丁汝芹著：《清代内廷演戏史话》，紫禁城出版社 1999 年版，第 259 页。

还遭人白眼。

穆长寿看在眼里慌在心里，心里酝酿多时的离开升平署的想法便发酵开来。他想了几夜想到一个办法——三十六计走为上计，干脆一走了之。这年五月下旬一天，穆长寿趁着宫里连着几天没自己当差的机会，带上金银细软，家产和家人早就处置妥当，悄悄离开北京。六月一日，升平署排了穆长寿的戏，可久等不来，只好找人救场。第二天、第三天，也有穆长寿的戏，可仍然不见穆长寿人影。升平署总管何庆喜急得团团转，六月一日当天就叫人带话传穆长寿，没结果，又派人去他家找人，也没下文，心里咯噔一下，难道穆长寿出事啦？六月四日，何庆喜给慈禧太后禀报说：

> 六月初一日承应戏，民籍学生穆长寿未到，奴才失察。初二日奴才着人传唤穆长寿，并无踪迹。奴才不敢耽延，恐误差事。穆长寿实系无故逃走，应交内务府派番役拿获。谨此奏闻。[①]

慈禧太后接到报告大发雷霆，传来何庆喜一顿训斥，当即口谕内务府、顺天府务必将穆长寿捉拿归案，又命令内务府加强对宫里外籍艺人严加管理，不准再出现类似情况。内务府和顺天府接到慈禧口谕，立即会同捉拿穆长寿，经过一番调查，发现穆长寿已逃往上海，便立即会同刑部，发文给上海府，责令上海府抓捕穆长寿。

穆长寿逃出北京，不敢张扬，白天住店，夜里行走，遇到官兵心惊胆战，往乡下僻静处躲藏，不免行动迟缓，待辗转到上海，上海府早已布下天罗地网，住进旅店当天便被抓获，第二天便被押解回京。一路上穆长寿后悔莫及，担心此去性命难保，几次想自杀了事，无奈看守官兵盯得太紧，没有机会下手。

① 丁汝芹著：《清代内廷演戏史话》，紫禁城出版社1999年版，第261页。

回到北京，穆长寿被关进刑部大牢。慈禧太后接到禀报一声冷笑，想了想说："这等伶人太不知好歹，竟做出如此荒唐之事，难道我虐待了他们不成？哪次看戏没给赏赐？可恨！着革去穆长寿钱粮，交慎刑司枷号3个月，嗣后只准他在北京自谋生路，不准去外省演唱。"

慎刑司是内务府的下属机构，掌管上三旗和太监宫女的刑事案件，有惩罚、关押权力。穆长寿被押往慎刑司。慎刑司给他带上木枷，套上铁链，关在一人宽窄的木栅栏里，锁在内务府衙门大门旁边的石狮子边上，站了3个月，供来往行人观看，以示惩戒。穆长寿时年53岁，身体有病，北京上海来往旅途非常疲劳，带枷站在木栅栏里不能蹲不能坐，每日只给两个窝头一点咸菜维持生命，实在是苦不堪言，几次昏死过去，被冷水泼醒，埋怨自己误入升平署。

3个月期满，穆长寿被释放出来，已是奄奄一息，不能走路，被亲朋好友抬走，寄宿在朋友家里，稍微好一些后，便告别朋友出门而去，再无消息。穆门弟子受此打击，搭班无门，生计成了问题，不得不否认自己是穆门弟子，改换门庭，但穆长寿始创的花脸行西皮二六板已风行宫廷内外，大江南北，无声传扬着穆长寿对中国京剧的一份贡献。

穆长寿没有寻死自杀，而是害怕再被迫害躲藏了起来。19年后，清朝垮台，民国二年，穆长寿终于结束自我流放生活，重新回到京剧舞台，在上海丹桂园演出《御园救驾》《摇钱树》等剧，大受欢迎，传为佳话。这时穆长寿已是73岁高龄老人，此番登台不过是一吐19年冤情为快罢了，所以演出几天后便撒手人寰。这次复出成为绝唱。

二、光绪打鼓

1.十三妹

有其母必有其子。慈禧太后喜欢戏曲，她的儿子光绪皇帝喜欢打鼓。光绪帝16岁亲政，18岁结婚，算是长大成人，也就有了发挥个人爱好的条件。

光绪皇帝存照（珍妃摄）

他觉得打鼓有气魄，打鼓指挥演出。

有个安徽安庆人叫余玉琴，7岁入科学戏，13岁出科，在上海丹桂园搭班演出，16岁长成英俊少年，且演技成熟，能演文武旦戏，闻名上海，20岁进京入四喜班，演出《儿女英雄传》，以扮演剧中人十三妹一鸣惊人，23岁入春台班，同时入选升平署，成为慈禧太后和光绪帝很喜欢的花旦兼武旦。

这一天光绪帝散朝回来，没有批阅奏章的兴趣，便叫传戏，指名要余玉琴承应《儿女英雄传》。余玉琴刚入宫正待亮一手，听说光绪帝传戏大为兴奋，迅速扮好妆穿好戏服，随戏班诸人在升平署总管何庆喜带领下来到漱芳斋小戏台候驾。不一会儿光绪帝驾到，落座便叫开戏，还口谕免去前面的排场，直接演《儿女英雄传》。

踏着一阵锣鼓点子，余玉琴步出"将出"门，迈着碎步来到舞台中央，随锣声一个转身亮相：短袄，彩裤，踩跷，头包绸子，腰系三角腰巾，双目炯炯，容光焕发，好一个英姿飒爽的侠女形象，令光绪帝大为惊讶，脱口叫道："好！"

这是一出武旦戏，既要唱腔优美，又要武功卓著，很考艺人基本功。余玉琴科班出身，幼而学，大而上台实践，摸爬滚打十余年，早已练就一身文武旦角本事，加之首次为光绪帝演出浑身是劲儿，把个十三妹表演得淋漓尽致、栩栩如生。

中国社科院研究员幺书仪对此有一段精细的描述：

为了表现这位有胆有识、身怀绝技的姑娘，余玉琴在表演中设计了不少高难的动作。比如，为了表现十三妹翻墙而过的情境，是在下

场门放张桌子，跑过去两手一按，脑袋顶着桌子转身翻下去。他这样的过桌子立即就成了一个看点。又如，表现十三妹在能仁寺用弹弓射杀凶僧的过程是：他从下场门上场，蹬着椅子上到摞着的两张桌子上，两手抓住上栏杆（旧时舞台前方的两根柱子之间，距离舞台地面大约三米处，固定着一根铁杠子，叫作上栏杆），把身体向上一悠，两只脚（木制小脚）就勾到栏杆上，忽然之间两手撒开，头朝下，做倒挂金钟的惊险动作，然后马上一挺腰起来，用手抓住杠子，把一条腿跨过去，用脚腕子勾住杆子。这时候就应该恰好是凶僧拿刀要砍安公子了，十三妹此时左手拿弓，右手拉弦，一拧身就射出了弹子，凶僧应声而倒。①

光绪帝看得目瞪口呆，连连叫好，又连连叫赏。近伺太监便不断向戏台上扔铜钱。演出结束，光绪帝意犹未尽，在余玉琴前来磕头谢赏时，连连发问。他问："你是哪里人？学戏多久了？"余玉琴如实回答。光绪帝问："你在哪里学的？口音不是北京啊。"余玉琴如实回答。光绪帝说："你跟朕来。"说罢起身而去。余玉琴不知如何是好，盯着总管何庆喜。何庆喜喜上眉梢，急忙说："皇上喜欢上你了，还不快起来随驾呀！我带你去吧！"

余玉琴随何总管尾随光绪帝来到乾清宫，在宫门前走廊上跪下候旨。一会儿有太监出来叫余玉琴进去。余玉琴便随他往里走，穿廊过室，走了好一阵，逶迤来到一处宫殿。光绪帝见他来了，笑嘻嘻冲他招手说："你过来。"又掉头对身边的皇后说："这便是朕说的伶人，皇后瞧瞧是不是很可人？"皇后叫隆裕，时年23岁，满洲镶黄旗人，是慈禧的弟弟、副都统桂祥的女儿，3年前由慈禧太后钦点与光绪帝成婚，次年立为皇后，住

① 幺书仪著：《程长庚、谭鑫培、梅兰芳——清代至民初京师戏曲的辉煌》，北京大学出版社2009年版，第265页。

余玉琴画像

钟粹宫，这会儿过来给光绪帝请安。

余玉琴走进去见有妇人在，心想准是皇上嫔妃，立马停住脚下跪磕头。皇后已听光绪帝讲了新近来的民间艺人如何如何，也想见识见识，便叫光绪帝召来看看，现在见他来了，款款一笑说："平身说话。"余玉琴便起身，低头看地，局促不安。光绪帝起身走过来，拉着余玉琴的手摸着说："皇后你看，这庄儿可人不可人？"皇后顿时皱了眉头，把脸扭一边。

隆裕皇后比光绪帝大3岁，十分懂事，很得慈禧太后喜欢，慈禧太后叫她多看着点光绪帝，所以光绪帝本来一脸高兴，见裕隆皇后变了脸，知道自己不恰当了，急忙撒手，拍拍衣服对余玉琴说："你去吧！"

光绪帝的担心果然不是多余，第二天去给慈禧太后请安便有了"果子"吃。慈禧问："皇帝喜欢余玉琴？"光绪帝心里咯噔一下，看一眼旁边的裕隆皇后，垂头答道："皇儿不敢。皇儿知错了。"慈禧太后说："皇帝知错就好。那些伶人不过供人消遣，何必动情？要不是皇后提醒你，还不知道要怎样？你得谢谢皇后才是。"光绪帝极不情愿地对裕隆皇后说："谢谢皇后提醒。"慈禧太后问："皇帝准备怎么办？"光绪帝说："皇儿再也不想见她。"慈禧太后说："这就对了。"

出得长春宫，裕隆皇后欲言又止，光绪帝恨恨地看了她一眼，兀自走开。过了几天，又逢余玉琴当差演戏。光绪帝把他上下一打量，嘿嘿一笑说："余玉琴，你腰上的刀是真刀还是假刀？"余玉琴顿时皱眉蹙额，赶紧跪下说："草民有罪。草民带的是真刀。"光绪帝说："胆大包天，竟敢御前持械。来人啊，给朕拿下送刑部！"余玉琴磕头连连求饶，但无济于事，被御前带刀侍卫强行带走。

后事如何？幺书仪研究员引用了一段历史记录：

> 清德宗（光绪皇帝）最赏识玉琴。玉琴演《能仁寺》甫下场，犹未及卸妆，德宗召之入殿，携玉琴手顾后（皇后）曰："庄儿（余玉琴在宫廷中的昵称）真可儿"。后以其近御座将诉诸太后。德宗惧，视余伶所佩刀非假物，将律以"御前持械罪"，挥之出曰："送刑部"。余伶遂报"暴故"。故歌楼绝迹者几二十年，至宣统时，始敢稍稍与人交接。民国以来，偶于氍毹间一露。①

这段话后半截的意思，余玉琴被送交刑部处理后，无法再立足北京，便由家人报官说得急病突然死去，于是二十几年不再见余玉琴在戏院出现，直到宣统年间，才悄悄出面与人联系，到了民国，偶尔出现在舞台上。

不难看出，正值英年的一代著名京剧艺人竟被迫隐藏二十几年。不过也不必计较，这不过是一个传奇故事而已。即或如此，这样的故事还是让人窥见内廷供奉寒心的一面，读来唏嘘。

2. 光绪赏饭

光绪帝除了喜欢看戏还喜欢打鼓。亲政之后，光绪帝越发喜欢打鼓，常把升平署的鼓师、民间打鼓高手沈宝钧传来请教，放下身段，向沈宝钧学习打鼓。沈宝钧时年35岁，是光绪五年选进宫的，算是老内廷供奉，长年搭四喜班演戏。他是安徽人，从小拜师学鼓，老师有同治年间著名鼓师刘兆奎。

这天，沈宝钧被光绪帝传教打鼓，带上家伙，随太监坐船登瀛台，穿廊过院来到正殿，跪在地毯上候驾。不一会儿有人喊"皇帝驾到！"便听见殿外脚步声，光绪帝边走过去就座，边说："今儿个打哪段？"沈宝钧

① 幺书仪著：《程长庚、谭鑫培、梅兰芳——清代至民初京师戏曲的辉煌》，北京大学出版社2009年版，第267页。

回答："接着上次的来。"光绪帝说："好。朕昨儿个练了几遍，正好打给你听听，看看有啥不对？"沈宝钧回答："皇上勤奋聪慧，保准打在点子上。"

君臣二人这么聊着。光绪帝喝罢茶说一声"开始吧！"边说边起身走几步来到鼓架旁，升平署的鼓被要来架在这儿供使用，拿起架子旁的鼓锤比画比画，便咚咚咚打将起来。沈宝钧自己带着鼓，搁在地毯上，他人在鼓边半蹲半跪伺候。光绪帝打一会儿鼓停下来问："怎么样？"沈宝钧回答："总体不错，只是开始几下要这样来。"说着便打给光绪帝听，打完又说："请皇上照着打3遍。"光绪帝就咚咚开打。沈宝钧鼓艺高超，深明乐理，会打400多出昆腔曲、皮簧戏鼓，光绪帝对他十分尊重，言听计从。

到了饭点，御膳房送来饭菜。太监上前请示何处设膳。光绪帝正在兴头上，不假思索说："就在这儿吧！"于是众太监摆桌子，御膳房的人提着食盒鱼贯而入，顷刻间30道菜肴摆上桌，顿时满殿芳香。光绪帝放下鼓锤，就盆洗手，回身就座。沈宝钧起身伺立，拱手说："禀告皇上，草民告退。"光绪帝说："朕还没过瘾呢，你别走，赏饭——"近伺太监不知如何赏饭，眼巴巴望着光绪帝。光绪帝说："赏三碗菜，给他边上另摆一桌就是。"近伺太监便找来茶几矮凳放置在边上，从满桌菜品中端来3碗，并取来一碗米饭、一盘糕点放茶几上。沈宝钧躬腰谢恩，坐下便吃。君臣二人各吃各的也不言语。

光绪帝赏饭有书为证：

十五年德宗（光绪）大婚后始亲政，万机之暇最嗜击鼓，即召立成（沈宝钧又名）入内，亲从受业，十余年如一日。尔时帝居瀛台之日子，其东临墙有门与升平署通，不时唤诸乐工往。夏用船渡，冬即冰床，皆使彼等先候于殿内，铺以红毡，半坐跪其上，帝至即开始击打。遇进膳便辄分玉食以饷。而沈有时方故弄狡猾，用冀解馋。一日立成（沈

宝钧又名）见帝桌上置点心盒一，即用鼓槌假为度曲击其盖，上亦随之击。沈作恐帝敲盖弗及状，即取盖放上前，盖去而点心外露，遂分赏众人食之。[1]

沈宝钧后来活到 66 岁，于民国七年在上海去世。沈宝钧的小儿子沈寿臣是著名锣师，曾入选升平署做乐手，子承父业，一门俩内廷供奉，传为佳话。沈宝钧的学生叫杭子和，是著名鼓师　打鼓 60 年，新中国成立后在天津戏曲学校做老师教打鼓。

光绪帝除了向沈宝钧学习打鼓，还向升平署吴姓锣师学打锣。这位吴姓锣师是江苏人，有个孙儿叫吴富琴，是民国初年有名的京剧旦角。光绪帝向吴姓锣师学打锣的故事是李洪春讲的。李洪春是 20 世纪 40 年代关羽戏的杰出代表，被同行称为"红净宗师"，从艺 80 年，德高望重，桃李满天下，1990 年去世，享年 92 岁，所讲之事应当可信。

唐朝的皇帝能打鼓，清朝的皇帝能打锣。光绪就是爱打大锣的皇帝。当宫里演戏时，这位万岁爷常跑到乐队去，接过大锣就打起来。他打锣是为了消遣，可打鼓佬是活受罪。皇上站着打大锣，打鼓佬能坐着吗？也只好站着，他什么时候不打，走了，打鼓佬才能坐下打。他打错了还不能言语，因为他是皇上啊。

他打大锣总爱传吴富琴的祖父进宫教，虽然被传去教锣，可从不给赏钱，梨园行背地里都说："光绪爷抠门儿。"一次，光绪让吴老先生带他自己的两面大锣进宫，进去之后一人一面打起来。教到半截儿，吴老说："我得跟您告假。"光绪问他："你有什么事吗？"吴说："家里揭不开锅了，我得上当铺去。"光绪问："什么叫当铺啊？"

[1]　北京市艺术研究所、上海艺术研究所编著：《中国京剧史（上）》，中国戏剧出版社 1990 年版，第 584 页。

吴告诉他当铺是怎么回事儿。话都说到这儿了，还不该吐个赏子吗？谁想光绪慢条斯理地说："喔，这倒是正事儿，别耽误了，你快回去吧，锣先留下吧，"不但没给赏钱，连锣也给留下了。[①]

光绪帝勤奋好学，演技大增，成为清宫最懂鼓锣的人之一。有个民间戏班进宫演出，自带鼓锣，带的是小堂单皮鼓。所谓小堂是鼓皮圆心小，声音高。光绪帝看了演出有意见，认为在大殿演出用小堂单皮鼓不好听，便对近侍说："你去告诉他们，外班承应戏都用大堂单皮鼓，不准再用小堂单皮鼓。"从此，民间戏班再进宫演戏都带上大堂单皮鼓。还有一次，宫里举办宴会，召来升平署戏班演出弋腔戏。光绪帝看了演出，对乐手不满意，叫来总管马得安说："弋腔怎么用京锣？改用苏锣才对啊！"马得安一听，遇到行家了，赶紧转身跑去后台传达圣旨。京锣产于北京。苏锣产于苏州，两者音色不同，一般人听不出来，只有行家明白。光绪帝不仅熟悉大堂小堂、京锣苏锣，还擅长打鼓，被宫廷鼓师鲍桂山评为"够得上在场上做活的份"。

提前说件后事。

这样的日子没能维持多久，后来光绪帝实施戊戌变法，发动和联合社会民主进步人士改旧制，搞立宪，向西方学习搞洋务，遭到慈禧太后坚决反对，并被剥夺皇帝权力，囚禁在瀛台。刚进瀛台的时候，对光绪帝的看守还不紧，还可以召艺人来瀛台演戏。这天来了一批艺人，其中有田际云。演完戏照例给赏谢恩。田际云单独叩谢光绪帝，把外边革命党人要他带的话带给光绪帝，还从身上取出一把手枪递给光绪帝。后来慈禧太后发现情况不对，加强了对光绪帝的看管，不准内廷供奉和外边艺人给他演出。光绪帝闲来无事，想打鼓消遣，叫人通知升平署送锣鼓来。这会儿升平署总

① 李洪春口述：《京剧长谈》，中国戏曲出版社 2011 年版，第 342 页。

管是马得安。马得安不敢答应，赶紧去请示慈禧太后。

慈禧太后是什么意见？清史专家丁汝芹有所描绘：

> 被囚禁在中南海瀛台的光绪帝有时传进民籍随手演练吹打，但慈禧对他这仅有的一点爱好都要加以限制，宫廷档案就曾记有关于万岁爷要锣鼓得通过太后的谕旨……总管面奉谕旨："以后皇上如若要响器家伙，等先请旨后传。"……首领孙义福传旨，以后万岁爷那不准言语差事。这些旨意显示他们的关系恶化在内廷早已公开，慈禧在太监首领等面前毫不掩饰对于光绪帝的仇视。[①]

3. 两代捡场人

光绪十一年四月，升平署进了一批民间艺人做内廷供奉，有净角穆长寿、随手贾成祥、捡场闫定等。穆长寿我们在前面讲了，在宫里待了8年不习惯，悄悄溜了，结果被从上海抓回来。随手贾成祥是武打艺人。捡场是干什么的呢？简单说捡场就是演出时搬置道具的服务人员。既然只是服务人员，宫里太监多的是，何愁没人搬道具？不是这么回事。捡场除了搬道具还有重要差事：在后台替在前台艺人保驾护航。

举个例子。著名相声大师侯宝林在说相声《阳平关》时说："捡场也不合理呀！你看着艺术不完整，舞台上也不干净，老有那么一个人跟着起哄，那儿见要跪下了，赶紧送垫子，跪那儿了，起来以后，把垫子拿起来再扔给他。"

这还是简单活。再举个复杂点的例子。新中国成立前上海闻人杜月笙业余唱票。一次杜月笙票演《连环套》饰黄天霸，因为紧张，在台上老是忘词儿，不但他急，后台的18位师傅也跟着跺脚。这18位师傅是谁？分

① 丁汝芹著：《清代内廷演戏史话》，紫禁城出版社1999年版，第272页。

别是正副总管、武行头、舞台监督、乐手、管各种衣箱的人、管上下门的人、捡场和负责烧水的人。

这时的捡场是苗胜春。总管叫他赶紧出去递戏词。换个人没法递，不熟悉，就是听总管说了也可能传错话。苗胜春熟悉很多戏的台词，捧着茶壶赶紧走出去，装着给杜月笙倒水，趁机在他耳边提词儿。杜月笙的台词就说流畅了，赢得台下高声叫好。

捡场还有个差事，协调演员上下场。比如台上艺人的演出临近结束，而与他配戏应当马上上场的艺人却迟到了，还在赶路，可台上的不知道啊，后台就得把这事告诉他，让他悠着来。这是捡场的事。捡场便会一扒帘子说："角儿，马后啊！"台上演员明白了，便在台上"抻"着演。迟到的艺人到场了，捡场又一扒帘子说："角儿，马前了。"台上演员明白，赶紧收场。

不难看出，捡场人员非常重要，是后台重要的管理人员，而宫里没这等人才，升平署便在民间找来北京梨园行著名捡场闫定。闫定的先祖是乾隆年间来北京的，是秦腔大师魏长生的随手，跟魏长生从四川来北京就没再回去，在北京定居下来。闫定的父亲是管衣箱的。闫定不是唱戏的料，所以从小就拜师学捡场，学了3年，出师后搭胜春奎班演戏，历经十几年，30岁被选入宫做内廷供奉，专门负责捡场。

闫定在宫里当差13年去世，年仅43岁。慈禧太后念其劳苦功高，让他儿子闫福顶替做内廷供奉。闫福子承父业，从小跟父亲学捡场，17岁成为捡场人。父子两代做宫廷戏班捡场，传为佳话。

三、最后看戏

1. 侯双印之死

说起打鼓，光绪帝还喜欢一个鼓师，就是侯双印。侯双印是民籍进宫当差艺人，擅长打鼓，曾经教过光绪帝，是个老好人，但却不幸死在宫里。那天宫里演戏，有梆子戏《秦琼观阵》，侯双印是鼓手。慈禧太后喜欢这出戏，

故意把这出戏摆在后面压轴，因为看戏时，不时有重要事情要她离开看戏台去殿里处理。果然，开戏不一会儿，军机大臣前来禀报急事，要慈禧太后去商议。慈禧太后便对升平署总管马得安说："你算着时间演，哀家去四刻钟赶回来看《秦琼观阵》，不准提前演。"

演出继续进行。宫里演戏规矩大，哪出戏演几刻有明确规定，不能延长，也不能提前。所以升平署总管马得安奉了懿旨赶紧调戏，上了一个演三刻钟的《铁笼山》，掐准时间等慈禧太后回来刚好上《秦琼观阵》。总管事多，前来陪同慈禧太后看戏的王公大臣、内廷嫔妃个个不是省油灯，这个喊，那个唤，忙得团团转。一个亲王的近伺太监走来拿起他就走，边走边说王爷气得扔茶碗了。马得安忙完这王爷的事，又被一个嫔妃喊去说事，忙得一塌糊涂。

慈禧太后回到殿里，处理完军国大事，一看时间，赶过去看《秦琼观阵》正好，便端茶打发走军机大臣，起身坐轿去戏楼。到得戏楼便问李莲英："《秦琼观阵》还没演吧？"李莲英去问升平署总管马得安。马得安大吃一惊，才想起《秦琼观阵》刚演完，也不清楚是怎么回事，急忙去后台责问戏班武首领："是怎么搞的！太后要看《秦琼观阵》，怎么就演完了？"武首领说："你不是叫演了《铁笼山》就演《秦琼观阵》吗？没错啊！"马得安说："《铁笼山》不是演三刻吗？怎么这么快就完了？"武首领说："啥三刻啊？老话了，早改为一刻半了。"马得安恍然大悟，是改了，是自己忙昏头忘了。

慈禧太后得知这事不答应，说："把这戏马上给我重演一遍。"马得安急忙起身去后台对戏班武首领说："快过来！太后要看《秦琼观阵》，你马上组织人做准备，这出戏完了就上。"武首领说："演不了，演《秦琼观阵》的人都散了，哪儿找人？"马得安拍桌子说："你敢抗旨不成！快给我去找，就是出宫了也给我找回来，找不回来我捆了你送太后处罚！"

武首领吓得面如土灰，急忙叫大家分头去找。不一会儿演《秦琼观阵》

的人陆续来了，立即清点人数，发现只缺鼓师侯双印。马得安问："侯双印呢？你们谁知道他去哪儿啦？"后台人说不知道。武首领说："说是出宫去了。要不换鼓师？我来试试？"马得安把他上下打量一番说："你？找死不是？慈禧太后就喜欢侯双印打鼓，换什么人都不行。给我去宫外找，谅他不会走多远，你们几个都去，找不回来都别回来了！"

再说侯双印，演完《秦琼观阵》，今天宫里的活就没了，但不能走，要等全部戏演完，领赏谢恩才可以回家，所以出得后台信步走着来到后门，抬眼一看，外面便是他俚街。"他俚"是满语"外回事处"的意思。宫里各处各宫的外回事处都设在这里，便于接待外边的人。内务府的一些机构也设在这里。他俚街开了很多店面，人来人往，很是热闹。

侯双印便走出去在街上转了转，然后进茶铺喝茶歇脚看街景。正喝着茶，突然听见有人喊"侯双印——"掉头看是戏班武首领，便站起身说："我在这儿呢。"武首领在人群中踮脚一看真是侯双印，急忙挤过来拉起他手就走，边走边说："太后要看《秦琼观阵》，就差你一个了，马总管大发脾气了，太后发火了。"侯双印一听大吃一惊，慈禧太后等着自己去打鼓，这不是大逆不道吗？顿时吓出一身冷汗，急忙甩开武首领的手拼命飞跑，边跑边喊："让道、让道啊！"武首领年纪大跑得慢，在后面喊："你慢点慢点，小心跌倒……"话未说完，只见侯双印一个趔趄摔倒在宫门石阶上，武首领急忙追上去说："你怎么啦？你怎么啦？"再一看，我的天，侯双印头撞石阶鲜血直流，大口吐血，赶紧摸脉，已经去世，顿时急得呼天唤地："侯双印死啦！侯双印死啦！"

慈禧太后等得不耐烦正待发脾气，见升平署总管马得安哭丧着脸跑来跪着说："侯双印他……死了！"不禁大吃一惊，问道："怎么死了？刚才不是还演戏吗？哪儿死的？谁欺负他了？我替他做主。"马得安说了实情。慈禧太后一惊，说："这戏没法演了，都散了吧。赏侯双印安葬银20两，由你替他办后事吧！"

2. 进宫要钱

转眼来到光绪二十年（1894 年）。

这一年，中国京剧界发生了一件大事——后来成为中国京剧大师的梅兰芳和周信芳相继横空出世，冥冥之中为中国京剧走向顶峰奠定了坚实的基础。

1894 年农历九月二十四日，梅兰芳出生在北京前门外李铁拐斜街一所京式四合院。他的祖父梅巧玲是著名京剧大师，已在 13 年前去世。他的父亲梅竹芬是京剧艺人，时年 21 岁。他的母亲杨长玉 19 岁，是著名京剧艺人杨隆寿的女儿。他的伯父梅雨田 30 岁，是著名的京剧胡琴圣手。

在梅兰芳回忆录里，有一段梅兰芳姑母秦氏的回忆：

> 畹华（梅兰芳小名）是生在李铁拐斜街梅家的老宅里的。那时先父（梅巧玲）已经去世多年。他的父亲竹芬是我的第二个哥哥，为人心地光明，存心厚道，唱的昆曲、皮黄全是学的他老爷子的玩意，可惜活到二十来岁就病死在这老宅子里了。那年畹华才 4 岁，就成了一个没有父亲的孩子。他的母亲是武生杨隆寿的女儿，也是一个忠厚老实人。她跟我二哥这一对配得倒是挺合适的。先父死后，就是我大哥大嫂（梅雨田夫妇）管家。在旧社会里一般旧脑筋不都是重男轻女吗？我大嫂养了几个孩子偏偏都是闺女，没有儿子。畹华在名义上是兼挑两房，骨子里的滋味可并不好受，所以他母子在那段日子里是很受了一点磨难的。到他 15 岁时，连母亲也死了。[1]

不难看出，梅兰芳虽说出身京剧名流世家，因为父母亲去世过早，"很受了一点磨难"，就有了点天将降大任于斯人的味道，说不定这正是他长

[1]　梅兰芳述：《舞台生活四十年》，团结出版社 2006 年版，第 7 页。

大后一举成名的原因之一，要是从小一帆风顺、无忧无虑，也许又是另一番情景。

梅兰芳降生后 3 个多月，1895 年 1 月 14 日，江苏淮安永泉巷屋里传来洪亮的婴儿哭泣声，未来的中国京剧大师周信芳来到人世,给正在走下坡路的周家带来希望。周家祖上，明朝出过江西道监察御史、福建、河南知县，但到了周信芳父亲周慰堂这辈情况大为不妙,只是县城布店的伙计。不过周慰堂没有读书做官也好，有了玩耍的空闲时间，在玩耍时结识了未来的妻子

位于北京李铁拐斜街 101 号的梅兰芳出生地—— 梅家老宅

许桂仙。许桂仙那时在春仙班唱戏，偶然来慈城镇演出。周慰堂也是单身，看了许桂仙的演出如痴如醉，不由自主追求她，先是天天去捧场，接着再去戏班帮忙跑龙套，最后下海做艺人。许桂仙深受感动，嫁给了他。周家族人反对这门婚事，屡劝不听，将周慰堂逐出周家祠堂。周慰堂只好与许桂仙随春仙班四处巡演，1895 年 1 月来到江苏淮安，租住在永泉巷一处民房。许桂仙在这里生下周信芳。周信芳后来大红大紫，1925 年花 5000 银圆，在宁波慈城镇重建周家祠堂。1994 年，淮阴区人民政府在永泉巷复建周信芳故居。

再说慈禧太后看戏。

周信芳诞生这年，慈禧满 60 岁，普天同庆，热闹非凡，清宫一连演十几天戏，每天进宫朝贺和领赏看戏的王公大臣络绎不绝。慈禧高兴给赏，人人有份，最高赏金达 20 两。赏金还是小头，据皇太后六旬档卷统计，为了这次演出，单是添置戏服和道具就花去白银 52 万两。

这年十月，负责筹办庆典的大臣文佩坐不住了,因为庆典拖欠银子太多，债主上门要账，便不断前去拜会户部尚书，希望他尽快支付庆典所用银两。

户部尚书问他欠多少。他说大概 1000 两。户部尚书告诉文佩，肯定支付，但时间上请容再拖延数月。文佩急得跺脚。

文佩没要到钱，讪讪回家，老远看见家门外停了不少车马，心里咯噔一下，债主找上门来了，转身开溜，去亲戚家住了一宿。第二天一早，文佩进宫求见慈禧太后，得到允许，来到长春宫，把昨天去见户部尚书的事说了，请求太后开恩拨款。慈禧太后刚退朝回宫，边喝参汤边说："都是些啥钱？"文佩回答："本年从一月十三日起，臣奉诏承办义和顺戏班等在颐年殿演出，到十月二日止，共演出 38 次，用的钱有饭钱、车费、津贴等项，共计 951 两银子。"慈禧太后说："不算多，找户部报销就是。"文佩说："臣找了内务府广储司总管六库郎中，他说应找户部。臣又找了户部，说还得找广储司。"慈禧太后皱眉说："这么推来推去的，是不满意我看戏吧？"文佩说："有人背后嚼舌根，说颐年殿的戏演多了……"慈禧太后打断他的话说："谁说的？"文佩回答："户部的人。"

颐年殿就是丰泽园的惇叙殿，光绪年间改的名，在瀛台之北，康熙年间是养蚕的地方，雍正年间是皇帝举行亲耕礼的地方，现在是慈禧太后休闲之地，宫内的不少戏就在颐年殿小戏台演，供慈禧太后等人观看。

停了一会儿，慈禧太后说："你拿了需用银两清单去找广储司报销得了，就说我说的。另外，这个义和顺戏班不错，再叫艺春班进来，昆弋乱弹都有，抓紧排练，转眼不是中秋了吗？得好好演几天戏，不准因此耽误承应啊！"文佩回答："喳！"

清史专家丁汝芹说：

9 个月中，仅艺人的饭钱以及各种勤杂人员的饭钱、车钱、津贴就是 900 多两银子。每班每次赏银只算 400 两，38 次共计 15200 两。如果加上十月初十日，慈禧寿辰和元旦期间外班集中进宫唱戏，全年

观看外班的花销应不少于 2 万两白银。[①]

光绪二十年，为了筹办慈禧六十寿诞，据"皇太后六旬"档卷统计，仅仅戏衣、切末的花费竟达 2 万余两白银（见王树卿、李鹏年《清宫史事》）。[②]

慈禧太后看戏的费用有增无减。

光绪二十二年西太后生日时，从十月初一到十五，共计演戏十天。除升平署内学的吉祥戏和西太后的太监科班演出之外，每次都有外边的民间戏班子被传戏进宫：初一衣顺班，初七宝胜和班，初八玉成班，初九同春班，初十四喜班，十一日四喜班，十二日义顺班，十三日宝胜和班，十四日玉成班，十五日同春班。[③]

以光绪二十二年差事档统计，四喜、玉成、承庆、同春、宝胜和、义顺和、福寿等班社，总共在紫禁城和颐和园演出近 50 场。每次赏银多为 400 余两，最少也有 300 多两。以该年二月义顺和班在宫中演戏为例："小元红二十两、灵芝草十四两、天明亮十两"，演员最少的二两，场面管箱人等三十四两、切末一百三十两，总计是四百七十两。[④]

朱家晋说：

光绪二十二年正月初一，赏四喜班：杨贵云 13 两、高德禄 12 两、杨荫堂 11 两、冯金寿 12 两、郭珺如（即德珺如）10 两、吴顺林 10 两、

① 丁汝芹著：《清代内廷演戏史话》，紫禁城出版社 1999 年版，第 33 页。
② 丁汝芹著：《清代内廷演戏史话》，紫禁城出版社 1999 年版，第 255 页。
③ 幺书仪著：《程长庚、谭鑫培、梅兰芳——清代至民初京师戏曲的辉煌》，北京大学出版社 2009 年版，第 102 页。
④ 丁汝芹著：《清代内廷演戏史话》，紫禁城出版社 1999 年版，第 32 页。

诸桂之 10 两、熊起山 9 两、宋万泰 10 两、贯增儿 6 两、陈崇山 10 两、胡得众 9 两、读秀山 8 两、王槐卿 8 两、张永卿 6 两、庞福保 8 两、刘景之 3 两。另外有赵永福、闫金福等 2 两、1 两，或不足两。连同原在四喜已被挑进升平署的在编人员：孙菊仙 22 两、龙长胜 11 两、金秀山 10 两、李子山 10 两、孙怡云 9 两、王福寿 2 两。一次演戏赏四喜班共 430 两，计 151 人。[①]

不难看出，清宫演戏的成本相当高，民间艺人进宫演戏的收入相当高，自然是一种资源耗费，也可见帝王将相养尊处优，不过也正是因为宫廷重视、高收入的刺激，民间艺人无不发奋努力，创作好剧本，谱写好曲子，提高演技，增强乐队，搞好道具、服装、化妆、调度等，从而客观上极大地促进了京剧的迅猛发展，所谓祸兮福所倚。

3. 看戏小故事

转眼来到光绪二十六年，八国联军打进北京，慈禧太后、光绪帝等逃之夭夭。这年七月二十一日清宫档案记载："老佛爷、皇上起銮，西幸长安避兵。"这一闹就是一年多。李鸿章完成和谈，签署《辛丑条约》，侵略军撤出北京后，慈禧等人于二十七年十一月二十八日回到紫禁城。升平署总管马得安早一步抵京，恭迎慈禧，待慈禧收拾完毕，便上前请示说："奴才已备下戏班替太后演戏压惊。"慈禧问："戏班还在？好好，明儿就安排一场吧！我已好久没看戏了。"

慈禧又问："京里情况如何？"马得安回答："损失惨重。奴才听说内务府金银库全遭盗劫，损失殆尽。奴才管辖的升平署同样惨遭横祸，颐和园库存的 63 箱戏服、道具、乐器、22 挑小物件遭抢劫一空。"慈禧问："人呢？情况如何？"马得安回答："谭鑫培一病不起，孙菊仙奉洋教被

① 北京市艺术研究所、上海艺术研究所编著：《中国京剧史（上）》，中国戏剧出版社 1990 年版，第 626 页。

人追打，逃去上海，汪桂芬失恋出家，杨隆寿死于战乱，刘永春去了外地，时小福、刘赶三已死，老总管禄喜去世。内廷供奉没领到月银，经济困难，希望朝廷尽快补发口粮银钱。京城戏楼园子多半被烧毁，艺人无处演戏。"慈禧长叹一声，无以答对。

马得安所说大致不差，庚子之乱后的北京梨园一片凋零。

何时希回忆这段历史说：

从五月十九日，大栅栏老德记起火，烧至次日，火尚未熄。火势由大栅栏往西，烧恒昌油局，惠丰堂未全烧；往北烧至西沿河，东西荷包巷子，正阳门前楼满烧，正阳牌楼则完全存在；前门大街迤西满烧，至齐家胡同、粮食店北口，六必居、中和园等均在回禄之中；大街迤东完全未动。戏园子只有广和楼、天乐园（现在华乐）存在，其余如中和园、庆乐园、三庆园、同乐轩、庆和园（即今老德记西隔壁、瑞蚨祥地址便是）等六处戏院尽付一炬。三千余梨园子弟，个个仰面呼天，嗟叹失业，自顾不暇，告贷无门，多有断炊之虞。大都去当铺典当，每件只当当十大钱一吊，而每日粮店买面，须半夜四更天去等门，只卖二斤，也是半麸半面，需当十大钱440文一斤。日出为止，稍迟一步，则此日断炊也。[1]

慈禧又问："那这些艺人如何生活？升平署什么意见？"马得安回答："署里目前困难重重，只好减半发薪，待时日好过一些再补发。"慈禧问："他们同意吗？"马得安眉头紧皱，怔怔无言。慈禧看出端倪，说："你这是强人所难吧？"马得安说："奴才正要禀报这事。陈德霖已经出面找奴才了，要求立即补发口粮津贴，否则没法活了。奴才……"慈禧其实已

① 北京市政协文史资料委员会编：《京剧谈往录三编》，北京出版社1990版，第222页。

大致知道陈德霖带头要津贴之事，便说："朝廷再困难也不至于缺这点银子，给他们补发吧。"马得安想听的就是这句话，忙回答："喳！"

在陈德霖等人的正当要求下，内务府不得已，只得补发了部分月银："因禀请前来查该教习所禀，系属实情，自应量加体恤，著由堂上存款项下，照该教习等每月所食钱粮数目，按五成新章发放四个月津贴银两，著该于本月十七日赴公堂所承领。特谕。"[1]

补发津贴，稳住人心，接下来便是重建升平署戏班，于是再度去民间招艺人进宫。这事由内务府堂郎中庄五负责。庄五奉慈禧懿旨，找到北京精忠庙庙首余紫云，要他挑选优秀艺人进宫。在精忠庙推荐的基础上，经过升平署总管马得安具体考核，再将初选名单上报慈禧，由慈禧朱笔勾定，于是产生这年进宫的名单：陆华云、龚云浦、慈瑞泉、周如奎、瑞德宝、王瑶卿等。

前面讲了，慈禧看戏纯属消遣，高兴了，自己上台演戏，叫李莲英等太监宫女都上台演戏，不高兴了，这儿得改，那儿得改，还动辄处罚艺人，就是所谓为所欲为。下面讲几个慈禧看戏的小故事。

（1）增加雷公雷婆

慈禧传谭鑫培、罗寿山进宫演《天雷报》。这是一出鞭挞忘恩负义、知恩不报的戏。草鞋匠张元秀收养弃婴，取名张继保，辛苦抚养到13岁，被他亲妈发现带走。张元秀夫妻老来无靠，沦为乞丐，得知张继保考中状元，前去相认，遭拒绝，悲愤无望，双双自杀身亡。老天不容，雷公劈死张继保。

① 丁汝芹著：《清代内廷演戏史话》，紫禁城出版社1999年版，第265页。

《天雷报》剧照

演出时，为了惩罚忘恩负义的张继保，有打雷闪电的场面，由艺人扮演雷公雷婆、风伯雨师出场。慈禧看到这里皱了眉头，突然叫道："停、停。"升平署总管马得安忙朝台上喊："老佛爷懿旨：停戏——"后台管事心里咯噔一下，不知出了何事，急忙走出来带领台上艺人下跪听旨。慈禧站起身说："这个张继保忘恩负义太可恨！且止该遭两个雷公、两个雷婆劈死！给我加两个雷公、两个雷婆，八个雷公雷婆将他劈死！"后台管事急忙回答："遵旨——"

于是这场戏从雷公出场重演，只见 4 个雷公、4 个雷婆一起呼风唤雨，一时间雷声大作，将张继保劈死。慈禧在台下看了哈哈笑说："这就对了。有赏——"于是又停戏，近侍太监便抬一筐银锞子，一两重一个，上台发赏，台前台后，见者有份。大家跪叩谢恩。

（2）干吗留两句

慈禧看戏很认真，手里拿着剧本对着看，但凡有违，一清二楚，问清原因，要么处罚，要么下不为例。内廷供奉们进宫当差自然十分小心，不敢越剧本一步。光绪二十八年三月，王瑶卿被挑选进宫做内廷供奉，时年 21 岁。他演的第一出戏是《玉堂春》，操琴师是谢双寿，是王瑶卿的老师。接到

这出戏，王瑶卿有些紧张，害怕进宫第一炮哑火，就去找谢双寿请教。谢双寿进宫早，有宫廷演出经验，就给他讲了许多宫里演戏的规矩，叫他不要害怕，大胆唱。王瑶卿问："听说太后看戏都拿着本子，稍有不对便要指责，是不是？"谢双寿说："是这样，所以你进宫唱戏一定得照本宣科，不要加词减词。"

王瑶卿，祖籍江苏清江，生于北京，父亲是著名旦角王绚云，9岁学戏，12岁拜谢双寿为师，后来搭班三庆班、福寿班、四喜班演出，逐渐成为名角。后来，他在演出实践中进行革新创造，突破了京剧行当的严格分工界限，融汇青衣、花旦、刀马旦的唱、念、做、打，创造出旦行的新行当——花衫，成为中国京剧历史上承前启后、继往开来的艺术大师，培养了梅兰芳等众多弟子，新中国成立后做过中国戏曲学校校长。

到了演戏这天，王瑶卿照例提前一天住进宫里，熟悉舞台，熟读剧本。第二天上午9点多钟开始演戏。王瑶卿的戏排第二。临上场，谢双寿见他还是有些紧张，就走过去叫他别紧张，还把在宫廷演戏要注意的事重复讲了。王瑶卿听了直点头说："师傅您放心，我保证演好。"

谁知王瑶卿演这出戏就出了问题，惹得慈禧太后不高兴，叫李莲英来问罪。王瑶卿出了什么问题呢？

王瑶卿进宫演的第一出戏是《玉堂春》，由他的老师谢双寿操琴。进宫之前，谢双寿就嘱咐王瑶卿，告诉他宫里唱戏规矩多，千万不可走神，慈禧听戏爱看着串贯，台上唱的若和她手上看的不一样，怪罪下来，轻则罚点俸禄，重则兴许打演员几板子。

王瑶卿雕像

串贯就是宫里用的总讲，上面详细记载了唱词、锣经、扮相、动作，甚至尖团字都记得清清楚楚。谢双寿要王瑶卿也不要太紧张，宫里宫外演得都差不多。《玉堂春》中有一句词要注意，就是苏三出场后唱的几句散板中"苏三此一去，好比那羊入虎口有去无回"，其中"羊入虎口"一定要唱成"鱼儿落网"，因为慈禧属羊，她最忌讳羊字。

谁知演出后，李莲英奉命找下来了，原来在（哭头）后面，崇公道说："不要害怕，少时都察大人开脱了你的死罪也就是了。"接下去苏三还有句唱词："苏三进了都察院，好似入了鬼门关。"这两句唱词在外边已经改成扫头了，王瑶卿哪知道宫里还得唱。

一听说找下来了，连谢双寿也吓了一跳，只听李莲英说："老佛爷问啦，整出戏都唱了干吗留两句偷这个懒啊！"谢双寿忙解释说，宫外现在都是这样唱的，王瑶卿是头次进宫承差，不懂规矩，还望总管在老佛爷面前美言两句。李莲英听完后就把这事向慈禧回了。慈禧倒也没再说什么。[①]

再说个王瑶卿的故事。

王瑶卿虽说被问责，解释清楚了，慈禧并不见怪，反而认为他唱得好，对李莲英说："《阐道除邪》不是都唱不好吗？让王瑶卿试试。"李莲英就向升平署总管马得安传达慈禧口谕。马得安一听头疼，说："李总管，这怎么行？您老是知道的，太后亲自改的这个本子，先是内学的王福儿没唱好，再是外学陈德霖、孙怡云也没唱好，都吃了挂落儿，这王瑶卿初进宫门，年纪又轻，第一次演戏差点受罚，谅他也唱不好，还会弄得大家吃不了兜着走，请李总管回话解释一下吧？"李莲英说："瞧你说的，兴许这个王啥，对，王瑶卿能唱好。"

《阐道除邪》是8出连台戏，原来是昆腔，慈禧听了不满意，把其中第二出"勾魂辨明"改成皮黄，因为她毕竟不是专业乐师，改出来的东西

① 北京市政协文史资料委员会编：《京剧谈往录续编》，北京出版社1990版，第133页。

难免不成熟，所以这个唱不好，那个唱不好。慈禧并不觉得是自己的问题，认为是艺人不行，现在见新进宫的王瑶卿唱功不错，便把这差事交给他，也有考他的意思。

王瑶卿接了这事很紧张，生怕出差错被撵出去，就向老师谢双寿请教，还找陈德霖、孙怡云求救，然后自己研究戏词，决定改变唱法，长句子拿字绕着腔，短句子拿腔绕着字。到了演出这天，王瑶卿登台一唱，字正腔圆，悦耳动听。慈禧听了满脸喜悦，大加赞赏，对李莲英说："这孩子不错！不错！重重有赏！"李莲英就令人拿了四个5两的银锞。慈禧看了说："轻了，赏30两。"这是前所未有的重赏，令在场所有艺人羡慕不已。王瑶卿这次风头盖过陈德霖，真是喜出望外，赶紧下跪谢恩，禁不住两行热泪夺眶而出。

（3）甩帅印

慈禧看戏改戏不说了，再说她管戏。管戏本是升平署的事，民籍艺人进宫当差，得管吃管住，太监艺人事无巨细都管，是件头疼的事。慈禧处理军国大事日理万机，闲暇之余，也乐于管戏。光绪二十八年四月四日，慈禧发现有人冒领赏赐，叫李莲英查，果真有，便写了一道懿旨说："内学上场太监开团场轴子有角上赏单，没角不准上赏单。"意思是在演开场戏的时候，因为上场的人很多，几十上百个，有人没上场却趁机要求写上报赏单，冒名领赏。

对外籍进宫做内廷供奉的艺人同样严加管理。王福寿是著名京剧老生，光绪十七年进宫，外号红眼王四。他演戏有个特点，经常在戏台上搞点噱头，博观众喝倒彩一笑。他进宫后不敢放肆，规矩多了，但偶尔露峥嵘，做出一些意想不到的事来，惹来慈禧发脾气。

中国戏曲史专家徐慕云讲了一个万福生甩帅印的故事：

有一回宫里传差，西太后钦点汪大头的《取帅印》，万福生演军师，

李鑫甫演王子……都是好角，当然演来异常精彩。谁知这位四爷（王福寿）在他抱印走到下场门的时候，应值捡场的这人忙着张罗别的事，忘记将印接过，王四爷不由发了怪性，马上把印扔在地上，进了后台。

太后看了登时大怒，传旨把他同主管南府的魏太监唤到御前责骂一顿，并说道："这颗印是何等重要的物件，秦琼同尉迟恭两位爷争都争不到手，你怎么好把它随意扔在地上？比方说朕要赐给你一件珍宝，你难道不好好地捧回家去，就丢在半道上吗？这次罚你个大不敬，跪在院里。"一面又向魏不饱（魏太监绰号）斥道："你管南府，怎么这些规矩都不教导他们？着内务府罚俸半年，嗣后还要诸事当心。"

第二天，魏不饱到后台见了这位四爷，赶到他跟前就磕头说："我谢谢你的恩典。我这半年算是白累，请你老以后少发脾气好不好？"王四自从受了这次责罚，才遇事谨慎，在宫里不敢任性使气了。①

（4）不准辞退

慈禧这样的处罚其实很轻，因为她爱惜人才，而王福寿是人才，慈禧喜欢他，魏不饱才能给他磕头。说到人才，还有一位，就是大名鼎鼎的十三旦侯俊山，同样受到慈禧保护，不过保护好像过了头，适得其反。

光绪三十年二月十六日，升平署总管向慈禧禀报说："内廷供奉侯俊山今年50岁，两腿麻木，走路困难，已经不能演戏，耽误了许多差事。奴才请主子开恩，允许侯俊山出宫，另外招人顶替。"

慈禧对内廷供奉了如指掌，知道侯俊山其人。侯俊山就是十三旦，光绪十八年进宫，已做了12年内廷供奉，是能演文武戏的极少数艺人之一，也是最先以内廷供奉身份在宫里演梆子戏的人。慈禧说："你说十三旦，怎么这样？叫太医给拿拿脉吧，治好腿照样可以当差，人才难得。再说了，

① 徐慕云著：《梨园秘史》，生活·读书·新知三联书店 2010 年版，127 页。

我赠他黄马褂，赏他六品顶戴，何其威风？还不应当好好当差吗？告诉他不能出宫，安心当差。"

其实这是侯俊山的计谋。庚子后，他不满时弊，留须罢戏，不愿再进宫当差。插几句后话。1911 年，侯俊山回张家口定居，以演河北梆子为主，多次去上海、北京等地演出。1912 年，59 岁的侯俊山在上海丹桂园演《辛安驿》，《申报》登文报道称赞其"嫣然一笑，几欲倾城"。《立言画刊》登文赞赏说"较为奈聆，兼口清脆，韵味悠扬"。上海百代公司为他录制了唱片。侯俊山在上海演出多年，鲁迅看了他的戏说："老十三旦七十岁了，一登台，满座还是喝彩。"1935 年五月初一日，侯俊山病逝，享年 81 岁。

（5）陆四起班

光绪三十年，民间艺人陆华云被挑选进宫当差。陆华云是江苏苏州人，出身戏曲世家，父亲陆玉凤是京剧大师杨月楼的师兄弟，兄弟陆五是名角李多奎的琴师，儿子陆老惠是有名的笛手，他本人是福寿班的头牌小生。光绪三十年，陆华云被挑选进宫当差，做了内廷供奉，越发有了名气。

一伙朋友便建议陆华云组建一个戏班，说他今非昔比，有了很大的号召力。陆华云说："这得考虑周全。我现在搭福寿班，两位老板陈德霖、余福琴待我不薄，要是另立班子，他们不支持，大伙也不支持怎么办？"有人说您怕啥？不是有慈禧太后支持吗？她老人家一句话你的戏班就成了。陆华云笑着说："别笑话我了，我刚进宫当差，慈禧太后认不认识我还不知道，哪说得上支持我办戏班的话。"大伙东一句西一句劝他。他最后答应试试。

陆华云擅长演小生，在《儿女英雄传》中扮演安骥，表演真实细致，动作优美大方，又在《雁门关》中扮演杨八郎，潇洒英俊，演唱绝佳。慈禧太后在宫里看了他这两出戏大为满意，每场赏赐他 10 两银子，还夸奖他说："有出息。"陆华云听了十分激动，回答："遵旨。"慈禧笑了，说："说你有出息就遵旨啊？"陆华云不敢回话。慈禧又问："你最近在外面干什

么？"陆华云回答："草民正在筹办长春班。"慈禧说："好事，多培养唱戏的孩子。有啥困难吗？"陆华云回答："一时找不到好教习。"慈禧说："这简单，我叫内廷供奉都支持你得了。"陆华云高兴得不得了，急忙磕响头谢恩，但想了想说："有内廷供奉支持好是好，只是……"慈禧说："只是什么？"陆华云说："只是草民初创戏班，银钱紧张，一时又没有收入，没钱请这些名角啊。"慈禧说："这也简单。"说罢转身对李莲英说："传懿旨，内廷供奉去教戏不许要钱。"陆华云赶紧叩头谢恩。

这一来陆华云的长春戏班名师荟萃，30 多位内廷供奉出任教师，谭鑫培负责指点高才生，鲍小山教小生，张淇林教猴戏，王福寿教文武生，贾丽川教老生，董凤岩教武生，余玉琴教刀马旦，钱金福教花脸，等等。

当时长春班有个 7 岁的孩子叫李洪春，拜在陆华云名下学艺，后来成为著名京剧艺术家。李洪春回忆这件事说：

> 清光绪三十一年（1905 年），我虚岁 7 岁，父亲把我送进陆华云先生办的长春科班学艺。陆华云光绪三十年入署做了供奉，供奉被认为是优秀的演员。同年组织了长春科班。当科班快要成立时，慈禧知道了。她对一些供奉说："陆四起班，你们去教戏，不许要钱，内廷加俸。孩子们要是唱得是那么回事了，可到宫中来演，让我看看。"这样，教师就都由内廷供奉担任了。长春班比喜连成晚成立半年。
>
> 三十几位清廷供奉分别担任着京剧、昆曲、文武场的教师，就当时的科班来说，怕是没有比长春班的教师更齐整、水平更高的了。因为他们都是供奉，又是奉慈禧之旨来教戏的，况且科班还有进宫的机会，谁敢不好好教啊。我父亲虽不是供奉，但也在班中教些老生戏。①

① 李洪春口述：《京剧长谈》，中国戏曲出版社 2011 年版，第 8 页。

（6）铜盆贺婚

庚子动乱结束，慈禧回到北京，空闲时节召见先前那批内廷供奉，见他们多数健在，喜不自禁地说："我好想你们啊！"她突然发现少了个人，便问李莲英："谭鑫培怎么没来？出啥事了吗？"李莲英回答："谭鑫培病了来不了啦！"过了些日子，慈禧还是没看着谭鑫培，对李莲英说："谭鑫培的病还没好吗？你去他家看看，只要走得就把他给我召来。"

谭鑫培得讯，急忙叫儿子用车送自己进宫拜见慈禧。慈禧见着谭鑫培十分亲热，说了许多安慰的话，还叫太医院医生给谭鑫培拿脉开方取药。这一来谭鑫培精神为之一振，吃了太医的药，也就慢慢地好起来，可以进宫演戏了。不过这时谭鑫培已是50多岁的人了，病未断根，精神不济，听劝说吃上鸦片这才好一些，而且出现新情况，嗓音好多了，但久而久之吃上了瘾，没鸦片不能演戏。

这天慈禧点谭鑫培的戏。李莲英回答谭鑫培又病了。慈禧问怎么回事，李莲英欲言又止，最后说谭鑫培在戒烟，动弹不得。慈禧笑了说："他一个戏子戒啥烟？让他抽，有了精神给我进宫演戏。"有了这道懿旨，别人不许抽大烟，谭鑫培可以。

不仅如此，慈禧为了让谭鑫培高兴，好好演戏，封他为贝勒。贝勒是清朝的贵族称号，相当于王或诸侯，地位次于亲王、郡王，高于一品官员。当然谭鑫培这个贝勒只是荣誉称号，但影响极大，别说梨园行了，就是满朝文武也让他三分。这样一来，谭鑫培的收入直线上升，请他演一场戏给500两银子。

戏剧史专家徐慕云对此有记述：

迨庚子以后，孙菊仙逃沪，汪桂芬出家，京城里就剩老谭一人，无形中他的身价就高了起来，兼以西太后当丧乱之余，又值春秋已高，住跸颐和园后，同春、四喜两班名伶，几于排日承应，老谭也被赏了顶戴，

封为贝勒，一时王公大臣多与往还。满人性嗜娱乐，日常无事，不是听戏，就是往各名伶家中闲聊天，所以老谭寓处，每日不知有多少贝子、贝勒同他周旋，也有想讨教他几句腔调、几个身段的，也有凑热闹，以此为荣的。一时谭宅左近车水马龙，直把个前门外大外廊营拥挤得水泄不通，活活把老谭要捧上天去。因此，老谭不知不觉就养成个骄傲的性儿，仿佛除了西太后以外，就没有在他眼中的人了。这时老谭每一出门，先有几个下人张罗着套车，要到馆子唱戏，至少也带四五个跟包。他早把自己背着小包裹上扮戏时那种凄惨潦倒的情形，忘在九霄云外了。①

慈禧破格厚赏谭鑫培实属少见，但还有件事更令人拍案。

光绪三十年，谭鑫培嫁女，把小女谭翠珍嫁给徒弟王佑臣。谭鑫培这时名满京城，前来送礼朝贺的人络绎不绝。消息传到慈禧耳里，慈禧问李莲英："咱们是不是也该表示？"李莲英回答："老佛爷圣明。谭鑫培孝敬老佛爷多年，如若老佛爷有所表示，不光谭鑫培，就是全天下人都诚服。"慈禧说："送点什么好？老是送银子不好吧。民间结婚一般送啥？"李莲英回答："民间结婚时兴送生活日用品，一是实用，新家需要；二是花钱不多，摆放日子长，长期有念想。"慈禧哈哈笑说："亏你知道得这么多。那好，咱们就送……一个面盆。"李莲英笑着说："面盆太好了，再刻上喜庆之字，新人要谢老佛爷几十年了。"

第二天，谭鑫培便收到一件珍贵的贺礼，是一个铜制洗脸盆，盆沿上刻有"光绪三十年六月十五日慈禧端佑康颐昭豫庄诚寿恭钦宪皇太后上赏谭鑫培之女嫁妆铜盆一个"。

慈禧按照民间方式，赠送铜盆作为新婚贺礼，不惜放下身段，隆重地

① 徐慕云著：《梨园秘史》，生活·读书·新知三联书店 2010 年版，57 页。

刻上自己的全称尊号，用心良苦，爱才有方，一时传为佳话。

（7）不准带跟包

这时升平署还在进人。光绪三十年入选的民间艺人有陆云华、金秀山、瑞得宝、孙培亭、王子实、王瑶卿、沈小金、李顺德、龚云甫、周如奎、傅恒泰、钱金福、李玉福、琴师裘荔荣、笛师浦长海等。其中琴师裘荔荣、笛师浦长海属于效力，没有月银和口粮，演出后可分赏钱。三十二年入选的民间艺人有大名鼎鼎的梅雨田、杨小楼。梅雨田时年35岁，人称胡琴圣手，是著名的皮黄音乐演奏家，是梅兰芳的伯父，长期为谭鑫培伴奏。杨小楼是著名武生艺人，时年26岁，擅长演猴戏，后来成为武生宗师。三十三年入选的民间艺人有谢宝云、朱素云等。光绪三十四年（1908年），距离清朝垮台只有3年了，升平署进了最后两个人，民间艺人王凤卿和朱桂仙。王凤卿的哥哥叫王瑶卿，是光绪三十年进宫的民间艺人。兄弟同为内廷供奉，慈禧叫他们大王二王，传为美谈。这时清宫戏班的显著特点是以民间艺人为主，以唱乱弹为主。

王瑶卿和杨小楼是内廷供奉中的佼佼者，很得慈禧喜欢，也因此获得一些宫廷演出的特权。下面引用郭永江讲的"不准带跟包"的故事：

1905年（光绪三十一年）发生了五大臣被炸事件，慈禧很紧张，生怕有人害她，下旨对出入宫门者严加防范。升平署总管传谕外学学生："内廷承差人等有腰牌为凭，得出入宫禁，闲杂人等不准出入。"又要求承差人不带跟包，早七点在升平署集合，从那儿进随墙门到丰泽园。

这可难为了这些演员，因为宫里演戏的行头，大都咸丰年间所置，早已破旧不堪，几位主要演员，如谭鑫培、陈德霖、杨小楼、王瑶卿等都是带着跟包的，用自己行头。现在不准跟包进宫，就要角儿们自己提着行头，而且平时进宫只需到西华门对面的中南海西苑门外下车，进宫走不了多少路，如今要从南长街南口的随墙门进宫，走的路可远

多了，还提着行头，等走到丰富泽园是早已汗流浃背，甭说演戏，连喘气都粗多了。

一天，王瑶卿和杨小楼一起提了行头到丰富泽园，坐在后台。杨下楼喘着粗气对王瑶卿说："天天这样咱们可受不了，咱得想个办法。"王瑶卿知道第二天杨小楼演《艳阳楼》，他演《彩楼配》，两人商量都不带行头，从宫中箱里找两身最破最旧的行头套上，老佛爷找下来再说。

第二天演出时，俩人真是这么办了，各找了一身旧行头，尤其杨小楼高大的身材，特意找了件小箭衣套在身上。戏刚演完，慈禧就派人找下来了。两人不敢怠慢，赶忙觐见。他两人就把如何传谕，让在升平署集合，怎样不准带跟班的，要走多远路，需自带多少行头的事一说，慈禧叫太监把升平署总管魏成禄找来，说那些官儿们都能进宫，这些近人有什么可限制的，以后让他们带着跟包的，并罚了魏成禄一年的奉银。[①]

4. 四看《连营寨》

春去秋来，转眼来到光绪三十四年（1908 年）。

这一年谭鑫培 61 岁，老当益壮；杨小楼 30 岁，炉火纯青，是内廷供奉中的佼佼者，二人交相辉映，蔚为精彩。他们联手排了一出戏叫《连营寨》，说的是孙权火烧连营，大败蜀国，刘备白帝城托孤之事。慈禧得知这事很感兴趣，召他二人问话，问了前后情况，最后问有啥困难。谭鑫培说："禀太后，要是新配制一套戏服道具就好了。"慈禧问："原来的还能用吗？"杨小楼说："能是能用，只是……"谭鑫培说："只是破旧不堪，穿上提不起精神。"慈禧问了升平署总管，情况属实，便想了想说："那就新制

① 北京市政协文史资料委员会编：《京剧谈往录续编》，北京出版社 1990 版，第 137 页。

一套吧，升平署把样式、图案、色彩、大小、数量等一一呈报我看，我叫苏州织造衙门办就是了。"谭鑫培、杨小楼、总管急忙下跪谢恩。

这套行头如何呢？

慈禧特意为这出戏在江南制作了全套新行头，有谭鑫培饰刘备所穿的白缎金边绣黑龙图案的男蟒，有杨小楼饰赵云所穿的白缎金边绣黑色鳞纹花蝶的男靠，还有一面大幅白缎底绣着长生将军黑字的方纛旗、八面斜纛旗、八面飞虎旗、蜀国所用的全部桌围、椅帔、台帐，及蜀军将士穿的开氅、箭衣、背心等，一概为白缎金边绣黑色图案。任何民间戏班也不可能见到如此富丽铺张的气派。这堂行头至今还保留在北京故宫博物院。[1]

《连营寨》排好呈报慈禧太后。慈禧时年73岁，进宫已经56年，垂垂老也，时常感到精神不济，常常半躺在炕上看折子，而眼神似乎也大不如前，一份折子往日看几分钟，现在捏在手里犹豫不定，不过见了升平署呈上来的折子精神为之一振，马上对近侍太监永喜说："明儿个在德和园传《连营寨》。"

德和园戏楼在颐和园内德和园，是内务府奉旨在十七年耗资71万两银子修建的，是清宫最大、最豪华的戏楼，高21米，宽17米，上、中、下三层均有天井通连，底层舞台地下室有水井、水池，南部有两层楼做后台。

这出戏要演一个半小时。慈禧在观戏楼长椅上半靠着棉垫看得津津有味，中间没有任何耽搁，就是有人来报有急事禀报，也是"叫他候着"一句话。看完戏，慈禧站起身拍拍衣服，对近侍太监永喜说："你去传旨，

① 丁汝芹著：《清代内廷演戏史话》，紫禁城出版社1999年版，第274页。

位于颐和园内的德和园大戏楼

赏银 264 两。我有急事要办，就不用前来谢恩了。"近伺太监永喜前去宣旨。谭鑫培、杨小楼等人满面笑容，叩拜谢恩。

谭鑫培和杨小楼的演出十分精彩，令老戏迷慈禧也格外激动，看完戏脑际总是浮现刘备、赵云的形象，嘴里便哼起戏中的唱腔，想再看一场。3 天后，谭鑫培、杨小楼等奉旨再来德和园戏楼演出《连营寨》，演毕获得慈禧赏银 30 两，分外高兴，跪在慈禧面前叩头谢恩。慈禧说："谭鑫培你今年多大岁数？"谭鑫培回答："草民是道光二十七年的人，今年 61 岁。"慈禧冲杨小楼说："你呢？"杨小楼回答："草民年轻，今年 30 岁。"慈禧莞尔一笑说："好好，谭鑫培老当益壮，杨小楼年轻有为，好好当差，把咱京剧发扬光大，世代传承。"二人答应"喳！"叩头谢恩。

慈禧这两次看戏是光绪三十四年六月上旬的事。两次看了《连营寨》，慈禧意犹未尽，一瞧光绪帝 37 岁生日快到了，实在还想看，于是借机第三次看了《连营寨》，自然又有厚赏。

光绪帝过生日自然也得演戏，连演 3 天，因为政治见解与慈禧不同，已经没了皇帝实权，所以万寿庆典远不如慈禧。万寿之后，转眼到十月。十月一日，慈禧第四次点看《连营寨》。之后过了几天，十日是慈禧生日，升平署奉旨在宫里连演 9 天戏，没有《连营寨》，显然慈禧对这出"白盔白甲白旗"戏有所顾忌。

不过再顾忌也于事无补了。6 天之后，十月二十一日，光绪帝去世，年仅 37 岁，升平署档案记载："酉正二刻三分，万岁爷龙驭上宾，摘缨子。"十月二十二日，慈禧太后去世，享年 73 岁，升平署档案记载："圣母皇太

后末正三刻慈驭上宾。"

光绪三十四年十月是慈禧太后最后看戏的日子。随着慈禧太后去世，绵延200余年的清宫戏班竟也随之而去，留下大地白茫茫一片。好在清宫戏班一直与民间艺人有千丝万缕的联系，宫廷戏曲已逐渐融入民间，致使清宫戏曲的精华得以保存，并在后来的日子里由民间艺人发扬光大，在民国初年形成京剧高潮，可以告慰京剧列祖列宗。

清宫戏班对京剧的形成和发展起了巨大作用。

总之，清代宫廷戏剧的作用在于：1. 以皇室雄厚的财力、物力，为戏曲的发展提供丰足的物质基础；2. 为了提供排演的定本和供帝、后阅览的"安殿本"，提高了剧本的文学性，并使之得到相对的稳定，从而流传后世；3. 在舞台艺术（表演、音乐）上，帝、后是高标准，严要求。这对于京剧艺术的规范化、程式化，起了积极作用。[①]

四、尾声：小朝廷余音

1. 喜连成开市

慈禧太后去世前一年，光绪三十三年元旦，北京前门外大街肉市广和楼，门前墙上挂着水牌，上面用红字写着"喜连成开市"5个大字，还有几个喜连成的人在招揽观众：喜连成开市演出，表演精彩，价钱优惠啊！便有许多人围了过来，一看开市戏的角有梅兰芳、周信芳、林树森等，都说这得瞧瞧，纷纷买票入场看戏。喜连成开市初演便得"挑帘红"，乐得班主牛子厚、总教习叶春善眉开眼笑。

① 北京市艺术研究所、上海艺术研究所编著：《中国京剧史（上）》，中国戏剧出版社1990年版，第234页。

喜连成科班图

喜连成戏班前身叫喜连升，后来叫富连成，是清朝末年北京最有名的戏曲科班之一，创始人是叶春善，出资人先是牛子厚，后是沈姓人家。富连升是牛子厚取的名，富连成是沈家接手后改的名。

叶春善本系老生演员，1904年（光绪三十年）元月应牛子厚之邀赴吉林演唱，因忽患嗓哑而管理后台事务。牛氏见其精明干练，遂决意与之共办科班。不料适逢日俄战争爆发，吉林市民惶悚不安，娱乐场所纷纷停业。二人不违初衷，遂决定在北京筹办科班。

牛子厚是位企业家。他在吉林开设保升堂药铺，在北京开设源升庆汇票庄，企业名称皆有象征吉祥的升字，故所班科班则曰：喜连升。创办喜连升科班，初期所花费仅三百两白银，在琉璃厂南园租了一所三合房及告成，科班内的经费开支，由源升庆汇票庄随时支付，实报实销。科班业务则由叶春善全权主持。因教授得法，一年后即应小型堂会，四年后即在广和楼（后阿里的广和剧场）正式演出，并更名为喜连成。

喜连成科班一出台便是"挑帘红"，深受各界观众好评。除本科学生外，搭班的好角儿有梅兰芳、周信芳、林树森等，颇能叫座。戏

班在光绪、慈禧国丧期间曾停戏百余日，继续演出后，益发蒸蒸日上，遂在京城享有盛名。[①]

不难看出，这个科班是光绪三十年建立的，3 年后，即光绪三十三年，在广和楼演出，有梅兰芳、周信芳、林树森等外约艺人参演，挑帘红，大受欢迎。

这段历史，当事人何时希有回忆：

> 光绪三十三年（1907 年）丁未，正月元旦，喜连成科班开市（初演），在前门外大街肉市广和楼演唱，有喜字辈学生雷喜福等十人，外约的有梅兰芳、林树森、麒麟童（周信芳）、小穆子（董岐山）等人，日日演唱，风雨不停。萧长华在科班内服务，担任丑角、花旦、老旦，带教老生、小生等戏，每月劳金四两银子，每日馆子车钱小钱四吊，每节节金十两，如有堂会加演串戏，另外每出四两。[②]

不难看出，光绪帝和慈禧太后先后去世，国丧停戏百日，给民间戏班，也给刚出道的梅兰芳、周信芳带来极大的困难。前面介绍了，光绪二十年，中国京剧界发生了一件大事——后来成为中国京剧大师的梅兰芳和周信芳相继横空出世，冥冥之中为中国京剧走向顶峰奠定了坚实基础。14 年后果然开始应验，小小年纪的梅兰芳、周信芳登台亮相，一展歌喉，技惊四座，为中国京剧增光添彩，开始显现一代京剧大师风采。

不过他俩遇到了些麻烦——刚刚开始的事业被国丧停戏耽搁了 100 天。接替光绪做皇帝的是宣统，时年 3 岁，自然暂时与清宫戏班无涉，一切由他的父亲、摄政王载沣做主。停戏百天后，摄政王载沣决定半开国服，于

① 周简段著：《梨园往事》，新星出版社 2008 年版，第 190 页。
② 北京市政协文史资料委员会编：《京剧谈往录续编》，北京出版社 1990 版，第 228 页。

梅兰芳存照

是宫廷和民间又响起戏曲声。所谓半开国服，当事人何时希有回忆说：

> 国服遏密八音，即是金石丝竹匏土革木。半开国服是有鼓板、弦管乐伴唱，遇大锣、铙钹、小锣处，则由原打击人口念，遇曲牌出亦由原吹奏人口念。演员一律穿青素服。即旦角尽如青衣打扮，老生尽如陈官、祢衡扮相，或毡帽、紫衣、老斗、跨衣跨裤之类。武戏比较困难。闭目思之，满台人衣服扮相（不可施脂粉）上无可区别，实觉可笑，也许和票房过排的情况差不多。①

这里所说国服遏密，意思是国丧期间，停止演奏各种乐器，以示对逝者的尊重与怀念。这是清朝的规定。前面说了，国服期有长有短，长的4年，短的百天，之后有的直接开禁，有的半开不等，由统治者决定。光绪、慈禧去世，百日后半开算是时间短的，所以民间戏班很快又恢复起来。当事人何时希回忆喜连科的演出说：

> 宣统元年（1909年）己酉，半开国服，在广德楼说白清唱，座客满堂，排演本戏《三国志》《梅玉配》《双铃记》等。②

① 北京市政协文史资料委员会编：《京剧谈往录三编》，北京出版社1990版，第228页。
② 北京市政协文史资料委员会编：《京剧谈往录三编》，北京出版社1990年版，第228页。

2. 八二八绝唱

正式开禁是宣统三年二月初一。这时主持后宫的是隆裕皇太后，时年43岁。隆裕皇太后传旨升平署演戏，钦点剧目有《平安如意》《二进宫》《观阵》《长坂坡》等13出。这天的戏从早上7点35分开始，一直演到下午6点55分，演了11个钟头多。第二天，隆裕皇后批下赏银清单，内学200两，外学1308两。

隆裕皇太后存照

开禁之后，宫里演戏日渐增多，从二月初一到八月十六日，总计演出74场，场场有赏赐，比如三月初三赏银169两，三月十五日赏银1301两，连同二月初一赏银，三场戏共赏银近3000两。

这年演戏与往日有3点不同：

以上七个月之间，74场戏只有《之眉介寿》《天官赐福》……出此十四出属于昆腔和弋腔之外，传统昆腔只演了《弹词》等四出，和《佛旨渡魔》一出弋腔，比光绪年间的西皮二簧戏更加扩大阵地了。宫中演戏本来习惯是早晨开戏，中午一、二时演毕，后来逐渐推迟开戏，变成下午开戏，延长到晚七、八时，但还是日场戏的延长，没演过夜戏。到宣统三年这个时期，就正式有白场和夜场了。这一年未传过外班，所有74场戏都是由升平署内的学民籍教习、学生和太监，以及本宫太监共同演出。[①]

不难看出这样3点不同：1.74场戏中乱弹戏占了绝大部分，宫廷传统

① 北京市艺术研究所、上海艺术研究所编著：《中国京剧史（上）》，中国戏剧出版社1990年版，第650页。

的昆弋腔戏只有 19 出，不过四分之一，从昔日占据全部、大部、一半，步步后退成为少数，原因多种，但民间艺人进宫带进大量乱弹戏是重要原因；2. 光绪二十六年宫里就通了电灯，大大减弱了不能演夜场害怕失火的理由，于是宣统年间宫里也就破天荒地有了夜场戏；3. 不再传民间戏班进宫演出，大概是民间著名艺人大都被升平署囊括，加之清宫戏班已经成熟，用不着传外班了。

1911 年辛亥革命推翻了清政府，这时宫中的情况是这样的：

> 临时大总统孙中山颁布对清皇室优待条件有"大清皇帝尊号不变""暂居宫禁，日后移居颐和园"等项内容，小朝廷企图借此而将紫禁城内一切机构仍维持原状，伺机复辟。升平署也保存着前清时编制，每逢年节，太监和外学人员仍能获得赏银。升平署及宫内的其他档案并未停止记录，还在用着宣统的年号，末代皇帝还生活在有朝一日恢复帝制的幻想之中。升平署档案一直记到宣统十六年——1924 年 11 月，溥仪出宫为止。[①]

> 在此期间，小朝廷还在演戏，但风光不再，次数锐减，1915 年 1 次，1922 年 3 次，1923 年 1 次，总计 5 次而已。

八月二十八日是清宫戏班最后一次演出的日子，演出时间从上午 8 点 50 分演到晚上 10 点 20 分，长达 13 个半小时，空前绝后，似乎有一种对清宫戏班的 200 年眷恋不舍之情。在最后的演出中，民间艺人大放光彩，宫廷艺人相形见绌，充分显示出清宫戏班随清王朝瓦解而日渐式微之颓势。1923 年八月二十八日的演出是清宫戏班的绝唱，以后再没有以清宫戏班名

[①] 丁汝芹著：《清代内廷演戏史话》，紫禁城出版社 1999 年版，第 281 页。

义演戏了，为 200 年清宫戏班历史画上了句号。

与此形成鲜明对比的是梅兰芳的傲然崛起。在 1923 年八月二十八日的演出中，29 岁的梅兰芳充分显示其高超演技和魅人风格，承前启后，名冠梨园，开始显现中国京剧大师的飒爽英姿，为中国京剧更上一层楼奠定了基础。

清宫戏班已成历史，中国京剧方兴未艾，而清宫戏班对于中国京剧的作用，毋庸讳言，是积极的：

> 中国封建阶级最高统治者，有时也爱好戏曲，一则用以满足自己声色之娱，二则企图借此教化臣民，保其万世基业。清代对待戏曲的态度大体也是这样，但与前代比较，又有前所未见的新情况。第一，建立了专门管理宫中演戏的机构，宫中演戏成为定制。第二，民间名艺人临时入宫承应演戏，其主要演出活动却在民间。宫中戏剧与民间戏剧沟通交流，互相影响。因此，清代宫廷戏剧对于清代地方戏在北京的兴盛，以及京剧的形成与成熟，客观上起过积极作用。它在清代戏曲发展的历史地位不容忽视。[①]

大江东去，浪淘尽，千古风流人物。

仅以此书纪念为中国京剧形成、发展做出贡献的人。

祝愿中国京剧蒸蒸日上，流芳万世。

① 北京市艺术研究所、上海艺术研究所编著：《中国京剧史（上）》，中国戏剧出版社 1990 年版，第 210 页。